香港電影壹觀點

>>

Hong Kong Cinema POV

王瑋◎著

自序

一

寫影評，只是因為我喜愛電影，同時這也是一種最不費力氣，最沒有利害關係的表現方式。

1990年開始寫影評，我想過要寫三十年，而這本書不過是頭十年的小小成績。

原本沒打算要專注於評論香港電影或是專門研究港片，不過當我在港片中看到豐富旺盛的生命力和文化風采之後，便沈迷其中，同時也決定對港片多下工夫，培養「影評人」的專業。

我不認為所謂的影評人就能看懂或欣賞所有的電影，所以我選擇了我認為最有趣的香港電影進行持續的觀賞、理解和研究，對其他的電影便只維持著如同一般觀眾的熱情或隨性。畢竟我的精力和才情是有限的，而且我還要透過不同的途徑去實踐我對電影的喜愛，自然不能對全世界不同國家、不同文化、不同製片體系下所產生的電影進行面面俱到的欣賞與觀察。

即使專注於港片，我還是覺得力有未逮，原因之一在於港片超過百部的年產量讓我目不暇給，不免掛一漏萬。自成一格的形式風格和極富地域性的美學品味，更是讓人難辨珠玉。如何不會指鹿為馬，又能避免盲人摸象？就成為我在觀賞與評論港片時的最大挑戰。如葉偉信的《生化壽屍》便是在我看了《爆裂刑警》之後回頭追索而得，《迴轉壽屍》的評論則不及收錄。

原因之二歸咎於港片在九〇年代中晚期已無法在台灣的電影院線和好萊塢爭雄，往往草率上片甚至根本不做戲院發行，便汛速進入有線電視和錄影帶市場，而且又是以國語配音的版本發行映演播出，讓

我必需費心費力採購香港發行的原音版本（隨時代由LD、VCD，而DVD），然後又只能在電視螢幕上觀看，全無電影院大銀幕的美學效果，據此立論自然不夠周延。如周星馳的電影便因國語配音而減分甚多。台灣配音員的聲音表情高亢刁滑，完全不同於周星馳低沈而略帶傷感的嗓音，削減了周星馳喜劇的人情況味以及表演層次，轉調降為無聊涼薄的鬧劇。杜琪峰的風格之作《鎗火》在電視上則是氣勢大減。

　　原因之三可說是本地與香港之間的隔閡所造成的觀影障礙。雖然港台影視的交流一向頻繁，天王巨星來來去去，台灣民眾赴港消費看歌劇更是平常，但是台灣甚少費心於香港社會與相關事物，台灣觀眾對美國的瞭解可能還勝於香港，對紐約的熟悉或許超過銅鑼灣甚多。所以我們未必明白八〇年代《英雄本色》中小馬哥（周潤發）為何那麼悲憤？到了九〇年代台灣觀眾也不會感受到《去年煙花特別多》中港籍英軍的無奈悲涼！

　　我的理想是希望能以個人的觀影經驗、專業訓練和美學品味，對香港電影的賞析提供一種觀點與視野，並嚴格的要求自己的評論具有獨特性。也就是說，即使我的評論有不甚高明或是疏漏之處，也都能具有無可取代的參考價值。因為這是我的「壹」個觀點，我的「POV」

　　最後在面對這樣一本涵蓋十年香港電影的評論集時，我還是有覺得有所遺憾，而要說這是一本「未完待續」的影評集。我希望本書能持續再版，並於再版時往前補充八〇年代值得一論的影片，填補九〇年代值得一看的作品，增補2001年及其後的電影！

二

香港是玻璃之城，也是慾望之城！香港製造的香港電影，曾經在九○年代初東方不敗！功夫皇帝在新龍門客棧施展新流星蝴蝶劍決戰東方三俠，黃飛鴻捲起火龍風雲硬拼武狀元蘇乞兒。此外還有六指琴魔、太極張三豐與倚天屠龍記之魔教教主一起英雄會少林，熱鬧的連整蠱專家、賭聖、賭俠都來外圍下注，讓阮玲玉寫下光輝的阿飛正傳！

經過了愛在別鄉的季節，才發現一切都是錯愛！龍的傳人在我為卿狂之後，雲時淪為省港一號通緝犯，慘遭滿清十大酷刑之咖喱辣椒。九一神鵰俠侶也在天與地間慘遭東邪西毒之手，留下豪情蓋天的重案實錄。

這非常突然的危情，讓赤腳小子空有熱血最強的飛虎雄心，只能手拿玉蒲團之偷情實鑑在蜜桃成熟時和赤裸羔羊談起雞鴨戀，雙雙流連於大唐十二行房，最後精疲力竭做了籠民。流氓醫生則是遇上擋不住的瘋情，雖然記得香蕉成熟時，還是淪為溶屍奇案的刀手，拿著刀烹製八仙飯店之人肉叉燒包，又始終和黑金牽扯不清，害得秋月下的黑俠成了天國逆子。接著梁祝也捨下花月佳期不敢奢望大三元，就連名動一時的國產凌凌漆和大內密探零零發都改行做了破壞之王。最後只好讓跛豪這個新邊緣人寫下五億探長雷洛傳。

幸好天若有情，逃學威龍揮別'94獨臂刀之情騎上烈火戰車展開西遊記。辣手神探帶著小倩一起縱橫四海，結下半生緣展望錦繡前程。青蛇也與黃飛鴻之西域雄獅相約在紅番區共度浮生。更有戴著紅玫瑰與白玫瑰的金枝玉葉不甘成為墮落天使，透過救世神棍的安排，與風塵三俠以我和春天有個約會為名相聚於愛情夢幻號，在夜半歌聲下吃著滿漢全席談起甜蜜蜜的新不了情。

不過畢竟是女人，四十配上基佬四十，瀟情只有攝氏32度，再無百分百感覺。只好隨著旺角楂Fit人在回魂夜裡迷失於重慶森林，

又遭受浪漫風暴的打擊，淒慘落入順流逆流中高喊我是誰直到天涯海角。就算古惑仔人在江湖，擊發江湖告急的鎗火，號召 G4 特工趁著春光乍洩時展開高度戒備射出新仙鶴神針，卻不敵好萊塢所出的暗花，屢被極度重犯奪舍成功！

在此同時，喜劇之王已經愈快樂愈墮落地啃著愛情白麵包無聊到殺殺人、跳跳舞。愈墮落愈英雄的食神也只能在新上海灘的和平飯店裡叼著半支煙看著流星雨，目露凶光空講行規。至於那宋家皇朝更是在無人駕駛的情況下展開無間旅程，不料來到虎度門又被恐怖雞追殺，連中南海保鑣都在旺角的天空下成為三個受傷的警察，空等一個字頭的誕生。縱然重案組裡的一個好人闖出特務迷城，努力做為兩個只能活一個的超級警察，也得澆熄霹靂火和好萊塢來一段天旋地戀，對香港電影只能用玻璃樽傳送每天愛你八小時的承諾。

可歎多少等著你回來的色情男女就此被當成生化壽屍，別提那真心英雄差點步上陰陽路，飛虎更是 9413！港片那千言萬語也訴說不盡的星月童話，都被南海十三郎化作一句去年煙花特別多的感嘆！

總算天有眼！經過這場紫雨風暴之後，野獸刑警放下飛一般愛情小說，而在鍾無艷的俠骨仁心以及細路祥送來榴槤飄飄的鼓勵下，起了陽性反應，發揮鐵男本色，與作案專家相約二月三十時再見阿郎，驚天動地的點燃一把藍煙火，激起幻影特攻的天地雄心，在風雲中十萬火急的施展神偷諜影，又結合特警新人類、爆裂刑警，共同以衝鋒隊怒火街頭之姿，解除這一場龍在邊緣的危機。

東京攻略陸續展開！救薑刑警和重裝警察雖然在戀戰沖繩時被薰衣草所迷而一見鍾情，甚至一度小親親，卻不至於知法犯法。有時跳舞的槍王和 Bad Boy 特攻在聽了真心話之後，明白了勝者為王的道理，因此港片終於走投有路，在公元 2000 後辣手回春！

香港阿虎睜大野獸之瞳吞下了*迴轉壽屍*後已然*風雲再起*；*全職殺手*喝著*夏日麽麽茶*與*熱血刑警*共度*花樣年華*；*孤男寡女*和*瘦身男女*攜手成為*同居蜜友*共踢*少林足球*高喊*愛上我吧*。*中華英雄*的*星願*至此成真，*朱麗葉與梁山伯*讓觀眾在*幽靈人間*裡*心動*不已！

不必等候*董建華發落*，不管香港電影能否*地久天長*！且讓我的*超時空要愛*，寫成這本《香港電影壹觀點》。

不過在面對這樣一本涵蓋十年香港電影的評論集時，我還是覺得有所遺憾，而要說這是一本「未完待續」的影評集。我希望本書能持續再版，並於再版時往前補充八〇年代值得談論的影片，填補九〇年代值得一看的作品並增補2001年及其後的電影！

最後要感謝藍祖蔚與黃建業兩位先進，前者的提攜使我有機會發表電影評論且能暢所欲言；後者在電影評論領域的成就則是後輩如我的學習典範。他們二位的電影美學素養和評論觀點更是惠我良多。另外要感謝蔡國輝先生熱情的提供港片資料，彭于真小姐費心費力的查核並校對資料，更感謝黃慧鳳小姐對本書的催生和鼓勵！

王瑋

目錄

前言

港片！點解？

在我小時侯，沒有「港片」，只有「國片」。

《少林五祖》用拳打腳踢解決明朝覆亡、滿清入關的國仇家恨；《十四女英豪》在懸崖峭壁間搭起人橋全身而退；李小龍在《精武門》痛扁日本人後爲國犧牲；成龍在「中國」打《蛇形刁手》，喝酒耍《醉拳》。「香港」只出現在片頭字幕的「××（香港）電影公司」，而不在電影人物和情節之中。直到有一天《天才與白癡》的歌聲在耳邊嘰哩呱啦的響起，香港才被放映機投映在我的眼前。

《天才與白癡》的歌曲帶著咒語的魔力，讓我以禮拜朝聖的心情進入戲院，仰望銀幕上的許氏兄弟以及那個全然陌生的「時裝」的香港，然後不明白講國語的許冠文有什麼好笑？又爲什麼會在香港瘋狂賣座？

幾年之後，《楚留香》以彈指神功打掛台灣各類節目，座無虛發。再不久，盛大舉行的金馬獎頒獎典禮上，一票香港人輪番上台領獎，用廣東話或是廣東國語說著台灣觀眾聽不懂的得獎感言。從此，香港電影正式掛牌上市，以「楚留香」之姿傲視台灣影壇，而台灣影人則是紛紛談著台灣電影如何救亡圖存。

雖然是純正的「香港製造」，香港電影在台灣還是有著妾身不明的尷尬。在台灣上映要配上國語發音，參加金馬獎則是要頂著「國片」的身分，片中提到的香港人名地名經常要「翻譯」成台灣的人名地名。香港在台灣的銀幕上還是被搞得遮遮掩掩，難以用眞面目示人。

隨著「中」英香港主權的談判，以及九七回歸的確認，香港電影必須在身分上和台灣「國片」脫勾，而台灣電影也在台灣政治局勢和

文化發展的牽引下，蛻去了「國片」的外殼，和香港電影在八〇年代成爲兩個明確的片種與類型，更在九〇年代完全分家，以不同的製片／發行體系各自發展。

　　涵蓋在「國片」這個籠統的名分下，不論類型片種、形式風格、文化風采和意識形態，香港電影一直有其獨特性，特別是從七〇年代中晚期開始，新生代的作者漸次進入製片體系，同時隨著香港社會與文化的發展，香港電影不僅在面貌上自然遞變「整容」，身軀也成長爲獨立的個體，而且茁壯成熟，成爲世界影壇的奇觀之一。

　　雖然如此，港片在九〇年代初開始步入窘境，在台灣更是面臨乏人問津的絕境。本身質素的下降、好萊塢的強勢、市場秩序的混亂，以及有線電視的興起，讓港片難以在台灣院線搶灘成功，有時甚至直接進入錄影帶與有線電視市場。香港的天王天后只能在歌壇上呼風喚雨，卻無法在電影市場上創造佳績。只有成龍一人勉力支撐大局！

　　就在港片進入低檔盤整的同時，好萊塢吸納了香港電影的部分優秀人才，又以好萊塢的技術融合港片的眩目動作，創新銀幕奇觀。另一方面，也就是在九七前後，香港電影努力尋求出路，有人在形式風格上進行實驗，有人嘗試學習好萊塢的商業包裝，總而言之是各出奇兵，誓言收復失土！而就在兩、三年間，香港影人快速地從「後九七」的茫然無著與一國兩制的陰影中走了出來，逐漸展現成績，吸引愈來愈多觀眾的目光！

　　隨著新世紀的降臨，港片在香港已從谷底攀升，大有趁勢回攻台灣市場，進軍亞洲的聲勢；好萊塢不只學習港片的動作處理和剪接手法，還不斷結合電腦特效創造出驚人且華麗的視覺效果，多少有助於香港電影進入世界舞台，獲得世人的矚目；關於香港電影的專論專著則是日益增加，提供多種面向的觀察與層次豐富的思考。

　　沒有意識形態的困擾，同時對香港文化充滿認同卻不因此畫地自限，香港電影自然展現出旺盛的生命力。當香港電影在銀幕上創造出

繽紛多采的畫面後，「香港」就成爲獨一無二，無法抹滅且不會消逝的影像！

體例說明

英文片名（依據香港上映名稱）

香港片名

台灣片名

香港映期

上映年代

票房統計（累計香港首映票房）

所有影片皆是依照香港上映日期進行順序編排。

電影片名依據香港上映名稱，若台灣片名不同，則列於香港片名之後。

英文片名依據香港上映名稱，而非音譯。

票房統計爲香港首映累計，不計入重映。映期爲香港上映日期。

1991 年

- ◆上海假期 MY AMERICAN GRANDSON
- ◆黃飛鴻 ONCE UPON A TIME IN CHINA
- ◆賭俠 II 上海灘賭聖 GOD OF GAMBLERS II BACK TO SHANGHAI
- ◆五億探長雷洛傳 I 雷老虎 LEEROCK I
- ◆拳王 DREAMS OF GLORY, A BOXERS' STORY
- ◆玉蒲團之偷情寶鑑／玉蒲團 SEX AND ZEN
- ◆九一神鵰俠侶／新神鵰俠侶 SAVIOUR OF THE SOUL

1991

上海假期
MY AMERICAN GRANDSON

導演：許鞍華　**編劇**：吳念真　**攝影**：李屏賓　**演員**：午馬、黃坤玄、劉嘉玲　**出品**：德寶　**票房**：1,656,999

　　在觀賞許鞍華的《上海假期》時，腦海中不時閃現侯孝賢《冬冬的假期》的影像片段。在一個類似的劇情架構之下，侯孝賢舒緩敦厚地描繪著一個台灣少年的成長歷程。並經由瑣碎的生活小節的刻畫，透露出創作者個人對人性的諒解與同情，對鄉土的認同與關愛；許鞍華以中國大陸的上海為背景，通俗濫情地完成一部膚淺表象的商業影片。

　　雖然影片故事均呈現一個孩童在其爺爺家生活點滴的種種，但是以午馬所飾演的孤單老人為敘事核心，許鞍華的《上海假期》明顯地展現出不同於《冬冬的假期》的企圖與訴求。似乎，許鞍華是致力在細描老人的孤寂，對親情的渴望與付出，以及那含蓄溫柔的遲暮之愛。於是，影片以古典敘事的方式展開，鋪排午馬那寂寥的老年生活。而藉由王萊和劉嘉玲所飾演的角色，使午馬的性格得以具體化，並顯露其內心世界。大體而言，在這幾位演員精準的演技幫襯之下，許鞍華倒也細膩感性的掌握了一個中國傳統情感的典型，同時更成功的營造出一絲淒楚與無奈的氣氛，瀰散在影像之中，頗能感動人心。

　　當所謂的上海假期確實到來時，也就是在影片有機會能因為故事層面的擴展，而獲致豐富的意涵時，導演卻只停留在單純的戲劇結構的安排，表象的人物素描，膚淺失真的情感傳達。一切能夠感動觀眾，深化該片題旨的素材，都被導演輕易放過。結果，《上海假期》只是一些事件的排列組合，一段空白時光，成就了一部單調乏味且難耐的影片。

　　隨著童星黃坤玄的出現，也就是在《上海假期》逐漸進入敘事重

王瑋

心之時，許鞍華開始將影片引入了不知所云的死巷內。即使觀眾異常安分的放棄去尋求一部影片的意義，他（她）也無法從該片得到任何觀影經驗的滿足。經由原先的鋪陳，觀眾已可以感受到午馬落寞與孤寂。然而當觀者正準備完全投入一個老者的內心的情感世界時，絕不讓人喜愛和認同的黃坤玄破壞了這一切。

導演根本無力藉由祖孫倆兒的相處以深入描寫那人與人之間，看似平淡，卻感人肺腑的情感。於是，黃坤玄的出現除了促使敘事得以繼續進行發展之外，又成就了什麼？比較起《新天堂樂園》，雖然筆者認爲該片不過是一部通俗之作，但是它仍可以貼切地傳達出一對忘年之交的情誼。縱使有些濫情，觀眾卻能爲之動容而唏噓不已。

若是要捨棄煽情的表現，《冬冬的假期》也提供了一個絕佳的參考範例。在拋開古典敘事結構與風格形式之後，侯孝賢依然彩繪出一片有情天地，淡雅舒緩的筆觸絲毫不減其深情。觀眾感受到的是導演對劇中人物一份誠摯的關愛與尊重，而那也就是《上海假期》所欠缺的。許鞍華只是剝削和利用了影片中的人物。

因爲少了一份對人性的體諒與同情，《上海假期》中的角色均是膚淺而失眞的，那只是用來完成敘事功能的軀殼。以黃坤玄爲例，他對於共產中國的不適應是因爲環境而非人性。然而導演卻少了人道的思考，只是一味利用他的存在以製造難題與衝突。於是他被物化爲機械裝置，成爲逼使影片敘事得以繼續運轉的工具。結果觀眾只見他到處吵鬧不休，剝削老祖父對他的愛，卻絲毫不會對他產生任何諒解與關愛，而無法將情感昇華，進入生命與人性的感喟。也由於許鞍華對於人情的失眞掌握，阻絕了《上》片成爲佳作的各種可能。

若捨棄人際情感的訴求，《上》片也有機會導引出豐富的外延意義。導演似乎有此企圖，但怯懦的放棄了。資本主義社會下成長的黃坤玄回到共產中國，的確因爲思想觀念的差異而導致些許衝突，最明顯的例子是由於意識形態上的歧見，引發課堂上師生間的摩擦。而黃

坤玄對於上海的適應不良多少也是源自於此。

　　許鞍華在此則是避重就輕的將這些素材簡化爲一個藉口，一個製造事件並產生衝突的理由，任其單一的爆發而缺少了有機的聯繫。影片中其餘一切可以發揮的題材，都如同導演處理劇中人物般敷衍了事，或說，根本是沒有勇氣，無力去描繪環境的宿命。

　　當然，電影可以不必負有如此宏偉的使命感，《上》片的失敗則是在於創作者的虛僞與逃避。導演放棄了對角色應有的投注力，對事件欠缺內在意涵的構組。許鞍華早期的作品因其對於人性深刻的掌握和理解，及情境經營的細緻與敏銳，而能擺脫一般港片共有的低俗，成就了所謂歷史的視野。然而這種特質至本片已不可復得。影片所可能涵蓋的意義全面淪喪。

　　表面上看來，《上》片碰觸到了許多現象，並涉及社會諷喻、政治批判。但究竟其實，這一切不過只是個幌子，藉此達成商業訴求。所有的情節都是蜻蜓點水。曾經是香港新浪潮的代表人物，更令筆者充滿期待的許鞍華，至今也同化於香港商業製片的窠臼中。也許，這是整個香港電影的悲哀！

黃飛鴻
ONCE UPON A TIME IN CHINA

導演：徐克　**編劇**：徐克、阮繼志、梁耀明、鄧碧燕　**攝影**：鍾志文、黃仲標、黃岳泰、林國華、陳東村、陳沛佳　**剪接**：麥子善　**美術**：悉仲文　**音樂**：黃霑　**動作**：袁祥仁、袁信義、劉家榮　**演員**：李連杰、元彪、張學友、關之琳、鄭則仕　**出品**：嘉禾　**票房**：29,672,278　**映期**：15／8～9／10

　　藉由《黃飛鴻》一片，徐克再次展現他神采飛揚的動作場面處理，同時也暴露出自己平庸青澀的歷史才識。從影片開場的舞獅到用

以收尾的對決狠鬥，徐克以精準的電影語言配合俐落繁複的動作設計，塑造出絢目多姿的武術世界。

為了避免全片流為空洞的感官刺激，《黃飛鴻》的編導又得求助於人物刻畫、劇情鋪陳，甚至主題內涵來豐富他們的影像世界，凝聚觀眾的情緒與認同。然而不幸的是，影片作者在遵循這個創作模式的同時，自暴其短，以致《黃飛鴻》落入尷尬庸俗的境地。

平板的人物無非是全片的一大敗筆。我們看到一群造型奇特的演員不斷地出入場，而戲劇功能卻異常簡單。如片中的豬肉榮和梁寬純是為了製造麻煩；十三姨只是一個可供男性剝削利用的女體。這種徒具機能的角色為全片的主要訴求——武打——提供了藉口，卻無法讓情節的轉承具有必要性，顯得突兀與生硬。

也由於《黃》片在劇情與人物方面的缺失，而將編導膚淺媚俗的創作心態具體表露。幼稚的思想與逢迎觀眾的商業考慮對《黃》片產生莫大的斲傷。我們看到編導意圖對那動亂紛擾的時代加以針砭。卻因為個人史識不足，而在媚俗嬉鬧的語調下荒腔走板。中國歷史上的傷心過往成為香港製片者達成商業目標的手段，深沉的悲哀變為眾人揶揄的對象。

徐克等人以義和團式的心態描繪中西間的衝突，淺化其中的種種曲折與無奈，一味煽動觀者的情緒，只求大家能在黃飛鴻殲敵之際鼓掌叫好。也就是因為創作者思想意念方面的偏頗，導致人物典型刻板，劇情難以合情合理，使全片除了在拳腳動作之外，一無可觀。在全面向商業靠攏之際，近年來的香港電影毫不掩飾地顯露出在「言志」方面的困窘處境。

對於一向喜在作品中加入個人諷喻批評的徐克，筆者總希望他能有所突破，創作出形式與內容兼具的作品。但是隨著《黃飛鴻》的上映，誰還能再保有期待？

賭俠Ⅱ上海灘賭聖
GOD OF GAMBLERS Ⅱ BACK TO SHANGHAI

監製：向華勝　**導演**：王晶　**編劇**：王晶　**攝影**：鮑起鳴　**剪接**：蔡雄
美術：馬磐超　**音樂**：盧冠廷　**動作**：袁祥仁、袁信義、谷軒超　**演員**：周星馳、呂良偉、鞏俐（港版）、方季惟（台版）　**出品／發行**：永盛、三和／新寶娛樂　**票房**：31,163,730　**映期**：22／8～24／9

　　近年來，港片在全面投向商業娛樂之際，我們看到電影徹底成為港人逃避現實的工具。至於在影片背後運作的意識形態，卻是來自港人對政治現實的無力感，《賭俠Ⅱ上海灘賭聖》就是此一觀點的例證。

　　《上》片本身的製作模式便是一種逃避心態下的產物。因為逃避，製片者不願花費任何心血從事「創作」。前集影片的剩餘價值成為《上》片的製作原點，而劇情的基本架構又是大量的轉抄自西片《回到未來》。

　　至於構成全片的橋段則是毫無神采的中西摻雜：好萊塢類型影片中的歌舞被轉換到三〇年代的上海；大堆頭式的槍戰與武打不斷在片中虛應其事；一向被賭片做為號召的賭技奇觀也只是虛晃兩招。然而，在冷飯重炒之餘，我們卻看到港人因自身處境所反應出的無力與悲哀！

　　我們的主角周星馳不是無所不能的英雄，他的聰明與應變只能用在賭桌上，特異功能並不能幫助他去解決凶狠的敵人，也無法帶給他愛情或是任何美好未來的保證。換言之，除了賭桌之外，他無力在現實中去改變任何與自身有關的事情，是個完全的失敗者。

　　這種對真實世界的無能或許就是目前港人處境的一種寫照吧！當周星馳功力耗盡，轉而向天上的神大聲求助時，是否也是替港人喊出了他們心中的無奈與徬徨？也許，香港九七大限的陰影是此類影片得

以產生，並且受到歡迎的原因。

　　然而令人不解的是，在時空環境完全迥異於香港的台灣，這種影片又為何能在票房上得勝？是否因為在國人心中也各有不同形式的「九七」陰影，而被香港製片者在無意中掌握到了嗎？🐦

五億探長雷洛傳 I 雷老虎
LEEROCK I

監製：向華勝、王晶　**導演**：劉國昌　**編劇**：陳文強　**攝影**：李子衡、劉偉強　**剪接**：余純、鄺子良　**美術**：莫少奇　**音樂**：周功成　**動作**：元奎、王坤　**演員**：劉德華、張敏、邱淑貞、吳孟達、秦沛、關海山　**出品／發行**：永盛／嘉樂　**票房**：30,694,333　**映期**：19／9～15／10

　　就香港電影而言，《雷洛傳》有讓人欣喜的一面，卻也有某些缺失，以致無法帶給觀者完全的滿足。

　　在港產影片早已因為商業需求而一味瞎掰胡鬧時，《雷洛傳》卻能重拾劇情片的傳統，以平實穩健的語調訴說著一個傳奇故事，不會如同大部分港片那般地曲意迎合著庸俗口味，確是難能可貴。在人物塑造方面，編導並沒有去惡意剝削其中的角色機能，使他們淪為取悅觀眾的工具。因此我們能夠看到較為真切自然的演出與可信度較高的劇中人。在情節的鋪排上，全片則拋去了虛偽矯飾的煽情，並且不以精密計算，卻毫無意義的橋段去操控觀者的情緒。於是全片在敘事結構方面也較為完整，不會是硬行拼湊的影像集成，而這一切也都使《雷》片能突出於近期的港片之列。

　　遺憾的是，就劇情片的要求來看，《雷》片就顯得有些單調乏味。除了導演技巧要為此缺失負責外，影片意義的匱乏也是原因之一。簡言之，《雷》片的情節只是在反覆地告訴觀眾一件事：一個極富正義感的青年如何成為貪污大探長。導演在擺脫港片的媚俗取向

時，卻無法深化影片的意念與內涵，創作出動人心弦的作品。

　　雖然稍顯平淡的情節無礙於觀者用以理解主角雷洛的轉變，但是所有的事件卻是相當地片面平板。導演不僅遜於人物性格的描繪，同時也欠缺心理層面的刻畫。至於個人與大環境的糾結，不得不沉淪其中的無奈與悲哀，所有這些能讓影片深切感人的要素，卻是導演力有未逮之處，同時也限制了全片更上層樓的可能。

　　《雷》實際只是個半部電影。筆者希望以上所述及的觀影缺憾，可以在欣賞後半部影片時得到補償與滿足。

拳王
DREAMS OF GLORY, A BOXERS' STORY

監製：冼杞然　**導演**：劉國昌　**編劇**：陳文強、冼錦青　**攝影**：陳樂儀、黃寶文、關柏煊　**剪接**：蔣國權、黃永明　**美術**：黃仁逵　**音樂**：梁翹　**演員**：呂頌賢、杜少金、林敬剛、劉玉翠　**出品／發行**：德寶
票房：1,686,048　**映期**：11／10～15／10

　　導演張徹曾經在六〇年代，爲香港邵氏公司拍攝了許多膾炙人口的武打片。在純男性的陽剛世界中，他以情義和暴力滿足了大眾的觀影樂趣，並且成功地在銀幕上塑造出多少充滿理想、激情與浪漫情懷的英雄人物。在邁入八〇年代之後，香港新生代的導演儼然已成爲製片主流。而劉國昌在今年也以類似的題材拍攝了《拳王》。兩相比較之下，我們發覺這些影片在意識形態方面有了極大的差別。

　　雖然獲得了四項金馬獎的入圍肯定，《拳》片仍是一部瑜不能掩瑕的作品。在目前的港片導演中，劉國昌是比較能夠擺脫純商業導向的作者。以《拳王》而言，該片不像時下的香港電影一般地瞎掰胡整。全片不以英俊貌美的明星爲訴求，也沒有眩目華麗的包裝與形式。

　　劉國昌在一個貌不驚人的故事中，平實穩健的營造出他的電影世界，同時在其中緩緩地透露出一個知識分子的人文觀照、血腥暴力，訴諸感官刺激的拳擊場面似乎並不是《拳》片的重點。讓導演著墨較多的，卻是一群喜好拳術的市井小民。阿明與阿德是片中的兩個主要人物。前者失利於拳賽，後者則因為是新手初學。所以都要經歷一次嚴格的訓練，才有可能享受擊敗他人的喜悅。

　　像這樣子的故事架構，一向為許多通俗電影所採用。在這類型的影片中，主角必先經歷失敗，然後才能痛下決心，以最嚴格的方式磨練自己。而在影片最後，則是一場慘烈悲壯的大格鬥。不論成功或失敗，這決鬥都是片中主角得以重獲尊嚴的唯一途徑。強烈的復仇心態往往在此類影片中，成為人物的行為動機。導演更會在敘述故事的同時，加油添醋，激發觀眾同仇敵愾的情緒。

　　然而在《拳》片之中，這種通俗的煽情效果卻被導演捨棄。於是《拳》片有了相異於同類型影片的風貌，但是也因為導演在人物行為的描繪上失去著力點，而限制了《拳》片可能的成就。

　　《拳》片最大的問題在於焦點不清、敘事不明（非關乎故事情節）。在影片結束之後，我們實在不清楚拳手們是為何而戰，而導演的意圖又是什麼？以阿明而言，導演似乎有意讓他在集訓的過程中，經歷一次成長，進而完成自我；對於阿德，則被塑造為一個強烈懷疑中國武術功能的年輕人。透過他，我們看到港人對於中國那愛恨交織的故土情結。至於教練，則是代表著在新舊社會交替的過程中，遭到犧牲的小人物。

　　然而這所有的一切，都沒有被導演成功地轉化為人物的行為動機。當然，對於《拳》片中的人物，觀者自可有不同的詮釋。但是令人困惑的是，導演並沒有在片中給我們太多思考的線索。在簡單的動機之下，只見到浮面的人物和表象的情感。至於全片的形式和結構也是異常青澀、俗套。如最後的拳賽，因為打鬥毫無精彩，所以只會使

尋求感官刺激的觀眾覺得無趣；單調的運鏡，缺乏想像力的影像處理，也只能讓意欲探求影像意義的觀眾徒勞無功。

若是就片論片，《拳》片實在沒有過人之處（在金馬獎的參賽影片中，勉可算是突出）。如果論及該片的意識形態，卻是稍有可觀。雖是在六〇年代的香港，張徹的作品卻鮮少呈現出香港的本土意識。在他的作品中，觀眾看到的是一種純屬中國的中原文化，如《雙俠》、《少林五祖》和《方世玉與洪熙官》等片。籠罩在這些影片中的無非是一種大中國意識，以及因此產生的國仇家恨、俠義豪情。

在類似的故事架構下，《拳》片則是完全香港化。這香港意識不僅表現在故事內容，更隱含在影片的深層結構之中。在張徹的影片中，故事的地點是在大陸某處；人物的行為動機是國仇家恨、民族大義。劇中人的恥辱和失敗往往等同於國家、民族或是家庭的挫敗。為了自己的名譽，以及個人所代表的某一族群。他們必須以極大的意志力通過磨練，方能復仇雪恨。

至於劉國昌的《拳王》，不僅將戲劇時空拉回到香港，更不在片中高談任何國家春秋與民族大義，因為香港本身就只是一個區域而非國家組織，自然難有任何國家意識蘊涵在影片之中。這個觀察不僅可用來理解《拳王》，更適用於解讀目前絕大部分的港片。在拋開國家民族的枷鎖後，我們的英雄只代表自己，和他人無涉。即便是拳館的名譽也只是輕描淡寫的帶過，未曾對主角造成太大的心理負擔。拳手們似乎並沒有某種崇高的理想，或者浪漫憧憬去支持他們的行動，現在的香港英雄早已轉化為一群實利主義者了。

好比阿德對中國武術之所以會產生質疑，乃是源自於挑戰阿明的失敗。對他而言，武術的意義只在實際的克敵致勝，而不在武術後面所可能蘊涵的精神。因為特殊的歷史背景與社會環境，香港新浪潮之後的電影已經開始拋去過往的美學形式與意識形態，而使港片在形式與內涵上都逐漸發生轉變，自塑風貌，形成獨特的人文景觀。就這一

點而言，港片頗有其存在和供人欣賞的價值。然而悲哀的是，這可能
是近年來多數港片的唯一可觀之處！🖎

玉蒲團之偷情寶鑑／玉蒲團
SEX AND ZEN

導演：麥當雄　**編劇**：李英杰　**攝影**：敖志君　**剪接**：潘雄　**美術**：李
景文　**音樂**：陳家良　**動作**：梁小熊　**演員**：吳啟華、葉子楣　**出品／
發行**：麥當雄、嘉禾／嘉禾　**票房**：18,353,674　**映期**：30／11～'92
／15／1

　　就在這一兩年，香港九七大限的陰影日濃，而台灣依然陷於社會
轉型的陣痛期。前者爆發了風月片的熱潮，後者則是在八點檔的綜藝
節目中，有男主持人公然拿女主持人的胸部開玩笑。這兩個由中國人
所組成的社會，都不約而同的處於極度意淫的亢奮期中，樂此不疲。

　　做爲社會集體意識表徵的電影，一部像《玉蒲團》這樣的商品，
是否可以帶給我們一些反省和思考？

　　爲滿足業界的商業企圖和觀衆的娛樂需求，三級片應運而生。曾
獲金馬獎最佳導演的麥當雄也跟風地拍出了《玉》片。在此我們無意
討論該片的美學成就或藝術價值，這並不是因爲導演在這方面的表現
平庸，而是某些更有趣的事情成爲我們的觀影焦點。

　　和其他三級片稍有不同的是，《玉》片在言不及義的劇情鋪排
下，說出了男女之間那宰制／被宰制，以及剝削／被剝削的兩性關
係。在許多影片中，女性通常是從屬於男性，而攝影機也是以男性的
觀點對女體進行窺視。因此無論是在電影中或是在電影之外，女性都
是被男性（觀衆）剝削的對象。

　　但是籍由《玉》片，麥當雄揭露了男人被女人宰制的事實。全片
圍繞在男性生殖器官上大作文章，而男主角則是對自己的性能力，有

著近乎歇斯底里的自卑和恐懼。最後他完全成爲女性的玩物、性的奴隸，而步入自毀的結局。

《玉》片或多或少的反映出男性在心靈深處，對性的焦慮和不安，同時它也摻雜了某些社會意識。當性被放到檯面上來大談特談之時，即意味著觀眾和作者在某種程度上擺脫了權力的束縛。所以在一個充滿壓抑或初行解放的社會中，性經常成爲電影的主題（如西班牙的電影，至於台灣，性則是充斥於電視節目中），是反動的力量。

面臨著九七的不安，性在香港電影中是否具有同樣地象徵意義？三級片究竟是頹廢的世紀末現象？還是一種對未來體制的先行顛覆？

九一神鵰俠侶／新神鵰俠侶
SAVIOUR OF THE SOUL

導演：黎大偉、元奎　**攝影**：鮑起鳴　**剪接**：潘雄、奚傑偉　**音樂**：倫永亮　**動作**：元德　**演員**：劉德華、梅艷芳、葉蘊儀、郭富城　**出品**：天幕　**票房**：20,476,495　**映期**：19／12～'92／9／1

如果《新神鵰俠侶》是產自於好萊塢製片體系的電影，那麼它將會是另一部《魔鬼終結者續集》，或是《俠盜王子羅賓漢》，是完全商業導向下的產品。

然而由於整個製片環境的差異，香港生產的《新》片在視覺效果和場面調度上，都難以和好萊塢電影一較高下。但是拋開外觀形式不談，它們在本質上卻頗有雷同之處——都是一些在極力追求娛樂效果時，顯得有點顧此失彼（或說是迷失方向）的商品。

不可否認的，從戲院內的反應看來，《新》片確實掌握到了電影消費人口的最大宗——青少年——的喜好。影片的劇情簡單，但是包裝精美；偶像明星所扮演的角色完全獲得觀眾的認同，男女主角那至死不渝的愛情也能滿足慘綠少年的幻想，武打場面的設計更是讓人目

王瑋

不暇給。若非筆者早已過了弱冠之年，相信也會心滿意足的離開戲院。

對於像《新》片這樣的電影，似乎也不必苛求什麼。但是讓人無法理解的是，商業電影的發展爲何一定要步上這個途徑？我們的偶像明星在一味的耍帥賣酷之際，是否也能爲角色灌注一些生命？在追求亮麗的影片外觀時，難道就必須讓一切空洞化，放棄影像所可能具備的豐富意涵嗎？表面的聲光刺激應該也可以做到留有餘韻吧？

不幸的是，近年來以商業娛樂爲主要訴求的電影，似乎總是和膚淺空洞相依相隨，並且還有愈靠愈攏之勢。港片是如此，好萊塢更是樂此不疲。筆者在觀賞《新》片時不斷想到的是：《魔》片和《俠》片之類的電影，在製片方向上和《新》片又有多少差別？這些好萊塢產品在到了台灣後，是獲得那一類觀衆的欣賞？我們又是如何的看待好萊塢電影？是否曾認清它的本質，而避免盲目的接受與崇拜？

1992 年

- ◆笑傲江湖Ⅱ東方不敗 SWARDSMAN Ⅱ
- ◆雙龍會 THE TWIN DRAGONS
- ◆阮玲玉 CENTER STAGE
- ◆黃飛鴻之二男兒當自強 ONCE UPON A TIME IN CHINA Ⅱ
- ◆辣手神探／槍神 HARD BOILED
- ◆黃飛鴻'92之龍行天下／龍行天下 THE MASTER
- ◆審死官／威龍闖天關 JUSTICE, MY FOOT!
- ◆鹿鼎記 ROYAL TRAMP
- ◆新龍門客棧 DRAGON INN
- ◆九二神鵰俠侶之痴心情長劍 SAVIOUR OF THE SOUL Ⅱ
- ◆絕代雙驕 HANDSOME SIBLINGS
- ◆武狀元蘇乞兒 THE KING OF BEGGERS
- ◆新流星蝴蝶劍 BUTTERFLY SWORD
- ◆哥哥的情人／三個夏天 THREE SUMMERES

1992

笑傲江湖II東方不敗
SWARDSMAN II

導演：程小東　**編劇**：徐克、陳天璇、鄧碧燕　**攝影**：劉滿棠　**動作**：程小東、元彪、馬玉成、張耀星　**演員**：林青霞、李連杰、關之琳、李嘉欣　**出品**：金公主、龍祥

　　徐克的《蝶變》和《新蜀山劍俠》都曾企圖為中國武俠影片重上彩妝。直到和程小東合作拍出《倩女幽魂》後，他那眩目快速的剪接、凌厲壓迫的節奏和現代電影科技，才能夠和古代的刀光血影有了完美的結合。自此以後，徐克便全然沉溺在這種形式美學之中，難有超越。其新作《笑傲江湖II東方不敗》，就商業賣點而言是成功的，卻依然陷入他個人的創作窠臼之中。

　　總是在擾攘不安的世界裡，徐克構築起獨特的影像世界。他經常在其中插科打諢、藉古諷今，甚至感懷世事，而反映出港人的心態。但是實際上，他從未嚴肅對待片中的任何題旨。影像創作對他而言，似乎只是在於追求視覺效果的刺激，和觀眾的驚嘆聲。這個目的也早在數年前的《倩女幽魂》一片時便已達到。至於接下來的作品，不過是新瓶舊酒。

　　看看《東》片中的那憨厚並且稍顯愚蠢的令狐沖，以及不陰不陽的東方不敗，又和《倩》片的寧采臣、樹精姥姥有何差別？（甚至海報的設計都是同一模式！）雖然《東》片不過是《倩》片的變形，但是聰明的徐克卻能在其中注入新的賣點。好比以林青霞飾演東方不敗，配合李連杰俐落的身手，再加上他二人之間淒美無奈的情愛，使《東》片能攫取大眾的喜愛。

　　然而就在徐克和程小東努力營造視覺效果之際，他們也更加地忽略了劇情片中的情節鋪陳與外在形式的關係。換言之，他們無法以適切的語調節奏去敘述影片的故事，以致觀眾的觀影樂趣大減。

全片自一開始的敘事結構便顯得有些凌亂。導演雖然有能力以快速剪接經營出節奏與速度，卻無力和情節的起承轉合搭上線，更難以緊扣觀者的情緒和視覺焦點。於是全片只好一直以各種不同名稱的招式，來吸引我們的目光。當劇情片割捨故事和情節的依賴之後，觀眾進入戲院時，得到的不過是一場任天堂式的聲光刺激。或者，這就是時下觀眾的需求吧！✄

雙龍會
THE TWIN DRAGONS

導演：徐克、林嶺東　**編劇**：黃炳耀、徐克、張同祖　**攝影**：黃永恆、黃岳泰　**動作**：武師工會、董偉、梁小熊、袁和平、徐小明、李健生、成龍　**演員**：成龍、張曼玉　**出品**：嘉禾　**票房**：33,225,134　**映期**：25／1～26／2

　　成龍主演≠成龍！在觀賞《雙龍會》時，我們必須知道該片是由成龍主演，但並不是由他所導的影片。他只是其中的一個演員，而非作者。當這個前題被確立之後，接下來的討論才有意義。

　　《雙》片雖然是由成龍主演，但是全片的風貌、製片模式，甚至影像品質，都明顯地和成龍自導自演的作品有所差異。以呈現出來的結果而言，《雙》片是屬於近年來風行全港，周星馳式的無厘頭類型。成龍在片中的任務不再是去扮演一個英雄，而是以市井小民的姿態，嬉鬧搞笑。看看他指揮樂團演奏的那一場戲便可明白。就如同周星馳在他所主演的影片中一樣，成龍在此也是胡整一番，然後不合邏輯的度過難關。

　　其實《雙》片的劇本在設計上，就是意圖以兩個成龍來完成角色的錯置，然後笑料便可由此而生。這時候，是成龍或是周星馳來扮演

雙生兄弟，對全片的創作而言又有什麼影響？後者甚至更適合以一個無賴的形象出現，盡情的瞎整一番。因爲商業賣點是建立在笑料的拼湊之上，因爲這不是成龍自己的作品，所以他在片中可說是一個被浪費的資源（我們就片論片，暫不考慮他的商業號召力），沒有得到充分的發揮。由成龍影片中可以得到的觀影樂趣也在此全然喪失。

也許是因爲他的影片具有濃厚的商業傾向，也許是受限在拳腳功夫片的類型之中，成龍似乎並沒有被看待成一位嚴肅的作者。事實上，不論在《龍少爺》之後香港影壇曾經流行過多少不同類型的影片，成龍始終在創作屬於他個人的作品，沒有明顯的依附於任何潮流。不論影像世界是設定在過去或現在，香港或西方，他總是以樂天純眞的角色，配合俐落的拳腳功夫，塑造出一個平民英雄的形象。

至於觀賞成龍影片的最大樂趣，或者說是他的藝術成就，並不在於他的賣命演出，而是在於他能讓他的拳腳溶入環境之中。他的功夫是來自於對景物的運用。不誇張的說，他的表演有著默片時代基頓與卓別林的風采，有著一份慧點和巧思。當成龍把影片時空設定在往昔的中國時，他的能力就可以得到完全的發揮。如《A計畫》中腳踏車在巷弄內的追逐、續集時的生吞辣椒、《奇蹟》時的繩廠惡鬥，都展現出他獨特的原創力。

當影片時空轉移到現代香港或西方世界時，成龍的表現便明顯的打了折扣。不論是他的《警察故事》（包括續集），或是近期的《東方禿鷹》，首先在角色的設定上便有些尷尬，不得不碰觸到肉身拳腳難抵現代武器的困境。於是成龍也只有求助於科技文明，讓他得以上天下海，卻喪失了他的創作來源。同樣的，《雙》片中的世界就不是成龍能盡情發揮之處，於是自然難有表現。

就本片而言，眞正需要成龍演出的部分，或者說有利用到成龍的獨特之處，只有片尾的一場惡鬥了。除此之外，成龍要面對的最大挑戰在於自己。殘酷的說，成龍是不斷地剝削自己以完成創作。如果他

在某部影片中自三樓躍下，下一次他就得從十樓起跳。一次得比一次
更加緊張刺激，場面要愈弄愈大、預算愈來愈高，然後才能夠換來觀
眾的喝采聲。

　　當香港新浪潮逐漸被環境吞噬時，我們便發現愈來愈少的香港導
演將電影視為一種藝術創作。更有甚者，也沒有多少人願意將電影製
造成一個好的商品。大部分的影片均是粗製濫造，都只求將某些商業
賣點掌握到，至於其他，則馬馬虎虎應付過去。好比無厘頭式的鬧
劇，就是一堆笑料的拼湊。劇情可以空洞、演員不用演戲、攝影只要
能夠顯像等等。

　　做為香港導演會的第一部作品，《雙》片的品質也是一樣的低
落，而全片反映出來的則是此種扭曲的商業獲利心態。在九七大限之
下，此種製片風潮似乎愈演愈盛。當成龍也不再堅持自導自演時，是
否是一種搶錢心態的反應？還是面臨創作瓶頸時的轉變？或許兩者都
有吧！✍

阮玲玉
CENTER STAGE

導演：關錦鵬　**編劇**：邱戴安平　**攝影**：潘恆生　**美術**：朴若木　**演員**：張曼玉、梁家輝、秦漢、劉嘉玲　**出品**：嘉禾　**票房**：7,350,031　**映期**：20／2～18／3

　　《阮玲玉》是關錦鵬迄今最具野心的作品！

　　就影片形式與結構而言，《阮玲玉》的書寫手法讓人驚喜。導演
大膽的遊走於真實／虛構、歷史／現在，毫無窒礙，使《阮》片展現
了劇情電影少見的開放性風貌，成為港片近年來難能可貴的野心之
作，值得　觀。

1992

　　然而可惜的是，導演在開展影片形式，並因此獲得創作樂趣的同時，似乎無法帶給我們觀影經驗上的滿足。捨棄傳統敘事電影手法，關錦鵬用阮玲玉的演出片段，張曼玉的詮釋模擬，以及紀錄性的談話，構組出他的《阮玲玉》。觀眾忽而進入一個完全虛構的想像空間，但是這個幻像立刻又被打破。我們見到張曼玉在演出阮玲玉的名作《神女》，而下一刻真正的《神女》片段便出現在眼前。當大家正要因為阮玲玉的死而一掬同情之淚時，導演卻又大聲喊停，原來這不過是一場戲。

　　於是，《阮玲玉》的觀眾便不可能也不應該再希望藉由該片，去獲得一個觀賞故事劇情片的感性滿足；觀影的樂趣在此是知性的，是來自於對影像的自我詮釋，對形式的瞭解與掌握。當然，形式是可以被單獨欣賞的，然而《阮》片的形式尚不足以成為觀者個別賞析的焦點。換言之，關錦鵬所採用的形式是乏味的，對《阮》片而言也是毫無助益。

　　導演雖然以各種影像素材組織他的作品，卻立刻顯得後繼無力。演員和導演的談話只是茶餘飯後的閒聊；史家的說明更像是狗尾續貂（戲劇已完全表現，何勞再叨絮一遍）。觀眾可以體諒導演的用心，而捨棄傳統看電影的方法，但是又如何忍受那影像式的聒噪（看電影時像是不斷地聽到導演在說：你要怎麼怎麼地去看……）。

　　只要是言之有物，那麼即使稍見鑿痕，倒也無妨。可惜的是，關錦鵬並沒有說出什麼，更無法引導觀眾去思考些什麼。剝去詰屈聱牙的形式後，《阮玲玉》終究只成就了一個通俗的三角戀情。

黃飛鴻之二男兒當自強
ONCE UPON A TIME IN CHINA II

導演：徐克　**編劇**：徐克、陳天璇、張炭　**攝影**：黃岳泰　**動作**：袁和

平　**演員**：李連杰、關之琳、甄子丹、莫少聰　**出品**：嘉禾　**票房**：29,147,747　**映期**：16／4～13／5

　　在十多年後的今天，徐克可謂是香港新浪潮導演中，仍然充滿著創作活力，領一時風騷的重量級製片者。

　　他成功地以舊類型爲骨架，用個人的慧詰機巧連結新的賣點，一氣呵成地拼貼出瑰麗奔放的影像世界。這不僅使他在港台的電影市場上獲利，更受到國際影壇的矚目，成爲華人電影作者中的異數。傳統的商業和藝術電影區隔會在面對他的作品時頹然傾塌，因爲他經常能夠帶給觀者雙重滿足，其新作《男兒當自強》似乎也不例外。

　　做爲一部續集電影，《男》片似乎比它的前身《武狀元：黃飛鴻》獲得了更多的喝采。在此，徐克並沒有讓本片陷入續集電影那冷飯重炒的困境，反而能適度地補強原有架構，然後盡情揮灑，彩繪出英氣凜凜的俠情世界，令觀者油然神往！但是不可否認的，徐克這次的創作並沒有盡除他慣有的缺失，因此局限了本片再上層樓的可能。至於論者和觀眾所發出的掌聲，多多少少是肇因於他們和作者在意識形態相契合之後而產生的效應。

　　大體而言，《男》片的娛樂企圖是成功地達到了，然而觀者的愉悅和滿足之心又是從何而來？延續著前集那簡單的善惡對立概念，徐克讓李連杰在《男》片中充分發揮其優點：俐落的身手。這時導演也面臨著續集電影的一個共通難題：場面的精彩刺激勢必要更勝前集。在這個考慮下，西片如《魔鬼終結者續集》創造出液態金屬機器人，而徐克則在中國歷史中找出了所謂刀槍不入的白蓮教扮演反派，和主角展開一場的生死惡鬥。

　　當然，找出一個強勁的對手尚不足以保證影片賣座，更不可能因此便獲得論者的喝采。劇情的鋪排、人物的描寫、情感的表現以及打鬥場面的處理都影響了觀眾對影片的好惡。就這些要求看來，徐克對

《男》片的掌握更勝於前集。在急促的節奏下，尚能注意到事件推衍的起承轉合；人物的功能性雖然搶眼，但不失可愛；嬉笑怒罵依然銳利，卻能適可而止；情感的描繪或許浮淺，也不致有令人難耐的虛假；武打過招時的設計雖不如前集那三度空間的敏捷掌握，倒也見有新裁，不會予人江郎才盡之感。

於是全片顯得神采飛揚，觀者也能因此獲得感官上的愉悅和滿足，是在觀賞徐克的電影時最容易感受到的一種樂趣。

如果觀眾不去深究徐克電影中的情感與理念，而只是把目光聚焦在影片的形式外觀時，總也能心滿意足的離開戲院。以《男》片為例，李連杰那率真篤實的表情配合著敏捷的身手，成功的讓徐克塑造為一代儒俠的形象，也是繼李小龍和成龍之後，另一種英雄的典範。這無疑是徐克的一種長才，在他往昔導演或監製的影片中，都會創造出令人回味的角色類型，如《倩女幽魂》中的王祖賢、《英雄本色》中的周潤發，以及《東方不敗》中的林青霞（這可以追溯到《倩》片中的樹精姥姥）。這些劇中人都是影片的興味所在。

除了人物造型之外，徐克影片中那凌厲的剪輯、迫人的節奏、繁複刺激的場面調度，都使他的作品能立足商業市場之上，並且在國際影人的眼中成為一種中國奇觀，獲得好評。在《男》片中的黃飛鴻和白蓮教主對決的一場戲，徐克更是將電影技法推到極致，在不需要倚靠光學效果的前題下，帶給觀者一場視覺饗宴，是形式完美的娛樂電影。但是，當觀眾由影片的外在形式進入內在意涵之時，他們所面對的又是什麼呢？

在本片中，徐克依然沒有放棄他的言志企圖，其政治隱喻則不斷地在影像中穿梭出入。和前集相比，續集中所透露出來的意識形態在無意中投合本地觀眾的歷史認知，是影片內涵的興味。

嚴苛地說，徐克此番的戲劇手法是襲自前集，並無特殊或突破之處。劇中的人物依舊被簡單的劃分為好與壞，雖然符合通俗劇的要

求，卻有深度稍缺的遺憾。白蓮教在本片中是無知愚昧的惡，前集中的沙河幫則是貪求無義的壞，至於比較成功的地方，則是在於徐克節制了灑狗血式的剝削；洋人依舊是徒具功能性的活動道具；黃飛鴻仍是正義良善的化身，但是在本集中卻少了民族國家的包袱。他不用再為了鄉里百姓和外侮為敵，同時也從舊派保守的良民轉變為新派開通的時代青年。

　　黃飛鴻角色的轉變說明本片脫離了概念化的仇外心態，以及簡單的「華洋衝突」主題。然而黃飛鴻究竟在片中成就了什麼？這角色又有何象徵意義？徐克的政治隱喻又該如何被觀者詮釋？同樣一位導演的作品，《男》片和《武》片在意識形態的層面上可有異同？觀影的樂趣是否會因此而有差別？

　　同樣是華人的聚集地，香港和台灣卻有著全然不同的歷史背景和政治環境。以台灣而言，在國民黨四十年的治理下，關於民國的歷史記憶都經過了某種程度的篩選，甚至部分的歷史知識也受到扭曲，人民的意識形態也有僵化的傾向。如果這是個正確的命題，那麼將如何影響到我們對香港電影的欣賞和認知以及觀影時的愉悅？

　　一個大膽的假設是，在觀賞《武》片時的某些不悅，很可能肇因於觀者和徐克在意識形態方面的背離。筆者往日對《武》片所下的「膚淺媚俗」，多少就是來自於一種意識形態的偏見，或者說是港人的民國史觀背離了我們，於是無法認同徐克對華洋衝突的詮釋和處理。

　　然而這一次，當論者說出「以精彩奪目的武俠劇形式溶入國家民族大義」、「劇情緊盯在華洋雜處的意識困境上……是成功的娛樂電影」等讚賞的言語時（《中國時報》：時報影評，一九九二、四、二十六），則是因為徐克在無意中迎合了台灣的影評人／觀眾的意識形態！對台灣的觀眾而言，徐克在《男》片中所呈現出來的意識形態是「正確」的。

　　黃飛鴻的醫術滿足了我們的民族自尊心、白蓮教的無知仇洋符合

了教科書中的平板描繪、黃飛鴻避開了洋人的槍砲，只需要對付同樣是舞拳弄棍的白蓮教徒，不僅完成了功夫片的基本命題，也略過了辱華的民族創傷，歷史人物的事蹟雖然是出自虛構，卻未曾瓦解本地觀眾的歷史認知，黃飛鴻的反滿以及陸皓東的犧牲護旗，更是強調了國民革命的正當性與先烈精神。這所有的一切都在觀賞《男》時轉化為助力，幫助我們獲得完整的觀影愉悅和滿足。

辣手神探／槍神
HARD BOILED

導演：吳宇森　**編劇**：張炳躍　**攝影**：黃永恆　**動作**：郭振鋒　**演員**：周潤發、梁朝偉　**出品**：金公主　**票房**：11,686,886　**映期**：16／4～6／5

　　觀賞《辣手神探》的經驗只能用目瞪口呆加以形容。雖說片中那近乎歇斯底里的暴力和戲劇張力讓人驚訝，然而更令我無法置信的是導演吳宇森超越好萊塢動作片的能力。

　　近幾年來，我看了不少像《終極警探》、《致命武器》等刺激過癮的電影，但是在和《辣》片相比之下，這些美國片卻如同孩童玩的官兵抓強盜一般地黯然失色。即使我企圖用「抄襲」、「剽竊」等字眼去批評這部影片，也不得不承認導演那獨特的再創造能力，以及全片所帶來的娛樂效果（有多少喝好萊塢奶水長大的美國導演還無法如此地出神入化）！

　　從影片一開始，導演便用攝影機緊扣住我的視線。其中的推移鏡頭會讓史柯西斯的《恐怖角》像是在無的放矢。相較於《豪情四海》淪為華倫比提的個人秀，吳宇森卻能讓周潤發和梁朝偉散發明星魅力，同時也展現出個人風采。

王瑋

　　當好萊塢在簡化劇情，努力經營視覺特效，並且創造出一堆似人似機械的異形換取感官刺激時，我情願看到像吳宇森一樣的導演，不僅願意花功夫去鋪排一個故事，又耗費心力於場面的設計與調度。他更將香港傳統功夫武俠片的拍攝手法、剪接技巧與意識形態，溶入現代的槍林彈雨之中，使本片蒙上一層美麗的面紗，成為新的神話。

　　即使本片中的暴力有些空虛地賣弄，也難掩吳宇森的言志企圖。如同《英雄本色》以降的作品，男性間的情誼和義氣（歌頌／質疑）與香港社會的恓惶不安（九七陰影）總是影片中的主要題旨。

　　比起好萊塢的某些純娛樂商品，本片確實是多了些興味。不過這其中的深度與廣度仍無法正比於人員傷亡數和彈藥量。當然，本片仍有些令我不能釋懷之處，如那過於殘暴的惡徒。

　　當無辜的病人成為活靶，犧牲於導演的暴力渲染時，我不禁懷疑導演的創作心態是否健康。可是，像我這種要從電影中尋求感官刺激的觀眾又是立足於何處？🐟

黃飛鴻'92之龍行天下／龍行天下
THE MASTER

導演：徐克　**編劇**：林紀陶、劉大木　**攝影**：陳俊杰、Paul A. Edwards
動作：元華、袁振洋　**演員**：李連杰　**出品**：嘉禾

　　李小龍的時代便在告訴電影觀眾一件事：「中國人一定會受到外國人的欺凌侮辱，唯有靠著中國功夫才能揚眉吐氣！」在這麼多年之後，我看到了《龍行天下》，而導演徐克則是利用李連杰的身手，將這個寓言，以及隱含在其中的民族情結又說了一遍。

　　令我不滿的是，以徐克的聰明才智，既然曾為不少舊的電影類型換上新衣，為何卻讓《龍》片以這麼俗濫的姿態出垸？徐克在《武狀

元黃飛鴻》中便充分利用華洋衝突煽動觀眾的情緒。雖然他的表現方式與創作心態是我不能苟同的，然而就戲劇觀點而言，那仍是一個有效的途徑。

可是在《龍》片之中，首先整個故事的原點就顯得勉強。《武》片多少先製造了同仇敵愾的情緒後再開打，《龍》片則是說打就打，自然的如同成人電影中的做愛場面一般。至於劇情的轉折，就只是應用一些公式去編排事件。好比偷車賊轉為瘋狂殺手就是一例。我完全不知他來自何處，但是他出現了。既然和主角有過衝突，那麼當他稍後在灰狗巴士上大開殺戒時，似乎也就是一件合情合理的事了。

除了劇情不具吸引力之外，徐克似乎也沒有全力經營片中的主要賣點：拳腳功夫。不論招式的設計、剪接，以及場面調度，都看不出徐克慣有的風采與特質。而最讓我無法釋懷的是，為何到了九〇年代，徐克還要再讓我陷入李小龍電影中的民族夢魘！又是什麼原因使他難以掙脫這個樊籠！

許多導演都想要將神奇的中國功夫溶入現代西方的槍林彈雨中。成龍是其中最為努力的一個，可是結果並不十分理想。如果徐克想要再進行一次嘗試，就請真的努力到汗流挾背。好好想個理由讓主角一展身手，別再陷入民族情結之中。那麼不論成功與否，都將贏得熱烈的掌聲。

做為一個讓人次次期待的導演，徐克實在不應該放任自己拍出《龍》片這樣的作品！🐟

審死官／威龍闖天關
JUSTICE, MY FOOT!

導演：杜琪峰　**編劇**：邵麗瓊　**攝影**：鮑德熹　**動作**：程小東　**演員**：周星馳、梅艷芳　**出品**：大都會　**票房**：49,863,638　**映期**：2／7～5／8

鹿鼎記
ROYAL TRAMP

導演：王晶　**編劇**：王晶　**攝影**：鍾志文、陳俊傑　**動作**：程小東　**演員**：周星馳、張敏　**出品**：永盛

　　毫無負擔地將電影視爲商品，針對港人的集體情緒而創作，是香港影片的特色！

　　或許論者並不會完全苟同香港影人實利的作風。在就片論片時，除少數作品外，也是批判多於讚美。然而不可否認的是，強烈的商業訴求、言不及義的內容，無損港片以生猛的活力準確反映港人的集體意識，以鮮明的即時感，跟隨時代脈動，掌握觀者心態，並且更進一步將大衆的好惡規格化、一致化，成爲一種無可匹敵的電影奇觀。

　　暑假首檔的《審死官》和《鹿鼎記》，就是此種特殊現象的具體展現。當香港電影全面向商業靠攏之際，其產品便逐漸擺脫劇情的經營，也不再重視整體結構的有機組合，而是一味地追求個別場面的感官刺激（黃建業先生曾對這個現象以＜港產動作喜劇的困局＞一文進行剖析，並收錄於《人文電影的追尋》一書中），滿足觀衆最表面的即時愉悅，獲得商業利益。

　　像這種強調功能性的產品，自然難以獲得論者的喝采，而經常被排除在「好」電影的範疇內。論者對香港喜劇（甚至絕大部分）電影的批判，同樣也適用於今夏由周星馳所主演的《審》與《鹿》，以及他所代表的無厘頭式的喜鬧劇。

　　雖然換穿古裝，角色身分也大異其趣，《審》與《鹿》依舊是附和於周星馳的搞笑作風，毫無負擔地粗鄙俚俗，只見刺激觀衆對事物表象的直覺反應，以胡鬧唐突的橋段堆砌，引發最原始與無知的笑聲。

　　面對這些電影時，觀者內心的智識活動是全然無用的，因爲影像

1992

都缺少深刻的創作理念，不像往日港產喜劇那般地意有所旨，或諷喻、或嬉鬧地在完整的劇情推演下，將喜趣情境和作者理念調合爲一，互爲表裡，暴露了事物的底蘊，並且在笑鬧的糖衣包裝下，使觀者毫無窒礙地窺探那令人難堪的眞相。

從上述的觀點來看，周星馳所主演的影片往往不是入流的喜劇，因爲它們只能提供觀衆一種不需思索的感官愉悅。簡單的說，《審》與《鹿》都和周星馳其他的電影一樣，鮮少具有發人深省的意涵，然而在意識形態方面，卻有著令人玩味再三的意義！同時它們又能準確的迎合、重塑了新一代觀衆的電影經驗，成爲新的典範！

「人性本賤」的命題和顛覆本質，是周星馳的電影中最讓我感到興味的地方。此番更藉著《審》與《鹿》兩片，有一次成熟自信的演出。在這些影像世界裡，沒有守正不阿的英雄，大家肆無忌憚地展現出人性中最低賤醜陋的一面，甚至引以爲傲。

在往日的電影中，即使是反派，只要他／她是個主角英雄，就必須具有能讓觀衆認同的正義與道德，具有人性中最善良高貴的一面。於是小馬哥義膽豪情，甘爲朋友兩肋插刀。影片中所有的價值標準，也必須歸依到中國傳統的道德理念下，無從超越。然而時代不同了，我們終究要面對人性中最卑賤的一面。於是這種「賤性」被港人搬上了銀幕，傾覆了固有的道德觀，成爲周星馳電影中的基本認知，是克服一切難題的利器；在現實的商業市場上，則是準確地抒發了觀衆心中對現實的不滿與無力、迎合觀者單向性的思考、機巧地迴避了問題核心、隱藏了令人難堪的事實與眞相！

所以，周星馳是反英雄的英雄。他不具有任何道德理念與良好品性，卻要不斷地利用小奸小惡來換取自己的生存空間。在《審》片中，他是重利輕義的訟師，只要有錢，便能顛倒是非，化黑爲白。他的封筆是爲求後，而非道德性的啓悟；他的告官也是以維護個人權益爲首要目的，伸張正義居次。因此才會只將惡官消遣一番，確認自身

以立於不敗之地後，便怡然離去。更有趣的是，這部影片也脫離了中國人固有的「包青天」迷思，減少了這種不切實際的童稚憧憬，不再將個人前途交付給政治人物的道德判斷。因爲人性本惡。唯有以惡制惡，才是求得倖存的不二法門。

《審》片的實利觀點在無意中揭露了人性醜陋的一面，《鹿》片則是更進一步地戳破正義者的虛假面具與神話。在武俠電影的外觀下，仁義雙全的典型英雄不見了；利益的爭奪也取代了善惡的衝突。俠義之士陳近南居然大剌剌地指出「反清復明」只是蠱惑人心的口號，大家要爭的只是錢財和女人（熟悉中國歷代權術鬥爭的觀眾，更會因爲這句話而露出會心的微笑）；少年英明的皇帝也被換成窩囊小兒；天地會的豪傑更是貪生怕死之輩。向來在武俠片中爲人歌頌的意識形態至此頹然傾塌，不復存在！

導演王晶一向習於在他的影片中作賤每一個角色，卻也因此破解了某些中國傳統思想的桎梏，從八股的道德理念中一躍而出。當台灣電視劇還在爲封建君王繪製美麗圖像，並歌頌著由此而生的三綱五常時，港片中的顛覆性無疑更具備了時代性！

不論是《審》片、《鹿》片，或是某些周星馳所主演的影片，其最大的意義不僅是電影中的反英雄意識，更在於觀眾居然認同這些不具有道德正義性的人物！香港因爲特殊的殖民地背景，自然容易在傳統中國文化的思考下另闢蹊徑，有所超脫。而論者所謂的九七大限、六四情結，也對「周星馳現象」提供了一種解釋。

港片在商業利益的驅策下，重塑了大眾對影像文化的認知，準確地迎合觀者的喜好，成爲集體意識的表徵，並且更以淋漓盡致的筆觸，繪出鮮猛璀璨的時代圖像，最是令人動容！ 🐦

新龍門客棧
DRAGON INN

導演：李惠民　**編劇**：徐克、張炭、曉禾　**攝影**：劉滿堂、黃岳泰　**動作**：程小東、元彪　**演員**：張曼玉、林青霞、梁家輝　**出品**：思遠影業　**票房**：21,432,497　**映期**：27／8～16／9

　　若論商業性的創作能力，即便是好萊塢也會在徐克等人面前黯然失色。凌厲準確的鏡頭語言也成為港片的共同資產，滲入各個片型之中，成就了眩目瑰麗的影像世界。於是，既然昔日的實驗創新日益熟練，搬演起來也不費吹灰之力，何不就此多加利用，新瓶舊酒，皆大歡喜，《新龍門客棧》於焉誕生！

　　徐克真是相當聰明的電影作者，更是精明老練的經營者。在商言商，《龍》片是以大漠風光為號召，其實卻是在棚內搭景中死纏爛打了半天，省下不少成本。然而在時空壓縮的電影世界裡，劇情的轉折或許緊湊，卻有不少疏漏，就是徐克作品一向對整體敘事結構掌握不足的固有缺失。至於片中所出現的諸多元素，幾乎都可以在他過往的作品中找到原型。所以仔細看來，全片就像是以殘羹剩菜回鍋加熱，再擺置些新鮮食雕後的豐盛佳餚。

　　《東方不敗》中的林青霞因男裝受到歡迎（甚至可以再追溯至《刀馬旦》），所以重作馮婦；《笑傲江湖》的明朝太監再扮反派，甚至演員也有雷同；《笑》片染坊內的勾心鬥角恰似客棧內的善惡衝突，至於精準的剪接以及流暢俐落卻又繁複花俏的場面調度，則早已是徐克作品的正字標記。

　　且將這些舊料重新排列組合一番，再加上一兩個新的賣點（如張曼玉所飾的風騷老板娘），雖是老舊典型的故事，因襲保守的意識，依然展現生猛的活力，而讓觀眾獲得極佳的娛樂效果，使論者叫好！令我嘆服！

王瑋

　　雖然高掛「新」的招牌，徐克的《龍門客棧》終究只是以新的演員組合、新的內外景以及新的視覺語言，經營出一個善惡立判的傳統武俠世界，其開創性全然不及他早期的《蝶變》與《新蜀山劍俠》，並且也喪失了一位電影作者的獨特性。

　　在商業訴求下，《龍》片的徐克不向自己的原創力挑戰，卻只是提供個人的技術能力，讓全片可以打得更漂亮，殺得更好看！至於他對人情世故的冷嘲熱諷、對現世環境的寄情託喻，以及深層情緒上的歇斯底里，卻只是偶現於本片，難以綴成佳句！

　　《龍》片並不如廣告所言是徐克的作品，充其量只是半部！ ✈

九二神鵰俠侶之痴心情長劍
SAVIOUR OF THE SOUL II

導演：元奎、黎大煒　**編劇**：陳嘉上、葉廣儉、陳健忠　**攝影**：李德偉、劉滿堂、梁志明　**演員**：劉德華、關之琳　**出品**：天幕　**票房**：9,363,234　**映期**：3／9～16／9

　　以一百八十元的票價（片長加二十元），《九二神鵰俠侶之痴心情長劍》究竟賣了些什麼給觀眾？答案只有一個：劉德華！

　　如果你／妳是帥哥劉德華的癡心影迷，那麼應該會對他在本片中竭盡所能，以近乎自戀的心態／方式展現其魅力的作法感到興奮。從影片開始到結束，我們的主角便像是伸展台上的模特兒一般，擺了一個又一個帥呆了的姿勢（pose），相信這會讓迷哥迷姐們心神俱失，渾然忘我！

　　販賣偶像魅力原就是商業電影謀利的一種方式，有許多影片也因此而相得益彰，甚至要依賴明星特質，以帶給觀眾難忘的觀影興味。如《英雄本色》中的周潤發，《致命武器》中的梅爾古勃遜，以及《終極警探》中的布魯斯威利，不可勝數。他們都成為銀幕英雄的新

典型，是影片的趣味焦點，更會常駐在觀眾的腦海中。

至於本片中的劉德華，雖然竭盡所能的又翻又跳、唱作俱現。然而不幸的是，他忘了紅花仍需綠葉襯的老格言，以致全片無法像前集一樣的精彩譁眾！一言以蔽之，本片的缺點在於「單薄」。雖然本集故事和前集似同出一轍，仍舊以善惡對立和癡心苦戀相互貫穿，可是這兩件事都缺乏情節的鋪陳，以致有些莫名其妙；人物的塑造不如前集那般有型有款，個性與行為動機都缺乏適切的描寫；前集中所有的一些荒謬喜趣在本集中成為乏味的笑話。難怪這次在劉德華耍帥賣酷時，我不曾聽到戲院中傳出少女興奮的尖叫聲！

記得幼時也曾沉迷於姜大衛、狄龍與導演張徹同塑骨血的英雄豪傑。和本片一樣，那時的主角必然是俊美挺拔、身手矯捷，並且也都會展現一些奇門絕技和特製兵器為號召。所不同的是，昔日的俠情世界似乎更具一份人文素養！

若說我不喜歡本片，那麼至少還有兩個原因。其一是因為我超出本片所設定的觀眾年齡層次太多！其二是我想看看美女，然而這美女在大部分的時間都以非常拙劣的老裝出現，讓人倒盡胃口。難怪我在戲院中猛做點頭運動！ ✍

絕代雙驕
HANDSOME SIBLINGS

導演：曾志偉　**編劇**：卓漢　**攝影**：馬楚成　**動作**：郭振鋒　**演員**：林青霞、劉德華　**出品**：永盛　**票房**：19,192,745　**映期**：19／11～2／12

有時候寫所謂的影評是因為氣不過自己又被騙了！既然被這些惡劣的生意人誆騙不貲的電影票錢，只好寫點兒東西罵罵，消一消氣了。

王瑋

《絕代雙驕》就是這麼一部讓人罵之而後快的電影！

電影只是少數人的心血結晶，卻是眾家電影老板糟踏的對象。我們看到多年前的徐克、譚家明等人孜孜於武俠片種的革新。在不斷的努力之後，終於將整個武俠影片的外形翻新：凌厲眩目的馭風疾行、飛速躍動的武打過招、光彩瑰麗的人物造型、乾淨俐落的敘事風格，都為武俠片裝點出現代感十足的年輕風貌，重新獲得時下觀眾的喜愛。

接下來的事，就是筆者自小到大看過無數次的好戲：如蚹骨之蛆（借用金庸武俠小說中的劍招名）的電影老板便撿個現成，如法炮製，直到把這個題材拍殘做絕為止。看了本片之後，當知現在才跟場殺入的片商恐怕已經可以開始擔心能否回收了！

整體攝製技術水準的提升，還是無法掩蓋住本片的粗製濫造，已過而立之年的偶像明星更難再喬扮兒郎玉女。然而在整個市場利益的驅策下，毫無「正宗」之實的「絕代雙驕」出現了。

我們看到剽竊自金庸小說《俠客行》的賞善罰惡令、轉抄自徐克《東方不敗》中的男裝林青霞（同樣是張叔平的造型設計）、下流不堪的王晶式陽物嬉鬧（嚴肅的說，希望能有人好好研究一下此種瀰漫在港片中的陽物情結。從喜鬧片到徐克的《東方不敗》和《新龍門客棧》，男性生殖器官都被過分誇大，承載著超乎戲劇邏輯的關切）。如果這電影還有一點兒趣味和原創的話，大概就只有片中的「郎情妾意劍」與「奸夫淫婦劍」兩個武功名稱了！

實在沒有耐心數落這種電影，唏哩嘩啦地罵完就算了！🐟

武狀元蘇乞兒
THE KING OF BEGGERS

導演：陳嘉上　**編劇**：陳建中　**攝影**：鍾志文　**動作**：袁祥仁　**演員**：

周星馳、張敏、吳孟達　**出品**：永盛　**票房**：37,416,607　**映期**：17／12～15／1

　　由周星馳所代表的無厘頭喜鬧模式廣受歡迎之後，就開始更大膽地滲入不同類型的影片！

　　稍早的《審死官》便是將現代趣味灌注於舊傳統的嘗試，讓周星馳獨特的喜感跨越時空，演活了一個刁滑機詐的訟師。稍後王晶找到了武俠小說中最反英雄的英雄韋小寶，和周星馳的銀幕形象──粗鄙俚俗──做完美的結合。甚至更誇張的讓他成為武功高手，飛天遁地。

　　這接連的兩部影片，都可說是無厘頭類型的轉進。奠基於前述兩部電影的突破與賣座的成功，此次《武狀元蘇乞兒》則更是向前邁進一大步。以角色而言，《審》片和《鹿》片都是創造／尋求出一個相適宜的主角，然後再讓周星馳以無厘頭的模式表演。所以前者的訟師和後者的韋小寶都可以輕易地轉換為周星馳，而觀眾也可以毫無困難的接受並認同。

　　然而《武》片中的蘇乞兒卻是一代武學宗師，是無厘頭所從未遭遇的「正派」傳奇人物，而非一般的市井小民，所以兩者在本質上未必能水乳交融。結果，編導也機巧地閃過這個局面，只取「蘇乞兒」之名，完全放棄嘗試做到實質上的相符（徐克的《黃飛鴻》則是將李連杰和傳奇人物相結合，互相襯顯），依然在無厘頭的喜鬧裡盡情揮灑！

　　其實，《武》片的成功與否仍在於周星馳的搞笑能否裝入不同的外形，配合相異的條件，是賣座元素如何地炮製翻炒！而本片就是將現代無厘頭和武俠做結合，同時又擷取時尚，做快速驚人的消化吸收、模仿複製（如徐少強灑金粉為人是襲自麥可傑克森的MTV），然後搞笑一番。於是周星馳可以在古裝片裡古今不分、在武打場面中虛晃應付、在哀傷處放聲狂笑。

王瑋

　　全片因此拋去了傳統武俠片（甚至劇情片）的建構模式，只取外形。所以絕招可以一朝練成、瞬時領悟。生死決鬥像是孩兒們的嬉戲，像是卡通，像是電動玩具。而觀眾也就在絢麗的影像刺激與蠱惑下，跟隨著突兀滑稽的戲劇邏輯，獲得到了「腦筋急轉彎」式的樂趣，並給予熱烈掌聲！

　　但是在娛樂笑聲之後，本片一如許多港片，在意識方面讓我感到憂慮，因為他們的顛覆和反傳統往往建立在「作賤人性」上，並且經常由淺薄刺耳的語言為之。聽來或許痛快，未必人人都能消受！🕊

新流星蝴蝶劍
BUTTERFLY SWORD

導演：麥當雄　**編劇**：朱延平、姚奇偉　**攝影**：劉榮樹　**演員**：梁朝偉、楊紫瓊、甄子丹、王祖賢、葉全真、林志穎　**出品**：長宏　**票房**：9,167,956　**映期**：'93／16／1～'93／5／2

　　當全場傳出兒童與青少年的笑聲時，我真是心懷感激，因為台灣竟然有片商和創作者照顧到他／她們的觀影需求，找來了港台的偶像明星，拍出一部兒童武俠片！

　　再看看九二從元旦到春節的幾檔國片，都讓同樣年齡層的觀眾樂不可支。誰說我們缺少兒童電影來著？古龍的小說布局一向玄奇。昔日的《流星蝴蝶劍》重新再塑武俠電影的形貌，領一時風騷，原著故事發展的懸疑莫測實在厥功甚偉。那是在豔麗迷濛的布景和俐落快速的刀光劍影之外，最令觀者著迷之處。其中的一些定律就是讓大家永遠弄不清楚誰是好人、誰是壞人；誰中了誰的計、誰原來沒有中計；誰以為誰死了、誰其實沒有死。

　　在十多年後的今天，電影技術日新月異，所以打的更多更快更刺激，完全配合電玩兒童的需要，令人讚嘆！不過，劇情卻要適度的修

正，編劇和導演才好少費點頭腦去編排交待劇情，觀眾也不會如墜五里霧中，甚至出了劇院還要帶個家庭作業回去，躺在床上東猜西想地推測誰是真兇（好比《第六感追緝令》）。

為了教育今日兒童的推理能力，《新流星蝴蝶劍》還是保留了古龍小說的懸疑性，只是加以簡化，將書中某些屬於成人世界的醜陋面刪去，以保持兒童觀眾那純真的天性。於是壞人只要笑的奸詐就好，不必燒殺擄掠，更不用勾心鬥角，武林恩怨仇殺好比童玩嬉戲，而情節發展完全配合兒童的理解力。

要攻打快活林的眾高手被快活林的兩個（只有兩個）高手殲滅於道上；最後外加一個孟高手，便將一莊子的高手殺光宰盡（大人一定會覺得奇怪，原來很困難的事居然這麼容易就被擺平了）。真相的揭穿也就只是三言兩語的交待，簡單的讓我想起我小時候為了玩官兵捉強盜時所編的劇本。用這種方式勾起我的童年回憶，真是難為了編劇！

兒童電影一向是很難拍得好，因為它幾乎無法同時滿足小孩以及帶小孩進戲院的大人。但是從本片部分的成人觀眾也在戲院內發笑驚呼，同時還會在散場時討論劇情的情況看來，這部電影應該算是成功的兒童電影吧！

哥哥的情人／三個夏天
THREE SUMMERES

導演：劉國昌　**編劇**：張艾嘉　**攝影**：馬楚成　**演員**：梁朝偉、陳少霞、吳倩蓮、葉玉卿　**出品**：中影　**票房**：3,662,022　**映期**：'93／14／5～'93／2／16

　　實在很受不了這種電影，看似頗有企圖要說些什麼，卻搞不清楚究竟怎麼說，結果彆彆扭扭的說了半天，不僅含混無味，最後連原本

要說什麼也迷糊了。

從第一個夏天開始，我就如墜五里霧中。我實在想不起來台灣有個地方叫「大澳」，然後劇中人卻要去香港工作？攪和了半天，原來大澳是香港附近的離島。然而神奇的是這地方的人卻講著台灣國語和閩南語，更妙的是其中還夾雜著「拍拖」這樣的廣東語彙。

爲了配合香港和台灣這兩個電影市場，一個原本應該有所爲的作品就此成爲一部尷尬突兀的影片！荒腔走板的語言設定雖然造成觀影障礙，使我無法立刻投入劇中人的情感裡，心緒更在難耐不安之中徘徊，但真正的致命傷是片中那刻意虛飾的文化身段。

當我努力拋開因語言而起的焦慮，進而要適應一個理性所難以認同的世界時，做作的言之有物又立刻讓我退避三舍。一群年輕人原本可以度過一個快樂無憂的夏天，但是我們的編劇非要他們做些什麼，於是配上了時興的話題——環保。

然而這個議題在片中是毫無意義，也沒有任何功用。換句話說，編導並沒有闡釋出深刻的環保理念，因爲這並不是本片的主要訴求，同時更沒有以這個題目爲描繪劇中人物的手段途徑，可是這些青年人卻應該是全片的重心，是勾勒填彩的對象！

我看到導演劉國昌記錄生活，真實反映年輕生命的企圖，但是從環保議題的引用失誤看來，便可感覺到他對於電影中戲劇和非戲劇元素的掌握尚未圓熟稍顯躊躇！所以我們看到了被淡化的戲劇性衝突和高潮，如梁朝偉的仇家挑釁、情場失敗者的悵然狂怒。

劉國昌更放棄了《童黨》時的鋪排手法和煽情表現，卻似乎仍有依戀，希望這些傳統的戲劇元素可以幫他抒情說愁，寫下年輕人的率性狂狷、天真可愛。所以上述二例雖不再有戲劇性的陳述，但是在呈現時依然張牙舞爪，結果圓鑿方枘，徒生杆格。

從《哥哥的情人》中，我似乎看到製片者／導演仍深陷於電影商業與藝術二分法的迷思內。演員的組合（有精準的演員，也有亮麗的

明星，更有台產與港產之別）、台灣國語的配音、蓄意的題旨內涵，以及明顯的戲劇企圖與言志傾向。

　　好比梁朝偉和葉玉卿便是傳統商業電影中的角色塑造，至於陳少霞和吳倩蓮這一組人物又是背道而馳！我並不贊成如此截然的劃分出商業和藝術，因為這一直是個錯誤的俗見，卻是一個有待本片作者們去釐清的理念！

1993 年

◆方世玉／功夫皇帝 FONG SAI YUK

◆笑翻天──黃飛鴻對黃飛鴻 MASTER WONG V.S MASTER
WONG

◆黃飛鴻之鐵雞鬥蜈蚣 LAST HERO IN CHIN

◆記得香蕉成熟時 YESTERYOU · YESTERME · YESTERDAY

◆濟公 THE MAD MONK

◆唐伯虎點秋香 FLIRTING SCHOLAR

◆方世玉續集／功夫皇帝Ⅱ萬夫莫敵 FONG SAI YUK Ⅱ

◆太極張三豐 THE TAI-CHI MASTER

◆青蛇 GREEN SNAKE

◆新難兄難弟 HE AIN'T HEAVY, HE'S MY FATHER

◆搶錢夫妻 ALWAYS ON MY MIND

◆白髮魔女Ⅱ THE BRIDE WITH WHITE HAIR Ⅱ

◆詠春 WING CHUN

1993

方世玉／功夫皇帝
FONG SAI YUK

導演：元奎　**編劇**：技安、陳建忠、蔡康永　**攝影**：馬楚成　**剪接**：張耀宗　**美術**：劉敏雄　**音樂**：黃霑、戴樂民、雷頌德　**服裝**：陳顧方　**動作**：元奎、元德　**演員**：李連杰、蕭芳芳、李嘉欣、陳松勇、趙文卓、胡慧中、陳松勇、朱江、鄭少秋　**製作／發行**：正東／嘉樂　**票房**：30,666,842　**映期**：4／3～31／3

　　現今的港片在商業訴求下，似乎愈來愈是「胡鬧有理」。於是也就割捨了劇情片對人物和劇情的堅持，而將其轉化爲一堆感官刺激的集合，自成一格。

　　和一些春節檔的港片比起來，李連杰主演的《方世玉》還算是挺好的商業影片。在接二連三的嬉鬧與打鬥之中，依然兼顧到傳統劇情片中的故事、情節、人物和情感的起承轉合和表現發揮。另一方面，還是跟上流行的無厘頭搞笑模式，爲電影中的古老傳說再添新采，成爲一部瑕瑜互見的作品。

　　在功夫電影的世界裡，筆者小時候便痴迷於「洪熙宮」和「方世玉」這兩位演義人物的種種俠情壯舉之中。洪熙官是剛毅而不苟言笑，方世玉則是調皮而靈活狡黠（由傅聲扮演），二人均在國家民族大義和正義公理的名目下，浴血大戰。

　　這一次，在一股復古的風潮下，由新的功夫偶像李連杰重演方世玉，躍登銀幕接受觀眾的頂禮膜拜。不同的是，原有的意識形態成爲配角串場，讓觀影情緒更爲輕鬆，沒有任何負擔與包袱！

　　對李連杰而言，本片應是極爲重要的作品。他雖然早享盛名，卻是近年藉著徐克重塑的黃飛鴻一角，成爲偶像。此次他換下敦厚老實、正義凜然的面孔，在一展身手之際，改換他原來廣受歡迎的銀幕形象，卻是扮小嬉鬧，測試觀眾的接受度，無疑是一個突破。不論就

王瑋

商業或是他個人的演藝事業而言，都是極大的冒險。但是上映以來票房極佳，似乎代表著觀眾均能接受他的改變，不過筆者卻仍有些許遺憾。

其實李連杰和這次方世玉的結合仍屬成功，稍有瑕疵的卻是片中的嬉鬧模式未必全然適合李連杰，那種絕對誇張的表演似乎並沒有對上他的型，或是說他所能掌握發揮的演技。於是最好看的還是他的身手架勢，以及可愛親切的微笑。這個方世玉，似乎不如日前的黃飛鴻來得吸引人！

就商業電影而言，明星演員無疑是全片能否受歡迎的重要因素之一。想想《東方不敗》中忽男忽女的林青霞、《英雄本色》中瀟灑不羈的小馬哥周潤發，以及古今中外多少無法取代的銀幕偶像！他／她們不止是電影中最引人興味的一部分，更在觀眾心中凝為不可取代的神話傳奇。

但是，電影中的偶像幾乎不可能單獨存在，他／她還是生存在那個抽象虛幻的時空之內。那麼，如何設計出一個能創造偶像的銀幕，便是導演和編劇要費心思量之處。

《方世玉》實在具備了成功商業電影的明星要素。除了李連杰之外，蕭芳芳和陳松勇都是有型有樣的明星演員，新人趙文卓也頗有架勢，因此都躍然於銀幕上，成為觀眾的視覺焦點。可惜的卻是劇情設計上稍顯雜亂，從頭到尾天地會並沒有和方世玉與苗翠花這對母子以及雷老虎一家人，產生純然絕對的有機關係。苗翠花將天地會說成黑社會，是極具現代觀點的趣味，可惜只是讓李連杰多了一展身手的機會，牽強地形成人物間不得不然的衝突，是不盡合情理的順理成章。另外對於角色的塑造也有些疏漏，結果形成熱鬧有餘，人情不足的缺憾。

不論是意念或者情感，娛樂電影經常會被論者評為淺薄。但是經過不斷的觀影與思考之後，我在許多時候也不太要求電影更具備什麼

深刻的意涵，或是感人至深的情愛。它只要能拍得引人興味便可。就像《獅王爭霸》中的黃飛鴻和十三姨，一片蒸氣瀰漫加一個偷吻，或是《第六感生死戀》中的捏陶談愛，不都是簡單卻趣味無窮（這樣的說法是有些反智傾向，不過我也還沒有想到別的出路）！

　　從這一點來看《方世玉》，就總是讓我覺得少了些什麼！方世玉和苗翠花這對母子之間是有些頗為精采的對手戲，但是方世玉和其他的幾個人物的互動似乎就不夠搶眼有趣，或是說賣點弱了一些。陳松勇的雷老虎實在是個好玩的人物，但是好像少了些戲讓他發揮；雷婷婷和方世玉二人的一見鍾情以及情感的曲折也有點兒平淡。所以在看完這電影之後，回想起來，就只覺得好像少了興味點。

　　我可以在看完《男兒當自強》之後，清楚記得男女主角的影子起舞而回味無窮，卻實在想不起來方世玉和雷婷婷做了些什麼！而方世玉的頑皮和俐落身手也還不足以讓李連杰擺脫黃飛鴻的陰影，卓然而立（可能得加兩部成功的續集）！

　　在經過一、二十年的轉變後，昔日兒時心目中的大英雄又改頭換面，以不同的血肉和意識活躍在銀幕上。面對這些身著古裝，但是行為想法十足現代的香港英雄，我絲毫沒有神話破滅的感傷，反而能熱情接納，同時感佩於編導的創作力！能巧妙地將舊包袱轉變新貨品，讓年輕的一代歡顏相待，並傳承下去。遺憾的是不知道台灣的英雄身在何方？🐟

笑翻天——黃飛鴻對黃飛鴻
MASTER WONG V.S MASTER WONG

導演：李立持　**編劇**：谷德昭、李立持　**攝影**：李健強　**剪接**：陳錦河
音樂：黃霑、雷頌德　**動作**：袁祥仁　**演員**：譚詠麟、鄭裕玲、曾志偉、吳孟達、毛舜筠、黃秋生　**製作／發行**：高志森／東方　**票房**：

12,008,326　**映期**：1／4～23／4

黃飛鴻之鐵雞鬥蜈蚣
LAST HERO IN CHINA

導演：王晶　**動作導演**：袁和平　**編劇**：王晶　**攝影**：馬楚成　**美術**：莫少奇　**音樂**：黃霑　**服裝**：區丁平　**動作**：袁祥仁　**演員**：李連杰、張敏、張衛健、梁家仁、陳伯祥、袁詠儀　**製作／發行**：永盛　**票房**：18,178,129　**映期**：1／4～28／4

　　那天在看《笑翻天——黃飛鴻對黃飛鴻》時，戲院先放了一段《黃飛鴻之男兒當報國》的預告片。其中場場打鬥凌厲眩目，但見人影穿梭飛躍、拳起腿落！在精確的套招和快速的剪接下，卻是似曾相識的畫面，幾乎全來自徐克的《黃飛鴻》系列。銀幕上高懸的鋼絲不只吊住演員，更牽引著粗製濫造的惡習！於是，原本該帶來娛樂的商業電影，只成就了種種難堪。目前各種《黃飛鴻》紛紛躍上銀幕，無非道盡國片市場的悲慘宿命，追隨於「開創」——→「抄襲」——→「滅絕」的歷史軌跡下！

　　商業電影的挑戰，往往在於一個銀幕偶像的塑造，不可輕忽。因為那是觀眾投注情感的焦點，更是永遠不會被拆毀的圖騰。當繽紛璀璨的彩影在銀幕上消失後，令人難忘的只會是一個身形。如周潤發的「小馬哥」、午馬的「燕赤霞」、成龍的「超級警察」，而李連杰「黃飛鴻」應是九○年代最成功的電影人物。

　　徐克可謂是港台導演中最能創造角色，豐富影片生命，進而延展至無限的作者。藉著三集《黃飛鴻》，徐克和李連杰合作勾勒出一個鮮活耀眼的民族英雄，觀眾也都尋到了膜拜敬仰的偶像。然而，銀幕上聚合的光影終究虛無，不免渙散無痕！當徐‧李二人拆夥後，可能也就宣告了「黃飛鴻」霸業的結束。令人深感無奈的是，在畸型的港

台製片環境裡，所有的偶像都難得善終，卻是剝削殆盡！絕佳例證則是王晶的《鐵雞鬥蜈蚣》！

就像《男兒當報國》所呈現的事實，今日的電影確實都能展示出一定的技術水準。王晶的《黃飛鴻》有絕不遜於徐克的武鬥設計；李連杰的扮相演出亦不出原有章法。可怕的卻是王晶的品味已徹底摧毀了「黃飛鴻」的英雄氣，更作踐了李連杰的銀幕魅力！令我這個觀眾痛心不已！

王晶最擅長的招式在於翻弄一些低俗的趣味，然而實際上並沒有哪一椿事情是生來不堪的。日本導演森田芳光、伊丹十三，以及西班牙的阿莫多瓦，都經常在作品中放進一些看似不甚高雅的行為事件，卻荒謬怪誕，刺破人性表層的虛偽，回味無窮。

同樣的俚俗換到王晶手中時，便毫不猶豫地沈淪於汙臭的泥沼中，可是現代的電影技術依然可以化腐朽為神奇，讓他的東西（不是「作品」）亮麗譁眾。

於是，《鐵》片便一分為二：一是李連杰還是矯健俐落地扮黃飛鴻，二是配角儘可能猥褻醜陋，完成王晶的特色。前者還是大義凜凜，行俠濟世；後者則是努力開發低級新領域，測試觀眾的耐力。然而如此的二分根本不能讓李連杰保持形象，全身而退。

我實在無法接受那兩位寶貝徒弟的惡行劣跡，居然處心積慮地用女色設計自個兒的師父。事情敗露後，卻不見有何懲處！原來行事不苟的黃師父也只是個糊塗蛋！

除了那對敗德無行的徒弟外，徐克所再建的「黃飛鴻」神話更完全瓦解於王晶的色情意識裡。肆無忌憚的拿女性身體意淫，極度歧視，向來是王晶的專長（台灣的女性主義者可能從不看他的電影，否則為何不發聲抗議？），所以事事離不開摧殘女性的本質。如影片開始於數名女子的倉皇奔逃。她們都被視做「物品」，因此可以輕易地被鐵爪抓起，摔打撕裂，而魂飛命絕。至於男性更是天生的賤胚色

鬼，一見女人就垂涎三尺，無德無行。

　　本片因此引人反感，卻不是問題所在。就像我可以接受成人電影的存在一樣，極端的色情（肉體和意識）可發生於特定的時空下，《鐵》片的「普」級分類亦不能歸責於王晶（我們也不必期待一向誤判的電檢大員做出正確決定）。不過因為片中的淫誇正足以瓦解黃飛鴻的俠情世界，造成難以見諒的傷害，是我關切的焦點！去年的《鹿鼎記》是王晶風格的具體成品，我雖然厭惡其中歪曲的性暗示，卻可以強迫自己接受。因為與之相結合的是素行不良的「韋小寶」，以及周星馳的無厘頭搞笑。所以全片自成一個不能卒睹，但邏輯完滿的世界。

　　當同樣的烏煙瘴氣圍上李連杰／黃飛鴻之後，卻未能再創一格。藉著《方世玉》，我們已看到李連杰故作俏皮的吃力。於是《鐵》片選擇販賣正版黃飛鴻，而避開了某些可能產生的不討好，是聰明的商業考慮。然而就像片中的寶芝林與香芝館，不論開館時的公獅母獅舞得多麼親熱（把一個民俗如此糟踏，真是一奇），終究難以結為神仙美眷，倒是在無意中暗示了全片的兩種基調！

　　不同於《鐵》片，我們也在《笑》片中看到了仿製的「譚氏黃飛鴻」。延續著前昔的詼諧旨趣，我卻看到了一個比「正牌李氏黃飛鴻加王晶」可愛些許的人物。雖然這個「譚氏黃飛鴻」（以及一干冒牌貨）明擺著在瞎整，可是我們所認定的「黃飛鴻」未曾受到輕踐，也不曾動搖偶像原有的地位。

　　一切都只是一個輕鬆的玩笑。和王晶的格調相比時，其中「沒有」骯髒的性笑話、人物低微卻不至於卑鄙可憎、一些反諷是缺乏深意，也還通俗有趣、打打殺殺雖然暴力，仍帶有卡通式的喜感，勝於人體一撕為二的殘酷。所以對我或是對「黃飛鴻」，本片的破壞力遠低於《鐵》片，甚至還稍稍邁向另一個銀幕神話世界！

　　在「黃飛鴻」即將氾濫成災的情況下，但願「李氏黃飛鴻」能有

爲有守。創建一個銀幕英雄實非易事，然而維持霸主之尊更難！稍早的成龍不就是謹守「限量生產」的原則，以保天王巨星的地位。做爲一個觀眾，實在不願看到一個好不容易成功的片子與偶像，迅速被商業系統壓榨擠乾，那將是眾人之遺憾，特別是挹注金錢無數的片商！🐟

記得香蕉成熟時
YESTERYOU · YESTERME · YESTERDAY

導演：趙良駿　**編劇**：李志毅　**攝影**：馬楚成　**剪接**：陳祺合　**美術**：陸文華　**音樂**：曾世傑　**演員**：曾志偉、馮寶寶、鄧一君、盧愛倫、黃偉南、何靈靈、謝偉傑　**製作／發行**：藝能　**票房**：6,081,942　**映期**：30／4～26／5

　　香港這個地方拍電影，愈來愈不講什麼微言大意，或是崇高題旨，所以三級片、奇案片、亂殺亂砍的武俠片輪番上陣，讓大夥兒看得眼冒金星、兩腿發軟。不過另一方面，倒也會蹦出像《天台上的月光》、《搶錢夫妻》，還有《記得香蕉成熟時》這樣的抒情小品。在絕不偉大、毫無負擔的創作心態下，拍出了一些通俗，但極富興味的情感！

　　以詼諧諷刺的語調開場，引入強烈的香港地域色彩，《記得香蕉成熟時》完成了一部香港青少年的成長日記。這其中雖說酸甜苦辣百味雜陳，卻總是樂觀地不識愁容。港片慣有的實利與譏誚消失無蹤，取而代之的是保守與溫情。

　　我們看到的是一個父慈母賢，兄友弟恭的中產家庭。學校裡雖然不見得個個都是品學兼優的模範生，倒也不如《逃學威龍》、《流氓狀元》那般的頑劣不堪。可能因爲那是個逝去的年代，所以被人們用回憶包裝了醜陋；也因爲原本我們就是處在一個「世風日下，人心不古」的社會裡，所以「過往」就是好過「現在」。

電影總也是如此，在有意無意間反映了社會真實。本片以一個毫不特殊的青春性經驗，勾勒出某一個時代與地區的人們，所曾擁有與經歷的成長歲月。它並沒有要刻意地文以載道，卻緩緩道出真切的感動。

在觀賞時，每每讓我追想到十多年前侯孝賢與陳坤厚的作品。好比《我踏浪而來》、《在那河畔青草青》。一個平凡無奇的故事、樸素簡單的手法、淨素純良的角色，卻留下永恆的真情。又好比前年的《青少年哪吒》，在簡略的形式下，最是關情！不同的是，台灣的創作者有著更沉重的人文包袱。這包袱若是背得恰當，往往便襯顯出港片的膚淺；反之，則是磨練觀眾的耐心與毅力。

本片或許沒有獨特的原創性，對人情世故的描繪也不如上述影片那般地獨具慧眼，而只是對一個小題目裡做了不錯的解答。然而放在現今的港片中，卻讓我感到珍貴，而且說它是個小題目也不見得公允。

凡是人的生活與情感，都可以是偉大的。青少年的懵懂戀情未必輸給歷經動亂年代的成人之愛。將「偉大」的環境因素褪去後，又有誰能留下深情幾許？ ➷

濟公
THE MAD MONK

導演：杜琪峰 **編劇**：邵麗瓊 **攝影**：黃永恆 **剪接**：洪永明 **美術**：余家安、陳錦河 **音樂**：胡偉立 **動作**：程小東 **演員**：周星馳、張曼玉、黃秋生、吳孟達、黃志強、陳惠敏、潘恒生、梅艷芳 **製作／發行**：大都會 **票房**：21,562,580 **映期**：29／7～18／8

1993

唐伯虎點秋香
FLIRTING SCHOLAR

導演：李力持　**編劇**：陳文強　**攝影**：鍾志文　**美術**：莫少奇　**音樂**：胡偉立　**服裝**：陳顧方　**動作**：潘健君　**演員**：周星馳、鞏利、鄭佩佩、陳百祥、黃霑、梁家仁、黃一山、李家聲　**製作／發行**：永盛　**票房**：40,171,033　**映期**：1／7～28／7

　　電影中有了周星馳之後，觀眾就忘了一切。不論他扮演的是什麼角色，也不管搭配者是誰，都是綠葉，只為襯著紅花更艷！至於銀幕上沒有「出現」的部分：導演、編劇、攝影……無論大小，似乎都不再重要。反正，只要看周大牌翻弄搞笑本領便可。暑假接連上演的《唐伯虎點秋香》與《濟公》表明了此種說法。

　　周星馳主演的影片，他的荒唐嬉鬧，總是帶著顛覆的性質。也就像《唐伯虎點秋香》一般，他的刁猾乾癟和鞏利那稍嫌壯碩的健康美，就足以破壞恆久以來的浪漫傳說。不過周氏唐伯虎倒也自成一格，翻弄出一些奇想笑點。當然，也一貫地誇張人性中平凡的一面，卻淪為刻意的醜化，單純的無理取鬧，使他徘徊於明星演員與作者之間！

　　許多風靡一時的偶像明星，都會成為其主演影片的作者。因為，他／她們的表演方式，都左右了影片的取材內容，甚至風格的完成。至於周星馳，雖然他無厘頭的喜趣是其影片的笑點，但是他對一部電影的完成，似乎如同動作指導一般，是提供技術上的協助，只是由他的表演將「笑果」傳達出來。至於「表演」、「笑果」和影片，都不是有機而互動的組合，是各自獨立，而非統一意念下的操作。

　　於是，周氏喜劇成為感官刺激的集合，不用動腦傷神的好玩，卻可能是某些人觀影時的難堪，是影片結束後的不復記憶。如此的窘境，多少也因為國語配音之故，對周星馳的表演產生破壞，而非助

益,相當可惜!

　　不過,《唐伯虎點秋香》與《濟公》一如周星馳大部分的影片一樣,在放聲狂笑之餘,總有著些許難堪和尷尬。就像我一邊吃著爆米花,耳朵聽到的對話是「插你」,旁邊又正坐著一對母女時,我就不知如何是好?要笑不笑?

　　當然,實利機巧是周氏喜劇的特點,運用俚俗的語言也是無妨(錯的是電檢標準。如有一天,電檢委員的小孩吵架時,以周星馳「插」來「插」去的言語相對,希望他能一笑置之),更不需要如卓別林電影一般的感動。實際上,現在許多港台電影也都是那麼地冰冰冷冷、空虛無常。「溫情」是個早已絕跡的字眼!無意義的感官消費才是最真!ﾑ

方世玉續集／功夫皇帝Ⅱ萬夫莫敵
FONG SAI YUK Ⅱ

導演:元奎　**編劇**:技安、陳建忠　**攝影**:李屏賓　**剪接**:林安兒　**美術**:梁華生　**音樂**:盧冠廷　**演員**:李連杰、蕭芳芳、鄭少秋、李嘉欣、郭靄明、元奎、計春華　**製作／發行**:正東／嘉樂　**票房**:20,013,797　**映期**:30／7~19／8

　　以前張徹電影中的方世玉是民族英雄,為漢人的天下而打拚奮鬥,為至高無上的正義公理而戰;李連杰所扮演的方世玉,則徹底是香港人,或者說是現代觀眾的英雄。他不再需要崇高的理想道德,只要能在這世界上尋到個人安身立命的準則!超凡入聖的抽象人格遭到唾棄,平民百姓的心情小愛才值得鼓勵!

　　前集的《功夫皇帝》便已顛覆了傳統中國教忠教孝的包袱。做媽媽的不要兒子精忠報國,只要娶個美嬌娘。反清復明的紅花會更成了黑社會,而瓦解了此類影片的敵我意識。漢民族的江山不是男主角的

保衛對象，更自外於滿漢兩族的對立衝突。可是，我們的英雄要為何而戰？為了乾爹，所以去搶錦盒；為了女色，任著會中兄弟慘遭屠戮；為了娘親，所以和奸佞賊子浴血奮戰。方世玉成了胸無大志的英雄，不爭天下，不在乎平民百姓，只重個人親情。

當小我重於大我時，方英雄的對手自然跟著轉變，不再是強有力的中央政權，只是窩裡反的狐群狗黨。面對著跳樑小丑，英雄也省了螳臂擋車的天真豪氣，至於捨身赴義的慷慨激昂都跟著銷聲匿跡。一切為仁為義的爭鬥都帶著嬉鬧性質，不再偉大。

既然李連杰扮演的方英雄只是凡人，不需要成就任何豐功偉業，那麼他又如何引發並承擔觀眾的崇拜？以往的英雄首先具有正義凜凜的中心思想，促使其行為合理，更攫取觀眾認同。然後，又以驚人的技能武藝，強化個人崇高不凡的地位。成龍便是一例，他無時無刻不強調角色的絕對正當性，並由個人提升至大我層面。所以，當他在《警察故事》中拯救自己女友時，必定能將此行動和消滅惡勢力的任務做結合，並且更以後者為重。至於本片，則偏向小我的苟安，不強調任何高調主張。李連杰能否因此獲得觀眾的無償認同，不得而知。

當英雄形象的捏塑是由小人物的心態出發後，李連杰還是要以俐落不凡的身手吸引觀眾稱羨的目光。成龍是親身犯險以成就肉身神話，而李連杰所憑為何？比起《黃飛鴻》時期，李的舉手投足間少了一份魅力，武術設計也缺了一絲神采。看來，李連杰只顧著擠眉搞笑，而忽略了英雄本質的保存和開創。🐟

太極張三豐
THE TAI-CHI MASTER

導演：袁和平　**編劇**：葉廣儉　**攝影**：劉滿棠　**剪接**：林安兒　**美術**：李景文　**音樂**：胡偉立　**動作**：袁和平、袁祥仁、谷軒昭　**演員**：李連

王瑋

杰、楊紫瓊、錢小豪、袁潔瑩、劉洵　**製作／發行**：正東　**票房**：
12,564,442　**映期**：2／12～21／12

青蛇
GREEN SNAKE

導演：徐克　**編劇**：徐克、李碧華　**攝影**：高照林　**剪接**：亞積　**美
術**：雷楚雄、張叔平　**音樂**：黃霑、雷頌德　**服裝**：吳寶玲　**動作**：元
彪、唐佳　**演員**：張曼玉、王祖賢、趙文卓、吳興國、馬精武、劉洵、
陳冬梅　**製作／發行**：電影工作室　**票房**：9,497,865　**映期**：4／11～
11／11

　　拍《青蛇》的徐克，像是被困在神燈裡的巨人；《太極張三豐》
裡的李連杰，卻是被收伏到神燈中的巨人。對前者而言，那個神燈是
電影工業未臻化所造成的局限；至於後者，那神燈卻是個缺乏神采、
單薄空洞的編導！

　　徐克的創作企圖，往往令人嘆服。自七○年代末香港新浪潮崛起
影壇後，他對電影類型的開創與再建立，實在無人能出其右。同時也
因為揮灑不羈的想像，所以在落實為具體的拍攝工作時，促使工業技
術前進。從他的《蝶變》、《新蜀山劍俠》，都可以見到失敗中的成
功，是無數的巧思在衝撞環境的網羅，突破個人尚未成熟的手法技
巧，而指向未來的神采飛揚。由此觀點看待《青蛇》，雖然有可能掉
入「只有作者、沒有作品」的陷阱中，卻能點出該片的成就，並進而
一探其缺憾之處！

　　因徐克量身定製的「黃飛鴻」而走紅台、港，一嘗巨星滋味的李
連杰，在和徐克拆夥之後，似乎只能倚靠因「黃飛鴻」所建立的偶像
魅力，無法更上層樓。

　　從「方世玉」到「張三豐」，李連杰換下了清裝與半月形的光

頭，意圖再塑另一種英雄形象，是他的突破！然而，他的特質並未因此得到彰顯。殘酷的說，他的特質在哪裡？在此應該看看另一位功夫巨星成龍的表現。

成龍不僅在任何一部電影中保持類似的造型，其拳腳功夫的特性亦主導著每一部作品的外貌和趣味。強烈雜技性質的拳腳與準確的地形地物利用、嬉鬧戲耍的肢體動作和親自涉險的肉身神話，都使成龍在他的電影中具有必要性，不能被任何人取代，而進入作者之列！至於李連杰，卻未曾以他的身手去主導一部影片的成型。他所能做到的，只是外形與電影角色的相符。他距作者之路尚遙遠！

是否成為作者，無關緊要，重要的是電影先得「好看」！

如徐克所有的作品一樣，《青蛇》的劇情推演是迅速且混亂的。起承轉合的節奏被目不暇給的事件所取代。劇中人物辛苦拚命地向著「劇終」狂奔而去。但是所有的人都不知道在幹什麼！沒見著白蛇和許仙的恩愛情深，卻看到白蛇的犧牲奉獻、青蛇不知哪來地風騷，鎮日想著勾引男人、法海禁絕色欲、修行自持、收妖降魔，卻偏偏冤家路窄，儘和兩條造福人群的蛇作對、許仙則從頭到尾是個只會昏倒、瞎忙和的混人！

捨棄情節事件和人物性格的交相鋪陳、彼此推展，而著重感官刺激的排列堆砌，已是港片的特色之一，徐克也不例外！當電影不斷以如此的面貌出現時，還要推崇一個遵循傳統敘事法則的作品嗎？

或許，不論作者或是觀眾，要的都只是簡單俐落的快感。《青蛇》做到了，但是也失敗了。在神怪的包裝下，徐克有了開展想像的最佳藉口。他可以翻江倒海，在天空高掛紅綢，任人馳騁！將人與妖、仙與妖，甚至妖與妖的鬥法拚命，用薄弱的戲劇邏輯，串成喧鬧紛擾的俗世煙塵！

簡單不費腦筋的「好看」，是眾人之所好？

《太極張三豐》所能擁有掌握的籌碼，只有驍勇善戰的明星演

員。編導任務也只在於,或者說能力所及之處,是編織出一堆理由,讓我們的偶像李連杰如電動玩具快打旋風,一直打!打!打!而李英雄除了能展現一點身手架勢外,在片中就任由鋼絲將他吊來吊去,直如懸絲傀儡!

和鋼絲特技比較起來,徐克在《青蛇》中所遭遇的挑戰和他必須克服的難題,實有天壤之別。除了武術招式之外,徐克還得面對蜿蜒爬行、飛天下海的巨蛇,以及風吼海嘯、山崩地裂的奇觀。辛苦難言!不過電影人的勞累未必帶來傲人的成果。看看片中的「蛇」,再比比《侏羅紀公園》中栩栩如生的恐龍,我們就瞭解《青蛇》無法「好看」的原因了。太多的特效,太脆弱的技術,是《青蛇》的致命傷。

創作者和觀眾沆瀣一氣,自動簡化電影「好看」的定義!

太多的打鬥、太簡單的故事邏輯與人情描繪,是《太極張三豐》賣座的原因之一,卻也是李英雄最乏神采的一次演出!基本上,李連杰的張三豐依然符合了他往日的銀幕形象。他正直善良——自幼便是可愛笨笨;他功夫高強——萬夫莫敵、自創絕學;他不近女色——兒女情長轉為朋友道義;他諧趣幽默——結果還得一天發瘋三次。

只是所有的這一切,都成為單純的冷飯重炒,其中沒有任何鮮活引人之處,如他由失神而康復的過程,就顯得像是在辦家家酒!至於他傲人的身手也未有獨創性的突破,更遑論懾人地英勇氣勢。當薄弱的劇情任由戲劇性的奇幻和歷史性的真實相衝突,無疑又是雪上加霜。最後李連杰接受眾士兵的輸誠揚長而去時,完成的只是一個平板,欠缺獨特性的英雄形象!這更是他在自創英雄品牌時一直遭遇,但未能克服的難題!

劇情的鋪陳與人情的曲折,同樣在《青蛇》中受到摒棄。就以男女之情來說,《倩女幽魂》、《黃飛鴻》,甚至《東方不敗》,即使情節簡單,都還拍出情味流轉、妙趣橫生的男女情挑!推而廣之,徐克

的人物也算得上是立體動人。然而這一次，徐克除了沈溺於電影技術，也沈浸在不曉節制的人情嘲諷！然後就在目不暇給的影像中，呈現出一個神經緊張、語無倫次的神怪世界！

電影殘酷之處，在於永遠以成敗論英雄！

假使徐克能擁有好萊塢的技術支援，相信《青蛇》將仍有可觀之處。因為片中所訴求的感官刺激必會更加過癮，一樣可以讓大家爽得哇啦亂叫！如同《太極張三豐》！然而不幸地是，電影永遠只是結果論。未曾出現的「可能」絕不會彌補已形成的失誤！《青蛇》或許只是一個過渡，其中仍有潛力蓄勢待發。然而這只是我對徐克的一個善意的考量。是一個具有作者地位的導演，應該可以獨享的優惠！

新難兄難弟
HE AIN'T HEAVY, HE'S MY FATHER

導演：陳可辛、李志毅　**編劇**：李志毅　**攝影**：劉偉強、繆健輝　**剪接**：陳祺合　**美術**：張啟新、陸文華、何劍聲　**音樂**：魯世傑　**演員**：梁家輝、梁朝偉、劉嘉玲、袁詠儀、鄭丹瑞、周文健、楚原、翁杏蘭　**製作／發行**：電影人　**票房**：21,369,249　**映期**：13／12～'94／5／1

早在七〇年代，香港電影便開始了本土化與地域化的風潮，其中可以以許冠文的粵語喜劇片為代表，著力描繪了香港的當代面容。

時至九〇年代，香港電影卻興起了一股懷舊之風，最為人津津樂道者，便是梟雄傳奇類型如《五億探長雷洛傳》、《跛豪》等片。其餘將時空背景設定為五、六〇年代香港，或老片新拍，或套用老電影的片名、人物與部分情節的作品亦不在少數，因此確定了懷舊影片的風格與類型。《新難兄難弟》則是其中的代表之作。

由陳可辛和李志毅合作的《新難兄難弟》，在片名上襲用自一九三四年的《難兄難弟》，但是在故事內容方面卻套入好萊塢電影《回

到未來》的架構中。梁朝偉所飾演的主角素來瞧不起自己的父親（梁家輝），結果在月圓之夜回到父親年輕之時，共同生活，進而瞭解其父的為人。

片中回歸的年代是香港尚未全面進入都會文明的六〇年代，在懷舊的氣氛中，過往的一切充滿美好，而即將現身的未來卻是狡詐與現實。舊的樓房要被拆除，守望相助的人際關係就要瓦解。面對著時代的變遷，梁朝偉經歷了一場心靈的洗禮，逐漸抹去來自九〇年代的實利和自私，和父親結為好友，並在回到九〇年代的現在後，在父親病榻前達成彼此的諒解。

在「泛九七」的情緒下，像《新難兄難弟》之類的懷舊電影，似乎是紓解了港人對未來的焦慮和不確定感。藉著懷舊，一方面歌頌過去的美好，同時對當下情境提出針砭。在追想過往的同時，這類電影也是為歷史感缺乏的香港追索歷史圖像。

只不過這個圖像的呈現，並不像台灣新電影那般涉及自我身分的重新確認和塑造。在商業體系的運作下，「懷舊」更成為一種商業目的，將此類作品導向通俗的懷想和感傷之中！✑

搶錢夫妻
ALWAYS ON MY MIND

導演：張之亮　**編劇**：阮世生　**攝影**：林國華　**美術**：方盈　**音樂**：陳永良　**演員**：許冠文、蕭芳芳、鄧一君、陳少霞、左詩蓓、雷宇楊、劉玉翠、何浩源　**製作／發行**：電影人　**票房**：18,739,620　**映期**：23／12～'93／19／1

如果本片的編導能夠迴避那寫實性的媒體批判，或者為他們的主旨尋找出一個統一的表現形式，進入絕對的「擬真」，以配合現今存在的真實議題（如《螢光幕後》），或是超脫「擬真」的束縛掣肘，自

成一個讓人信服的天地，那麼這部電影會更可愛！

　　延續著《籠民》的社會良心，張之亮藉著《搶錢夫妻》評擊了一個實利的社會，加上許冠文的嘲諷譏誚，就在輕鬆的筆觸下，傳達了觀眾應該要再三思考的意涵，同時深刻但不沈重地點出父母子女間的親情關愛，掌握到溫馨動人的片段。

　　好比父女合照時，爸爸在強顏歡笑中所有的一絲淒楚與豁達，經由導演平實的畫面，緩緩營造出一些讓人要掏手帕拭淚的情感！只是片中不時穿插著作者的「言之有物」，不僅內容與表現方式失之平板說教，又未能和全片的抒情諧趣相結合，稍顯尷尬，導致全片出現寫情最是引人，而說理無趣的遺憾！

　　不論一部電影外貌是多麼寫實擬真，它終究還是在創造一個虛假的世界，然而只要觀眾相信了，它就可以存在！至於本片，卻總是沒有辦法完成一個具有說服力的時空，一個讓我可以排除雜思干擾的天地。

　　一方面，全片有著通俗電影的面容，如同李安的《喜宴》，兩者都建立了符合觀眾認知與想像的景況，一切事件都合理可信，絕不違背我們的邏輯推想。不過麻煩的是，當全片一開始對現實進行嘲諷，對媒體進行批判時，就徹底背離了原有的「真實感」！許冠文的意外擒賊、戲謔電視媒體，進而躍登為城市英雄，都帶有非寫實性的誇張喜趣。他的罹患絕症，他的醫生診斷，他的惜別生日會……，都具有強烈的荒謬性質，但是無法全然獲得我的認同！

　　即使那是誇張捏造的故事，我依然相信《英雄本色》的小馬哥可以槍戰群雄；我不會懷疑《第一滴血》的藍波能橫掃千軍；《阿達一族》的怪胎也未曾和普通人的世界格格不入。至於本片，卻沒有辦法將兩種虛構的影像合一，反而各唱各的調。一會兒是平易近人的家庭倫理劇，一會兒又轉為超乎現實邏輯的諷喻喜劇。抒情時輕鬆親切，言志時陳舊無味！兩相比較，我取前者。

如果拋掉那毫無興味的批判,本片會是一部清新可愛的小品。超乎現實邏輯的情節不僅未融入全片帶來深刻的感動省思,反而削弱了劇中的人情關愛!不過在眾多言不及義,拿低級當有趣的喜鬧電影中,看到如此的作品,總讓我對港片與張之亮多一份期待!✍

白髮魔女 II
THE BRIDE WITH WHITE HAIR II

監製:于仁泰　**導演**:胡大為　**編劇**:杜國威、胡大為、于仁泰　**攝影**:陳廣鴻　**剪接**:胡大為　**美術**:雷楚平、張叔平　**音樂**:Richard Yuen　**服裝**:陳顧方　**動作**:郭振鋒　**演員**:林青霞、陳錦鴻、鍾麗緹、萬綺雯、孫國豪、鍾淑慧、陶君薇、張國榮　**製作／發行**:于仁泰／東方　**票房**:11,840,087　**映期**:23／12～'93／6／1

詠春
WING CHUN

導演:袁和平　**編劇**:黃永輝、鄧碧燕　**攝影**:李屏賓　**美術**:李耀光　**動作**:袁和平、袁信義、甄子丹　**演員**:楊紫瓊、甄子丹、李子雄、苑瓊丹、洪欣　**製作／發行**:和平　**票房**:4,151,747　**映期**:24／3～31／3

現在看香港電影,幾乎不會再笨地去要求一個精彩合理的劇情結構。這種心態是順應現實後的轉變,也是一種墮落,更是無奈。不過也無所謂,因為當一切都了然於胸之後,反倒引發一些自認有趣好玩的觀影經驗。

不論《白髮魔女傳》第二集或是《詠春》,其劇情都簡單的一如童話故事,也欠缺合理的邏輯,以及出乎意料又合情合理的推展,因

此我也少了一份閱讀的快感。然而在單薄的情節下，損失最大的還是片中的主角，不論是楊紫瓊的優美俐落、林青霞的冷豔癡狂、還是張國榮的頹廢情深，似乎都無法全然換得我的認同，難以成為一個印象深刻、永不磨滅的英雄人物。

幸好因為《詠》片有精彩的武術設計，而《白》片則有搶眼的造型搭襯，即使這幾位偶像失於平板，少了鮮活的生命力，還是製造了足夠的視覺刺激，而我對他們的愛是否也變得單純而冷酷？不帶情感上的投射！

這大概就是現代英雄的特徵，也是時下香港武俠片的有趣轉變。往日的武俠電影就是一個重男輕女的世界，其中只有男性情誼與國族大愛，兩性情欲則是隱晦不彰。然而好像就是這麼幾年，香港的武俠片都加入了文藝愛情的成分，同時女性角色也益發重要突顯。

《白》片雖說是為了八大門派的存續而奮勇前進，說穿了只是要搶女人，什麼盟主寶座、武林秘笈都不是眾人奪取的目標，犧牲的結果只是為了讓兩個人洞房花燭！當愛欲滿足後，電影就可以結束了，至於《詠》片，也是不斷地在男女情愛間打轉，壞人就只是搶個女人，村民也沒什麼正義感，還幫著山賊罵好人。最有趣的是窮兇惡極的匪徒到最後也就輕輕鬆鬆地改邪歸正了，女主角更滿心歡喜的嫁人去也！張徹電影中的盤礴大戰不再出現，俠情正氣亦消失無蹤！

愛情在武俠電影中成為生死大事後，女性角色就吃重了。《白》片在乍看之下，就像是一部為女人向負心漢報仇的影片，是為女性在伸張正義，雖然骨子裡還是挺反女性的，不過反正全片有不少混人，這點就略而不提了。

至於《詠》片，倒還頗費心思的要塑造一個有趣正面的女英雄，而且未曾迴避情欲的渴望和剖白。一場滌足搔癢的戲淺淺道出小女人的內心情事，或許不見深刻，也算是可愛動人。

當任何正經八百的題旨都被割捨拋去時，談情說愛是一種避世的

態度，卻也是眞切的在面對俗世人情，我喜歡香港武俠片的這種面貌！

1994 年

◆新同居時代 IN BETWEEN ◆重案實錄O記／重案實錄 ORGANIZED CRIME AND TRIAD BUREAU ◆六指琴魔 DEVIL MELODY ◆英雄會少林／花旗少林 TREASURE ◆破壞之王 LOVE ON DELIVERY ◆醉拳II DRUNKEN MASTER II ◆播種情人 I'VE GOT YOU BABE！！ ◆新天龍八部之天山童姥／天龍八部 THE DRAGON CHRONICLES-THE MAIDENS ◆重金屬／銀色煞星 SATIN STEEL ◆飛虎雄心／飛虎群英 THE FINAL OPTION ◆年年有今日 I WILL WAIT FOR YOU ◆九品芝麻官之白面包青天／九品芝麻官 HAIL THE JUDGE ◆晚九朝五 TWENTY SOMETHING ◆我和春天有個約會 I HAVE A DATE WITH SPRING ◆新男歡女愛 THE MODERN LOVE ◆戀愛的天空／四個好色的女人 MODERN ROMANCE ◆錯愛 CROSSINGS ◆滿清十大酷刑 A CHINESE TORTURE CHAMBER STORY ◆火雲傳奇／火龍風雲 FIRE DRAGON ◆神探磨轆／聰明笨探 I WANNA BE YOUR MAN！！ ◆都市情緣／熱血男兒之叛逆小子 LOVE AND THE CITY ◆姐妹情深 HE&SHE ◆西楚霸王 THE GREAT CONQUEROR'S CONCUBINE ◆省港一號通緝犯／一號通緝犯 ROCK N' ROLL COP ◆醉拳III DRUNKEN MASTER III ◆'94獨臂刀之情／'94新獨臂刀 WHAT PRICE SURVAVL ◆重慶森林 CHUNG KING EXPRESS ◆天與地 HEAVEN AND EARTH ◆仙人掌 RUN ◆金枝玉葉 HE'S A WOMAN, SHE'S A MAN ◆中南海保鑣 THE BODYGUARD FROM BEIJING ◆等著你回來 THE RETURENING ◆錦繡前程 LONG & WINDING ROAD ◆殺手的童話 A TASTE OF KILLING AND ROMANCE ◆新邊緣人 TO LIVE AND DIE IN TSIMSHATSUI ◆梁祝 THE LOVERS ◆刀、劍、笑 THE THREE SWORDSMEN ◆非常偵探 THE PRIVATE EYE BLUES ◆昨夜長風 TEARS AND TRIUMPH ◆東邪西毒 ASHES OF TIME ◆國產凌凌漆／凌凌漆大戰金槍客 FROM CHIAN WITH LOVE ◆人魚傳說／第六感奇緣——人魚傳說 MERMAID GOT MARRIED ◆黃飛鴻之五龍城殲霸／黃飛鴻之龍城殲霸 ONCE UPON A TIME IN CHINA V ◆紅玫瑰白玫瑰 RED ROSE WHITE ROSE ◆精武英雄 FIST OF LEGEND ◆賭神2 GOD OF GAMBLERS RETURN

新同居時代
IN BETWEEN

導演：張艾嘉、楊凡、趙良駿　**編劇**：張艾嘉、楊凡、趙良駿　**攝影**：鄧漢鏍　**剪接**：美鋒　**美術**：馬敏明　**音樂**：郭小霖　**演員**：林海峰、吳倩蓮、張艾嘉、吳奇隆、張曼玉、葛民輝、趙文瑄、李菁　**製作／發行**：比高、中影　**票房**：20,080,148　**映期**：6／1～8／2

　　是生澀的愛情夢幻、是廉價的少男性幻想，更是故作灑脫的古板兩性觀，就編織成了所謂的「新」同居關係。

　　對於愛的浪漫憧憬和渴求，總是可以輕而易舉地攻占紅塵男女的心房。因此只要能夠安安貼貼的滿足大家的遐想，甚至不用開創勾畫出新的烏托邦，觀眾便無所求。

　　《新同居時代》就是如此，穩穩當當地炮製了三個關於愛情的簡易速食，妝飾得漂漂亮亮，看似質純溫和，而且更是入口即化。它可以填充我們飢渴的心靈，又不會帶來令人畏懼的後遺症。一切都是雲淡風輕、船過水無痕！於是缺乏營養是無可避免的要求，「蒼白」是必須的佐料。在狼吞虎嚥的過程中，偶有酸甜苦辣的口感刺激，讓我們心頭一震。但是如果細細品嚐，也只是一成不變的人工調味料。

　　整體說來，片中的三段故事既沒有現代性的想法，沒拍出脫俗的趣味，更沒有新穎的手法，卻只是在一個開放的性關係下，吐露毫無生氣的呢喃囈語。比較起來，第一段的表現較佳，對於年輕人的愛情捉迷藏中那欲拒還迎的心態有細膩的描繪。第二段則是少男在密室中的「自慰」。片中的青嫩男生（吳奇隆），因為機緣巧遇而迷戀上一位成熟女性（張艾嘉）。然而，即使我們對婚外情、老少配、牛郎之類的當代性傳奇早已習慣，可是編導楊凡還是用傳統的兩性關係在看待整件事情，老女人終究要離開我們的模範寶寶。

　　如此的保守觀點和兩性意識繼續瀰漫在張艾嘉編導的第三段故事

裡。新時代的開放女性，可愛善良的同性戀，共同為這段故事掛上新招牌。不過實際上，我們的女主角還是拘謹保守，甚至有點愚蠢。

原來時代女性的最大特徵不在於成熟自覺的心智，卻是合不攏的雙腿。既然生張熟魏，卻弄得自己帶球走。接著又驚慌失措，毫無自主能力。最後看似圓滿的結局，並非建立在女主角的拋棄世俗道統，反而是因為生下男友的孩子不致穿幫，得以回歸保守的快樂結局！

做為一部悅眾的愛情文藝片，觀眾能接受的新潮想法，充其量也只是本片所描述的情感事件，而不是什麼真正刺激人的行為舉止和編導手法。就好比美國的《麻雀變鳳凰》、《西雅圖夜未眠》等片，骨子裡也是四維八德、拘謹保守。

由此觀之，意念保守無妨，本片的成績也算過關。只是故事創意毫無出奇之處，這就絕對令我困頓乏力、哈欠連連！麻煩下一次請推出一點新口味，多摻一點兒奇思謬想好嗎！🐟

重案實錄O記／重案實錄
ORGANIZED CRIME AND TRIAD BUREAU

導演：黃志強　**攝影**：陳廣鴻、王永恆　**剪接**：蔡雄　**美術**：侯永財　**動作**：夏占士　**演員**：李修賢、黃秋生、葉童、黃柏文、伊凡威、樊少皇、李暉、李美鳳　**製作／發行**：萬能／聯登　**票房**：8,081,301　**映期**：7／1～28／1

由《東方不敗》所掀起的武俠風潮，到了《火龍風雲》這種會讓人昏沉睡去的影片出現時，應該也是走到了終點。《重案實錄》的出現則是讓人在無聊反覆的武俠動作中，看到了驚喜。

面對著一票不知所云的港片時，我只有不斷地進行自我教育，嘗試在看似荒蕪的田園中，尋找奇花異草。或者是為了某些長得醜怪，且無以名之的品種分析歸類。逐漸地，我也習慣了自成一格的港片，

找到了觀賞的途徑。

以《火龍風雲》爲例，全片從頭到尾玩著武打設計，節奏飛快，但是人物扁平、劇情沒有邏輯，對文戲的處理近乎無能，瞎整亂掰一通！然而這也就是香港電影的特色，並在其中展現了強韌的商業力道，以及對現實社會的快速反應。

至於《重案實錄》，乍看之下不過是免去了港片慣有的缺點，並無特別之處，但是和《火龍風雲》相比，便可稱爲商業電影中的佳作，更見出黃志強特殊的導演風采與作者風格。

一如《火龍風雲》、《重案實錄》中的人物和故事也很簡單。發了瘋的警察拼命要抓發了狂的搶匪，於是大家從頭跑到尾，人人打到最後一刻才罷休。然而本片除了劇情緊湊之外，尚能注意到劇情的起承轉合與情感的刻畫描寫。好比鴛鴦大盜奔逃整日之後，編導還安排一段溫情的雨露滋潤，以景寫情，匠心獨具。人物雖然不夠深刻立體，但是性格塑造明確，同時又能和情節推展搭上線，即使愛恨情仇的勉強，也足以獲得觀眾的認同。

奇案片最佳代言人的黃秋生在本片中的演出，還是耀眼卻無法引起本地觀眾的注意。他的重義與深情，以及盜亦有道的氣魄，成功塑造出一個頗具正面形象的負面角色，引人同情，更引爆劇情的張力。

當劇情和人物能平平穩穩、毫不勉強的送做堆之後，主秀大戲的槍戰追捕才不會成爲乏味的催眠魔術。黃志強在動作場面的調度俐落痛快，不像時下的武俠片沒完沒了的搞上老半天，所以精采好看。

在表面的感官刺激完成之後，比較人文的反省在於正義探長的非法手段與邪惡歹人的善良心情。雖然爲了單純的戲劇目的橫遭犧牲，淪爲淺薄的描繪，卻也見出黃志強的獨特觀點。那是一種對人性的懷疑，對正義的嘲弄，對惡行的徬徨！

六指琴魔
DEVIL MELODY

導演：吳勉勤　**編劇**：李炯楷、李敏才　**攝影**：鍾志文　**美術**：張叔平
音樂：黃霑　**服裝**：高佩如　**動作**：孟海、李攀桂　**演員**：林青霞、劉
嘉玲、元彪、徐錦江、午馬、林威、陳龍、鍾發　**製作／發行**：皇牌、
雄圖　**票房**：4,551,287　**映期**：8／1～18／1

　　東方不敗，重出江湖，迷哥迷姐，舉臂歡呼！

　　大概已有兩年了吧？東方阿姨練就葵花神功震驚武林，登上盟主
寶座，至今不衰！又在《六指琴魔》中易容改扮，但是特徵保留——
頭戴小方帽、雌雄莫辨，讓影迷重溫舊夢。

　　拍電影的人經常喜歡用此種方式取悅觀眾。不是弄個續集，就是
彼此觀摩學習一番。那麼大家對這個結果滿意嗎？同樣的林青霞、類
似的裝扮、不男不女、俊逸瀟灑。

　　做為一個觀眾，我絕對可以逆來順受。拍得好，眼看昔日偶像英
雄又能在銀幕上活蹦亂跳，心中便充滿安慰，夢幻得以繼續！如果拍
得不好，我就自己想法子找些樂趣，多吃一點爆米花！至於本片，最
有趣的就是一個個奇形怪狀的武林人物。

　　武俠世界，向來是我們最可以胡思亂想，以及寄興托寓的地方。
小時候我們有秘雕、藏鏡人，有六合氣功（多像現在的葵花神功，一
陣煙霧然後大家死光光）、魔音穿腦。這會兒在《六指琴魔》中我們
又有了什麼鬼聖、烈火老祖等一干怪客，武功則有天魔琴加轟天大
鼓。於是銀幕上熱鬧非凡！斷首殘肢漫天飛舞，七彩煙霧漫地張狂，
最後再來個琴鼓大對決，保證可入選為世紀大戰的前十名！

　　雖說打得精彩、玩得過癮，《六指琴魔》最可惜，或著說最失敗
之處，卻是幾個土角的塑造。相較於那些五顏六色的幫派掌門，這三
個要角兒倒顯得稀鬆平常，乏味兒的緊！特別是琴魔（林青霞）這個

角色。既然是主角，創作者是否可以氣魄一點，再變個花樣出來！何必東施效顰？如此也許討好了東方阿姨的影迷，換來了賣座的保證，但是也減損了本片自成一格的魅力！

愛上一個電影人物，卻未必能接受該人物的複製與摹仿，但是續集無妨。這樣的心理不知是否你我都有，更不曉得成不成理。總之，琴魔的模樣喚起了我的記憶，卻不太能創造另一個記憶！

當一部電影無法在觀眾心中留下獨一無二的印記時，是難以算作成功的。而最能駐留腦海，讓人情迷意亂者，首推人物角色。在刀光劍影的緊張中，當故事與性格都被簡化的時候，拜托，就給我一個絕無僅有的造型吧！好比白髮魔女！可惜，本片只讓青霞姊重做馮婦！

是不是這樣年紀的女人扮成妖女（白髮魔女）或是男人，就比較討好！（只是一個聯想，大家別生氣！）🐟

英雄會少林／花旗少林
TREASURE

導演：劉鎮偉　**編劇**：技安　**攝影**：鮑德熹　**剪接**：胡大為、奚傑偉　**美術**：奚仲文、邱偉明　**音樂**：鍾定一　**動作**：郭振鋒　**演員**：周潤發、吳倩蓮、劉家輝、秦漢、蔡宇、郭振鋒、喬宏、王敏德　**製作／發行**：東興／金公主　**票房**：37,033,685　**映期**：29／1～16／3

許多觀眾應該都看過周潤發和吳倩蓮合拍的手錶廣告，挺動人的！不是嗎？《英雄會少林》再一次把他倆湊成一對兒，費了比一部廣告多上百倍的時間，結果有更讓我們刻骨銘心嗎？唉！別說「天長地久」了，就連「曾經擁有」的感動和喜悅都付之闕如！

做為一部賀歲鉅片，這部電影實在單薄了一點兒！當成龍都掉到火裡玩命的時候，我實在不曉得本片在賣什麼東西給花錢的觀眾？還是要大家等著租更便宜的錄影帶回家看？從開場戲就見到全片在偷工

王瑋

減料。殺人殺得一點也不過癮！既沒腦破腸流、又沒血濺五步！想我們都是經過「小馬哥」嚴格訓練的觀眾，再加上台灣砂石車的震撼教育，豈會折服於這種小場面！換個別的玩玩，好嗎？

想必創作者也知道我的需求。因此當「英雄周潤發」出現過之後，就換上「俏皮周潤發」跑去少林寺瞎攪和。這時候周兄弟倒也扮丑扮得徹底，渾然忘了他那美國警探的身分和此行的任務。泡馬子、打棒球，玩得不亦樂乎！

接著「滑頭周潤發」、「義氣周潤發」、「憨厚周潤發」等等輪番上陣，最後還有「血性周潤發」嘶殺一陣，以「深情周潤發」收尾，看得我眼花撩亂。不曉得是編導有意來個「總匯周潤發」，填充影迷久別發哥後的飢渴，還是劇本寫迷糊了！總也忘了要把情節和性格串在一塊兒，同時又弄不出新的周潤發，何以承先啓後！徒讓英雄神傷！

就在這麼一堆周潤發串場亂跑之際，女主角吳倩蓮慘遭犧牲。空有一身奇功異能，卻只能變變小花，或吊個綱絲飛飛，不僅沒弄個大場面（偷工減料又一證明）刺激刺激，也沒有好好談情說愛一下，於是平淡無奇！

其實，電影的好看與否豈是盡在場面聳動譁眾！想想《火線大行動》的克林伊斯威特，老得跑不快、跳不動，但是英勇豪氣不減當年，所倚賴的是好的劇情與導演手法而已（當然身材和演技也很重要）。所以美國銀幕上有一堆超齡英雄！

至於台、港影壇，我自然也希望英雄萬歲！長命不死！但是像他們這麼玩，既沒動人的故事，又沒儡人的場面，總是很快地玩死一個又一個的英雄好漢。我真擔心有一天銀幕上就沒有黃臉孔的豪傑供大家崇拜、效法了！🐟

破壞之王
LOVE ON DELIVERY

導演：李力持　**編劇**：谷德昭　**攝影**：鍾志文　**剪接**：馬仲堯　**美術**：陸子峰　**音樂**：胡偉立　**動作**：林迪安、劉家豪、程小東　**演員**：周星馳、吳孟達、鍾麗緹、林國斌、鄭祖、李力持、古巨基、黃一山　**製作／發行**：大都會　**票房**：36,906,730　**映期**：3／2～2／3

　　《破壞之王》裡的周星馳還算可愛，整部電影也頗有好玩之處，只是其中許多妙筆未有盡興揮灑，零零散散，無法連綴成篇，減弱了喜趣，也捨了動人的溫情時刻！

　　香港電影多半不重故事情節，在周星馳的喜劇中也是不斷在「說笑話」。若是注意到劇情的起承轉合與喜趣的串連橫生，則有佳作如《審死官》，若只想憑藉主角一人的搞笑本領，難免事倍功半。

　　所以《破壞之王》中有許多討喜的設計如張學友現身說法、加菲貓超人、斷水流空手道，甚至別出心裁的的擂台賽，都頗有逗趣之效，可惜靈光一現，沒有好好發展，就不如《威》片那般地扣人心弦、拍案叫絕。只能勉力讓整部影片的情境在奇思謬想中完滿自足，不致於尷尬。

　　不過這一次周星馳的小人物演出相當討好，令人同情。雖然算不上是一個老實好人，但是刁鑽油滑的程度較以往收斂許多，甚至頗有「人性本善」的理解，沒有過多的醜化與刻意的低賤嘲諷。換言之，周星馳這一次對「人情」投注了較多的信任，讓他的「笑話」少了點尖酸刻薄，多了些誠意。雖然全片主題還是一如往常的小人物翻身，卻不會盡把「人性」踩在腳底向上攀爬，是周氏喜劇令人欣慰的表現。

　　至於隱藏在周星馳身影之後的文化風釆，更是我在歡笑之餘無法忽視，或轉移注意力的興味所在。即便配上國語，換上台灣地名，也

搖動不了全片時時流露的地域特性。周星馳在此更成為香港文化的具
體象徵！加菲貓、鹹蛋超人不只是外表裝扮，也是精神內裡的視覺效
果。周星馳的電影是以人物性格的雕塑，笑料嬉鬧的設計，連同影片
的風格形式一起拼貼出當代香港的容貌與靈魂。然而隨著香港社會變
遷，周氏無厘頭將在何時物換星移？ 〆

醉拳 II
DRUNKEN MASTER II

導演：劉家良　**編劇**：唐敏明、阮繼志、鄧景生　**攝影**：張耀祖、馬楚
成、張東亮、黃文雲　**剪接**：張耀宗　**美術**：馬磐超、何劍聲　**音樂**：
胡偉立　**動作**：劉家良、成家班　**演員**：成龍、梅艷芳、狄龍、黃日
華、劉家良、何永芳、蔣志光、劉德華　**製作／發行**：武協、嘉禾　**票
房**：40,971,484　**映期**：3／2～16／3

　　在徐克和李連杰聯手創造九○年代的「黃飛鴻」的銀幕神話之
後，若有任何人想要拆解、重塑這個神話，都將遭遇挫折而險象環
生，即使是原來的創造者也討不了便宜。所以換成了趙文卓的「黃飛
鴻」，或是王晶版的「黃飛鴻」，都難以守成。前者不僅在內容手法上
因襲反覆，趙文卓更無法破解觀眾先入為主的印象；後者更加不堪，
純為商業剝削，加速英雄霸業的衰亡！

　　在此末路窮途之際，成龍居然重做馮婦，接續十多年前的片集拍
攝《醉拳II》，於銀幕上另述「黃飛鴻」傳說，挑戰觀眾既成的印
象，再立新典範，所憑藉者無他，「成龍」而已！

　　成龍，應該是港星偶像中最沒有造型，但又是形象最鮮明、個性
最突出者。不論扮演什麼樣的角色，身處於古今中外，他都是一樣的
外表和內裡。至於在電影中所販賣的「商品」，也永遠是一套。這種
情形在他自導自演的影片中尤其明顯，而這更是他能夠從偶像跨越到

作者之列的主要原因。《醉拳II》因此能在眾多「黃飛鴻」電影中自成一格，即使沒有開創新局，至少也打破困局！「黃飛鴻」死而復生！

在《醉拳II》之中，「黃飛鴻」的重出江湖應該只算是個幻影，完全屈從於成龍的身形之下。我們的成英雄還頂著一樣的髮型（本片由徐克《黃飛鴻》所處的清末移至民初，然而主角的髮型還是現代樣式），甚至也拋開年齡現實，扮演著青年黃飛鴻。而我之所以進入戲院，無非也是為了獨樹一格的成龍，想要看到他雜耍技藝式的身手，他的親身涉險，他的詼諧調皮。而結果我也沒有失望，心滿意足地走出戲院！

在鋼絲漫天飛舞的香港武壇，當武俠動作片成為只武不俠的景觀展示時（徐克的三、四兩集的《黃飛鴻》便有此趨勢），成龍不搞花俏虛浮的感官刺激（雖然他還是吊了一點兒鋼絲），仍然紮紮實實地在故事情節、人物性格、拳腳套招上努力，對通俗電影的動人本質進行挖掘、創造和掌控，而這也是近年來胡打亂整的港片所最欠缺的。即使本片的故事創意不夠新穎，不如前幾年的《奇蹟》或是《A計畫》，只由一個機緣巧遇與連串的失誤而衍生推展。故事規模也不如徐克《黃飛鴻》舞獅大會那般地波瀾壯闊、梅艷芳的設計又像是脫胎自《功夫皇帝》中的蕭芳芳。然而情節和人物環環相扣，互為因果。當劇情一步步向前邁進，漸入核心之際，人物也愈加鮮活地出現在我們眼前。他們的一言一行、一舉一動順理成章，成龍的拳腳也因此顯得紮實且力道十足。

隨著技術的進步，港片中的動作似乎不再要求由肢體而來的美感。所有的武打動作都只講究鋼絲吊上吊下。即使李連杰這般的武術能人，都一樣要高來高去。而周星馳也能巧扮武狀元，一嘗武林盟主的滋味兒。

有人（如徐克、程小東）特喜俐落暢快的鏡頭語言和剪接，有人

（如袁家班）則是拳腳套招以及場面器物的設計。前者在武俠刀劍片中較有發揮，後者則適合在拳腳功夫片中打天下。不過不論何者，還是殊途同歸，都愈來愈依靠工業技術的配合以完成動作場面。板凳要一張張的架高，主角打起來時還得轉來轉去；再不然就是竹梯飛來飛去，人踩在上頭玩平衡遊戲。說得好聽，是物我合一，說得難聽，人只是任由創作者置放的棋子。

至於成龍的《醉拳II》，還是堅持他的拿手好戲。沒有花俏的運鏡，手法也未必風格獨具，但是他依舊主控全局，是唯一的表演者。周遭器物只是幫忙襯顯他的身手。於是當他墜入火中時，只要一個鏡頭慢動作拍到底，不耍花招，更沒有精確的剪接技巧為輔，然而觀眾就是買帳！

於是看成龍電影時的「爽」度自然增加！當他掉入火坑時，我們的驚呼帶著同情與焦急。那馬戲雜耍般的鬥毆，更在取悅我們的同時，宣洩抒發了我們的欲求想望。或許，大多數的觀眾並不會看出成龍擅於利用地形地物而發展出別具特色的「武功路數」，因此卓然成家。但是我們的觀影樂趣多半因此而來，加以劇情的緊湊鋪排，終於獲致令人敬佩的結果，使本片成為近年來功夫武俠動作片的精品！

我另一個觀影後的感動是，成英雄永遠充滿著親切可愛的平民色彩。不管他扮演什麼樣的角色，也不論多麼地義正辭嚴，都不會高不可攀、遙不可及，但也絕不低俗。本片縱使在國家民族大義上作文章，卻絲毫不帶沈重悲情。而嚴正的主題如人倫綱常、家國尊嚴，更是在輕鬆詼諧的氣氛下，在歡笑驚呼之中，緩緩滲入觀眾心底，完成通俗電影的教化使命！此外，成英雄的性格一如往昔，在活潑嬉鬧之中，自有一股樂觀昂揚的生命力，在銀幕上周遊迴走，並於銀幕之下，鼓舞著觀眾的情緒。

總的說來，時下的香港功夫武俠片雖是古裝，但是其中早已滲入現代港人的觀感。在人物對話上，現代語彙大量出現；性格設定也以

現代標準為依歸，無論什麼英雄都可以出言輕佻，小節盡喪；俠情世界中也少了對大是大非的堅持，沒事就反動顛覆一下；小我的情愛充斥於銀幕之上，成為萬事萬物的衡量標準。於是方世玉可以欺騙少女（還經由媽媽批准）；楊詠春可以閉門懷春；徐克的黃飛鴻也免不了小談戀愛，同時又得讓徐克用來藉古諷今一下。凡此種種，俯拾即是。由此反觀成龍，依然見到他「規矩老實」、「安分守己」。

和相同類型的港片比起來，成龍的《醉拳II》更像是在重現一個古老的鄉野傳說。縱使不能免俗的在片中唱個什麼「爸爸好」，但是在創作意識上總還是保留「古」風，中規中矩。他所做的，是比較確實地將一切置於故事所應在的時空中，然後依照那個時空的邏輯，把故事說好拍好，不要花槍。

從外觀到內在，《醉拳II》都像是一個古樸的民間故事，並且也發揮著俗文學中教化人心的功能。或許不見深刻，卻切合黎民百姓之所需。但是也在我心中引發一個暫時無解的問題：看著香港人屢屢在銀幕上重建中國，再塑民族英雄，確實有錢的就是老大，足以主宰我們的認知，但是究竟合不合我們的需要？

這樣的考慮是不是會阻止大家（包括我在內）愛死成龍與《醉拳II》！🐟

播種情人
I'VE GOT YOU BABE！！

導演：張志成　**編劇**：張志成　**攝影**：關柏煊　**剪接**：鄺志良　**美術**：袁澄洋　**音樂**：林敏怡　**服裝**：杜貞貞　**演員**：劉青雲、袁詠儀、黃子華、黎美嫻、劉曉彤、羅卡　**製作／發行**：電影人　**票房**：14,799,126　**映期**：3／3～30／3

就香港片而言，《播種情人》像是清粥小菜，爽口不油膩，吃下

肚後保證不傷腸胃易消化。

在流行起文藝片之後，香港影壇的表現似乎「健康」了一些。再怎麼講，談情說愛總比開腸剖肚或是脫衣淫蕩要好。不過可能是低級媚俗的玩意搞多了，難以一下子就「痛改前非」，所以有些影片還是捨不下辣口嗆鼻的佐料，不讓觀眾嚐嚐原味。好比前一陣子的《金枝玉葉》、《姊妹情深》，有了新鮮搞怪的題材還嫌不足，非要加油添醋地弄點媚俗的玩意兒。雖說商業電影總要編排一樁樁的非常遭遇，為觀眾提神解悶，可是在我看來，卻多少感到編導有些「缺德」！

比較起來，《播種情人》就可愛多了，是以劉青雲的憨傻和袁詠儀的純美，輕巧平實地呈現出一對男女自情侶而為人父母的過程。讓人欣賞的是，編導張志成放棄了許多可以煽情搞怪的機會，也不曾讓戲劇性的曲折變化成為矯情的外衣，卻營造出一股「乾淨」流暢的氣氛。男女主角一如普通人般地相遇相戀，考慮結婚，面對是否要生小孩的「當代」難題。

劉青雲該如何面對一個想要生兒育女的老婆？袁詠儀又怎能自流產的哀傷失望中平復過來？諸如此類的麻煩事，都得一一想法子解決。當然，張志成的處理有失之過簡的缺憾，不過他的觀點和立場亦不致於沙文或偏頗，還算平實地反應出凡夫俗子的心態，也見有巧思。

好比岳母大人在女兒小產後，卻燉了補湯給女婿喝，含蓄點中男人的顧忌，未有絲毫刻意與誇飾，而營造出一個足以讓親情在其中迴盪的空間。在港片中，這是難得一見的「收斂」。另一方面，即使全片時時和「性」扯上關係，倒總有一個看似單純的「情」在做基礎。所以全片或許有些「天真」，也還算是一部清新風趣的小品！

新天龍八部之天山童姥／天龍八部
THE DRAGON CHRONICLES-THE MAIDENS

導演：錢永強　**編劇**：張炭　**攝影**：潘恆生　**美術**：黃銳民　**音樂**：林敏怡　**服裝**：張叔平　**動作**：潘健君　**演員**：林青霞、鞏利、張敏、林文龍、徐少強、賈天怡、廖啟智、白石千　**製作／發行**：永盛　**票房**：6,529,579　**映期**：5／3～16／3

　　近來的香港電影真是「女權高漲」。不論古裝、現代或未來，都有一群張牙舞爪的女性在銀幕上活蹦亂跳，逞勇鬥狠！《天龍八部》也在這個風潮下，把原著小說中不甚重要的女性角色恣意衍生，變成我們現在所看到的怪樣子。

　　讓林青霞再度發紅發紫的《東方不敗》，就是源自金庸小說中一個無足輕重的人物。結果不僅引發港台兩地武俠旋風，更將她自己捲入無法逆轉的時勢裡，以數量龐大的演出，令武俠片中的林青霞遙望文藝片時期的林青霞，在影史上相互輝映。

　　從兩年前風雲乍起至今，類似的玩意兒不斷被炒作上銀幕。看著五光十色的奇功幻術，卻遮不住枯竭乏味的創意。同性戀、異性戀、神經亂戀，以及莫名其妙的恩怨情仇、殺伐屠戮，都在林青霞同樣的喜怒痴嗔中反反覆覆，不禁令我聯想到身為一個演員的宿命與無奈。只能隨著一股洪流沈浮！

　　如此的說法似乎悲觀又負面。其實在種種令人不悅的現象下，仍然可見港片／武俠片力求出路的痕跡。就像這部電影一樣，單純的改編恐怕吸引不了時下的觀眾群。當我們這種「老」金庸迷依然沉醉在「舊」武俠之中時，那速食文化的年輕小輩、電玩兒童，又豈會在乎原著那細緻溫潤的情感、曲折幽轉的人性？

　　所以摘出一段大家都沒玩過的東西，一方面讓林青霞分飾兩角，另一方面配上最具國際知名度的大陸女旦鞏利（應該是她的第一部武

俠片），於是兩岸美女大打出手，夠號召力吧！同時再調入閃亮耀眼
的拳風劍氣、震耳欲聾的地裂石破，還有邏輯簡單的故事、情理空泛
的人物！既刺激又不傷神，是標準娛樂鉅片，是香港武俠電影的最
愛！雖說有人預示武林世界將要覆亡，不過，它目前還是以充沛的活
力延續壽命，而金庸的俠情天地也依然掛號排隊，等著上市！

看著接二連三的新編金庸武俠片，驚訝的發現金庸小說居然成為
武林「正史」，是武俠片中不可抹去的名字，更享有百堅難摧的地
位。而時下的改編就如稗官野史一般，在建構另一種傳奇，一種純屬
當代香港人的寄興托寓！縱使有點兒離經叛道，不三不四（特別是對
金庸迷而言），卻是一篇篇精彩的庶民史！

重金屬／銀色煞星
SATIN STEEL

導演：梁小熊　**編劇**：張肇麟、谷德昭　**攝影**：李嘉高　**剪接**：金馬
音樂：李漢金　**動作**：梁小熊　**演員**：梁錚、李婉華、羅素、陳啟泰
製作／發行：高志森／東方　**票房**：6,208,906　**映期**：11／3～22／3

現在的香港女星雖然亮麗耀眼，不過也有其艱難之處。會演戲的
一年演不到幾部能發揮演技的片子，只能隨意搞笑；有身材的就得先
脫上一陣再轉型；要不就是如楊紫瓊、梁錚等動作派，得在銀幕上拼
個你死我活。所以梁錚這次一如《黑貓》，從西片《致命武器》借來
了一個終極加減絕的身影，衝鋒陷陣、銳不可擋！成為梅爾吉勃遜之
後，銀幕最佳亡命警察！

既然是女警當家，少不得要賣弄風情，弄些養眼鏡頭，否則豈不
是暴殄天物。只是在許多乾過癮的畫面之後，本片的人物實在沒什麼
吸引力，甚至讓我討厭。梁錚不只是不用人腦的往前衝，居然還毫無
原由地對軍火販的律師（羅素）曉以大義，接著又亂搞男女關係（可

能是一見鍾情)。雖說這都是師法《致命武器》的角色塑造,卻在抄襲與再創的拿捏之間失了準頭。原來模仿也不是一件容易的事!

至於一干配角就更離譜了。李婉華比梁琤還要花瓶,她的男友更是讓男性觀眾引以為恥的同類,而羅素則是少見的男花瓶——匆匆上場,然後在配合女主角完成性的任務後便草草退場。而這些角色塑造上的缺失,減損了本片賣命的氣勢,實在可惜!

角色方面的胡打亂纏,是編導沒辦法精確地掌握人物,忘了性格、行為、動機和事件情節的相關衍生,而呼應了全片製作面的草率。即使直升機飛來飛去、上山下海,弄得煞有其事的模樣,也難掩次級品的窘況。對梁琤而言,更阻絕她邁向一線明星的地位。

當年梅爾吉勃遜一瘋而名動天下,今日梁琤卻是在激情過後空虛不已! 🐾

飛虎雄心／飛虎群英
THE FINAL OPTION

導演:陳嘉上　**編劇**:陳嘉上　**攝影**:黃永恆　**美術**:何劍聲　**服裝**:張世傑　**動作**:羅禮賢　**演員**:王敏德、容錦昌、陳國邦、李若彤、陳慧儀、林偉亮、葛英健、杜偉光　**製作／發行**:嘉禾　**票房**:11,232,091　**映期**:7／3〜4／5

一如《重案實錄》,《飛虎雄心》也是一部不耍花槍、不搞低俗把戲,穩穩當當說故事的電影,令我感動萬分,不得不起立鼓掌,表達內心的敬意!

香港電影就是這麼奇怪,不按牌理出牌!大部分的時候,這個華語電影的好萊塢盡出一些沒頭沒腦的商品。所倚賴的法寶就是找幾個大明星瞎掰胡整一番。其中流露而出的創作心態,便是對通俗電影中占重要成分的劇情／故事不再投以關注和信任的目光,而是掉以輕

王瑋

心、全面棄守。結果，在精美的包裝下，只剩淺俗與反智。話雖如此，這個東方之珠又真的會偶然冒出一、兩顆珍珠美玉，讓你看得傻眼！陳嘉上的這部《飛虎雄心》，也就是毫無緣由的意外。

就好像去年杜琪峰的《赤腳小子》（郭富城從影代表作，千萬不要錯過），一個向來拍些超級娛樂片的導演，會蹦出一部感人肺腑的作品。這回兒拍過周星馳《逃學威龍》、《武狀元蘇乞兒》的陳嘉上，導了沒有大牌明星的警察養成教育片，居然放掉搞笑的機會，一本正經的講起人的情感。雖說深度有限，但是「純」度還算不差，創作態度也夠誠懇！

沒有刻意要講大道理，或是掉書袋，陳嘉上似乎並不想要把銀幕上的角色拍得很偉大、超凡入聖！因為整部影片只是簡簡單單地描繪人物情感。不過「簡單」和「簡化」是不同的。大家都是凡夫俗子，不可能一天到晚用哲學家和藝術家的態度去面對人生。而陳嘉上就是掌握到了這種直接的態度和情緒，雖然未能以簡馭繁，不過他和劇中人共有的那份坦誠，撐起了整部影片，值得一看！ ✒

年年有今日
I WILL WAIT FOR YOU

導演：高志森　**編劇**：司徒偉健　**攝影**：李嘉高　**剪接**：金馬　**音樂**：林敏怡　**服裝**：莊國榮　**演員**：梁家輝、袁詠儀、吳君如、黃霑　**製作／發行**：東方　**票房**：10,394,059　**映期**：31／3～20／4

雖然袁詠儀可愛動人，梁家輝英俊瀟灑，不過《年年有今日》拍得普通。即使不難看，卻也稀鬆平常！

通俗電影講究的，往往在於情境的設計，以及身處於該情境中的情感反應。這一點對愛情文藝片而言，更顯重要。因為受限於類型，不打不殺、不脫不搶，那還能幹啥？當然必須弄出一些有趣的狀況，

來「整一整」男、女主角。所以有人談個戀愛得要在西雅圖、紐約千里奔波（《西雅圖夜未眠》）、或者明明是同性戀卻必須奉父母之命成婚（《喜宴》）。至於本片，則是偷情三十年，有夠辛苦！

應該很麻煩辛苦的事，卻被本片編導輕輕鬆鬆的鬼混過去！每年一度的幽會，首先就來個篩選取樣，意思意思。當然，民意調查也不是問盡全國老百姓。電影更不可能照實搬演「此恨綿綿無絕期」中的天長地久、海枯石爛。所以我們看不到三十次的聚首，只能來個三、五次解飢止饞。那麼一回回的闡室談情，就是一次次的情境處理，考驗著編導功力。結果，不用功的可以被當掉重修！

首先，男、女主角的一見鍾情、深情幾許就被輕輕帶過。人家外國片《第六感生死戀》還會找個泥巴捏一捏，咱們卻只是閒聊扯淡。接著小偷來串串場、老婆捉個姦，實在有夠沒搞頭！偶有和社會現實相呼應之處，終究還是雲淡風輕。於是論創意，沒有新鮮奇想，留不下深刻的印象；論人情的掌握與刻畫，也是簡單膚淺，無法深入！較為可取的，只在於低俗粗口的銷聲匿跡，以及一點點香港當代史的紀錄塑造。

一段一段的男歡女愛之間，是香港社會變遷的相片寫眞，是一種庶民觀點的流露，讓我有些許感動。這也是另一個通俗電影得以發揮，創造深度的機會，卻只扮演著過場功能，有點可惜！

九品芝麻官之白面包青天／九品芝麻官
HAIL THE JUDGE

導演：王晶　**編劇**：王晶　**攝影**：鍾志文　**美術**：卓文耀　**音樂**：胡偉立　**服裝**：何劍雄　**演員**：周星馳、吳孟達、張敏、徐錦江、鍾麗緹、蔡少芬、倪星、吳啟華　**製作／發行**：永盛　**票房**：30,177,208　**映期**：31／3～11／5

王瑋

雖說《九品芝麻官》不時穿插低俗的趣味和葷話，我還是覺得全片很好笑、很好看。於是在走出戲院時，在自我檢討反省的氣氛下，想到某位資深影評人曾經說過的一句話：「港片不斷地在努力降低觀眾的品味！」

周星馳的電影一向不高級──三字經、吐口水、放屁等下三濫的招數，無不搬上銀幕。王晶就更誇張了，專搞成人笑話。不論是何方神聖，只要遇上他，保險變成獐頭鼠目的急色鬼！周、王二人聯手，銀幕上自然烏煙瘴氣。不過這調調放到咱們現在朝夕出沒的社會裡，倒還眞是量身訂做般的服貼！

通俗又商業的電影，通常沒什麼微言大意，更難以要求獨到的藝術創作手法，然而就是在簡單易懂的外表與內容下，迎合了觀眾潛在的需求。從這個角度看來，周、王二人的炙手可熱自然可被理解。

周英雄不是三拳兩腳地學會絕技，再不就是小奸小惡玩陰的，克敵致勝，好人好報。是小老百姓的幻想；王大導演的低級黃色笑話，一如電視綜藝節目主持人那般的賤，讓觀眾沈溺在意淫的興奮中。偏偏大夥良知未泯，總是在祈盼那子虛烏有的正義公理，於是和包青天眉來眼去，一拍即合！

這一回兒的周青天和前一回兒《審死官》中的周訟師頗爲相似，想必是借屍還魂。雖說有點兒新意缺缺，不過也創造出周大牌的銀幕魅力，相當討好。此外劇本寫得還算精采，頗有一些意想不到的高潮轉折，沒有辱沒我的智慧；某些橋段點子也具有原創奇想，誇張夠勁（如苦練罵功、吐舌熄火一段）；對白在「老母」充斥瞎扯之餘，也不時語露機鋒，淋漓暢快。較之正經八百的電視包青天，周青天肆無忌憚地將黑臉漂白、月亮變星星，荒腔走版，但是更貼近那毫不神聖的眞實人性。

綜合了低俗不文和眞實醜惡的面容後，周青天以直接赤裸的奸邪，不擇手段痛懲惡人，滿足觀眾心中那最原始的報復欲望。這種作

爲絲毫不具藝術洗滌和淨化人性的功能，但保證過癮！就通俗商業電影而言，無可厚非。然而在法治的社會裡，依舊祈求人治的安慰與解脫，卻是荒唐可悲，更可憫！

晚九朝五
TWENTY SOMETHING

導演：陳德森　**編劇**：阮世生　**攝影**：關柏煊、邱禮濤　**剪接**：張嘉輝
美術：陸文華、張英華　**音樂**：許願、黃偉年　**演員**：張睿羚、陳豪、周嘉玲、陳小春、邱秋月、張鴻安、白嘉倩、葉漢良　**製作／發行**：電影人　**票房**：10,468,360　**映期**：8／4～13／5

許多時候，電影就是要撩撥挑弄觀眾的心弦，讓大夥想一股腦兒地衝入銀幕之內。男的變成瀟灑多金的李察吉爾或是勞勃瑞福，隨時拿出白花花的銀子砸昏一堆美人；女的可以麻雀變鳳凰，釣個金龜婿（可千萬不能與敵人共枕）！《晚九朝五》就有點兒這個調調！在愛滋病取代冷戰恐懼的年代裡，建造了一個譁眾的性愛烏托邦！令人神往！

在感官的層面，《晚九朝五》弄出了一堆城市男女，玩著只要性不要愛的激情遊戲。每個人一到夜晚，便齊聚在酒吧裡，找一個看得順眼，可共度一宿的伴侶；然而在精神層面，編導在推展劇情、刻畫人物的同時，似乎想要爲劇中人的心靈世界做個素描，而拍下紀錄形式的訪談，提供另一個面向。

於是在近似色情三級片的外觀下，我也總是感受到言之有物的企圖。唾手可得的一夜情，也在片中成爲一個重要角色，周旋在男男女女之間，是大夥的朋友，而它的名字叫做「空虛」！或其他？

這個「其他」，就成了影片問題所在。除了大膽品嚐性滋味，除了訪問獨白，這一群都市男女還是陷在一個俗套的公式中。由周嘉玲

王瑋

衍生而出的同居故事是影片的主軸，結果也只是反覆著激情、平淡、相看兩厭、和好如初的老套。

在陳腐的情節安排下，人物的心情轉變亦不見新意。至於女友的三角關係和墜樓身死，更是煽情灑狗血的肥皂劇，令我難耐！在看似有所突破的形式下，爲何不能放手一搏，來些新的說法？大膽的裸露成了無的放矢，是引人注意的手段？

其實，穿插出現的訪談也太過工整，缺少鮮活的力道。是怕刺激觀衆、受到排斥，還是才華有限？所以不能盡興的「玩」！而故事也在最後回歸傳統，走進男婚女嫁的美好圓滿，討好大衆。形式和內容都只做了一半的發展，未能彼此衝擊、相互提攜，一舉突破成規！可惜！

我不願就此低估編導的能力與企圖，畢竟在現在的香港，本片是一個難得而且有趣的嘗試！🐟

我和春天有個約會
I HAVE A DATE WITH SPRING

導演：高志森　**編劇**：杜國威　**攝影**：李嘉高　**演員**：劉雅麗、吳大維
出品：春天電影製作　**票房**：21,410,490　**映期**：21／4～9／9

濫情通俗，活像一部電視劇，《我和春天有個約會》在港瘋狂賣座，在台灣卻足足晚了一年左右才上片，但票房不彰，看來香港小格局、二線明星擔綱的文藝片在本地可謂險阻重重。

一位紅極一時的女歌星在闊別舞台多年之後，又重返當年獻藝的歌廳進行演出，所以往事歷歷，頻頻回首！改編自舞台劇的故事，順理成章地讓本片盡在小格局的空間裡打轉，省錢方便。然而，小規模的文藝片並不是因陋就簡的同義詞。捨去了港片慣有的感官刺激與視

覺快感之後，這些影片似乎更應該在故事創意和人物情感方面多所著墨，花費心思。

可是在捨掉花俏眩目的外表後，導演高志森實在沒有把電影拍成電影的能力，他能做得的，讓演員哂哂呼呼地在一小塊地方把台詞說完，並且用力演出以感動觀眾！然後，導演用他的「舊」讓我產生懷舊的感覺！

整個的故事架構，便是建築在小歌女成為天后，而男人自慚形穢的陳套上。同時，再加上什麼苦命歌女浪蕩子、時運不濟風水輪流轉的老招式，就此拼湊出一個看來溫馨動人的世界。

不過奇怪的是，一向實利的香港電影居然在本片中大肆宣揚八股過時的人際關係和情感，實在讓我感到時空錯亂又啼笑皆非。因為這樣的世界，早在香港，甚至台灣的銀幕上失去了蹤影。尤其是那一段歌女為樂師男友借錢的戲，還真像十幾二十年前電視劇的素材。或許，這就是編導眼中的「過往」，但更是一些簡單不費大腦的劇情鋪排，是情境因襲和草率處理。就好比高志森的《年年有今日》一般的簡化和隨便——孤男寡女加打雷閃電便可以發生性關係。在本片也一樣不長進——樂師和歌女草率分手，卻又為愛堅持數十年如一日，真是毛病！

連人的情感都搞不清了，歷史情境又如何能在片中得到彰顯、或省思、或其他，至多只是隨手捻來為推展劇情而用，蒼白的可以，更乏味的緊！幸好高志森還有一點煽情的功力，讓全片足以做到媚俗，而滿足了香港觀眾！

新男歡女愛
THE MODERN LOVE

導演：林德祿　**編劇**：黃浩華、林德祿　**攝影**：林亞杜　**剪接**：潘礁

王瑋

美術：林子威　**服裝**：徐艷兒　**動作**：黃邦　**演員**：邱淑貞、鍾淑慧、李婉華、鄭丹瑞、鄭浩南、陳錦鴻、盧婉茵、麥翠嫻　**製作／發行**：寶莉、德祿、學者、東方　**票房**：4,904,912　**映期**：21／4～5／4

戀愛的天空／四個好色的女人
MODERN ROMANCE

導演：李力持、劉偉強、王晶、林偉倫　**編劇**：司徒慧焯　**攝影**：張文寶　**演員**：邱淑貞、吳家麗、吳君如、鍾麗緹、周文健、陳百祥、陳國邦、王敏德　**製作／發行**：新峰、王晶創作室　**票房**：6,100,036　**映期**：30／6～13／7

　　《新男歡女愛》老套地讓人發悶，若不是因爲其中一、兩女主角的姿色稍有看頭，勉可提振精神，我一定昏昏睡去。至於《戀愛的天空》，整體製作水準比《新》片亮麗一些。四段故事表面上是屬於現代社會下的時髦話題，不過骨子裡也弄不出什麼新創意，只是女主角光鮮耀眼罷了！說穿了，這兩部片子都在販賣女人，滿足男人的綺思幻想，同時也不小心刺傷了男人的自尊！

　　兩個率「性」女了，卻是和一個懂得如何避孕，並能提供安全「性」知識的家計中心女教師同住，無疑創造了現代好色男一個最佳胡搞理由。排除性病／愛滋病的威脅，又不用負任何責任，若還不玩一下，豈不是對不起自己，這是《新》片和男性觀眾的對話！當然，如此的設計未必是編導匠心獨具的偉大安排，卻在於我「偉大」的解讀能力！

　　與《新》片相比，《戀》片的故事好玩一些，但是一如《新》片，都是從女人的負面性出發。片中的四位時代美女都有一點「性格缺陷」，說得難聽一點兒就是白痴短路。

　　鍾麗緹因迷信而發情、吳家麗是貪心花痴、吳君如是假同性戀、

邱淑貞愛搶男人，總之沒一個「良家淑女」。不過四位男主角也不高明，勉強扯平！然而荒唐的是，這四個女人的毛病還得靠這些男子加以「醫治」才得解脫！身為一個男性觀眾，應該為如此的情節鼓掌叫好，至於片中污蔑女性的部分，留給女性主義者去解決！我還是說說男人的問題好了。

與小女人相對的，是大男人心態。《戀》片就在以女人為主角的表象之下，不時圍繞在男人的能力上打轉。不論是第一段的性無能、第二段那需索無度的女人、第三段改變女同性戀的男子，以及最後一段那一次六回合的強人，都是將男人、性能力與愛情劃上等號。

若是再呼應到《新》片中的獵豔美男子，更看出男性導演在創造男人典範時，在要求生龍活虎的超人時，是如何「壓迫」男人！唉！這種提供男性幻想的電影，真是讓男人不好受！大家都得隨時精神飽滿、體力充沛，否則何以立足眾香國中！

這樣的電影真是對不起女人，也製造了男人的恐懼！ ✑

錯愛
CROSSINGS

導演：陳耀成　**編劇**：陳韻文、陳耀成　**攝影**：Jamie Silverstein　**剪接**：張兆熙　**美術**：張叔平　**音樂**：龔志成　**服裝**：張叔平　**演員**：袁詠儀、任達華、陳令智　**製作／發行**：逾流　**票房**：4,079,484　**映期**：7／5～25／5

不僅愛得錯，全片的時空也很錯亂，呈現出導演對電影形式的錯誤掌握。一連三錯，因此將一部藝術傾向強烈的愛情文藝片，弄得十分「懸疑」難解！

其實陳耀成是個頗有創作理念的導演，麻煩卻是那種知識分子的身段和談吐，無時無刻不流露在他的作品中的影片人物身上。他的前

作《浮世戀曲》有這個問題，現在的《錯愛》也是一樣。明明是個簡
單的故事，非要時序空間顛倒錯亂一下；淺顯易懂的感懷，還得咬文
嚼字一番。

　　當然，如此的安排也難不倒聰明的觀眾，讓我摸不著頭緒的卻是
他的理由與目的。不僅搞得詰屈聱牙，同時也顯得故作姿態。最糟糕
的是，如此的敘事技法和表現方式在不成熟的操作下，未能替全片創
作出統一的形式，而零碎雜亂，是不成功的嘗試！

　　當然，電影中的時空處理自有其靈活度，更可以無所不能。所以
男、女主角的相識、相戀要被切的支離破碎，再丟入整部影片內不時
閃現，並無不可。然而導演的處理手法實在有夠造作，毫無興味生
氣。一如片中精神病教師的出現，來得勉強生硬，純是創作意念的傀
儡！形式和內容至此淪為貌合神離的結合，毫無牽引互動！

　　看著此種作品的出現，不得不讓我反思評論者的好惡立場。

　　往昔，論者多半對個人創作企圖強烈、藝術傾向明顯的作品，抱
持鼓勵的態度。於是，這些影片的失敗就存而不論，特別包容。如此
的評論策略倒也無可厚非。然而我總也覺得，許多所謂的電影藝術創
作者，對他們的影片一點都不誠實！明明自己的深度有限，卻總要把
作品拍得很「偉大」，並且用難解的形式和手法來掩蓋個人的無知！
在我看來，如此的影片就和那聳動低俗的三級片一般，可憎可鄙！

　　矛盾的是，想把電影拍好的努力，卻也或多或少的混雜於創作者
的虛偽和矯情之中，難以論斷，無法抹煞！ ✎

滿清十大酷刑
A CHINESE TORTURE CHAMBER STORY

導演：林慶隆　**編劇**：卓冰　**攝影**：繆健輝　**美術**：黃家能　**服裝**：劉
碧君　**演員**：翁虹、吳啟華、黃光亮、程迷、柯妍希、黃德斌、徐錦

江、苑瓊丹　**製作╱發行**：王晶╱嘉禾　**票房**：10,404,725　**映期**：19╱5～8╱6

《滿清十大酷刑》真是一部綜合類型的電影。五花八門、精彩異常！

影片一開始，本片編導便「心正意誠」地，點出中國五千年歷史中，最殘酷醜陋的一面！只不過王晶可從來不想談這些壓死人的大道理，不過是找個名目玩玩「聲光」刺激罷了！

從這一點來看，本片還真是搞了不少稀奇古怪的花樣與賣點。在香港近年來最時興的三級色情片與奇案片的架構下，又加入悲愴淒涼的愛情文藝、日本成人片的性虐待、武俠片的飛天遁地、「世界名片」的經典橋段，以及讓人眼花撩亂的刑罰道具、性愛淫器。反正酸甜苦辣拼作一盤，考驗觀眾的腸胃。

於是一會兒是血脈噴張的裸露和激情，一下子又冒出不忍卒睹的血腥酷刑。當我們被嚇得魂飛九天之時，又忽然一道神聖光芒自天而降，照耀在美女醜男的身上，同時又響起《第六感生死戀》主題曲的國樂演奏版，低俗色情立刻被反斗成柔情詩篇，哀怨動人，更令人噴飯！

王晶創作室的電影產品就是如此大膽與不文！論起對性的誇張描繪，對女性身體的暴露剝削，即使「正統」成人電影也必須甘敗下風、退避三舍！也因此讓他的成品在不堪中有著聳人的趣味！一切關於性的事情，都被翻弄成赤裸裸的聲光效果以取悅觀眾。而影片焦點也一直圍繞在性器官的尺寸大小（不分男女）、性能力的強弱、閹割的恐懼，進而成為王晶電影中最普遍的議題。

在王晶的世界中，人性倫理、是非善惡也就理所當然地消失無縱，讓「性」成為衡量萬事萬物的最後標準！

王瑋

火雲傳奇／火龍風雲
FIRE DRAGON

導演：袁和平　**編劇**：鄧碧燕　**攝影**：馬楚成　**剪接**：林安兒、陳志偉
美術：劉敏雄　**音樂**：盧冠廷　**服裝**：張叔平　**動作**：袁祥仁　**演員**：
林青霞、莫少聰、吳君如、單立文、葉全真、巫剛、朱繼生　**製作／發**
行：永高、龍祥　**票房**：1,160,795　**映期**：26／5～2／6

　　一個類型片種的發展，在商業利益的剝削下，不斷反覆，便難免步上窮途末路。於是有為者勢必要把舊的配方改換重造，再創新鮮感，以喚回觀眾那困頓疲乏的乾涸心靈。

　　當武俠片在這幾年縱橫市場、笑傲票房之際，其創作新意捉襟見肘也是不爭的事實。不過製片者仍在努力尋求出路，期盼再造生機。如此的企圖可見於之前的《六指琴魔》，現在則有袁和平的《火雲傳奇》。

　　在兩、三年的打打殺殺之後，觀眾對於單純的刀光劍影是否依然熱情擁護，不無疑問！在高來低去的身影中，又有幾人見到武術指導／動作導演的匠心獨具？所以總要弄些眩人耳目的奇技淫巧，讓影片有更引人的賣相。所以東方阿姨有「針線神功」，黃飛鴻要力抗西洋怪獅。這種種誇張怪誕的神功奇技，基本上也暗合了武俠小說中的奇思謬想，是人們幻想的實踐，是電影作者在完成造夢的使命！

　　不過以往這些奧妙玄功多半居於次位，現在卻是逐漸被扶正為主角，是拍攝者全力以赴的目標。所以《六指琴魔》中的穿腦魔音，《火雲傳奇》中烈火神掌，不僅是在建構武俠天地的迷人幻象，更是在為時下武俠片另闢蹊徑。但是對武林第一俠女林青霞而言，則是再創偶像魅力！

　　林青霞似乎是武俠片無法割捨的票房保證。雖然現在誰也不能保證影片能否賣座，但是誰也沒有膽量放開這位不敗偶像。於是只好企

求張叔平能為她設計出引人的服裝造型，延續巨星風采。

　　至於袁和平這位一流的武術指導，則是變出一個「點火」神功，也算是無愧於自己在電影創作中應該盡到的責任。然而令人惋惜的是，大家似乎花了太多功夫在插科打諢之上，卻忘了為角色的情感與性格多費點心思。就這一點而言，袁和平的表現不如《詠春》。即使我們從《火》片的鼓陣到結局的煙火陣仗，不時看到作者努力經營與設計的痕跡，卻還是有「只見場面，不見新氣象」的遺憾！

　　雖說林青霞的明星特質為世間罕見，無與倫比，但是袁和平對人物的掌握塑造比不上他在武術動作方面的成就。於是片中林青霞儘管造型搶眼，放火放得出神入化，幾場飛天遁地的打鬥也算精彩，其中更穿插有情緒分明的愛恨情仇，卻就是少了幾份韻味兒。也許是因為只顧把臉蒙住讓替身打得過癮，加以和她匹配的男角也平凡遜色了一些，所以造成這種缺憾，實在有點兒對不起林大牌，也枉費了結局那一場大火！ 🐟

神探磨轆／聰明笨探
I WANNA BE YOUR MAN！！

導演：張志成　**編劇**：張志成　**攝影**：關柏煊　**美術**：杜貞貞　**音樂**：李端嫻、阿里安　**演員**：劉青雲、鍾麗緹、伍詠薇、吳鎮宇　**製作／發行**：東方、學者／高志森　**票房**：10,105,389　**映期**：8／6～6／7

　　這部電影最「低級」的一個地方，就是讓男主角劉青雲一箭雙雕，把兩位美女鍾麗緹和伍詠薇娶回家生小孩。然而不可思議之處在於這些美女原本還是同性戀！

　　以港片向來的水準來看《神探磨轆》，可以打個挺高的分數。在眾多講到男女同性戀的電影中，本片算是清新可愛。導演張志成沒有對女同性戀惡言相向，更未曾藉機賣弄色情，實在萬幸。

　　不過如此的「寬容」未必出自對同性戀的瞭解，最多只能說是善意的誤解。所以還費了一翻工夫，說明女主角爲何進入同性相親的世界，更在鋪排劇情的要求下，讓我認爲她並不是「堅強不移」的同性戀者。因此，本片對於不是同性戀的女人而言，成爲溫馨喜趣的愛情小品。憨傻正直的劉青雲縱然不是白馬王子，倒也足夠收買人心，博得異性關愛的眼神！對不是同性戀的男人來說，能在「尊重」女性意願的情況下，大享齊人之福，足以成爲良民典範！

　　張志成的道德立場似乎並不傳統。吳鎮宇在白天扮檢查官，入夜卻以私刑爲民除害，是片中有趣的穿插。似乎，大夥都受不了電影與現實中那惡人的囂張勢力，於是自力救濟。厲害的是導演默許了這種行爲的存在，不施以明確的制裁。這在素喜瞎掰胡整的港片中，也是少見的「前進」。

　　不過實際上，也可能是「保守」的新包裝，是最原始的以暴制暴。對應到片尾結局，更見出張志成的保守心態。同性戀的女人居然爲同一個男人懷孕，並且和樂融融。媽媽在煮飯，女人在待產，男人卻是睡醒撿現成，實在讓我看了都有點覺得不好意思！可是偏偏張志成把這一檔子事拍出一種怡然自得、輕鬆自在的氣氛，足以讓我蒙蔽自己的良心，進入這「墮落」的幻想中！

　　「二女共侍一夫」絕對不是什麼前進的觀點，只是男人的古老願望，是沙文主義。如果最後讓鍾麗緹以雙性戀的身分，和劉青雲、伍詠薇共組家庭，成爲兩人中的交集，我或許會認爲是一種「前進」，是一種「顛覆」！也更「過癮」！可惜沒有！在男人的世界中，女同性戀終究是要被「矯正」的「誤差」行爲！是「好」男人的天「職」！ ⤳

都市情緣／熱血男兒之叛逆小子
LOVE AND THE CITY

導演：劉鎮偉　**編劇**：技安　**攝影**：黃岳泰　**剪接**：奚傑偉　**美術**：梁華生　**音樂**：盧冠廷　**動作**：王均康　**演員**：黎明、吳倩蓮、吳孟達、江希文、苗金鳳、陳浩文、譚凱欣、王均康　**製作／發行**：琪寶／Citimage　**票房**：9,905,608　**映期**：9／6～6／7

　　這眞是一部煽情的電影！講的是一對拼了命要見面卻見不著的戀人，附帶一個絞盡腦汁要結尾卻下不了台的導演！

　　有點像《西雅圖夜未眠》，兩個年少輕狂的男女黎明和吳倩蓮，盡把一個「緣」字掛在嘴上，卻總是相見不得！只不過靠收音機來牽線，本片則是要記傳訊扮月老，累得一堆電話秘書跟著男女主角發神經！不過最後總算是老天爺慈悲，雖然拖拖拉拉地扯了半天，還是有情人終成眷屬，不致抱憾一生！

　　然而不幸的是，男女主角的幸福美滿是建築在我的痛苦之上。《西雅圖夜未眠》的曠男怨女雖然一直擦身而過，不能爽快俐落的互訴心曲，但是他們並不愚蠢。即使蹉跎良久，總也讓我認同他們的苦衷，見識了人情的矛盾反覆。

　　至於本片，那帥哥酷妹或許聰明可愛，但是編導實在有些離譜。爲了製造挫折苦難而無所不用其極。殺人放火的勾當一一搬上銀幕，灑盡狗血。連約會等人都會碰上兇殺案，再加上見事不明的目擊證人、糊塗昏聵的警察，就把事情搞得一團稀爛，直讓我在戲院中狂呼天地不仁，以萬物爲芻狗！

　　相見時難別亦難，而收尾更難！好不容易等到男主角洗心革面，而女主角也守身如玉，終可結成神仙美眷了。但是編導依然乩童，瘋瘋癲癲、嘟嘟嚷嚷地不知在幹什麼！人都走出了大廳，鏡頭也向上帶到了湛藍無邊的天空，一副就此終結的模樣兒，卻忽然又在電話亭旁

相遇，順便誤會一下。接著吳孟達演的老爸也要和女主角碰個面扯話，讓戲再拖下去，直到正義熱情的超人紅娘和記傳訊再度出馬，這對煩死人的男女才能見面相擁，讓他們的感情昇華，讓我脫離苦海！

一對金童玉女，一段生死相許，一部電影的最佳賣點，卻成為我觀影時的夢魘。反倒是居於配角陪襯的父子親情，有比較平和貼切的表現，算是意外吧！ ✤

姐妹情深
HE&SHE

導演：鄭丹瑞　**編劇**：鄭丹瑞、梁志偉　**攝影**：董永恆　**剪接**：陳祺合　**美術**：陸文華　**演員**：梁家輝、袁詠儀、伍詠薇、劉曉彤、鄭丹瑞、羅家英、陳淑蘭、方中信　**製作／發行**：萬能、全人　**票房**：14,896,340　**映期**：9／6～8／7

繼之前《梁祝》和《金枝玉葉》之後，《醉拳III》和《姐妹情深》依然要拿同性戀作文章。前者是輕薄的調侃，後者則是膚淺的勾勒，都沒有半分認真與尊重的態度。人必自侮而後人侮之，所以我率性地罵一罵應該是無妨！

近來的港片實在拿同性戀開玩笑開得過火了，讓我這個圈外人都有一點看不下去！鄭丹瑞編導的《姐妹情深》在技巧手法上有些趣味，故事也還引人——一個男同性戀和一個未婚媽媽假結婚，幫著扶養小孩，建立幸福美滿的家庭。為了不要刺激善良的觀眾，所以同性戀一定要在片中回復「正常」、美滿戀愛，是不可避免的事。在這一點上，鄭丹瑞的處理還算規矩，沒有加諸惡意的嘲弄於同性戀梁家輝身上，或是搞些醜陋低級的肢體動作來譁眾取寵，是勝於許多港片之處。

話雖如此，鄭丹瑞對同性戀的詮釋還是太過簡單，輕易地將男同

性戀歸咎於愛情的挫折，又草率地將男女情愛視爲解決之道，有夠天
眞！這和港片中女同性戀被性能力超強的男子征服，繼而「放棄女色」
的作法一樣，都是「男人」的一廂情願。這種胡思亂想不只衝上同性
戀，也撞上了其他形式的兩性關係，弄得扭曲變形。所以片中的女人
跟花痴無異，只曉得找男人要禮物，有夠歧視！

就在這種種膚淺的觀點和不負責任的見解下，自然難以寄望導演
提出什麼高明的說詞。法院的辯論戲雖是壓軸，卻明顯超過鄭丹瑞的
能力範圍。劇本、情理、內容和場面調度都爛，即使弄得漂漂亮亮，
卻一如小孩子在玩家家酒，是全片最令我坐立難安的一幕！

不過比起美國片《費城》對同性戀／愛滋病議題的閃躲，《姐妹
情深》坦白率眞一些。前者是假裝高級，後者是眞實的低級！不論內
容與意識爲何，也眞有偏見誤解，本片和其他港片如《金枝玉葉》、
《四個好色的女人》一樣，都在主流製作中加入本屬邊緣弱勢的同性
戀題材，並且逐漸將原本負面的形象加以導正。比起以往的全面醜
化，是有些微進步。至於未盡人意之處，也只能期待來者！

西楚霸王
THE GREAT CONQUEROR'S CONCUBINE

監製：張藝謀　**導演**：冼杞然　**編劇**：冼杞然、曉禾、施揚平　**攝影**：
鄭兆強、戴樂民　**剪接**：黃永明　**美術**：馬光榮　**音樂**：黃霑　**服裝**：
莫均傑　**動作**：江道海　**演員**：呂良偉、鞏俐、張豐毅、關之琳、劉
洵、吳興國、徐錦江、陳松勇　**製作／發行**：巨龍／銀都　**票房**：
15,735,456　**映期**：9／6～3／8

看香港人拍歷史片，有好有壞！基本上，他們都沒有什麼歷史
觀，所以毫無顧忌地盡把歷史當戲劇來「掰」。對我們這些接受「正
統」歷史教育的觀眾來說，就可能有一點受不了。不過港人的詮釋倒

是不小心碰上了正派人士不願面對的「眞實」！

所謂成王敗寇，得天下的人，必是上承天命、下應民情的萬世英主；失天下的人，自然是暴君、匹夫，而萬劫不復！其實說穿了，搞政治的人沒幾個好東西，都是些阿里不達的跳樑小丑。

洗杞然將《西楚霸王》中提及的歷史人物亂拍一番，對我而言是符合眞實的描述。呂雉和虞姬共浴，又勾引項羽，雖然是亂七八糟，但是有何不可？劉邦是反覆無常的小人，張良成了神情猥瑣的漢子，總也讓我覺得過癮。想想從小看的電視劇和電影，都一定要讓劉邦正經八百、滿口仁義道德，實在噁心！如今換上香港派的實利小人，倒也破解了仁君得天下的無聊想法！

不過《西楚霸王》會有這樣的結果，倒也眞是一個意外。洗杞然當然沒有像我一樣「高深」的歷史認知，也不曾體會到這些歷史事件與相關人物背後的醜陋。他要做的，不過像多數香港三級片導演一樣，只是爲了弄個煽情的故事，所以惡整一番。

於是，劉邦的賤、呂雉的忌、虞姬的傻、項羽的笨，都只是爲了增添劇情的精采程度，而不是出自導演對歷史的論斷。當這些人物在銀幕上活蹦亂跳的時候，洗杞然沒有賦予深刻的心理描繪，更無能就此引導出個人的見解。荒唐的情節和角色無非證明了導演的失控！

思想空白之餘，洗杞然編織故事人物拍電影的能力，更是一塌糊塗。《西楚霸王》就成了打一段、說一段的流水帳，而且打的混亂、說的好笑，偏偏結果還拍得很長。若是弄成兩集分開上映，保證首集便能把觀眾嚇跑而續集乏人問津。硬剪成一集的後果，也是七零八落。一場對話還沒講完，便嘎然而止，搞得我莫名其妙，不知所云。

似乎，這又可以歸因於導演沒有一個「中心思想」做爲創作的依據，而這也是香港近年來那些梟雄傳記片慣有的毛病，只能在片中費力追隨事件的演變與時間的流逝！不過梟雄傳記片的好處在於主角只有一個人，導演因此能把攝影機的焦聚對清楚。可是洗杞然並非如

此。片名叫《西楚霸王》，可是敘事的觀點與角度並非從西楚霸王項羽出發，卻不時跑到別人的身旁晃晃。主角幾乎要成了配角！

若說四個角色都是主角，洗杞然更缺少全面關照的掌握。四個人物的愛恨糾葛是隨口說說的玩笑話，卻必須一本正經。如虞姬和呂雉的「姐妹」情深，就實在膚淺無理的讓我哭笑不得。

我可以接受幼稚園的小孩玩場義結金蘭的遊戲，但是讓兩個二、三十歲的女人做同樣的事！饒了我吧！「楚漢相爭」也就是在這種氣氛下，成為近年來場面最壯盛的「官兵捉強盜」！

張藝謀監製、鞏俐主演的組合，是否能為本片帶來國際性的商場，不得而知。可以確定的是，香港導演的加入並沒有聯手創造出讓我稱羨的成績，卻只是為出錢的台灣老板感到痛心！在兩岸三地電影交流的遊戲中，究竟是誰占了上風？

省港一號通緝犯／一號通緝犯
ROCK N' ROLL COP

導演：黃志強　**編劇**：魯秉　**攝影**：高照林　**剪接**：吳金華　**美術**：馬磐超　**音樂**：鍾定一　**動作**：羅禮賢　**演員**：黃秋生、吳興國、于榮光、吳家麗、陳明真、邱建國　**製作／發行**：天平　**票房**：5,184,309　**映期**：29／6～13／7

看了《省港一號通緝犯》之後，我恍然大悟，難怪千島湖慘案可以那麼快偵破！原來李登輝先生口中的共匪政權，竟擁有認真負責、通情達理的公安，自然可以迅速將歹人繩之以法。這樣的「法治社會」，不是挺讓人羨慕？換在以往，如此的電影少不得落上個「為匪張目」的罪名！現在因為香港同胞的有意靠攏，這些「匪人」也大刺刺地換上西裝，在本地銀幕上通行無阻，製造正面形象，爭取民心！

接連幾部黃志強的作品，我們都看到囂張殘暴的惡匪，以及辦案

不擇手段的刑警，兩者都在法律邊緣遊走，大幹一場。本片則是香港的搖滾刑警，配上規矩穩重的大陸公安，攜手合作，將滋擾中國與香港的大圈仔斷手斷腳，讓觀眾獲得以暴制暴的快感。

在商言商，本片的表現還算不錯，而導演對暴力場面的處理，也能在感官刺激之餘，紮下一點精神依歸，披露一些人性觀察，並展現個人風采！因爲在一般警匪電影裡最可以善惡二分、典型處理的好人與壞人，在他的作品中往往身處矛盾兩難之情境，而勾畫出較爲豐厚立體的人物情感，不至於平板單調。

簡單的說，善與惡的界定在黃志強的電影中是涇渭不分、界線模糊的！如片中吳興國、吳家麗和于榮光的三角關係，就悄悄逾越了典型角色的本分，引人興味。此外像正直無私的公安、吊而郎當的港警在面對嫌犯時，都有循私的企圖；遇到十惡不赦的歹徒，更會依法玩法，將其就地正法！

最有趣的是，這次黃志強在片中不僅玩著他的老把戲，還將善惡矛盾、人際衝突，導進中國和香港關係的命題之中。藉著兩地警察的合作緝匪，看到了港人對大陸的一廂情願！

在辦案的過程中，代表香港的黃秋生和中國的吳興國是肝膽相照，彼此掩護。然而他們的上司，卻是既合作又鬥爭。換言之，個人之間流露著濃厚的同胞情，然而大環境卻是彼此對立、互不信任。黃秋生會被上司懷疑「叛國」；港警對吳家麗的跟監也在進入「匪區」後遭公安阻撓破壞。

相對於港警淹沒於大陸的無能爲力，同樣發生在中港邊境的結尾追捕大戲，似乎是中國勢力侵入香港的象徵。大陸公安以正義之名，堂而皇之越界殺人！最後還得到黃秋生的充分合作，得以全身而退！香港人已經認清了誰才是未來命運的主宰者，並嘗試爲九七後的中港關係，勾勒美麗遠景！

有著愛國家、愛民族、講法治，同時科學辦案的公安，香港人似

乎可以快快樂樂、高枕無憂地迎接九七的到來，卻不知這是不是人在屋簷下，不得不低頭的無奈，或是自我安慰！🐛

醉拳 Ⅲ
DRUNKEN MASTER Ⅲ

導演：劉家良　**編劇**：蕭榮　**攝影**：敖志君　**動作**：劉家良、劉家勇、黎勝光　**演員**：季天笙、鄭少秋、李嘉欣、何家駒、劉家輝、劉家良、劉德華、任達華　**製作／發行**：龍影／新一代　**票房**：7,076,791　**映期**：2／7～20／7

這是一部拼盤電影！首先，它有一個吸引人的片名，足以接收前兩集成功的票房賣座，匯集人氣，形成聲勢；其次，它有卡司如天王劉德華，儘可擺出各式各樣巨星的姿勢，拍賣偶像、增加賣點；接著，借來了當世電影英雄黃麒英、黃飛鴻父子，插科打諢掰點笑料；然後，蹦出個時下港片中最流行的同性戀，摻點色情葷味、輕鬆輕鬆；還有固定反派白蓮教、沒落王孫（李嘉欣）、萬世公敵袁世凱、沒有露臉的國父孫中山先生，最後在劉家良的武術指導下，打在一塊兒，精彩可期！

這似乎就是香港大型製作的優點，什麼東西都可以來上一點，花俏多變，但是偏偏缺了一個天衣無縫的劇本，讓一切討好觀眾的賣座元素顯得零亂，減損了應有的張力和強度！而我，就必須裝得很傻，而且強打精神，才能把電影看完。

為了不讓袁世凱做皇帝，所以要把他的玉斑指搶過來。這麼迷信的想法用在新時代的革命青年身上，就已經說不過去了！接著，搶玉斑指不代表要把戴著玉斑指的女人給綁了，憑白無故地添了許多麻煩！這麼一個情理不通的故事，居然也能讓一大堆鈔票和人力花下去！看到如此的影片，只能說香港人「秀逗」了！

　　電影拍得狗屁不通也就罷了，偏偏在匱乏的創作力之下，還包含了一個欠缺商業道德的心。

　　以「醉拳」爲名，結果就是胡亂比劃比劃，虛晃兩招。看來是每個人都擺了個醉姿，其實酒也沒喝，拳也沒打。不知香港什麼時候學會了《飛俠阿達》的禪理——有輕功不能外露，所以會醉拳也不能用在大決鬥的場合做爲克敵致勝的法寶。那麼爲何取名「醉拳」？不過想揀些現成的便宜，騙觀眾入場！劉德華的功能也在於此，頭尾出來打一打，中間完全失蹤，觀眾就只能看著不成氣候的小子和一個老頭在胡混！氣死我了！

　　拜託，就算拍不出好電影，也請誠實一點！劉家良多少是一號人物，何必如此自甘墮落！ 🐟

'94 獨臂刀之情／'94 新獨臂刀
WHAT PRICE SURVAVL

導演：李仁港　**編劇**：李仁港、陳兆祥　**攝影**：張東元　**剪接**：俊雨
美術：李仁港　**音樂**：陳揚　**服裝**：陳顧方　**動作**：鄧泰和、吳育樞
演員：吳興國、楊采妮、高捷、劉松仁、姜大衛、徐少強　**製作／發行**：迎滔／新寶　**票房**：764,431　**映期**：14／7～20／7

　　在看似民國初年的時空裡，有一群人穿著黑大衣，拿著刀劍，在冰雪紛飛的大地裡，毫無原由的殺來殺去，眞是酷呆了！

　　這是一部具有實驗精神的電影。導演李仁港好像極欲做出一個以氣氛爲重的現代武俠片。其中的刀光劍影不走玄奇之路，捨了活蹦亂跳的獨孤九劍，或是拆牆破瓦的葵花神功，而是實實在在的砍殺與力道，強調人物間的恩仇對峙、情感凝練，再回歸到鏡頭語言的運用，輔以跳接的手法以及慢動作等效果，別出心裁！在一個已經不能「武俠」的時空裡，雕鑿出一個刀客劍俠自由來往的世界，自成一格，不

僅有趣，更是成就！

如此風格化的處理，讓劇中人物也披上了一層神密面紗，個個有型有樣、魅力十足！不過可惜的是，所有的一切留於表像，少了點紮實的精神基礎！

相對於全片簡單的故事，導演在影片的形式外觀與氣氛的鋪陳醞釀上，著實花了不少心力。即使不能為即將腐爛衰敗、死纏亂打的武俠片創造新生命，至少也是不錯的嘗試。

然而麻煩的是，作者的手法或許獨到，全片卻讓我覺得單薄。換言之，影片的風格樣貌和精神理念有些各行其是。

首先，沒什麼道理的劇情讓劇中人情感稀疏，更不能換得我的同情與信服，只能以型取勝，卻不像以人物為主、用氣氛懾人的《阿飛正傳》那般，創造出引人入勝的情境和低迴餘韻。當每個角色拿起刀劍，用盡力氣一拼生死的時候，我卻感受不到相匹配的生命激情！

所以從淺薄的人物開展，更導引出本片為風格而風格所形成的另一個缺憾。瑰麗的鏡頭語言、奪目的布景陳設，都在達到好看的目的後，嘎然而止，或是留下片刻的感動！然而這還不是李仁港所遭遇的最大難題！

重形式輕內容，似乎是當代電影的一種趨向。可是在翻弄形式、刻意風格的同時，導演的創作精神仍然悄悄的灌注其中，而自成邏輯，隱隱勾勒出作者的身影與面容！至於李仁港，似乎還沒有藉著本片，讓他自己全然綻放在影像之中，成就無可取代的獨特性！🖎

重慶森林
CHUNG KING EXPRESS

導演：王家衛　**編劇**：王家衛　**攝影**：杜可風、劉偉強　**剪接**：張叔平、廖志良、奚傑偉　**美術**：張叔平、邱偉明　**演員**：林青霞、金城

武、梁朝偉、王靖雯、周嘉玲　**製作／發行**：澤東　**票房**：7,678,549
映期：14／7～4／8

　　《重慶森林》眞的很「好看」！戴著金色假髮、黑色墨鏡的林青
霞遇上拼命吃鳳梨的金城武；憂鬱的梁朝偉撞上活潑灑脫的王靖雯，
還有迷離冷豔的周嘉玲，共同串演出一段追尋和失落的情愛。

　　所有的一切，都是感官！聚散離合的因緣，是流行歌曲的詞句，
被大夥兒用感性的口白念了出來！特寫放大的時刻牌，是情殤紀念日
的標幟，是哀悼的半旗！戀情成爲標了期限的罐頭，可以購買，可以
打開吃掉，更讓你在過期後瀟灑拋去！「芳心暗許」化身爲溫情的恐
怖分子，一逮到機會便潛入戀人的家中，置放沒有引線的愛情炸彈，
卻能感應男子的心靈悸動，受震爆裂，讓空間中充滿欲望的煙塵！

　　這零零碎碎的心情故事，有著太多的機巧與設計，所以銀幕上的
一分一秒，人物的一顰一笑，都是那麼亮眼花俏，令我迷醉。不解的
是，「亮眼花俏」總是要將厚厚的情感削薄。是天上的煙火，燦爛閃
耀！在爆成點點火雨的時候，該有千百度的高溫吧？仰著脖子的我，
縱使難抑興奮之情，想飛身撩撥，卻只能讓它在黑暗中隱去。讓人目
眩神弛的光芒，不曾帶來同等的炙熱，不會留下灼傷的印記！

　　也許是一種騷動不安，讓一切淺嘗即止。當焦燥壓抑逐漸形成，
當愁緒哀傷自心底升起，作者心虛徬徨，率先倉皇逃逸，不願面對，
更不想負擔沈重！於是，一到挖心掏肺，交付眞情的時刻，眾人都慌
了手腳，只能將音響開得天搖地動，讓「加州」的歌聲蓋去自己的孤
寂吶喊！用那搖晃迷濛的身影，徘徊趑趄，掩去無所依從的臉孔！或
者，尋一個漂亮的替代物，用最優雅的姿態將它拋出，引開大夥的目
光，免去被人看透望穿的尷尬！於是彼此無從深究所有的不解，卻又
能似有所感！

　　導演王家衛以他的聰明，用形式之美，層層疊疊卻又率性不羈地
爲他的人物披上彩衣，娛人悅己！

天與地
HEAVEN AND EARTH

導演：黎大煒　**編劇**：陳子慧　**攝影**：李屏賓　**美術**：雷楚雄　**服裝**：陳顧方　**演員**：劉德華、陳少霞、劉松仁、顧寶明、金士傑　**製作／發行**：永盛、天幕　**票房**：10,017,864　**映期**：21／7～3／8

仙人掌
RUN

導演：張文幹　**編劇**：賈偉南、歐佩英、蕭忠漢　**攝影**：楊學良　**剪接**：張耀宗　**美術**：楊秋榮　**音樂**：Vili Chen、陳永明　**服裝**：陳善之　**動作**：梁小熊　**演員**：黎明、葉玉卿、葛民輝、林海峰、秦豪、陳豪　**製作／發行**：Odeon／嘉禾　**票房**：5,572,381　**映期**：17／9～5／10

　　英雄可以讓人傷心落淚，於是有所謂的「悲劇英雄」。但是英雄不應該令人絕望，懷憂喪志，讓觀眾憋著一口悶氣走出戲院。

　　《天與地》的劉德華原本是想做個悲劇英雄，騙騙觀眾的眼淚，彰顯個人英雄事業的崇高偉大，卻擦槍走火！片中好人個個淒慘落魄，血流滿地；壞人依然大發利市，逍遙法外。結果《天與地》就變成「天地」不仁，以萬物為芻狗！天王劉德華恐怕還是登不上九重天。至於另一位天王黎明，他的《仙人掌》雖不至於讓自己死得難看，卻也是陰霾晦暗地令人不快，足以和劉天王一比，看誰的臉比較灰！

　　劇本寫得爛，一直是香港電影的大問題，偏偏連抄襲都要抄的荒腔走板！《天與地》和《仙人掌》都是取材於外國片，只是前者參考的少，後者幾乎照樣移植，結果都是慘不忍睹。

　　爲了讓劉德華逞英雄，就把他丟到滿是豺狼虎豹的上海，一個人去掃毒，又不給他一個強有力的靠山，或是什麼超級火力，就那麼赤手空拳的打天下！這個連小孩子都不會相信的邏輯，卻是片中的金科玉律，誓死不渝，還跑去四川抓毒，好像全中國只剩他一個熱血青年了！實在好笑！如果片尾的李將軍是個好人，出面替劉英雄撐腰，也許我還可以裝傻，不去計較那情理不通的故事。偏偏編導又要自毀長城，讓將軍殺了劉英雄！這下可好，前面的八、九十分鐘全是白忙一場，觀眾我只有高喊：鬱卒啊！

　　「搞得大，破洞就愈大」！這是劉德華在這個夏天給我們的另一個教誨，而黎明則告訴我們「四海皆有香港人」的眞理（大概因爲九七，所以移民的厲害，中共必需檢討一下了）。流浪到了墨西哥不毛之地，居然還有一票香港人可以殺來殺去，眞把我嚇死了！不過《仙人掌》的格局不大，所以漏洞也少，不用太裝傻也看得下去。更何況黎明也脫衣洗澡，展示肌肉，那就別太計較了！逼死了編導，對大家也沒什麼好處！

　　其實不管是回到老上海或是長滿仙人掌的墨西哥，圖得也只是創造一個浪漫的夢幻，成就一個英雄的神話，然而情節拿捏失了準頭，總也讓人難以入夢。

　　就算進了夢鄉，看到流落異域、一籌莫展的黎明，還有正不勝邪、家破人亡的德華兄，實在沮喪！不知怎麼回事？今夏銀幕上的香港好男兒都有點抑鬱寡歡，高聲唱著：可憐的我的青春，悲哀的命運！

金枝玉葉
HE'S A WOMAN, SHE'S A MAN

導演：陳可辛　**編劇**：阮世生　**攝影**：陳俊榮　**剪接**：陳祺合　**美術**：奚仲文　**音樂**：許願　**服裝**：吳里璐　**演員**：張國榮、袁詠儀、劉嘉玲、陳小春、曾志偉、林曉峰、羅家英　**製作／發行**：電影人　**票房**：29,131,628　**映期**：23／7～19／9

　　年來的香港也不知是怎麼回事，儘喜歡去扯一個同性戀的話題，卻又多多少少摻入偏見，和好萊塢的視而不見、遮遮掩掩（「費城」巧妙地轉爲人權議題），不知何者高明！

　　《金枝玉葉》以女人扮男人成爲歌手爲故事主軸，進而發展出「男」歌手和男製作人的情愛關係，並且成功的以女扮男的性別改變製造喜趣效果，在性別錯置的尷尬處境上大作文章，最後導入錯亂的異性戀與同性戀，一舉引爆戲劇高潮！

　　全片的商業操作非常精準也相當討好，但是最讓我感到興味之處卻在於編導在同性戀議題上的處理。

　　片中飾演唱片製作人的張國榮除了女友之外，幾乎被同性戀包圍。他的好友、力邀他出任製作人的歌手皆是此道中人，再加上女扮男裝的袁詠儀，都帶給他重重引誘和考驗，害的他驚恐失措，努力問著自己是不是同性戀？一如懸疑片中的主角，白了頭也要追到真兇！最後，原來「兇手」根本沒有殺人，袁詠儀回復了女兒身，那張國榮到底是不是同性戀？

　　努力探尋同性戀者的身分，並加諸以負面的臆想和揣測，不知是否源於愛滋病的猖獗？本片的張國榮，《梁祝》中的梁山伯，都懷憂戒慎地看著自己和另一個「男人」的關係，並且鄙視男同戀的發生，直把男同性戀當是一種禁忌！

　　至於一個看來像是同性戀的男人，如袁詠儀，則要不停地接受眾

人的質問和懷疑,以及因此引發的歇斯底里!唯有「他」成為女人,祝英台露出女性的眞實,才能消除男性的恐懼。問題的解決原來不在於男人接受同性戀,而是要透過另一個「男人」的轉性,一種不需發生性行爲的調整方式!

對比於女同性戀的處理方式,更可以看出港片中男性觀點的偏執!女同性戀往往成爲男人嘲諷揶揄的對像,基本上也不會對男性世界構成嚴重威脅。男人經常用玩笑輕忽的態度,去詢問探知一個女人的同性愛慕傾向,絕不恐慌!

至於男人對於女同性戀的解決之道,則是以男子雄風滿足女人的性慾,一舉見效。相對於男同性戀的絕不接觸,膽敢和女同性戀發生肉體關係,便代表愛滋陰影消弭無蹤,因爲女同性戀不會有愛滋病的困擾?

如何消解人們對男同性戀的恐懼?下次讓張國榮招考女歌手,然後男人扮女人去應試,再陷入愛河,猜猜結局!或者,讓一個男人反串祝英台,再「反串」男人去愛上梁山伯,再「回復」女兒身去哭墳!不知觀衆當如何面對這詭異現象?又能有幾分容忍!

中南海保鑣
THE BODYGUARD FROM BEIJING

導演:元奎 **編劇**:陳嘉上、陳健忠 **攝影**:劉滿棠 **剪接**:林安兒 **美術**:莫少奇 **音樂**:胡偉立 **服裝**:陳顧方 **動作**:元奎、元德 **演員**:李連杰、鍾麗緹、鄭則士、倪星、梁榮忠、伍衛國、朱威廉 **製作╱發行**:正東 **票房**:11,193,177 **映期**:28╱7～12╱8

西洋的《終極保鑣》就已經難看到年度爛片的地步,香港的效顰之作《中南海保鑣》更是慘不忍睹!從商業電影的角度來看,李大英雄連杰和編導至少犯了三大錯誤。

　　首先，李英雄的髮型就很菜，又穿個大陸制服（公安？軍人？），真是一個道地的土豆樣！即使後來換上西裝，也不夠英俊瀟灑，更沒有英雄氣概。至於曾經讓十三姨主動獻身的可愛木訥，也變成死板呆樣，怎麼會有女人愛上他？

　　不過男歡女愛總也免不了。所以照著公式來，男女總要先互相做對、彼此搞怪，再誤會冰釋，食色性也一番！偏偏李連杰是個不近女色的變態好漢。古裝黃飛鴻還可以親親小嘴，誰知到了開放的九○年代，面對著美女的透明睡衣攻勢，李大保鏢依然守身如玉。這就實在有點兒尷尬！安排了美女要談戀愛，卻又要顧及英雄的酷樣，連個激情擁抱都沒有，那還有啥看頭？

　　既然沒有情色好看，那就來點暴力吧！結果更好笑，編導又塞了一把槍到李連杰手上，免了動手動腳。這不奇怪嗎？幾時看過會打架的明星偶像用槍把敵人幹掉的？成龍演警察可都還是拳拳到肉，硬拼生死！現在給了李連杰一把槍，好像增強火力，在我看來卻像是把他閹了一般，讓他不能一展雄風！除了最後的決鬥有點英雄本色，顯了功夫本事之外，其餘時間就只能活蹦亂跳耍猴戲！慘啊！

　　除了上述三大失策之外，李連杰的身分更引人爭議。千島湖慘案不遠，這些「匪」類就在銀幕上解放台灣，最後連五星旗也大大方方地上到片尾，和國歌中的青天白日滿地紅相互輝映！片商投資人實有通匪之嫌！還是台奸？代言人？幸好我心胸坦盪，把那個掛五星旗的地方當做另一個和我國無關的國家，就全無接受統戰的顧慮了！

　　回到電影，別太政治！特色專長無由發揮，李連杰在脫下長袍馬褂的時候，真得好好想想如何穿時裝了！

等著你回來
THE RETURENING

導演：張之亮　**編劇**：李志毅、張之亮、杜國威　**攝影**：黃岳泰　**剪接**：張兆熙　**美術**：劉敏雄　**音樂**：林敏怡　**演員**：梁朝偉、吳倩蓮、吳君如、毛俊輝　**製作／發行**：電影人／聚寶　**票房**：5,998,800　**映期**：30／7～18／8

　　《等著你回來》算是《藍色情挑》和《鬼店》的驚悚綜合版。不過兩位大師的身影並沒有對這部片子產生什麼助益，一樣令我昏睡。

　　像《鬼店》一樣，一個作家帶著愛人住到一個屋子中，展開自己的寫作計畫，同時開始著魔。不一樣的是，在藍色的光影下，這回倒楣的人是美麗的吳倩蓮，居然被女鬼附身了。

　　接著，這位附在吳倩蓮身上的才女佳人，就和男主角梁朝偉勾三搭四起來。而這個應該錯綜複雜，實際上卻平淡無奇的三角關係就此展開，原本想要把觀眾嚇死的恐怖氣氛忽然散去。似乎，張之亮想要用天長地久的真情取代。可是，海誓山盟又成了呢喃囈語、陳腔濫調。最後，只好弄出一場大火，用熊熊烈焰燒出男女的激情，勉強掰個結尾出來。

　　說它勉強，就像是要把手臂向外折那般的彆扭與痛苦。明明知道屋子不對勁，又不是沒有腳，還要非住在那裡不可？被嚇了一晚上還嫌不過癮？第二天居然又跑去買菜煮晚餐！於是看電影的樂趣就變成看編劇和導演怎麼掰下去？偏偏又不是無厘頭喜劇，若是發出笑聲，就顯得我有些殘忍不人道，只好安安靜靜的睡一下。

　　我還真的睡著了一會兒！大約五分鐘。醒來之後，繼續以失望的心情，把電影看完。張之亮的《籠民》不算什麼了不起的作品，但至少有板有眼。平順的故事搭配煽動人心的情節，同時還稍微言志一下，是完整的電影。可是《等著你回來》不知怎麼回事，有著商業電

影的技術、形式，以及演員，卻少了說故事的能力。張之亮的影片淪入一般港片的窠臼之中，讓我模糊了個人對他的觀感與期待。

雖然看的不高興，但是整部影片的劇情與角色設計，似乎又隱約牽引出張之亮可愛之處。在實利的社會中，梁朝偉居然是一個熱愛文藝的青年，爲著賺不了錢的理想在堅持！

時下的港片只有屈從於現實的機巧笑臉，何曾見到如此「天眞純良」的人物！這可是作者的心情投射與自喻？片尾讓古人重生，也是對現代新人類的否定！昔日的流行歌曲在創造復古餘韻的同時，是否更唱出了張之亮的感懷？

錦繡前程
LONG&WINDING ROAD

導演：陳嘉上　**編劇**：陳嘉慶、陳嘉上　**攝影**：溫文傑　**剪接**：陳祺合　**美術**：馬光榮　**音樂**：袁卓繁　**服裝**：莫均傑　**演員**：張國榮、梁家輝、關之琳、王敏德、黃子華、陳妙瑛、梁思敏、梁佩芝　**製作／發行**：永盛娛樂　**票房**：17,935,329　**映期**：4／8～1／9

時裝文藝片最能夠做到的一件事，就是不顧一切的談情說愛。因爲除了帥哥美女之外，導演大概也沒什麼「玩具」了！當然只有讓男女主角整天愛來恨去，不用上班更不必賺錢養家。陳嘉上的影片都具有一定的水準，總也能讓人感受到創作的誠意，而這一次的《錦繡前程》算是平實穩健的「社會青年奮鬥史」，並非頭昏目眩的愛情文藝片了！

張國榮似乎很少有這麼令人討厭的銀幕形象！在本片中，他是一個好逸惡勞，不肯腳踏實地的「時代青年」，然而在他周圍，卻有一群努力奮鬥的模範生，彼此結爲死黨。至於他們所想所求的，就是要在社會上揚名立萬。於是在追逐名利的過程中，主角有了道德上的掙

扎與情感上的徘徊。他可以為金錢出賣朋友嗎？他能否把老板的情婦
搶到手？

在張國榮舉棋不定之時，我也總是猜想將要面對一個什麼樣的結
尾？是否會像《麻雀變鳳凰》那般噁心，讓主角忽然大徹大悟，而抱
得美人歸！感謝上蒼，陳嘉上還是比較成熟世故一些，不會像老美一
樣故作天真。張國榮繼續進出股市，而關之琳依然兼職秘書與情婦。
我尤其喜歡片中的那個奸商，眼淚照流、鈔票照賺，而一絲人性的善
良似乎就在他的臉上輕輕閃過！陳嘉上對人情的關照，也就在此蛛絲
馬跡下，昭然若揭！

這多少就是港片的一個基本態度，絕不傻呼呼的空談人性唱高
調！陳嘉上的電影雖然少了惡意的窺奇、剝削和誇張，但是對情感的
體察終究肇基於一個實利的層面上。即使到了最可以作夢的文藝片，
縱然片中人有機會拋下麵包大談戀愛，香港人還是念念不忘柴米油
鹽，不會一頭栽進虛無縹緲的心靈深處。

炒起了時裝文藝片之後，香港電影應該可以獲得兩個好處。一個
是重新練習寫出結構完整，而非橋段串連的劇本；另一個則是有機會
探究真實純淨的情感。這兩點，都難以在飛天遁地的武俠片、槍林彈
雨的英雄片、亂殺亂砍的奇案片，或是嬌羞低語的情欲片中尋得！但
是在文藝片的風潮下，原本捨棄不顧的電影要素將有機會再受青睞，
也希望陳嘉上能因此擁有一個更廣闊的創作空間，或者，發一次「夢」
吧！

殺手的童話
A TASTE OF KILLING AND ROMANCE

導演：陳靜儀　**執行**：田振榮　**編劇**：卓冰　**攝影**：范鈴鑫　**美術**：馬
志明　**音樂**：雷頌德　**服裝**：周碧華、張學潤　**動作**：董瑋　**演員**：劉

德華、袁詠儀、鄭浩南、伍詠薇、李子雄、蘇永康、黎芷珊、鄭兆尊

製作／發行：百世紀／新一代　**票房**：5,541,985　**映期**：5／8～19／8

　　某些角色人物，永遠可以被轉換成電影世界中的浪漫傳說，讓觀眾與創作者一起作著非理性的夢！所以殺手故事成了「童話」。只可惜白馬王子劉德華和白雪公主袁詠儀依然進不了童話世界，過著幸福美滿的日子直到永遠！

　　劉王子的缺憾不僅在於他和公主的淒涼結局，更在於他的導演讓他做不了王子，他的編劇說不出童話。就像周潤發遇到吳宇森的小馬哥，李連杰碰到徐克的黃飛鴻一般，劉德華目前最需要的，是一個能為他創造銀幕魅力的導演，替他配上一個讓人永難忘懷的代表性角色。如此才能確保他的偶像地位，讓觀眾高喊天王萬歲！

　　導演陳靜儀當然也明白這個力捧劉王子的任務，於是白馬成了高級跑車，寶劍換為神槍，殺手更變身為英俊瀟灑的救世主，儘宰割一些人渣，淨化社會。然後再配個天天上教堂的純潔公主，意圖成就一個浪漫！只不過這所有的美好，都像王子公主的華服一般，表面功夫而已。即使做得賣力，在我看來還是乏味無趣！

　　充滿著傳奇色彩的殺手，在劉德華耍帥賣酷的表演下，還算有模有樣，然而導演卻把他丟到了不倫不類、真真假假的世界中，破壞了這個角色所散發的奇幻魔力──一種可以將觀眾催眠，帶入電影夢境的魅惑。原本簡簡單單的殺手羅曼史，卻非要搞個警察辦案；當王子公主還愛不到幾回合的時候，旁邊的人也搶著要愛恨情仇一番。這豈不是存心找岔！結果就顧此失彼，減了主角的風采，更讓一個天真的童話摻了幾分無聊世故！

　　巫婆即使要加害王子，也只會把他變成癩蝦蟆或野獸，絕不會真的拿刀捅死他！巫婆自然不是笨蛋，她只是遵照童話世界的規範與法則罷了！當電影用不同於現實的邏輯出現，讓殺手是好人專殺壞人而變得毫不寫實之際，編導最好小心收編利用那些帶著寫實性的玩意

王瑋

兒。打老婆的議員、認真的警察、時髦的線民，都在添枝加葉的同時，任性地和導演作對。稍有不慎，銀幕上的幻覺便立時消失無縱！《殺手的童話》就錯在此！🐟

新邊緣人
TO LIVE AND DIE IN TSIMSHATSUI

導演：王晶、劉偉強　**編劇**：司徒慧焯　**攝影**：張文寶　**美術**：羅志強　**服裝**：張叔平　**演員**：張學友、吳倩蓮、梁家輝、陳國邦、黎姿、張耀揚、光華、陳奎安　**製作／發行**：新峰－王晶創作室　**票房**：9,192,146　**映期**：13／8～7／9

　　時代變了，連做臥底的警察都有了不一樣的收場。十二年前的《邊緣人》，咱們的告密大英雄艾迪被衝動的好市民活活打死，留下滿銀幕的憾恨。回想起他抓緊鐵閘門的手、鮮血淋漓，扭曲的臉孔、痛苦哀號，至今依然令我隱隱作痛。

　　十二年後的張學友就好命多了，不僅圓滿達成任務，同時顧全了兄弟義氣，還找到了心中的白雪公主，是一個迎合當代觀點的美好結局！

　　一個壞心兇惡的長官，一個情深義重的老大，似乎是此類電影的老套公式，方便我們的主角善惡不分，難辨黑白。在這一點上，《新邊緣人》依舊照抄沿用，而且加油添醋，保證讓觀眾徹底投入劇中，同情主角，巴不得壞人警察被凌虐處死，而好人大哥永遠逍遙法外。也就像多數的港片一樣，佐料加得多了，人的原味自然遭到犧牲。不過幸好本片的劇情轉折鋪排還算順暢合理，不用裝傻也看得下去。人物性格與情境處理也能互相幫襯，更加強了戲劇張力，是及格的商業電影。

　　不過奇怪的是，一向什麼都敢的香港片，怎麼會在名節、義氣與善惡等小事上束手束腳放不開？張學友整日皺個眉頭、繃著一張臉，

既想要顧到哥門兄弟的義氣，偏又放不下老八股的善惡觀，弄得自己兩面難討好。

瞧瞧老美，那湯姆克魯斯在《黑色豪門企業》中飽受黑白兩道的逼迫，結果不僅自保，還能吃淨抹乾，春風得意！相比之下，香港的《新邊緣人》實在夠慘！一直藉著壓迫主角以換取我們對他的同情，這種招式步數或許依然有效，但總是讓人難受。所以新時代的英雄多少得有點刁猾機智，用以對付不古之人心，避免觀眾的輕蔑與嘲笑，換得崇敬與佩服！

「古時候」的電影才會強調什麼「自我犧牲」、「委曲求全」，現在早已變成誰也不怕誰！像舊版《邊緣人》中的那個傻艾迪是注定會受到觀眾的唾棄。幸好本片沒讓張學友傻到去師法前輩，有樣學樣，終於歡喜收場，面面俱到。下次如果能再高明一點，主動將壞人玩死弄殘，將更能收買我的心！ ✍

梁祝
THE LOVERS

導演：徐克　**編劇**：徐克、許莎朗　**攝影**：鍾志文　**剪接**：麥子善　**美術**：莊國榮　**音樂**：顧嘉輝、黃霑、雷頌德、胡偉立　**服裝**：張叔平　**演員**：楊采妮、吳奇隆、徐錦江、吳家麗、劉洵、孫興、侯炳瑩、劉瑞琪　**製作／發行**：電影工作室／嘉禾　**票房**：18,643,478　**映期**：13／8～20／9

從小就覺得「梁祝」的故事很無聊！怎麼可能有人在發現自己的「男」同學是女人之後，便愛得吐血，從一隻呆頭鵝，霎時羅曼蒂克起來，變為萬年大情聖？怎麼可能？騙我沒談過戀愛！

不知徐克是否也這麼想，所以在重拍「梁祝」之時，讓梁山伯面對了同性戀的困擾，繼而早早發現祝英台原是女兒身，所以凡是懼怕

同性戀的人們，都可以大大地喘一口氣，歡天喜地的看著一對青春璧人在雨中偷情，互訴心曲，而後生死兩難，化蝶飛去！而徐克作品中不時出現的同性戀議題，終於在《梁祝》獲得合於「理想」的發展和「圓滿」的解決。

徐克這次一如片中的梁山伯，必須徹頭徹尾地嘗試去化解一個同性愛慕的危機，而非隨手拈來的玩笑，或任性的嘲諷。《東方不敗》的令狐沖並沒有確實經歷同性愛戀的考驗和挑戰，因為他一直以為東方不敗是女人，真正春風一度的對象又是如假包換的美女。當東方不敗一如彩蝶飄下山谷的時候，實在早已化作女兒身，徒留下錯愕驚懼的男人，張惶地懷疑自己是否是同性戀！

只不過，徐克的解答似乎也不怎麼高明！雖然不若一般港片處理同性戀那般地惡形惡狀，卻也無力在男性「哥兒們」的情誼、兩性情愛，以及同性戀三者中兜轉的瀟灑磊落，就好像他那割捨不去的政治嘲諷一般，硬生生的卡在台詞之中，明明是想作些文章，又吞吞吐吐，再不就是掰出偏見與陳言，除了讓人難受之外，一無是處！

徐克版的《梁祝》雖然解決我對了梁祝愛情神話的不滿，但是在新添入同性戀和門第派系的情節之後，徐克實在有招式用老之憾。片中的「新」終究還是作者的「舊」，不如《倩女幽魂》和《東方不敗》那般有趣，以不羈的原創翻炒舊類型，玩得大夥高呼過癮。

不過徐克的煽情功力實屬一流，瞧瞧那哭墳的一段戲，祝英台和梁山伯是主菜，調味料則是地動山搖、天崩地裂、雨水換成淚水，還有素縞配紅紗，再加上哀怨的情歌，所有東西都被丟掉攝影機裡，而徐克的推移鏡頭恰似鍋鏟，左推右拉，大火炒做，搞得滿戲院煙霧迷漫，嗆鼻燻人，觀眾紛紛流下「感動」的淚水！當徐克不拍電影的時候，可以改行賣胡椒洋蔥加辣椒，保證過癮刺激！🦋

刀、劍、笑
THE THREE SWORDSMEN

導演：黃泰來　**編劇**：李世雄、史美儀　**攝影**：周劍鳴、周紀常　**剪接**：馬仲堯、朱晨杰　**美術**：劉世運　**服裝**：劉麗麗　**動作**：梁小熊、元彬　**演員**：劉德華、林青霞、徐錦江、于莉、梁思浩、斯琴高娃、董瑋瑋、趙箭　**製作／發行**：永發、恆捷　**票房**：3,345,666　**映期**：25／8～2／9

　　看開場戲的時候我很興奮，因為武林大會被導演黃泰來辦成天王偶像的頒獎大典，台上是主持人口沫橫飛，台下是輕狂少年熱情吶喊！而橫刀、名劍、笑三少，則是眾家評審選出來的三大高手。然後，笑三少劉德華就在大夥狂亂的情緒中，在眩目的花影下，瀟瀟現身。叫陣嘶殺的爭盟被徹底現代化，輕佻好玩成為唯一！天下第一的名目也只是為了讓大夥有個吊鋼絲、拔劍揮灑的機會！

　　可惜的是，港產武俠片總愛這麼虛晃一招，接著便後繼乏力。如果編導真的順著開場戲所設定的氣氛，一路往下走，將刀客劍俠完全偶像化，將武林娛樂化，把生死鬥變為牛肉場，倒也會異軍突起，稱雄武林，再創武俠片轉死為生的契機。不過本片還是要走入窠臼。林青霞依然延襲《東方不敗》的造型，戴一頂小方帽，不男不女，在天地間穿梭飛翔。至於其他幾個角色，也就不分青紅皂白的亂打一通！

　　死纏爛打實在是港產武俠片的特色。因為有足夠的技術支援，所以即便是隨便打打，都還會讓人眼花撩亂、分不清東南西北。不過在刀光劍影之下，故事也被說得七零八落。

　　本片從一開始，就是旁白加字幕的令人頭昏腦漲。然後，東拼西湊，勉強理出一條故事線。誇張的是，演過講過的內容，居然還會重複出現。橫刀派手下包圍樹林拘捕笑三少的情節，一樣的對白，就演了兩次。劉德華更是神出鬼沒，說是去了名劍的家，鏡頭一轉，人就

不見了。不愧是武林高手，來無影去無蹤！我實在同情本片的剪接師，能將疏漏至此的情節編織起來，真是辛苦了！

有新意卻不能一以貫之、充分發揮，是多數港片的通病。《刀、劍、笑》承襲了當今武俠片慣有的輕佻，甚至反俠義的色彩，但是最後依然陷入類型僵化的死巷中。

論起耍帥賣酷，天王級的偶像劉德華尚不如《新神雕俠侶》中的表現；雌雄莫辨的曖昧難堪，在林青霞身上也只剩外形，一如這一兩年來她在其他影片中的表現；橫刀徐錦江應該是個有機會神采飛揚的角色，只要多學學《絕命追緝令》中的湯米李瓊斯，可惜編導無心也無能。於是全片就只剩下一些累死人的大場面來堆砌娛樂效果！

到了九四年，武俠片風潮似乎進入波瀾不興的景況，天后林青霞也嫁人去了。《刀、劍、笑》可能會是我們最後一次的機會，在銀幕上欣賞林青霞的俊俏英姿。是否該伸出雙手，做個挽留的姿態！還是瀟灑揮別？

非常偵探
THE PRIVATE EYE BLUES

導演：方令正　**編劇**：方令正　**攝影**：馬楚成　**剪接**：方令正　**美術**：李偉明　**音樂**：劉諾生、泰迪羅賓　**視象顧問**：羅卓瑤　**動作**：林安迪、彭比莉　**演員**：張學友、周海媚、范曉萱、秦豪、陳輝虹、王天林　**製作／發行**：泰影軒　**票房**：5,269,436　**映期**：26／8～16／9

中港關係就像「同性戀」一樣，是香港電影喜歡「招惹」的題目。不過在大部分的情況下，受限於商業電影的遊戲規則，總讓我覺得是小孩玩大車，難以駕馭。至於方令正的《非常偵探》，則是勉力為之，駛出一條自己的路。只不過他好像一直握不準方向盤，一會兒向藝術電影滑過去，一會又緊張兮兮的猛踩油門，駛向商業電影，於

是我就暈車了！

　　本片有點像是年初《英雄會少林》的親戚。同樣是以一個具有特異功能的少女做為故事的源起，不過這一回是到了香港，接受倒楣偵探張學友的保護。於是這兩個升斗小民，就在中國、香港兩個勢力的夾縫中，求個生存！

　　面對著這麼一個局面，方令正的觀點與處理方式還算有趣。中國、香港，以及黑社會的多角關係在他的鏡頭下，有著荒謬的無厘頭喜感，更是港人對政治局勢的消極反應，是一種相應之道。如此的「淡然處之」更主導了影片結局的發展。張學友重建溫暖喜樂的家，是創作者對時代難題的規避，但似乎也可以看做是一種超然，是一種解脫！

　　不過，方令正的態度實在是漫不經心的嚇人！他沒有真正的以「不在乎」去應付一個人人自危的主題，卻是任性的隨手拈來。他用知識分子的「知識」，姿態高傲的展示觀眾的恐懼。然後，故作瀟灑地把眾人的不安，把「大陸」、「香港」放在手中拋來拋去。目的無它，只為了表示自己的秀異出眾，非一般凡夫俗子能及。他消遣了觀眾！所以在戲耍一番後，他又想要回頭講講故事，弄點男歡女愛的玩意。張學友和周海媚要破鏡重圓，要相親相愛。

　　不願意好好說道理，那麼可否把故事拍的動人一些？總要通情達理吧？方令正偏偏又不做此想。婚姻的難題在哪？該怎麼解決？算了，要講清楚這一切得花多少工夫？上了床就好！問題自然消失無蹤。一家人又可以在海邊弄潮戲水，小美女也安然無恙。

　　在許鞍華之後，即使香港的政治現實為創作者帶來了更多的可能性，卻沒有人能兼顧意念的表現、批判的力道、戲劇的張力，以及人性的深度。是可悲，也是慚愧！

昨夜長風
TEARS AND TRIUMPH

導演：林德祿　**編劇**：黃百鳴　**攝影**：林亞杜　**剪接**：潘雄　**美術**：雷楚雄　**動作**：黃世昌　**演員**：袁詠儀、劉青雲、林文龍、梅小惠、朱潔儀、左戎、白茵、曾國禧　**製作／發行**：東方　**票房**：10,182,459　**映期**：17／9～5／10

　　比起一、二十年前瓊瑤電影，《昨夜長風》實在是沒什麼進步的文藝片！

　　灰姑娘的故事總是人見人愛。所以不論古今中外，麻雀一定要變成鳳凰！未婚媽媽袁詠儀，遇上了大企業的少主劉青雲，於是一見鍾情，繼而排除萬難，長相廝守。不需要再講多少細節，觀眾也可以猜出大概會演些什麼。

　　不過像這種老舊兼不可能的故事，還眞能騙不少觀眾走進戲院（至少在香港是如此）。畢竟，活在醜陋現實中的人們，需要夢幻塡補空虛的心靈。愈是不會發生的事情，愈需要幻想做爲催化劑，也就愈可以吸引我們投向銀幕！但是對創作者而言，幻想是解決不了問題的！要我放棄眞實的狀況，去接受導演、編劇的一廂情願，實在困難！

　　首先，太蠢的女主角和太傻的男主角雖是絕配，卻極端到令我無法苟同的地步。從未婚媽媽成爲精明幹練的主管，是袁詠儀讓人欣慰的轉變，但是一碰到惡形惡狀的負心漢便立刻慌了手腳而任人擺布，似乎也太離譜，愧爲時代女青年。

　　至於我們的白馬王子，除了心腸好、用情專之外，倒也眞沒看到他做什麼事，或是解決任何難題。所以惡人當道，好人流放！若不是劉青雲那一位勇於犧牲的妹妹，我們的白馬王子就會被灰姑娘拖下水，去做乞丐王子了！

　　從如此的結尾，觀眾便可以看出編導，甚至原著小說都是以愛情夢幻為名，行偷懶打混之實。好萊塢的《第六感生死戀》、《麻雀變鳳凰》雖然也是囈語連篇，但是寫實的基礎也還算有所兼顧。前者弄些銀行的業務，後者玩一點商場兼併，不僅豐富了劇情，同時也加強了故事的說服力！是在夢幻和現實之間取得了平衡點。

　　可是《昨夜長風》不循此途，而求助於個人式的呢喃和從天而降的巧合。電影中的問題必得解決，但是煩請編導費點工夫，編一些真槍實彈的玩意兒。既然是商場上的鬥爭，就請用相關的遊戲規則來一決勝負。讓劉青雲使一些絕招妙計制服對手，將會獲得觀眾心悅誠服的讚賞！

　　論寫實層面的照顧，本片比不上好萊塢同類型的電影。但是在夢幻氣氛的營造上，本片也只是稀鬆平常。幸好袁詠儀和劉青雲還有些可愛討喜，讓愛情神話得以在林德祿的鏡頭下產生！

　　不過即使是愛情神話，香港人還是不忘要政治一下！袁詠儀的父母住到了新加坡，灰姑娘卻說要快樂的留在香港，見證這東方之珠脫離英國殖民、回到祖國懷抱的光榮時刻！又是一個不到九七，便已九七的例證！🐟

東邪西毒
ASHES OF TIME

導演：王家衛　**編劇**：王家衛　**攝影**：杜可風　**剪接**：譚家明、張叔平、奚傑偉、鄺志良　**美術**：張叔平、邱偉明　**音樂**：陳勳奇　**動作**：洪金寶　**演員**：張國榮、梁家輝、林青霞、梁朝偉、張學友、楊采妮、劉嘉玲、張曼玉　**製作／發行**：澤東、徐小明、北京／學者　**票房**：9,023,583　**映期**：17／9～12／10

　　該怎麼說《東邪西毒》？豪華精裝武俠文藝愛情超級MTV？

王瑋

　　這是一部太過聰明的電影，並且具體呈現在那些叨叨絮絮的旁白中，用來誇張炫耀個人的才情，同時掩飾自己的不知所措！

　　我眞的覺得，這電影的前一半是在「拼湊」，是導演王家衛在尋找，在問自己究竟想要幹什麼？但是好像又問不出個所以然來，便連忙掰一些華麗的詞藻，惑人耳目。反正還有一個林青霞，變男變女變變變，吼一吼、叫一叫，爆個大水花出來嚇死人。

　　當全片演了一大段，正好林青霞也不再出現的時候（巧合？），電影開始好看了！優美迷矇的景色，秀異出眾的人物，在零散交織的敘事網絡中，撩撥著情愛的醉人心弦，串演出命運的混沌懵懂！

　　我尤其喜歡盲劍客在進入黑暗前的嘶殺。刀光劍影成爲個人對生命的追求，對現世的依戀不捨。只可惜，再快的刀，都追不上逝去的生命；再利的劍，也劃不開如影隨形的黑暗！所以，血在風中散去，落入塵土，也讓遺憾與惆悵在煙塵中飄盪！

　　於是，我開始懷疑我在林青霞消失前的感受！同時，也逐漸步入一段迷離魅惑的旅程，陷入紛擾猶豫的情感世界裡！爲情所困、因愛癡狂不再是畫地自限的孽障，反倒是激越澎湃、昂揚勃發的生命欲求和想望。

　　只是，在王家衛的眼中，在杜可風的鏡頭前，都轉化爲詩意的吟唱，輔以內斂低沈的聲腔，踟躕恓惶的身影，交疊於銀幕之上。任由那欲拒還迎的騷動不安、莫名的張狂，以及作態的矜持，在其間流轉，將彼此幽柔纏繞！不過，人物間的錯縱複雜卻在此時豁然開朗。

　　是聚散難期的因緣，將眾人兜攏於蒼茫的天地之間。黯然神傷則是那斷藕中的細絲，一方面被輕忽漠視，讓互不牽涉顯得順理成章；一方面被小心呵護，深恐一朝絲斷情了！所以，若即若離不僅是人與人，更是個人形貌和心緒間的左支右絀。西毒的「實利」不過是「深情」的妝彩；東邪的「奔波」是「思念」的步伐。

　　我終於明白，那紛擾的世事、離亂的時序、漂泊的人情，在交相

鋪下眾人的糾結難捨時，也將他們每一個人的心神支離，孤絕地墜入不思量、自難忘的曖昧迷濛之中，苦苦爭扎。幕容（林青霞）將此愁緒以最俗淺的告白傾吐，一任自我矛盾化爲性別差異。至於他人，則是迂迴曲折，假藉彼此的面容和言語爲之，卻依然自陷窘境，無以得解！

　　周遭的愛恨情仇已在眉頭縈繞，心中的喜怒痴嗔又何嘗不是無計消解！最後，只有悵惘相伴！

國產凌凌漆／凌凌漆大戰金槍客
FROM CHIAN WITH LOVE

導演：周星馳、李力持　**編劇**：周星馳、李力持、張肇麟、谷德昭　**攝影**：李健強　**音樂**：胡偉立　**演員**：周星馳、袁詠儀、黃錦江、羅家英、陳寶蓮、鄭祖　**製作／發行**：永盛　**票房**：37,523,850　**映期**：17／9～7／12

　　香港被英國統轄了許久，終於要在一九九七年回歸祖國的懷抱。爲表示港人對中國的熱情與認同、對英國的厭惡與排斥，所以周星馳拍了《國產凌凌漆》，以自己的不文，徹底破壞大英帝國第一情報員007瀟灑武勇的形象，瓦解眾人對英國的浪漫憧憬。

　　同時，周星馳以扮演在五星旗下奮勇向前的中國超級特務，是象徵個人，甚至所有香港同胞都已經做好迎接九七的心理建設，即使現在還得穿著英國殖民地的制服，但是內心早已高喊中華人民共和國萬歲！

　　所以，007是個風流倜儻的紳士，周星馳卻是個腦袋短路的豬肉販。因爲優秀的情報員都死光了，才輪到他披掛上陣，到香港去追查國寶的下落。有趣的是，中港合作辦案的景況不在，香港成爲一個不具意義的地理名詞，未和男主角發生任何關係（周星馳以前經常扮演

到香港謀發展的大陸人）。大陸老表遊香港的笑點被周星馳捨去，卻只是和來自大陸的袁詠儀打情罵俏，和另一組中國特務在香港大打出手。香港在此悄悄變爲「國內」，不再是相對於大陸的另一個世界，更不被另眼看待了。大中國的意識逐漸在港人心中成形？

不論現在香港人心裡是怎麼想的，對周星馳而言，搞笑還是第一要務。光是想到他要演007，就足以讓我滿心歡喜，充滿期待，不知他會變出什麼花樣！結果第一步，他捨下007各式各樣的精密武器，化繁爲簡，弄出一把削金斷玉的大菜刀，以及無數支小李飛刀，克敵致勝。

其次，隨身攜帶一堆吹風機、刮鬍刀，讓他在一邊瞎掰、一邊整理儀容。接著，還要開開《阿飛正傳》和《新不了情》的玩笑。最後，免不了低俗的看看黃色錄影帶，扯一些色情笑話，維持了他的作者風格，也讓我笑到掉眼淚（同時懷疑自己的品味）！

雖然有些片段相當暴笑，但是全片的劇情緊湊度，不如他上半年的《九品芝麻官》，所以看來不覺盡興過癮。此外，即使香港的電影工業技術勝於台灣許多，在某些題材上還是相當吃力。老美想要開開《捍衛戰士》的玩笑，可以，就算擺明要胡鬧，也一樣有飛機大砲進行「火力」支援。可是周星馳要糗一下英國007，弄不好反而會讓自己下不了台，因爲香港影壇還是弄不出高科技的玩意兒，看看金槍客的笨重盔甲便知我所言不差。

所以我想周星馳一定很羨慕美國的金凱瑞，一部《摩登大聖》玩得天翻地覆。若是同樣的東西搬到他的身上，一定好笑十倍！但是回過頭來想想，幾十年前的卓別林、基頓等搞笑大師，身處於一個連溶接鏡頭都做不好的時代，一樣讓我笑翻天。人的無限創意才是貨眞價實的倚靠。

在這一點上，周星馳確實勉力爲之。縱然比不上他的前輩，但是也努力耍了不少花招，發揮冷面笑匠的特質。只是當影片結束播出

NG片段時，我開始替周星馳擔心！似乎，有很多戲被捨棄不用，而其中不乏一些精彩的大場面。不知基於何種因素，這些畫面情節遭到刪剪？這是否代表了周星馳的創作困境？是一種舉棋不定、殫思竭慮？🐟

人魚傳說／第六感奇緣──人魚傳說
MERMAID GOT MARRIED

導演：羅文　**編劇**：張祖兒　**攝影**：劉鴻泉　**剪接**：潘雄　**美術**：袁澄洋　**音樂**：韋啟良　**服裝**：朱家麗、陳顧方　**動作**：劉涼鋒　**演員**：鍾麗緹、鄭伊健、麥家琪、金城武、陳國新、鄭則士、苑瓊丹、安德尊　**製作／發行**：希望工程　**票房**：3,250,291　**映期**：10／11～25／11

　　流行起文藝片，是一件不錯的事。但是當這種影片僅在販賣廉價愛情幻想時，就不怎麼有趣了！《第六感奇緣》是一個人魚相戀的童話，不過童話雖然可以簡單，卻不能裝傻含混。狄斯奈並不會因為《小美人魚》是童話卡通，就在劇情的轉折推衍上放鬆。至於本片，倒是藉機瞎扯，將愛情打折拍賣！

　　看到海報上金城武的大腦袋，還以為他終於做了主角，誰知還是配角一個。鍾麗緹這位美人魚愛上了不會游泳的代課老師鄭伊健，而鄭伊健又碰上一班頑劣學生。所以在談戀愛之前，先玩玩所謂青春校園電影的老把戲──學生整老師。不過玩笑開得過火，竟然讓老師淹死在海中。幸好游來了美人魚，以珍珠奇寶相救，而死人得以復活。又為了拿回珍珠，美人魚上岸，混做學生接近老師，進而相戀！

　　這故事說來輕鬆，演得更加容易。反正編導是一邊說故事，一邊補漏洞。戲演了一大半，要一點阻礙的時候，便沒頭沒腦地告訴觀眾說美人魚必須不時碰碰水才不會掛掉。再演一會兒，又說碰到水就會現原形。要進學校時，就有依親少女可以冒充。需要壞人的時候，警

察就被革了職變成大反派！這眞是一部隨心率性、爲所欲爲的電影！

　　最令人難堪的一段戲，便是結尾。壞人要捉美人魚，既沒拿槍又沒拿刀，而強健的主角居然摔在雨中，無能爲力。但是，才過一會兒，便神勇的擺平保全人員，救出美人魚。

　　唉！戀人終將廝守。可是美人魚究竟該如何永遠化作人身？如此的難題草草帶過，敷衍了事。所以說港產文藝片是在販售廉價的愛情夢幻，毫不認眞！全片唯一用心的地方，就是鍾麗緹游泳游得很賣力！🐟

黃飛鴻之五龍城殲霸／黃飛鴻之龍城殲霸
ONCE UPON A TIME IN CHINA Ⅴ

導演：徐克　**編劇**：徐克、劉大木、林紀陶　**攝影**：高照林、劉滿棠、鮑德熹、溫文傑　**剪接**：麥子善　**美術**：雷楚雄　**音樂**：徐克　**服裝**：趙國信　**動作**：元彬　**演員**：趙文卓、關之琳、莫少聰、鄭則士、郭晉安、熊欣欣、王靜瑩、譚炳文　**製作／發行**：電影工作室／嘉樂　**票房**：4,902,426　**映期**：17／11～7／12

　　第五集的黃飛鴻《龍城殲霸》，依然讓我期待，因爲徐克似乎又找到了一些新的噱頭，讓《黃飛鴻》片集可長可遠、長命百歲。不過在走出戲院後，即使我死忠兼換帖，也不得不憂心忡忡。自第三集便已發出的病危通告，經過第四集的開心手術大急救，到今日第五集的加護觀察，黃師父繼續戴著氧氣罩和死神搏鬥！徐大國手無力回天！

　　這一次的殲霸行動，論規模不若前兩集群獅大戰那般地壯盛瑰麗，但是花騷依舊、奇招仍在。眼看著陸上弄不出什麼花樣兒了，索性掰個海賊，到水上玩玩。不過踏在船帆、行在水上，總是空飄飄地難搞。於是虛晃一招，唬唬人，二拳兩腳之後又回到陸地猛打一番。

　　在此，就已經完全看到《黃飛鴻》系列遭遇的第一個困境──打

不出名堂了！雖說米倉對決在紛飛的雪白米粒幫襯下，精采炫目，並不輸於第一集的竹梯拼鬥，更少了前集西洋怪獅的浮誇不實，算是武術指導、趙文卓和導演的完美合作，但是論起創意，並無太大突破。

對徐克而言，他從《蝶變》、《新蜀山劍俠》開始，蓄意對功夫武俠片進行革新，終於在前一、兩年的《東方不敗》和《黃飛鴻》一、二集達到頂點，成果輝煌！近期的作品總給人冷飯重炒的遺憾。

好比本片在船上的高來低去，就已經反覆出現在《風雲再起》、《新仙鶴神針》、《青蛇》等片，不稀奇了。而徐克在此的窘境，不過是呼應了香港功夫武俠片的退潮。

縱觀《東方不敗》和李連杰棄演《黃飛鴻》之後的功夫武俠片，便看出此種類型影片的衰敗。武術指導、場面調度、剪接運鏡俱臻化境之後，便只有因襲，然後轉而在怪誕誇張的器物上，製造最表面的感官刺激。第四集的《黃飛鴻》是如此，其他諸如《六指琴魔》、《新少林五祖》，不一而足，是墮落的象徵！

真的是打不出來了，所以感情戲多了。反正觀眾迷戀十三姨，十四姨也很可愛，那麼大家就一起上場較勁兒，爭風吃醋。在人物的情境處理上，徐克的機巧設計仍在許多香港導演之上。這也就是像林青霞、王祖賢、李連杰等不太會演戲的明星，卻能在徐克的影片中燦爛耀眼，成為一方之霸的原因。

本片的十三姨風采依舊，多角關係也還是活靈活現、生動有趣。即使老招重現，影子遊戲翻新再出，應該仍是有效的賣點。只不過從第一集便設定的男保守女前衛，木訥悶騷與開放可愛的兩性關係還是一成不變，而十四姨的芳心暗許與梁寬的熱情追求顯得草率兒戲。都是徐克第二個必須解決的難題——再創角色人物的吸引力。

最需要徐克花功夫的角色，就是做為主角，由趙文卓演出的黃飛鴻。縱然趙文卓的身手不遜於李連杰，樣貌也自有其討喜之處，但是片中的黃飛鴻似專為李連杰量身訂做，於是相得益彰（林青霞出演東

方不敗則是另一個絕配範例)。半路換上了趙文卓自然難以討好,也不能因趙的特質而修改深植觀眾心中的黃飛鴻,同時趙的明星魅力尚待培養磨練,人氣也有待匯集,所以要再創黃飛鴻的銀幕號召力,總顯得事倍功半(這也就是成龍能另外扮演「調皮」黃飛鴻的原因。因為他有足夠的偶像條件去創造角色)。

客觀創作條件的變遷,不會化解徐克的精神內裡。黃飛鴻的角色特質與全系列的內容主題,都讓我們可以將黃英雄看做是當代港人意識的具體投射。夾雜在腐敗中國和西洋文明中無所適從的黃飛鴻,似乎對照了香港殖民地的處境。片中滿清/中國所有的一切負面特質,都可看做是徐克/港人對共產中國,甚至傳統中國的觀感。如此的理解就成為徐克黃飛鴻片集必須一直面對的創作包袱。

從《東方不敗》急欲退出江湖的令狐沖,到獨善其身的黃飛鴻,徐克的英雄都有一種避世的被動特質。五集的黃飛鴻,都是現實世界中的良民,保守自持,絕不惹是生非。所有的禍端,皆因他人而起,好比他的烏龍寶貝徒弟或是純潔善良的十三姨,黃英雄便只能到處排憂解紛。他永遠感懷時事,卻絕不對體制進行挑戰,倒往往相互合作,組民團打海賊,禦外侮,但是不參加孫中山先生的革命黨去推翻滿清。

面對滄茫混亂的世局,徐克的諷喻批判便順理成章地穿梭於影片之中。六四情結、九七陰影也偶然浮現。如第二集中被搗毀的洋學堂,便有點兒像是在影射天安門那檔子事。不過徐克終究把電影看做是商業娛樂的聲光刺激,所以再偉大的意涵,也有如蜻蜓點水,絕不深入。

每一集的叨叨念念、嘟嘟嚷嚷,確實讓徐克和觀眾能一逞口舌之快,抒發胸中的鬱結煩悶。不過回回不忘,倒也會令人聞之生厭。然而這就是黃飛鴻,更是當代中國人的悲情宿命。

不論黃英雄如何避世,他還是得面對經年累月的國仇家恨,絕對

沒辦法像西洋007，一邊為國效力，一邊醇酒美人！苦命啊！凡我中華民族，只要一進學堂念歷史，就逃不過那一堆喪權辱國的近代家醜，更在現代西方文明全面籠罩下，無由建立民族的自尊自信。

黃飛鴻不僅是香港人的幻影英雄，更明點出近代中國人的難堪處境。即使功夫再高強，也敵不過洋人的船堅砲利、中國政治的貪腐無能。黃飛鴻把獅子舞上了紫禁城頭，也只能勸勸李鴻章，而無力解了八國聯軍之危。大破海賊，平了一地之亂，吏治依然混濁。所以這就是《黃飛鴻》片集的最終局限。即使他能把中國三十六省的亂事一一抵定，卻不可能和衰敗的大環境相抗衡，而徹底割除中國人心中的痛瘤！

罹患了上述重大病症，不知《黃飛鴻》還能苟延多少時日？我是有些執著。就算《龍城殲霸》戰績不佳，還是希望看到第六集、第七集……。看到黃飛鴻打死壞人，看到十三姨似水柔情。上癮了！不知有多少觀眾站在我這一邊？

紅玫瑰白玫瑰
RED ROSE WHITE ROSE

導演：關錦鵬　**編劇**：林奕華　**攝影**：杜可風　**剪接**：陳江河　**美術**：朴若木　**音樂**：小蟲　**服裝**：朴若木　**演員**：陳沖、葉玉卿、趙文瑄　**製作／發行**：金韻／第一機構、巨登育樂　**票房**：1,828,093　**映期**：10／12～18／12

在說故事的電影中，也許旁白與字幕會是一種干擾，是對影像畫面的破壞，是編導的自我侮辱。但是王家衛與關錦鵬卻不是這麼想。在他們的作品裡，旁白與字幕並非用來填補情節的間隙，卻是彰顯了人物的心情！

以男性聲音的第三人稱敘述貫穿全片，關錦鵬卻是將大部分的心

王瑋

力放在兩位女性角色的身上，而周旋其中的男人反倒顯得文勝於質！

　　陳沖是豔麗流轉的紅玫瑰，是以放縱不拘的態度，用調皮率性的肢體，恣意享受男女情愛的狂喜和歡娛。她就像一個天眞無邪的小女孩，用自己做火種，點起熊熊的愛情烈焰，又毫無警覺地隨著火舌起舞。直到火勢張狂，要獻上自己做爲犧牲，任其吞噬之時，才驚惶失措！然而，她已經深陷其中，如何全身而退！於是，她被狠狠地烙下印記，淒楚憔悴！

　　紅色的激情過後，是純潔貞烈的白玫瑰葉玉卿。在無瑕脫俗的面容下，其實是空虛寂寞的心。她的綻放，似乎只是爲了要吸取那瀰漫在空氣中，散落在塵土裡的愛情創傷。甜美的一切早已被人們自私地收藏在心田裡，只剩下所謂的無怨無悔，被人掃地出門，由她默默拾去！在她的無言，隨著她的叨絮、花瓣漸萎、日益乾澀。恰似一朵風乾的玫瑰，被置放在華麗的容器內，縱然色澤依舊，但光彩不再，了無生氣！

　　至於那男子，著實成了一個活在愛情中，卻無能享受愛情的迂人！與其說一段段的旁白和字幕是在解釋他的行爲——逃避退縮、自私、固執，倒不如說是引出了紅玫瑰與白玫瑰的愛恨情仇，讓她們的喜怒癡嗔有了可以依附的對象。同時，也免了爲那男子多花功夫，省去了搬演故事情節的麻煩。是乎，方便男人和紅、白玫瑰墜入情感的漩渦，不需像凡夫俗子一般，掛記著一些相識相戀的陳言俗套。不過另一方面，這些旁白字幕也可能帶來文學性的矯飾，有些惱人！

　　同樣利弊兼收的設計是精緻的攝影與藝術呈現。視覺影像的演出確實引人。亮麗光滑的浴廁是囚困心靈的牢籠，也是冷澀的私密；踽踽而行的電車是愛情的躊躇滿志，也是落寞的低徊。雖然藉景寫情，卻總有些惑人耳目，將濃濃的情沖淡稀釋。這或許眞是一個兩難的局面，不過關錦鵬還是以他的細膩，讓他的玫瑰化爲我心口上的印記，像那黏在磁磚上的溼手巾，輕的！貼的！🐟

精武英雄
FIST OF LEGEND

導演：陳嘉上　**動作導演**：袁和平　**編劇**：陳嘉上　**攝影**：溫文傑　**剪接**：陳祺合　**美術**：馬光榮　**音樂**：黃邦　**服裝**：陳祺合　**動作**：袁和平、袁祥仁、袁信義　**演員**：李連杰、錢小豪、中山忍、秦沛、周比利、袁祥仁、倉田保昭、蔡少芬　**製作／發行**：東方／銀都、正東　**票房**：16,057,476　**映期**：12／12～'95／11／1

　　七○年代，《精武門》中的李小龍飛身一躍，在槍林彈雨中化身為中華英雄的典範。停格靜止的畫面，是將悲壯的國族魂烙印在觀眾的腦海裡、心口上！然而時空移轉，在二十多年後，誰還需要這麼一位悲劇英雄！

　　於是，導演陳嘉上讓李連杰在《精武英雄》中，在悲情的命運裡，還是交了一位日本女友，更築屋於師尊霍元甲的墳前，雙宿雙飛。國家大義、民族仇恨，似乎都比不上兒女情長！在李連杰深鎖的眉頭間，少了李小龍的鬱卒憂苦。他的肩上，也卸去一份復興中華的重擔。至於那當然的反派日本人，也不完全是一群野心勃勃的好戰分子與卑鄙小人，卻是人間處處有溫暖、時時不乏送炭人，領受中華文化薰陶的翩翩君子居然也不在少數。

　　兩相配合下，李連杰便省了慷慨赴義的激情，更一舉突破那為國捐軀的宿命！歡喜收場！不過李連杰多少還是陷入國家、民族與歷史的泥沼中，不如《黃飛鴻》系列那般地瀟灑縱橫！

　　講起近代中國歷史，總是國仇家恨地讓人愁眉不展。至於日本對中國的侵略，更是令人咬牙切齒。要將李連杰放入這麼一個滿載國族大義的時代中，開創其英雄事業，實在有些麻煩！徐克的《黃飛鴻》尚能讓李連杰在滿清政府、中華民族和外來勢力中周轉自如，在混沌不明的情勢下，合縱連橫，完成個人英雄式的濟弱扶傾，成為動亂時

局下的「獲利者」！

　　相較之下，陳嘉上的《精武英雄》卻遭遇了一個「明顯而迫切的危機」！畢竟，日本是列強中唯一加重兵於中國的「超級壞蛋」。面對國族生死存亡的大事，總不能嘻皮笑臉，所以大夥兒都只好從頭到尾緊繃著一張臉扮正經。即使陳嘉上要讓紅顏伴英雄，添加柔情幾許，卻也步入敵我分明的死巷中，尋不到出路。

　　既然不能販賣輕鬆笑料，全片賣點只好焦著於民族情緒和李連杰的身手上。對前者，陳嘉上並未刻意煽動同仇敵愾的對立氣氛，李連杰更非永遠義憤填膺的火爆小子，日本人也不需個個命喪其手。所以民族傷痛被陳嘉上悄悄淡化，不再是英雄對決時的佐料，自然也不會帶給觀眾一解胸中鬱悶的快感。

　　只是，陳嘉上似乎也沒有為李連杰尋得安身立命的中心思想。要為師父報仇，卻沒有積極追查兇手，內除奸佞；想痛扁日人，但是又不願費心做民族英雄，外抗強權。結果左支右絀，只能在比武場上耍威風！

　　縱有文武導演齊心合力，李連杰在本片中的英雄形象仍不算是成功！人物性格不明，角色缺乏特質，已經是英雄的致命傷，而拳腳功夫的展現，更是再次顯露李連杰的困境。自《黃飛鴻》後，他始終無法將其身手和角色、劇情做完美的結合，創造利多！

　　本片中的生死格鬥在俐落暢快之餘，總也嫌單調平板。做為動作導演的袁和平，在場面調度方面算是繳了白卷，幾乎無空間場景的運用與設計，至於武打招式也未有別出心裁者。當年的李小龍有雙結棍和迷蹤拳為人津津樂道，黃飛鴻也還有隻無影腳撐場面，精武英雄卻只是兩腿亂跳，然後說一些狠準快的拳理，無趣之極。

　　身處於紛擾憂亂的「中日關係」，精武英雄李連杰難以成為九〇年代的英雄典範，陳嘉上也未能再塑當代的英雄特質。港片中實利圓融的處世哲學雖然替李連杰尋到一條活路，卻也減損了主角的蓋世威

風，更是徘徊岐路，不知要爲觀眾在銀幕上做些什麼？李小龍藉著修理日本人以提振民族自尊和驕傲，倒不知李連杰在今日和日本人比武爭雄，將成就何種功業？

賭神2
GOD OF GAMBLERS RETURN

導演：王晶　**編劇**：王晶　**攝影**：黃永恆　**美術**：何劍雄　　**音樂**：盧冠廷　**服裝**：利碧君、奚仲文　**動作**：元彬、馬玉成　**演員**：周潤發、梁家輝、吳倩蓮、邱淑貞、徐錦江、吳興國、向華強、謝苗、柯受良　**製作／發行**：永盛／嘉樂　**票房**：52,495,308（截至22／1為止）　**映期**：15／12～'95／22／1

　　簡單的說，《賭神2》是在講香港人聯合大陸人欺負台灣人的故事！

　　賭神周潤發隱居在法國鄉間，怡然自得。忽然闖來台灣的兇神惡煞吳興國，冷血殘忍地將待產妻子張敏開腸剖肚。於是賭神四處飄泊，治療心中的傷口。不期在大陸千賭湖（千島湖？）遇上財大氣粗的台灣客柯受良，進而捲入火燒船事件，成爲大陸公安追捕的對象。

　　戲演至此，我以爲香港、大陸和台灣還是三分天下，各有優勢。只不過這終究是港片，以港爲尊、獨厚港人也是應該，眾人以周潤發爲中心更是無可厚非！卻沒想到一幫江湖豪客到了台灣之後，港人忽然大發神威，連大陸人也附爲羽翼，痛擊台灣老大，進而揚長離去！看來九七之後，香港、大陸必會相處融洽！至於台灣，票房給他賺，還要背負惡名，最慘！此外，全片死掉的四個主要角色中，台灣演員占其三！巧合？吃虧？

　　「素行不良」的王晶當然欠缺以角色爲喻的能力，如此的現象倒不如說是環境使然。「美好」的祖國豈會盜匪猖狂、幫派橫行？所以

惡人只好由「民主」的台灣扮演，大陸的湖匪也是台灣幫的爪牙。所以取材自千島湖慘案的情節，也成為台灣人殺台灣人的悲劇，真正的「匪類」反而置身事外！沒做壞事的人，卻落個惡名與醜陋的形象。

　　倚強大的商業力量為勢，港片為所欲為，一如好萊塢掌握著詮釋他人的權柄。所以王晶自可在不用大腦的情況下，將柯受良所代表的台灣人典型化，是頸掛金鍊、手抓美鈔、粗鄙無文的俗人。大陸公安也是不問青紅皂白、低能專制的蠢才。至於觀眾，則是用笑聲和掌聲縱容港片的敗德無行！然後，心悅誠服地投入香港的懷抱中！

　　近兩、三年來的港片，每每將觸角伸向大陸與台灣。此舉呼應了現實環境的變遷，同時，也更加確定了香港在電影文化中的主導地位。更有甚者，藉著題材的設定、人物的描繪，將香港中心化。往昔的《彩雲飛》，是香港青年來台定居，今日的《賭神2》是赴台排憂解紛兼殺人！前者是台灣將香港收歸「國有」，後者是香港把台灣併入版圖！

　　在電影的世界裡，我們真得好好想想「台灣獨立」的問題了！

1995 年

- ◆西遊記第壹佰零壹回之月光寶盒／齊天大聖東遊記 A CHINESE ODYSSEY PART ONE-PANDORA'S BOX
- ◆紅番區 RUMBLE IN THE BRONX
- ◆金玉滿堂／滿漢全席 THE CHINESE FEAST
- ◆西遊記大結局之仙履奇緣／齊天大聖西遊記 A CHINESE ODYSSEY PART TWO-CINDERELLA
- ◆流氓醫生 MACK THE KNIFE
- ◆給爸爸的信／父子武狀元 MY FATHER IS A HERO
- ◆和平飯店 PEACE HOTEL
- ◆花月佳期／電線桿有鬼 LOVE IN THE TIME OF TWILIGHT
- ◆狂野生死戀 A TOUCH OF EVILL
- ◆女人，四十 SUMMER SNOW
- ◆無味神探／麻辣神探 LOVING YOU
- ◆回魂夜／整鬼專家 OUT OF DARK
- ◆鼠膽龍威 HIGH RISK
- ◆救世神棍／王牌神棍 HEAVEN CAN'T WAIT
- ◆大冒險家 THE ADVENTURERS
- ◆霹靂火 THUNDERBOLT
- ◆百變星君／百變金剛 SIXTY MILLION DOLLAR MAN
- ◆嗑落天使 FALLEN ANGELS
- ◆呆佬拜壽／傻瓜與野阿頭 ONLY FOOLS FALL IN LOVE
- ◆孽戀 INFATUATION
- ◆不道德的禮物／桃色禮物 I'M YOUR BIRTHDAY CAKE
- ◆烈火戰車 FULL THROTTLE
- ◆刀 THE BLADE

1995

西遊記第壹佰零壹回之月光寶盒／齊天大聖東遊記
A CHINESE ODYSSEY PART ONE-PANDORA'S BOX

監製：楊國輝　**導演**：劉鎮偉　**執行**：江約誠　**編劇**：技安　**攝影**：潘恆生　**剪接**：奚傑偉　**美術**：梁華生　**音樂**：趙季平　**服裝**：梁華生　**動作**：程小東　**演員**：周星馳、吳孟達、藍潔瑛、莫文蔚、劉鎮偉、羅家英、江約誠、吳鈺謹　**出品／發行**：彩星／西安／新寶　**票房**：25,200,435　**映期**：21／1～16／2

　　在現實世界裡無所不可的周星馳，以刁滑、奸詐，還有特異功能行走江湖；也曾經跑去武俠片中練就神奇功夫，鬧個天翻地覆！這一回又入侵神怪小說《西遊記》，更可出神入化、縱橫遨遊！

　　瞎搞胡整是周星馳電影的特色，所以他應該需要一個廣闊的時空舞台，在其中大變戲法。不過在時裝片中，在貼近真實之際，似乎也不得不畫地自限，最多只能有一些天賦異稟來幫忙；到了古裝片，周星馳能耍的花槍也跟著多了，蓋世神功加詩詞歌賦是一手包辦；最無拘無束、呼風喚雨的神怪片，似乎更可以結合周星馳的「無厘」特性。在《濟公》一片時，他已經過足了「時空大聖」的癮頭，無中生有玩到盡。至於本片，那奇幻神怪的天地再一次成為周星馳的秀場，讓「無厘」變成「無理」卻又自成道理。現實中難以達成的天馬行空，都可大方地搬上銀幕，令觀眾目瞪口呆。所要擔心顧慮的，反倒是周星馳的能力與才華。不知他能否充分駕馭那隨意穿梭時空、變幻無常的光影！

　　就像他一貫的作品，化作美猴王的周星馳還是在本片中跌撞招搖、無的放矢。影片的類型似與他無關，而他也盡是在嘴上討便宜、賣乖，或是搬弄一些低俗、潑皮的笑鬧把戲。好比其中「�陰滅火」的橋段，只是一個單純、誇張的笑點。不求助於故事的時空特性、劇情的周延完整、攝製技術的支援。最多，也不過是得利於一個怪力亂

神的包裝，卻甚少在其中周轉自如，或是與精神內裡相呼應，進而突破個人窠臼！

不可否認的，周星馳將《西遊記》翻炒的有些出人意表，而這也是他最大的能耐，是不按規矩辦事的「無厘」特色。然而在神怪片的框架下，他並沒有刻意地，或自覺地去運用「類型」和「故事」所形成的便利。唯有那「月光寶盒」能上台亮個像，為他效犬馬之勞，結果也確實令人捧腹！至於從頭到尾一以貫之的追打嘻鬧，都還是周氏風格的再現，也可以說是「作者特色」的堅持。

本片中的周星馳好比是進了遊藝場，卻依然抓著手中玩具不放的小孩。他無視於摩天輪、雲霄飛車的存在，卻低頭自顧地手舞足蹈。至於續集能否再創新意，或是讓自己在魔幻怪奇的天地中盡情馳騁，玩個盡興？且待分曉！🐟

紅番區
RUMBLE IN THE BRONX

監製：董韻詩　**導演**：唐季禮　**編劇**：鄧景生、馬美萍　**攝影**：馬楚成
剪接：張耀宗、張家輝　**美術**：黃銳民　**音樂**：千宗賢　**服裝**：鄭敏妮
動作：唐季禮、成龍　**演員**：成龍、梅艷芳、葉芳華、董驃、Morgan Lam、Mark Akerstream　**出品／發行**：嘉禾　**票房**：56,912,536　**映期**：21／1～30／3

不惜性命惡鬥氣墊船的成龍，卻敗在一個破爛劇本的手中。除了幾場近身肉搏依然保持水準外，《紅番區》真是一部情節無聊、故事乏味的影片！

雖然食之無味卻十分「恐怖」！本片警告了所有想要移民海外的人，讓他們看清楚別人的地方是多麼可怕，惡霸橫行！中國人只有忍氣吞聲、苟活於世。片中成龍以香港警察的身分，在洋人的地盤上，

捲入一場「民族聖戰」。為了幫梅豔芳開超市，必須一而再、再而三的單挑地頭蛇，還不時被打得很慘，讓觀眾眾義憤填膺。而我真的很討厭看到那種好人一直被欺侮，卻苦無對策的電影。更痛恨編導以此為「要挾」的手段，壓榨我心中那同仇敵愾的「純情」！沒想到成龍居然用這種方法，來剝削我對他的喜愛，實在過分。

　　不過話說回來，成龍倒真是用《紅番區》展現了兼善天下的意圖。從《殺手壕》、《飛鷹計畫》到《超級警察》，以及《重案組》，我們見到他屢屢四處冒險、涉足他國「內政」。以往，只有好萊塢、西方白人能「自由」出入所謂落後國家的權利，現在終於讓東方之珠，由商業勢力強盛的香港分一杯羹，重組權力結構。到了美國的成龍，回報了西方對東方的偏見，將紐約描繪成罪犯猖狂、警察低能的黑暗城市。只有他的正義與功夫，能掃蕩匪徒、恢復秩序，帶來快樂與希望！所以，當成龍一展威風的時候，更誇張了香港的地位，擴展了港人的精神版圖！

　　雖是如此驕傲，成龍自信的面容中還是帶著點兒心虛。當成英雄跑去東南亞活蹦亂跳時，如入無人之境，似乎是順理成章的一件事，甚少吃憋受累。但是到了國勢強盛的地區，他便收斂許多。在身分上，不再是公幹查案，只是順便打抱不平，同時多少要賣那些白人的面子，尊重他們的主權，而相互合作、協助查案。在雄壯威武時，成英雄多少帶著點卑躬屈膝的姿態。香港再怎麼高大，在西方面前還是矮了一小截！（如此說來，《重案組》中的成龍被台灣警察惡整時，或許輕侮了台灣的形象，卻也可以說是「尊重」我們為一個「政治實體」的表現。）

　　在西洋世界裡，成龍的英勇身影雖然還是大開大闔，卻些許侷促不安！在空無一物的狹巷中，他唯有束手待斃，沒有可供利用的地形地物讓他以一當十、殲滅惡徒。稍後在那些地痞窩居之處，又能巧妙地穿梭於各種器物之間，護身制敵。故事上的不盡情理，倒是成龍的

表演邏輯，也說明了他的生存之道。畢竟，他不是武力強大、囂張狂妄的美國／西方英雄，無法用槍炮彈藥擺平糾紛，只能以智巧與肉身來搏命。雖然他對飛車黨人的訓誡顯露出坦然面對洋人的態度與氣概，但是勸服的語調和天眞的說辭，又足以自毀長城！這也是中華英雄、甚至中國觀眾在迷信拳腳功夫、克服體形劣勢之餘，所不能突破的心理障礙！🐎

金玉滿堂／滿漢全席
THE CHINESE FEAST

監製：黃百鳴、李寧、徐克　**導演**：徐克　**編劇**：徐克、吳文揮、鄭中泰　**攝影**：鮑德熹　**剪接**：麥子善　**美術**：張叔平、文念中　**音樂**：盧冠廷　**演員**：張國榮、袁詠儀、鍾鎮濤、羅家英、趙文卓、熊欣欣、倪淑君、樊亦敏　**出品／發行**：東方、電影工作室　**票房**：31,128,196　**映期**：28／1～7／3

　　有什麼話說！當一個完備的工業體制發揮專業能力時，當徐克也要端上一桌子菜的時候，立刻讓台灣的《飲食男女》如同人老珠黃的曠男怨女，難以爭奇鬥豔。而李安所能倚仗並立己於不敗之地者，唯有深刻的人情觀照！

　　在經過一連串不算成功的轉型、再創造之後，徐克總算又爲他的奇技淫巧尋到一個聲光張揚的舞台。在水來火往的灶廚裡，將令狐沖那淋漓暢快、眩目繽紛的獨孤九劍，轉換爲靈動輕盈、周轉自如的庖丁解牛！雖然徐克疏於爲故事劇情立下紮實的邏輯和情感基礎，盡崇信牽強的說詞、附會的情緒，以及平板的人物。但是他對器械物件的完美調度、對手法技巧的精準掌握，在在開創出前所未有的感官愉悅！我似乎看到一位鍥而不舍、努力不懈的藝匠，企圖用他的攝影機，爲木然寂靜的菜刀鍋鏟創造昂揚勃發的生命；爲奄奄無息的蔬果

魚肉灌入活潑生動的靈魂！在結合武俠片的形式風格之後，徐克以「滿漢全席」彩繪出近年來最突出搶眼的「中國奇觀」！

是經由長時間的建立、發展和累積，武俠片的手法技巧、風格形式與類型特徵，早已和「中國」相結合，形成理所當然的聯想。所有的「武俠」，都出現在古裝的中國世界裡，難分難解！於是，「武俠」成爲中國諸多樣貌中的一種容顏，更是觀眾對中國的一種想像。只不過，由「武俠」所建構展示的「中國」，甚少出現在現代、時裝的香港電影中（當然更不會在中國大陸和台灣所生產的影片中見到）。所以本片最讓我感到有趣好玩的地方，便是在於徐克將中國菜和中國武俠做了完美的結合、相互爲用！進而在現代香港的時空下，勾起我對「中國」慣有的遐思臆想！

因此，當菜刀上下翻騰、切肉雕花之時；在鍋鏟左右飛舞、過油爆香之際，徐克在其中傾注抽象的中國情懷。再以美侖美奐的菜色，塑其形成其意！徐克的中國不是張藝謀的奇風異俗、色彩幻覺，也不是李安的人倫道德、拘謹壓抑，卻滿是俗淺的趣味和驚奇！自有其力道和精神！

除了中國奇觀之外，全片以大陸廚師，統合了香港的老派勢力羅家英和新生代袁詠儀，共抵外來勢力的入侵，做爲劇情鋪排與人物設計的經緯，也引發我諸多謬思揣測。

袁詠儀以奇裝異服抗拒父命、堅不傳承中國廚藝，可否視爲港人對中國的排斥，以及自我的追求？張國榮一心遠赴加拿大，卻必須放棄現代的「商業」謀生手段（放高利），改習傳統中國烹飪，暗喻港人無法片面割捨其血源和身分。在西方的觀點下，香港仍是中國。最後返港定居，呼應了香港移民的回流現象！

鍾鎮濤的自甘墮落、無知無覺，似在象徵中國的保守、老舊勢力。而年輕一代的香港人聯合邁入「現代」的妻子（倪淑君），一起肩負「喚醒」並「拯救」中國的責任，進行一連串的「改造」和「整

頓」以應新局！在此，徐克展現了港人的自信，同時也點出當代港人對自我身分的重新認定和調整。學習滿漢全席，是對傳統中國的再次接納，是對中華文化的依歸。唯大陸廚師馬首是瞻，更是對中共治權的輸誠表態！同時，徐克對香港的實力，更有樂觀的定見！ ✍

西遊記大結局之仙履奇緣／齊天大聖西遊記
A CHINESE ODYSSEY PART TWO-CINDERELLA

監製：楊國揮　**導演**：劉鎮偉　**執行**：江約誠　**編劇**：技安　**攝影**：潘恆生　**剪接**：奚傑偉　**美術**：梁華生　**音樂**：趙季平、新寶　**服裝**：梁華生　**動作**：程小東　**演員**：周星馳、朱茵、吳孟達、蔡少芬、羅家英、莫文蔚、藍潔英、劉鎮偉　**出品**：彩星一西安　**票房**：28,885,543　**映期**：4／2～3／3

　　實在沒有想到會在《西遊記大結局之仙履奇緣》見到一個真切深情，而且企圖無限的周星馳！

　　前一集的《月光寶盒》讓我以為周星馳又只是找個東西窮過癮，未曾注意他開始在片中投注真情，更因此三番兩次穿梭時空、疲於奔命。至於本片，前半段似乎一直在尋《東邪西毒》開心，和一個女人牽扯不清，搞些詼諧的老把戲。也除了一個囉唆夾纏的唐僧帶來無厘謬妙的趣味外，幾乎可以說是乏善可陳。直到影片進行大半，當周星馳徘徊在今生至愛與後世戀人之間無法取捨，而飽受煎熬試煉之際，一絲絲的情感悄然浮現，累積堆疊，而終於在最後猛爆為電光石火般的激情，撼動衝撞了人們平和穩當的心靈脈動！更是暮鼓晨鐘，令凡夫俗子剎那間耳聵暈眩！

　　原本是眾人不察，盡把一句又一句的誓言當作普通玩笑，所以嘻鬧挑侃在重重情障中輕靈躍動，毫無滯礙。周星馳也就從蜘蛛精而月光寶盒而紫霞仙子，盡情戲耍，調皮無度！然而，承諾與癡情卻在此時層

層聚合、糾結纏繞，周星馳也終於收起了玩世的態度，坦然面對生命中幽邃迷濛的男女情愛。荒唐的是，可以瀟灑相待的兩性歡愉卻在此刻斂起笑容，直往生命中的寂寥和苦痛之處奔去，逼著周星馳以大徹大悟的姿態做出挽留，同時更交付自己的血肉之軀為償。何等殘酷！

　　跟隨死亡而來的體會領悟，是多麼暗澹晦澀，即使擠眉弄眼，也無法化去那椎心刺骨的悲涼和滄茫。雖然如此，由凡入聖的周星馳仍舊要在風塵中和過往揮別，任由不捨和依戀撕扯他的肌膚、碎裂他的心肺，只剩哀戚！當他再藉肉身成就一對神仙美眷時，可以是了卻心願，更是他和俗世情愛的徹底決裂，引人感傷、低徊不已！

　　換下了嬉皮笑臉，周星馳似乎不再想無止無盡的取悅眾人，卻矛盾徬徨。肉身的他和裝扮整齊的孫悟空恰似一體兩面，一方面要表現真我，另一方面又必須扮丑媚俗，總讓我聯想為創作歧路的徘徊。在取經的路途上，在遼遠無邊的黃沙裡，周星馳落寞的眼神回望繁華鬧市，而後孤寂的踏上旅程，將自嘲、無奈和幾許深情拋在身後！卻也成為我心頭上的血脈憾動！

附錄：周星馳深情告白

　　曾經有一份真誠的愛情擺在我面前，但是我沒有去珍惜，等到失去時才後悔莫及。人生最痛苦的事莫過於此！如果上天能給我機會再來一次，我會對那個女孩說：我愛妳！如果非要在這份愛加上個期限，我希望是——一萬年！

流氓醫生
MACK THE KNIFE

王瑋

監製：李志毅　**導演**：李志毅　**編劇**：李志毅　**攝影**：黃仲標　**剪接**：張兆熙　**美術**：張英華　**演員**：梁朝偉、劉青雲、杜德偉、許志安、鍾麗緹、童愛玲　**出品／發行**：電影人／藝體娛樂　**票房**：16,812,931　**映期**：17／2～22／3

　　盡是穿著名貴的「破爛」衣服在龍蛇雜處的風化區行醫，是梁朝偉在《流氓醫生》中懸壺濟世的形象，更代表導演李志毅對人情冷暖的一種「包裝」心態。使本片在訴諸道德理想的同時，不忘以取巧討好的容貌面世，帶給觀眾輕鬆易解的溫馨與感動！

　　可以被體察探究的是，導演李志毅總帶著些淑世的理想色彩。於是從漫畫改編的《流氓醫生》，在此成為人人發揮愛心的童話世界。風化區是善良人心的匯流處，舉凡富家女、小醫生、妓女、傳教士，以至於警察和醫生，都在社會的邊緣地帶展現出人性純良美好的一面！世俗中的煩惱、人心的險詐、現實裡的難堪，舉凡任何寫實性的醜陋，都是觀眾不願目睹親嘗的苦痛，所以盡被創作者以最平和天真的態度應對規避。我們不必苛責編導的一廂情願，畢竟無償無價的眞情是人之所欲，是內心的渴求。同時，當李志毅在片中進行濫情大拍賣、滿足觀眾的需求和想望時，還不至於因為他的俗淺，帶來墮落沈淪的快感！也使《流氓醫生》的格調位列港片的半均水準之上。

　　港片經常在取悅觀眾之餘，弄得粗暴殘忍、低級噁心。即使最近一部強調父子情感的《父子武狀元》也不能免俗，而粗口不斷。再加上港人的實利作風，所以香港電影每每顛覆或鄙視眾多傳統／保守的價值觀，只追求即時性的快感和滿足，恆久不變的信仰遂遭到揚棄與嘲弄！因此李志毅的《流氓醫生》和其前作，以及港片近年來的文藝片風潮，似在重新調整我們的口舌之欲。當「人肉叉燒包」、「甜不辣」塞滿觀眾的感官脾胃之後，便換上香滑甜膩的文藝小點，按摩大夥的味覺。縱使糖分有些過量，也令人覺得清新爽口、意猶未盡！

　　李志毅的「健康」，多少也是對應於多數港片的「不良」；港片

的「不良」，當然也是在我的「健康」觀念下所產生的相對性標準。或許稍顯嚴苛保守，但是在面對本片時也容有寬和體諒。眾人一心向善的快樂結局雖然濫情卻頗爲討好，更流露出導演自然且誠實的人性觀照，是李志毅的可愛！

給爸爸的信／父子武狀元
MY FATHER IS A HERO

導演：元奎　**編劇**：邵麗瓊　**攝影**：劉滿棠　**剪接**：林安兒　**美術**：劉敏雄　**音樂**：黃霑、雷頌德　**服裝**：陳顧方　**動作**：元奎、元德　**演員**：李連杰、梅艷芳、謝苗、余南南、于榮光、柯受良、劉松仁、盧惠光　**出品／發行**：永盛娛樂　**票房**：15,546,332　**映期**：2／3～31／3

　　本片可以視爲李連杰近年來的代表作，是他繼《方世玉》之後，再一次有型有樣的演出！

　　李在銀幕上的演出，多半直接套入一個英雄角色的軀殼之中，從他的揚名作《黃飛鴻》開始，直到近年來《新少林五祖》中的洪熙官，《精武英雄》中的陳眞，都是利用既存於銀幕的英雄豪傑、傳奇人物，建立個人在大銀幕上的豐功偉業。也眞是所謂英雄難爲！李的明星特質與俐落紮實的身手，每每在扮演這些「偉人」的時候，橫遭齟齬掣肘。再囿於導演的才情與港片慣有的劇本缺失，李的銀幕形象實未能超越《黃飛鴻》時期。

　　至於本片，首先在角色的設計刻畫上，爲李增添骨血、豐潤其情感。雖然只是一個臥底的大陸公安，以平凡的造型出入陋巷之中，反倒親切討好。同樣的父子關係，較之《新少林五祖》的造作刻意，本片更具通俗煽情的力道。除此之外，那用來成就英雄事業的拳腳功夫，在片中不僅神采奕奕，更是收放自如。不論要刀弄槍或是赤手空拳，都兼顧劇情的合理性，完全配合李的肢體伸展，拉抬了他的英雄

氣概與聲勢！

　　大體說來，《給爸爸的信》突破了李的銀幕困境。同樣是大陸公安，李在《中南海保鑣》的表現如同錯置於現代的古裝人，拿著一隻不知如何是好的槍，既不能和敵人比火力，卻也甩不開、拋不掉；到了《精武英雄》，又像是被拘禁在柵欄牢籠內的猛虎，困獸猶鬥、施展不開！到了本片，總算是臥薪嘗膽，一舉擺脫這些難堪。槍械武器不再和李的身手產生牴觸、奪其風采，結尾的對決也能在劇情上費心鋪陳，成功繳械，讓時裝英雄的徒手搏鬥順理成章。如此一來，武術設計更顯活脫飛揚，足以彰顯李的優勢。雖然全片的劇情轉折有些粗糙，不夠周延，總也算是熱鬧有趣！

　　於是就在同仇敵愾的激越情緒中，我們完全認同了李英雄在香港打擊罪犯的「囂張」行徑！前一回的「保鑣」之行，李還得聽命於港人雇主，知所進退。到了本片則是理所當然的赴港公幹，更在最後和港人結為連理。當梅豔芳接納大陸同胞為一家人的時候，已拋開「港人治港」的權柄，衷心接納大陸的統領！ ⤲

和平飯店
PEACE HOTEL

監製：吳宇森　**導演**：韋家輝　**編劇**：韋家輝　**攝影**：黃永恆　**剪接**：周國忠、陳祺合　**美術**：奚仲文、邱偉明　**音樂**：黃嘉倩、潘健康　**服裝**：吳里璐　**動作**：元彬、馬玉成　**演員**：周潤發、葉童、秦豪、劉洵、劉曉彤、魯芬、米奇、鄭祖　**出品／發行**：金公主─桂山　**票房**：24,837,183　**映期**：12／4～24／5

　　劇本寫的好的電影，觀眾可以一邊看一邊猜測即將發生的情節，享受一些神機妙算的快感或是出乎意料的驚喜。但是如果對上了一個爛劇本，你就必須儘做事後諸葛，拼命動腦替影片編導找理由，填補

故事中的漏洞。《和平飯店》不屬前者，而是讓我頭大、費神自行在戲院中「編劇」的電影！

也許現在的香港人真的希望能有一間「和平飯店」，天高皇帝遠自成一個世界。九七前的香港不英不中，九七後的香港五十年不變，不都是一間「和平飯店」？

這真是我這個台灣人對香港人的牽強臆想！

說是「牽強」，就在於整個《和平飯店》是一間掛羊頭賣狗肉的食堂旅館。故事不成章法，意念更是混亂，讓人摸不著頭緒，無從推想起，只好抓瞎！

故事的起源頗有創意。周潤發雖然是在民國初年開飯店，卻用一把軍刀立威，畫地為界。恰似傳統武俠片的奇幻邏輯——刀客劍俠憑著高超卓絕的武功自立山頭，睥睨天下！在這樣的基礎上，編導發展無力，而將所有的希望放在葉童身上，任她作賤自己，蠱惑大俠。最終的目的，只是要大俠因愛情迷醉，讓他被實利的人性背叛，一嚐眾叛親離的苦果，而踏上毀滅之途。

這事說來容易，可是做來困難，所以導演和編劇只好猛加佐料。最後是五味雜陳，卻沒一個口感！飯店裡的惡人不惡，只是個渾人活道具；報仇的土匪看似兇惡張狂，誰知不堪一擊；狐媚的女人既可隨波逐流，又能為愛堅持；大英雄可以驍勇善戰、殺人如麻，卻又天真純良，以為自己身受幾拳便可化干戈為玉帛。

所以，這飯店就成了外觀唬人、菜色混雜的實利鋪子，隨心所欲，沒有一點創作者個人的「信仰」和「堅持」！周潤發剃個光頭，聳動；葉童唱個小曲，騷動；二人鴛鴦戲水，煽情。什麼都有，卻也什麼都是一場空，徒具形式華采。因此任何可能的深層寓意，都只是表面說辭；悸動人心的情感，不過是來無影去無蹤的短暫情緒。甚至那惑人耳目的風格，都成了霓虹招牌，閃亮俗艷，創意平平，不值多顧！

最後，只能讓我為周潤發一歎！這為大哥大近年來的銀幕形象，

實在不襯他的地位與演技！ ✍

花月佳期／電線桿有鬼
LOVE IN THE TIME OF TWILIGHT

導演：徐克 **編劇**：徐克、司徒慧焯、許莎朗 **攝影**：鮑德熹 **剪接**：麥子善 **美術**：張叔平、莊國榮 **音樂**：胡偉立、黃英華 **服裝**：張叔平、楊穎 **動作**：元彬 **演員**：吳奇隆、楊采妮、葛民輝、張庭、劉洵、黎彼得、何家駒、黃一飛 **出品／發行**：嘉禾、年代、電影工作室／嘉樂 **票房**：5,127,958 **映期**：13／4～26／4

　　雖然已有《今天暫時停止》（*GROUNDHOG DAY*）和《回到未來》（*BACK TO THE FUTURE*）在前，卻未必減損徐克的作者特色和創作風采。《花月佳期》可以算是他近幾年來最輕鬆活潑的一部作品，將卡通化的趣味發揮到了極致，喜感十足，絕對討好！

　　也許吳奇隆和楊采妮的明星魅力尚未十全十足，但是在徐克的鏡頭下，活脫飛揚，的確能牽動我的目光和心緒，跟著他們在時空中穿梭，尋找眞情眞愛！

　　只因爲冤家路窄，所以銀行小職員吳奇隆在冤死後，附在電線桿中的魂魄便找上戲班女角楊采妮幫忙。也是爲了一探個人情感上的歸宿，楊采妮答應了吳奇隆的要求，一同回到過去阻止將會發生的悲劇，改變「未來」。結果就因爲一而再、再而三的嘗試和錯誤，兩個命中注定要孤單無依的人，倒是情愫漸生。

　　短於文戲的處理，面對眞情時的左支右絀，是徐克作品甚至整個香港電影慣有的通病。所以吳奇隆和楊采妮自然也不會有什麼肺腑深情，卻是一場華麗喧鬧的青春熱戀，正合兩位主角的少不更事，同時也襯顯了徐克那繁複悅目的感官刺激，讓人足以沈浸在近乎歇斯底里的激昂情緒中，無法自拔！

　　說是熱鬧紛陳，其實更是難以遏抑的癮癖！徐克從男女主角的少年情事上，貪婪放縱地發展支線、兜攏人物，雖然幾近蕪雜，倒也信手拈來、渾然天成！相較之下，《今天暫時停止》和《回到未來》在導演技巧和場面調度方面，便顯得單調呆滯、平凡無奇，愈發彰顯了徐克的過人之處。那奔放流暢的節奏讓我只能緊緊追著劇情的推展，無暇顧及破綻之處。鮮活搶眼的人物各有神采，即使頻頻出入銀幕，卻是亂中有序、互為因果，同時又突顯角色特質，引人興味！而導演從不隱藏的時事嘲諷、政治隱喻稍微斂跡，不過亂世浮生的感懷依然可見。面對著愈來愈多的電線桿，在不斷向前的時代巨輪下，化做鬼魂的吳奇隆也必須在現世中謀個解決！

　　技法上的爐火純青，每每讓徐克的電影有玩物喪志之嫌。換言之，電影的目的似乎只是為了操演作者個人的奇技淫巧，本片亦然。但是徐克玩的揮灑縱橫，也是一絕。眩目俗淺的男女情愛配以靈動活現的形式外觀，觀眾唯有嘆為觀止以對！　✄

狂野生死戀
A TOUCH OF EVIL

導演：區丁平　**編劇**：葉廣儉、潘源良、區丁平　**攝影**：黃岳泰　**剪接**：黃岳泰　**美術**：張家輝　**音樂**：爾田　**服裝**：元德、張叔平　**動作**：林敏怡　**演員**：梁家輝、關之琳、王敏德、李美鳳、關海山、太保、陳曼娜、龍方　**出品／發行**：蕭氏／嘉樂　**票房**：5,443,715　**映期**：27／4～17／5

　　男的張狂、女的潑辣，聯手對付一位風度翩翩的毒販，於是順理成章的演出一段「狂野生死戀」。不過在表面激烈悖理的情緒下，導演仍焦著於兩性情感間的矛盾踟躕，一如前作《天台上的月光》，區丁平此番仍將男女愛戀置入猜忌不安的環境中，任由「疑懼」化為熊

熊赤焰，熔去迷惘，淬煉生死真情！

關之琳在金錢的驅策和惡警梁家輝的威迫下，切入毒販王敏德的生活裡。裝置竊聽器的窺探偵察，反倒使關之琳一步步走入對方的情感世界中。因律法所設下的圈套，成了誘捕男歡女愛的陷阱，終於一發不可收拾。諷刺的是，當背叛的一刻剎然來臨，卻是真情真性相見之際。這是導演對兩性情愛所下的註解？相伴相隨的是，梁家輝在誘逼關之琳出賣情感時，個人也面對了女友的叛離。似乎，在猜忌串連而成的苦楚和不安中，最能壓迫出愛情的真切告白！為了嘔心瀝血、生死兩忘，這些男女唯有信步跨入極端，以暴烈的語調和身影傾倒大悲大喜的情緒，也成就了區丁平的導演風格！

然而就像本片感傷的結局一般，當無著的戀情、失落的人在銀幕上徒留憾恨時，區丁平的風格則是後繼乏力！似乎，區丁平放任那二男一女在窮途死巷之中碰壁自殘，屢屢用肉身和磚牆擦撞出炙熱的火花，讓黑暗猥瑣的角落綻放出耀眼光芒，讓一個沒有救贖的完全毀滅顯得理直氣壯！不解的是，那男女之間的些許真情令導演慌了手腳，而無所依從、婆婆媽媽，更使眾人耗光了精力。於是，非理性的邪魔匆匆讓位給聖靈充滿的愛神，原本受盡嘲弄的犧牲奉獻也忽然躍居正位，一起重建一個無的放矢、保守乏味的濫情國度！狂人梁家輝倏然變身為鐵血驍警、辣手仁心；浪女關之琳瞬間收拾形骸，而溫良純美；悍匪王敏德則是忠肝義膽、正氣凜然。

所以，區丁平終究不夠大膽率性，只能讓「風格」縱橫半場，隨即畫地自限。也許是力有未逮，企圖滿滿卻無以為繼、虎頭蛇尾！在創造了一個「可能性」且引人興味之後，嘎然而止！

女人，四十
SUMMER SNOW

導演：許鞍華　**編劇**：陳文強　**攝影**：李屏賓　**美術**：黃仁逵　**音樂**：大友良英　**演員**：蕭芳芳、喬宏、羅家英　**出品／發行**：嘉禾／泛亞　**票房**：14,020,825　**映期**：4／5～12／7

因為老爺爺，一家人不時要爆冷扮小丑！卻不是彩衣娛親，而是扭曲諢眾（觀眾）！

如果把許鞍華降到一個通俗取巧的等級，那麼《女人，四十》的成績尚可一觀，超越多數港片的水準，值得肯定。

問題是，我實在難以降低個人對許鞍華的期待，所以對《女人，四十》的失望自然加重。誰該為此負責？

無法接受的是，許鞍華居然在一部以人情為主的影片中，表現出膚淺簡化的人性觀察與描繪，沖淡了多少深刻的情感！

《四十，女人》蕭芳芳為了照顧罹患老年癡呆症的公公喬宏，為了兼顧自己的工作，而疲累困頓、兩難折騰。在家庭中，她幾乎全無援助，只能勉力為之；在事業上，她面對年輕的對手和現代的電腦科技，不知所措。許鞍華在此大費周章，將蕭芳芳置入毫無出路的困局中，無法得解。

當喬宏經歷安養中心、老人院而不得不再搬回家中，當蕭芳芳似乎被新同事和新科技擊敗之時，也是兩難處境即將正式交會開展之際，電影卻逐漸進入尾聲，此時許鞍華居然抽腿退縮！為瞭解救蕭芳芳，草率行之：電腦碰巧當機，令蕭芳芳一展長才，重獲重用；順水推舟，喬宏適時滾蛋、離開人世，讓蕭芳芳如釋重負。

問題何曾解決，只是一廂情願的消失！

人生的困境若能倚靠如此的巧合，那麼還值得大書特書，拍成一部電影嗎？

　　通俗電影多半如此，把問題搞大，驚天動地，然後快刀斬亂麻，草草了結。只要導演高興，觀眾滿意，又有何妨！

　　但是，難道許鞍華僅止於此？

　　《女人，四十》並不甘於只是一個通俗劇，所以也曾坦然面對問題。即使不脫戲劇化的處理，總顧到情理通達、平實動人。只可惜，情感的餘韻、人性的曲折，都在戲劇結束、問題解決的同時，一併歇止。

　　四十公主和四十王子從此過著幸福美滿的生活！ 🐎

無味神探／麻辣神探
LOVING YOU

導演：杜琪峰　**編劇**：游乃海　**攝影**：鄭兆強　**剪接**：黃永明　**美術**：陳占明　**音樂**：鍾志榮　**服裝**：蔡彥文　**動作**：元彬　**演員**：劉青雲、李若彤、庹宗華　**出品／發行**：大都會　**票房**：5,349,230　**映期**：1／6～16／6

　　每次看到電影中的美麗女子無辜受難、死相悽慘時，總讓我心生不忍。上半年《殺手的天空》中，美女童愛玲最引人同情！無怨無悔地陪伴在任達華身旁，為愛情默默付出，犧牲奉獻，最後居然被嘴貼膠帶、手綁鐵鏈地扔到水中，無聲溺死，令人久久不能釋懷！在《無味神探》一開場，艷麗的女警被一槍貫穿腦袋，香消玉殞。接下來的李若彤也好不到哪去。挺個大肚子還被綁做人質，徹底成為男性戰爭中的活道具。不過導演杜琪峰的情感筆觸還算不差，總能掌握通俗煽情的時刻，給一些感動！

　　論氣氛的醞釀塑造，杜琪峰實在算是港片中的佼佼者。開場的警探監聽、惡匪交易，不僅有條不紊，而且危機漸起。隨後的一觸即發、火爆激烈更是扣人心弦。警匪對峙於凌亂的屋頂上、耀眼的陽光

下。滑動的瓦板、疑懼的眼神、晃動的身影，將悸動不安的情緒引到極端，終而爆發！

雖然創造了非常感官性的愉悅，不過杜琪峰志不僅只於此。他想一探究竟的不是表面浮誇的鏡頭刺激，而是幽黯晦澀的人心，而聚焦於警探劉青雲一個人身上。在看來冷面正義的形象下，主角是一個婚姻失敗、愛情破滅、生活乏味的男人！杜琪峰對他的描繪雖然通俗，卻能把握住重點，給予恰當的編排。所以看來俗套又無新意的場面和劇情設計如酒吧偷情，倒也張力十足！

劉青雲那無味的生命，終於在槍戰受傷後具體外現，因為他成了一個沒有嗅覺和味覺的人，但是他反倒要在這個時候，恢復他生活中的知覺，對男女情愛的感覺。可惜的是，此時的杜琪峰和編劇卻忘了反應，少了人情和劇情的交相呼應！當「無味」的事實被揭露之後，編導未曾鋪排出相關的情節，也沒有就此引導出劉青雲的改變，而只是簡單的陷在情感的泥沼中掙扎浮沈，最後再用最明白清楚的善惡對決將所有問題一筆勾消，邁向大同！應該引發「興味」的「無味」，反而造成了「戲味」和「意味」的缺乏！

杜琪峰的作品，總是在商業的軀殼下，蘊藏著一些不落俗套的創作精神和理念，所以本片膽敢「無味」！雖然發揮的有限，倒也令我動容。同時，「無味」的創意似乎也足以讓本片傲視多數的港片了！

回魂夜／整鬼專家
OUT OF DARK

導演：劉鎮偉　**編劇**：技安　**攝影**：黃志偉　**剪接**：奚傑偉　**美術**：卓文耀　**音樂**：胡偉立　**服裝**：蔡彥文　**動作**：潘健君　**演員**：周星馳、莫文蔚、黃一飛、譚淑梅、梁家仁、李力持、盧雄、孟龍　**出品／發行**：大都會　**票房**：16,281,325　**映期**：6／7～4／8

王瑋

從《西遊記》到《回魂夜》，同樣是在劉鎮偉的鏡頭前，周星馳展現了令人期待的作者風采，而且似乎和昔日的周星馳有所不同，是在莫名其妙的語調身影中，多了些許認真的態勢，引人興味！

喜劇演員，似乎特別容易成為導演，或者和導演共同扮演著「作者」的角色。是因為喜感的呈現和創造特別倚賴演員的肢體表演，而導演必須讓他的攝影機遷就那獨樹一格的體態動作嗎？《西遊記》和《回魂夜》中的類似成分是肇因於周星馳或劉鎮偉？

一句「無厘頭」，似乎說明了周星馳的表演特色和喜趣來源，並涵蓋了一切由他所主演的喜鬧片。實際上，在不同導演的炮製下，周星馳領銜主演的電影倒也不見得部部相同。陳嘉上的《逃學威龍》和杜琪峰的《威龍闖天關》、《濟公》，就比較具有完整的戲劇結構，人物性格也更見周全完整，不全然仰仗周星馳插科打諢、擠眉弄眼。而在王晶的電影中，好比《鹿鼎記》，那麼王晶式的低級意淫便籠罩全片，幾乎純在性器官上做文章搞笑。至於周星馳自發的唐突反斗、天馬行空反倒成為陪襯。

在這幾種情況下，實在很難確認周星馳為一部電影的「作者」，但是他所主演的電影，卻又必須藉重他的表演方能成事，使他跨入「作者」的領域內。

在《回魂夜》中，劇情架構又類似於《西遊記》一般的七零八落。在冗長的開場下，我勉強見識了周星馳的抓鬼功力，爾後便開始一場又一場東拼西湊的抓鬼特訓，幾乎只能倚靠周星馳的搞笑魅力來取悅觀眾。這種情形恰似周星馳在片中的造型一般，信手抓一個時興的樣子進行諧仿，開開玩笑。讓我因為外型而眼光一亮，隨即後繼乏力，唯一能做戲的東西，只有那盆植物而已（所以，說這是諧仿也沈重了些）。

不論外型如何轉變，也不管導演是何人，周星馳的演出的角色都帶有一種調皮、太真、自我解嘲的特質。這種角色描繪和表演詮釋上

的同質性，將他所主演的嬉鬧片連成一串，讓觀眾尋獲了觀影樂趣，完成了心理層面的投射和認同。同時，令周星馳具備了成為影片作者的潛質。

　　然而此種人物性格的同一性，在《西遊記》和《回魂夜》中有了些許變化。在前者，我們已經看到周星馳以前所未有的認真態度，面對人性的矛盾和情愛的兩難，最後居然斂起笑容，修成正果。至於《回魂夜》，周星馳又苦於邪靈附體，而必須犧牲個人性命以消滅惡鬼、拯救大眾。這一次雖然沒有苦苦掙扎，但是一抹悲愴的氣息還是在銀幕上悄然浮現，而其中流露的「執著」實在是周氏電影中的異數（讓我想起他在九三年演出的《濟公》）。片尾回魂時的瀟灑率性、滿不在乎，倒又恢復本色，卻難以消去因死亡所帶來的幽黯光影。

　　玩世不恭，是周星馳慣有的角色特質。但是他最近接二連三的開始「認真」，面對著各種難堪尷尬，有了些許坦然以對的架勢，不盡然是能屈能伸的伶俐閃躲和阿Q！這樣的周星馳不知來自何方？又將去向何處？🐟

鼠膽龍威
HIGH RISK

導演：王晶　**執行**：林偉倫　**編劇**：王晶　**攝影**：劉滿棠　**剪接**：林安兒　**美術**：郭少強　**音樂**：Richard Yuen　**服裝**：莫少奇　**動作**：元奎、元德　**演員**：李連杰、張學友、邱淑貞、楊采妮、楊宗憲、關秀媚　**出品**／**發行**：新峰－王晶創作室　**票房**：11,410,140　**映期**：12／7～1／8

　　看完《鼠膽龍威》，回到家，晚上十一點零二分！我可以在三十分鐘內把《鼠膽龍威》罵完六百字，然後上床睡覺！

　　看電影之前，我已經沒有任何期待，因為王晶的電影品味和水準

王瑋

可以說是香港電影之恥，即使有大英雄李連杰擔綱，或是大老板的歌星兒子助陣，也不能讓這事有點轉機。戲院中的我幾次都想離席，若不是要表現一點「專業」態度，我是不可能待到終場。真是一段痛苦的電影旅程！

其實這部電影的故事算有創意：武打明星是個縱情酒色的登徒子，而貼身保鑣卻是個正牌英雄。只不過王晶還是一樣瞎整胡搞兼玩弄色情低級，甚至還不太道德的影射嘲諷。張學友扮演的功夫偶像和曹查理所飾演的經紀人擺明了是在惡整成龍和陳自強。這不打緊，反正香港人糗香港人，跟我無關！讓邱淑貞賣賣胸部也無妨，又好看、又聽說她是王晶的女友，為影片「犧牲」也是應該，我的眼睛撿個現成的冰淇淋吃吃，兩百塊錢的戲票多少補了一點回來！李連杰很努力的活蹦亂跳，也算對得起觀眾了！

所以最差勁的還是王晶！到處亂偷橋段，又不好好編排一下。八百年前的《終極警探》，到現在好萊塢都出到第三集了，王晶卻還玩著挾持搶劫大樓的老把戲。《捍衛戰警》都不再新鮮了，還讓邱淑貞渾身綁滿炸彈，說些「不要丟下我」的話。這樣厚著臉皮偷橋，實在可以承受世上最難聽的罵語。

只是可惜了張學友，好好一個「天王」，論演技也在眾人之上，學起李小龍還真有幾分神采飛揚，卻只能扮扮小丑，不知他在想什麼！另外周嘉玲也挺有點味道，只是除了賣騷耍狠之外，也沒法發揮！李連杰就沒什麼好說了。以巨星之姿卻爭取不到一流的製作人才？想來自己該負點責任！

現在十一點四十分，中間接了一個電話，所以沒有在三十分鐘內罵完這部爛片，在此慚愧一下！🐟

救世神棍／王牌神棍
HEAVEN CAN'T WAIT

導演：李志毅　**編劇**：李志毅、阮世生、林愛華　**攝影**：黃仲標　**剪接**：張兆熙　**美術**：張英華　**服裝**：吳里璐　**演員**：梁朝偉、陳小春、莫文蔚　**出品／發行**：電影人／藝體娛樂　**票房**：10,206,100　**映期**：28／7～18／8

　　香港電影勝過好萊塢的地方，就是它不太講良心和道德，不會假惺惺，所以反而顯得「眞誠」一些！但是這種「眞誠」在商業的包裝下，在淺顯的人性理解中，在三番兩次的重複之後，也是有點煩人，好比《救世神棍》！

　　梁朝偉是個神棍，找來了有些智能不足的陳小春一搭一唱，行騙天下！藉此良機，導演李志毅將香港的實利、迷信、八卦等特性做了一番描繪，而引人入勝。不過一如以往，李志毅在淑世的理想色彩下，多少迴避了醜陋難堪的底層眞實。或是在商業的考量下，在個人能力的局限裡，弱了批判的力道，美了討好的歡顏！所以梁朝偉這個神棍是救世主的代名詞，好比《流氓醫生》中的隱士神醫，終日穿著流行服飾出沒世井、解救大眾。這是李志毅的理想，更是一廂情願！

　　假使李志毅安於他在《流氓醫生》中的小格局，只對鄰居伸手而非普渡眾生，或許可以求個周全，但是可能又少了素描香港社會的理想。於是他將神棍的善良光芒無限加強，普照香江，不意顯得捉襟肘見！

　　神棍的謊言愈扯愈大，利益的競逐愈演愈烈，良心的呼喚也分貝加強，香江的波濤則是漫天灑地而來。在好萊塢，至少還編個精彩演講自圓其說一番，爲自己找個台階下。然而本片先是搞得太大而難以收尾，又省了長篇大論，就讓主角喊句話激動一下，讓女主角摔個麥克風一了百了，活像是一場兒戲！

　　這兒戲純是出自導演的失控！故事、情節、人物層層疊疊，卻只能弄出一些表面諷諭和廉價關懷，十足自曝其短。更讓我不解的是，我似乎無法從影片中見著導演的立足點！好人是好人、壞人是壞人的簡單命題不會在李志毅以前的作品中造成困擾，因爲他昔日只需面對一些單純的人際關係。可是這一回複雜多了，無法迴避人與社會的相互脈動，一再考驗著導演的精神內裡。

　　只有周轉沒有堅持，是李志毅給我的感覺。他挑了平穩順當的路步向結局，讓他首尾一慣的月宮傳說成爲取巧的影片包裝，沒有深刻的旨意。

　　創作所爲何來？

大冒險家
THE ADVENTURERS

導演：林嶺東　**編劇**：林嶺東、邵麗瓊　**攝影**：黃岳泰、林國華　**剪接**：黃永明　**美術**：陸子峰　**音樂**：泰迪羅賓　**服裝**：陳顏方　**動作**：林滿華　**演員**：劉德華、吳倩蓮、關之琳、秦沛、姜大衛、吳毅將　**出品／發行**：永盛娛樂－首勁　**票房**：14,839,584　**映期**：2／8～30／8

　　雖然關之琳一直酥胸半露的誘惑人，身材平凡普通的吳倩蓮也裸背奉獻，劉德華更是上天下海一展英姿，但是當我看到他把吳倩蓮搞大肚子後，我依然不顧專業的呼喚，空著肚子離開戲院，晃回家吃泡麵！這戲實在太笨了！

　　大英雄既然不願欺騙少女的情感，卻在保險套可隨處買到的時代不知避孕，硬讓純情女子懷孕！這戲也編得太過白癡低能了吧？香港電影一天到晚弄些智能不足的電影，可奇怪的是，我家小狗的智商也不高，卻還是挺可愛的。可見得電影好看與否，和劇本的智慧並無直接關聯。香港也不時拍出一些簡單淺顯，無啥大腦的影片，但是都比

本片好看許多！導演林嶺東和主角劉德華必須好好想想他們的問題了！

　　聰明如我，實在懶得花精神一一指出全片劇本荒唐可笑之處，倒想談談就此引伸而出的有趣現象——港人心態。

　　故事一開始發生在二十年前的柬埔寨，赤匪橫行。接著鏡頭一轉，劉德華長大成人，搖身一變為泰國空軍健兒。卻為了替父母報仇而刺殺秦沛，又笨笨的功敗垂成，以致亡命美國，加入中情局，混入黑社會，跑去香港。在此，香港人真是把東南亞當做是落後的第三世界國家，自由進出，隨心所欲。就像好萊塢沒事亂跑一樣，港片動不動就跑去東南亞燒殺擄掠一番，毫不客氣！

　　打心眼兒裡瞧不起這些國家是一種可能，而我胡思亂想的腦波又探觸到了另一種「謬見」，就是「港人無祖國」、「香港缺敵人」。

　　美國人永遠不愁沒有敵人。冷戰時有蘇聯，接著有中南美洲的毒梟、中東的獨夫。可是香港人不同，首先香港不是一個國家，於是就少了國家意識，更別提什麼國家敵人。結果早已在港片中不見蹤影的殺父之仇、滅家之恨，只好攀附於二、三十年前局勢混亂的中南半島，躍然於銀幕之上，嚇我一跳！劉德華去做泰國空軍也是順理成章的事了（寧願去泰國也不願意到台灣開IDF，實在不給面子），因為香港不是獨立國家，沒有軍隊武力嘛！也由於缺乏國家敵人，所以劉德華沒有亡國恨，只有父母仇！

　　湯姆克魯斯可以開著戰鬥機到天上橫行，劉德華即使號稱為「大冒險家」，也只能在地上擺擺pose，混混黑社會，糗了點！

　　更糗的是，耀武揚威的香港人一到老美面前，又自廢武功矮了一截，還得聽CIA的話！比起多年前《最佳拍檔》將英女皇和美國總統雷根踩在腳下的威風八面，當下的香港人實在信心缺缺。如此不爭氣，還是趕快回到祖國的懷抱裡吸手指、喝奶水吧！

　　在東方面前自以為是，在西方面前自甘墮落，「大冒險家」何以

成其「大」？劇情破爛外又一難看！

霹靂火
THUNDERBOLT

導演：陳嘉上　**編劇**：陳嘉上、陳慶嘉、郭偉鐘　**攝影**：陳廣源、林國華、黃永恆、鄭兆強、劉鴻泉、陳兆君、關志勤　**剪接**：張耀宗　**美術**：馬光榮　**服裝**：張世傑　**動作**：成龍、洪金寶、元奎、成家班、洪家班、陳勳豪、羅禮賢、陳一言、朱繼生　**演員**：成龍、袁詠儀、王敏德、Thorsten Nickel、江黑真理、胡凱欣、文頌嫻　**出品／發行**：嘉禾　**票房**：45,647,210　**映期**：5／8～27／9

　　讓老外演壞蛋，是成龍電影國際化的方法之一；其次，讓各種老外開口說華語（一如美國片都是要大家說英語）；再來，跑到外國拍點東西；總合之後，成龍的《霹靂火》以其龐大的製片規模，成為港片中力抗美國電影勢力的代表作，可惜白癡劇情還是在扯後腿！

　　從來沒聽說一個殺人不眨眼的國際悍匪，居然要在賽車場上和好人英雄一決生死，這樣的行事風格未免太好笑了吧！不僅凸顯了編導的膚淺和幼稚，也讓全片顯得很不上道。好萊塢雖然不乏類似的低能作品如席維斯史特龍主演的很多電影，但是他們的技術包裝還是勝過成龍許多，所以智商不高的觀眾還是可以看得很高興。

　　包裝術不如人卻要硬拼，豈不是自曝其短？即使把賽車拍得十分精彩，也贏不了好萊塢，結果更糟的是，把成龍包在密實的賽車裝、困在狹小的汽車裡，不能一展身手，賴以自傲的肉身犯險亦無從施展，這樣的成龍作品還有什麼看頭？

　　想來成龍也知道觀眾進戲院為的是要看他活蹦亂跳，所以還是安排了幾場狠打，保有一貫的賣點特色。在柏青哥店中的一場惡鬥，還真是精彩過癮，高來低去的場面調度也著實令我目不暇給。

　　如此的表現讓人激賞，可是我保留了部分掌聲，因為我變心了，也可以說是成龍變了。

　　成龍的喜感和身手表演是相依相隨的銀幕奇觀。因為是「喜」，所以壞人像卡通片裡的大壞貓，一直打不死，所以盡情纏鬥，使成龍有了寬廣無盡的舞台，更引發笑聲無數。可是近來的時裝成龍面對著一次凶過一次的激情歹徒，的確壞的令人咬牙切齒，非抽其筋碎其骨不足以洩忿。在此種激越的情緒下，只希望成龍立刻將他們斷手斷腳、血花四濺，卻難以忍受那「花式」打法，而無心觀賞和品味其中的趣味！直接了當的感官刺激反倒成為我的最愛。換句話說，當成龍電影中的壞人愈來愈具有「寫實」性的惡人特質時，他那繁瑣細碎的套招和喜趣，恰是我觀影的障礙。

　　不過話說回來，成龍以前也對付過不少劣質壞蛋，其冗長的打鬥過程卻甚少引起我的不耐，惟獨今朝嫌其囉嗦，可能我自己要負一些責任！

　　但是不論如何，這一次的成龍沒有手刃第一反派，而是藉著賽車完成復仇大計，實在有些英雄氣短！不用打架而抓到壞人，何須獨勞成龍？所以我說本片最大敗筆是在結尾，再刺激的賽車和爆破，也比上成龍的矯健身手，卻偏偏看不到，那麼進戲院幹嘛？

百變星君／百變金剛
SIXTY MILLION DOLLAR MAN

導演：葉偉民　**編劇**：王晶　**攝影**：劉偉強　**剪接**：麥子善　**美術**：何劍雄　**服裝**：張世宏　**動作**：林迪安　**演員**：周星馳、梁詠琪、吳孟達、孫佳君、徐錦江、黃一飛　**出品／發行**：永威娛樂　**票房**：35,236,551　**映期**：19／8～28／8

　　不是「偷橋」，更不是「諧仿」，如果在周星馳的電影中看到某些

似曾相似的片段，那只是星爺順手拿來開開玩笑罷了！於是我們在
《百變星君》中看到通俗的《摩登大聖》、《阿達一族》，也有個人風
格強烈的《黑色追緝令》，甚至那古早以前的《回到未來》，不一而
足。

　　若是想到本片的另一位參與者王晶，則毫無疑問，這所有的橋段
都只能淪為王晶的劣質搞笑手法。不過周星馳讓這事變得更有趣了，
因為他將這些橋段加入了個人式的演繹。他的「百變」明顯襲自《摩
登大聖》，可是他毫不聒噪，卻是在活脫飛揚中帶著冷言冷語的刁
滑、世故和滿不在乎。當然，追不上好萊塢的香港工業技術，必需依
賴周星馳的表演特質來「遮醜」。另一方面，周星馳在將外來文化轉
換為港味濃重的喜趣時，不也是在進行一種「捍衛」與「創建」香港
喜劇傳統的任務？

　　如此的說法太過嚴肅，讓好笑的周星馳立刻乏味無趣。不過若非
從好萊塢借到「百變」戲法，周星馳還能變出什麼玩意兒？其實，一
向雜蕪的港片不也是在媚俗的心態下，以機智靈巧的面容東抄西摸？
而周星馳更可說是頭號代表人物！

　　除了《百變星君》，前一回兒的《回魂夜》，甚至粗略的回看一下
周星馳的影片，幾乎不難在銀幕上找到所謂「模仿」和「抄襲」的線
索與痕跡，而且根本已是明目張膽的「移植」。當然，在後現代的理
論下，在西方殖民的的社會裡，周星馳有堂而皇之的理由去七拼八
湊，卻又可以從容迴避任何反求諸己的追索、省思和自覺。這不僅是
因為他的商業取向讓他的作品尋著了最簡單淺顯的解答，同時也可說
是他的個人色彩「統合」了各種「移植」。雖然不是冶於一爐，至少
已是風格獨具。好比一棵掛滿彩飾的耶誕樹，縱然一切的璀璨亮麗都
是附加，卻有渾然一體的效果、錯覺！

　　所以《百變金剛》可說是以不變應萬變。變來變去，還是周星馳
那一套。而我特喜歡他能將好萊塢的華麗一變而為港式的粗糙，卻因

此大大方方地灌注了香港的文化特色！

墮落天使
FALLEN ANGELS

導演：王家衛　**編劇**：王家衛　**攝影**：杜可風　**剪接**：張叔平、黃銘林
美術：張叔平　**音樂**：陳勳奇、Roel. A Garcia　**服裝**：張叔平　**動作**：
潘健君　**演員**：黎明、李嘉欣、金城武、楊采妮、莫文蔚、陳萬雷、陳
輝虹　**出品／發行**：澤東　**票房**：7,476,505　**映期**：21／9～19／10

　　近日強烈感受港式風格，不是從電影，而是從實際的工作。因而
歸結的想法是：長拍是「讓」生命內裡緩緩浮上銀幕；剪接則是「將」
生命內裡加以淬取和凝練。前者崇尚平實質僕，所以美學形式單純近
乎乾澀；後者強調花俏聳動，於是各種技巧輪番上陣，奪目耀眼！這
沒有絕對的好壞之分，但是引發的美感經驗保証有別！也因此體會出
台灣何以是侯孝賢和蔡明亮，而香港則是王家衛、關錦鵬。《愛情萬
歲》中的楊貴媚在長時間的鏡頭關照下，在荒蕪的公園內，嗚咽悲
泣；《墜落天使》中的李嘉欣則是在扭曲變形的廣角鏡頭下，在身影
匆忙模糊的背景前，暗自掙扎！

　　香港人的影像美學觀絕對物化、感官化。不論何人的作品，不管
以何種名目稱之，諸如商業、藝術，或個人，他們的電影都是此種說
法的印證！王家衛以《墜落天使》用盡各種視聽元素，如機巧的旁
白、廣角變形的鏡頭、奪目的色彩、誇張的攝影技巧，爲全片妝點出
一片迷濛璀璨，營造出一股哀感頑艷的氣氛，十足魅惑！

　　同時，王家衛將交錯卻又平行的敘事結構再做發揮，加強了情節
段落的獨立性，卻又彰顯了莫名難解的機緣巧遇、聚散離合。於是，
王家衛爲他的影像世界所標舉的運行法則，替他的人物所設想的行爲
邏輯，就被無限上綱爲全片的題旨，耐人尋味。

又像頑童，王家衛興致勃勃、毫不厭煩地為劇中人捏塑特異個性，並且巧思獨具地在香港尋出戲耍的天地。好比金城武半夜「開」店做生意，為死豬馬殺雞，便是絕對過火的設計，卻又令我眼睛一亮、拍案稱絕！此種想像力的活脫飛揚、誇張不羈，是王家衛最引人入勝之處！

從王家衛系列作品一路走來，本片更讓人癮頭加重，又癡狂又耽溺。吃鳳梨罐頭而暗啞不能言語的金城武，拿著調味料在快餐店擺動扭轉；著一身空姐制服的楊采妮，佇立店頭；金髮的莫文蔚；擁擠狹小的重慶旅店、呢喃漂浮的旁白——凡此種種的似曾相識、自我影射、諧仿，都像是王家衛的個人問候語，寄寓隱身在銀幕下黑暗中的朋友。又或者好比是一句句戲而不謔的玩笑話，捎給解語人。

無法自拔者，請隨之「墜落」！🐟

呆佬拜壽／傻瓜與野阿頭
ONLY FOOLS FALL IN LOVE

監製：杜琪峰　**導演**：谷德昭　**編劇**：李敏、谷德昭　**攝影**：潘恆生　**剪接**：黃永明　**美術**：余家安　**音樂**：潘健濚、黃嘉倩　**服裝**：余家安　**演員**：劉青雲、吳倩蓮、元華、黃子華、林曉峰、白嘉倩、喬宏、谷德昭、樓南光　**出品／發行**：永盛娛樂／金麟娛樂　**票房**：13,788,919　**映期**：28／9～31／10

　　精明幹練，甚至有些令人討厭的富家子劉青雲，在親人的謀害下因傷變成一個「傻瓜」，盡失一切。沒想到卻因禍得福，被吳倩蓮收留，進而相戀，又一舉回復神智，奪回家業！

　　在如此平凡通俗的故事中，編導無意來一場「意外的人生」，讓主角在意外中「領悟」人生，講一番大道理，而是以誇張又饒富現代感的趣味，配上男女之情調味，完成一個輕鬆的港式喜劇。原是編劇

的谷德昭初執導筒，創造出活潑隨興影像世界，以明快的節奏，毫不遲疑的穿梭在荒誕無厘的謬趣中，無所不敢、無所不能。片中一場服裝秀是其代表，雲時間光影搖動、布幔飛揚，阿呆變成模特兒，古時翻轉為現代，有何不可！

「有什麼不可以」，本來就是喜鬧劇的特質之一。不過到了港片中，更添幾許輕率和放肆的暢快感。變成傻蛋的劉青雲不需要重新學做人，也不必任何啓發，到最後一樣縱橫天下，抱得美人歸。劇情用不著細密的編排，反正說風就是雨，要娶要嫁、要打要殺、要變聰明都只是一句話，不講道理，沒有邏輯。但是谷德昭還不錯，創造出一個統一的基調，機巧討喜，活力盎然。

此外，吳倩蓮的「野阿頭」一角，有著剛毅、堅強、果斷的形象，是全片最可愛的人物！讓我一直以為她可以出個奇招，把「傻瓜」劉青雲扶正，然後挾天子以令諸侯，成為真正的女強人。沒想到終究還是回到老路，隨隨便便地讓劉青雲自渾沌中清醒，掃平壞蛋。已經屢出奇招的編導至此黔驢技窮，將結局不負責任地交到「巧合」的手中，吳倩蓮的功名慘遭犧牲。唉！男人的電影，商業的要求，即使再怎麼瞎掰無厘，還是逃不過、避不開此種局限。

免不了、去不掉的，還有全片散發出來的一種中國風味。雖然港片已經十足的「現代化」、「香港化」，但是在這些古裝片裡面，從取景、民俗競技，到編織衣服的方法，都和傳統中國牽牽扯扯，總也讓我還感受到香港和中國有著一絲割不斷的血緣關係，維繫了彼此間的傳承與依附。這是在時下台灣電影中，比較少看到的現象。

孽戀
INFATUATION

導演：冼智偉　**編劇**：蔡婷婷　**攝影**：伍國誌　**剪接**：蔡雄　**美術**：林

韋深　**動作**：金培達　**演員**：葉芳華、黃仲昆、盧敏儀、朱潔儀、雷宇揚、吳岱融　**出品／發行**：馬天尼／東方　**票房**：5,027,370　**映期**：27／10～20／1

不道德的禮物／桃色禮物
I'M YOUR BIRTHDAY CAKE

導演：葉偉民　**編劇**：不是女人　**攝影**：劉偉強　**剪接**：林安兒　**美術**：張世宏　**服裝**：張世宏　**演員**：邱淑貞、鄭伊健、江華、王敏德、李蕙敏　**出品／發行**：昌藝　**票房**：8,133,435　**映期**：18／11～15／12

　　香港電影是世界影壇中的翻版製造業，而且又以好萊塢為主要拷貝對象。最近又冒出兩部仿作，分別是襲自《桃色交易》的《不道德的禮物》，將《致命吸引力》配上一點《夜色》的《孽戀》。

　　純就電影創作和娛樂功能來看，這兩部影片實在有些讓我望而生厭！《不道德的禮物》顯示出香港電影江河日下的窘迫，玩不出花樣，只能靠一個不脫衣服的女人賣弄風情。但是劇本低能、不成章法。進入戲院看邱淑貞遮遮掩掩，還不如乾脆去看脫衣艷舞來得直接了當。其中王敏德扮演的同性戀更是一種不道德的醜化，根本就是欠罵！

　　《孽戀》稍好一點，導演還有一些不成風格的風格化處理，攝製的質感也勝於《不道德的禮物》，勉強可以一看。不過演員的演出只是三級片的水準，需要加油。當然，劇本上的剝削胡整，讓受害的妻子既被毀容，還要被鋸斷雙腿，實在做得太殘、太盡，是港片一向不道德的缺點！

　　如果讓好萊塢的人看到這兩部子，恐怕也會大罵港片太不道德，拿他們的創作瞎掰亂搞。不過這也成為《不道德的禮物》和《孽戀》值得一看的地方。抱著唯恐天下不亂的戲謔心情，我歡迎任何人在任

何時候讓好萊塢陷入艦尬、困窘的處境！

好萊塢最讓我感到噁心的地方，就是他們在道德議題上的閃躲、保守和虛偽。明明是個有錢的爛人，還要找勞伯瑞福來扮紳士，弄一番大道理來玩女人，還要女人甘心被玩；明明就是貪心愛財，還要搬出一張真愛不渝的嘴臉。肉麻當有趣！看看《不道德的禮物》，香港人將虛情假意的道德包袱輕輕地背在身上。買女人是因為要重振雄風，賣身體也沒有什麼罪惡感。律師為買賣雙方定下明確的契約，更是坦白的絕妙、賤的有趣，足可成為此類交易的經典範本，令好萊塢汗顏！

再瞧瞧《孽戀》，雖然葉芳華傷害他人家庭的行為令人髮指，但是編導讓她有機會在法庭控訴男人的不負責任，絕對比《致命吸引力》那般醜化女人、為男性開脫要道德許多！不過片中的女人最後都成為受害者，黃仲崑反倒毫髮無傷，實在有點厚此薄彼！

其實，在商業娛樂的前提下，港片翻製、拷貝好萊塢電影不過是個投機取巧的做法，說不上什麼正大光明的企圖和理念。只是那做殘做盡的特色，牽引出我自作多情的聯想！

烈火戰車
FULL THROTTLE

導演：爾冬陞　**編劇**：爾冬陞、羅志良　**攝影**：馬楚成、羅志文　**剪接**：鄺志良　**美術**：奚仲文、馮繼輝、溫國華　**音樂**：陳勳奇、Roel. A Garcia　**服裝**：吳星璐　**動作**：羅禮賢　**演員**：劉德華、梁詠琪、吳大維、秦沛、錢嘉樂、徐錦江、劉影虹、夏萍　**出品／發行**：永盛娛樂、無限映畫　**票房**：33,590,970（截至 17／1）　**映期**：14／12～'97／17／1

九五年的香港電影真是市道消沈無趣，製片規模圍限、水準粗

糙、創意缺乏。偶像巨星也推不出代表作，票房價值直線滑落。終於因為《烈火戰車》的出現，我們看到天王劉德華又有一部代表作了！同時，這也是香港在九五年難得一見的商業佳作！

對劉德華而言，近一、兩年的電影演出都只能單方面的賣弄外型、耍帥賣酷，卻沒有辦法從影片得到回饋、增添偶像魅力，也難以藉由單薄的角色創造明星風采，前一回的《大冒險家》足為例證。這一次的《烈火戰車》，當然也有一個純為劉天王量身訂製的角色，卻不至於剝削他的偶像能量，反而能夠以紮實的人物、豐富的血肉，讓銀幕上的劉德華神采飛揚。是鬱鬱寡歡的賽車手，家庭失和，只能在馬路上飆車飛馳、逞勇鬥狠，在囂狂張揚的風中尋找自我。導演爾冬陞將這麼一個簡單的內容，鋪陳得條理分明、情感通暢。而且讓故事情節、人物性格，和偶像明星互補共生、互蒙其利，充分發揮商業電影的特性，是成功！

看慣了胡整瞎鬧、情理不通的香港電影後，再看到工整如《烈火戰車》的商業片，還真是讓我有些適應不良。沒水準的片子如王晶者流就甭提了，但是不少港產商業影片，即使是某些具有誠意的作者，都免不了在其作品中恣情放縱一下。多少會在影像中流露出一些無厘與荒誕的色彩，輕忽與實利的觀感。因此或多或少，港產商業片都帶有蕪雜的缺失。在人情的描繪上，則多半兼具世故和機巧。兩相結合，卻也可以說是港片獨有的趣味！

《烈火戰車》的「特殊」，不只在於爾冬陞看重商業劇情片對故事情節、人物角色，甚至攝製技術的整體搭配，更因此免去了港產商業片慣有的蕪雜，一如他的前作《新不了情》。同時，也使他看來像是一個溫文儒雅的保守派！所以《烈火戰車》中的親情、友情和愛情，都在最後得到了美好的結局，即使轉變得有些突兀，也不傷其動人的力量。

爾冬陞真的相信「真情」，他是一個篤信天地有情的「老好

人」！

刀
THE BLADE

導演：徐克　**編劇**：徐克、許安、蘇文星　**攝影**：金星　**剪接**：徐克、金馬　**美術**：張叔平、雷楚雄、邱偉明　**音樂**：胡偉立、黃英華　**服裝**：張叔平　**動作**：元彬、孟海、董瑋　**演員**：趙文卓、熊欣欣、桑妮、惠天賜、陳豪、鍾碧霞、謝興華、朱永棠　**出品╱發行**：嘉禾╱電影工作室　**票房**：3,308,775　**映期**：21╱12～'96╱14╱1

　　一把好「刀」，鋒利無比、光芒四射。只見銀幕上刀起刀落，將光影畫出道道間隙，讓刀客流竄其中，令激越昂揚的生命尋到出路，以排山倒海的氣勢，眼花撩亂的姿態，暴跳狂奔地闖入我的眼簾，使我心悸，屏息以待！

　　徐克的《刀》，一方面讓人看到些許王家衛的影像風格與對白，另一方面，大有再創武俠新局的氣勢。沒有玄奇誇張的武功路數，捨去花俏絢麗的飛天入地。留下的是男性軀體的暴露、直截俐落的廝殺拼鬥、酣暢淋漓的動作設計、奔騰衝擊的力道，以及偏執張狂的人性，共同在刺眼陽光和熊熊烈火互燃而成的炙熱氛圍下，構成一個陽剛暴戾的世界。不過，潛伏其中的，卻是無可救藥的浪漫與夢幻。

　　定安（趙文卓）是刀廠師傅（惠天賜）的頭號弟子，當他被選定為繼承人卻要棄位離去之際，發現了生父的死因。又為了解救師傅的女兒向靈（桑妮），而斷臂於獵戶之手。在女性聲音的敘述下，徐克似乎打定主意，不讓本片成為一部專注於江湖仇殺的武俠片。所以，趙文卓在斷臂之前，不知深仇大恨；斷臂之後，也只想安定過日子。若非遭受到馬賊的凌虐迫害，進而發現絕世刀譜，又豈會闖入江湖的恩怨情仇、刀光血影之中？

　　當男主角不把「報仇」看做是生命的首要目標時，傳統武俠片的邏輯至此分崩離析！即使鮮血四濺、剛猛依舊，徐克卻創造了一個欠缺主觀動力的主角，鬆動了武俠片的慣有主旨和架構。其實，從徐克早期的《蝶變》到再創武俠風潮的《東方不敗》，「復仇」的題旨往往隱晦不彰，甚至完全匿跡，而主角多半是陷足於亂世的泥沼之中，不能自己。於是，消極的避世自保反倒成為影片中再三表白的旨意。男女情愛的追求與慰藉，則是不可或缺的溫柔。

　　這一次的《刀》，一樣是把純粹男性的「復仇」主題流放邊疆，將浪漫情懷放在核心正統。或者應該這麼說，徐克的武俠故事和主角並不具有單一明確的目標主旨，也不會因此為之生、為之死，卻是毫無緣由地，拋擲一切的精神氣力。情節的鋪陳推演、人物的動機情感、性格的塑造發展，都是率性、突然，甚至不明究理，而形成一種極端、非理性的魅力，就成為浪漫的根源，夢幻的起點！

　　終於，《刀》是以男性的嘶鳴吶喊，武俠的淒厲哀號，交織出文藝抒情的聚散離合！🐎

1996 年

◆奇異旅程之真心愛生命／奇異旅程之真心愛妳 WHAT A WONDERFUL WORLD

◆浪漫風暴 SOMEBODY UP THERE LIKES ME

◆古惑仔之人在江湖／英雄不敗 YOUNG AND DANGEROUS

◆古惑仔2之猛龍過江／英雄赤女 YOUNG AND DANGEROUS II

◆古惑仔3之隻手遮天 YOUNG AND DANGEROUS III

◆嬤嬤·帆帆／鬼婆婆 THE AGE OF MIRACLES

◆警察故事4之簡單任務／警察故事IV簡單任務 FIRST STRIKE

◆大三元 TRISTAR

◆大内密探零零發／鹿鼎大帝 FORBIDDEN CITY COP

◆冒險王 DR. WAI IN THE SCRIPTURE WITH NO WORDS

◆暴劫傾情／致命記憶 SCARRED MEMORY

◆虎度門／虎杜門 HU-DU-MEN

◆殺手三分半鐘 THE KILLER HAS NO RETURN

◆三個受傷的警察 THE LOG

◆新上海灘 SHANGHAI GRAND

◆衝鋒隊怒火街頭／EU衝鋒隊 BIG BULLET

◆洪興仔之江湖大風暴／英雄不敗之江湖大風暴 WAR OF THE UNDER WORLD

◆金枝玉葉2 WHO'S THE WOMAN？WHO'S THE MAN

◆飛虎 FIRST OPTION

◆阿金 AN KAM

◆攝氏32度 BEYOND HYPOTHERMIA

◆甜蜜蜜 COMRADES, ALMOST A LOVE STORY

◆黑俠 THE BLACK MASK

◆色情男女 VIVA EROTICA

◆賭神3之少年賭神／賭神3 GOD OF GAMBLER 3

◆食神 THE GOD OF COOKERY

奇異旅程之眞心愛生命／奇異旅程之眞心愛妳
WHAT A WONDERFUL WORLD

導演：趙良駿　**編劇**：趙良駿、鄧潔明、黃浩華　**攝影**：鄧漢鏦　**剪接**：張嘉輝　**美術**：馬磐超　**音樂**：盧冠廷　**動作**：夏占仕　**演員**：劉德華、鍾鎭濤、李綺虹、李南星、阮兆祥、方保羅　**出品／發行**：藝能／新寶　**票房**：4,038,796　**映期**：11／1～1／2

　　銀幕偶像總離不了固定的形象。成龍是一臉天眞、手腳頑皮的功夫小子；李連杰是故作正經、一派正氣的保鑣；劉德華則是滿臉深情、英氣十足的帥哥，而且永遠都是！在《奇異旅程之眞心愛生命》這段超乎現實的路途上，劉德華依然添加了深情的佐料，用沈靜同時帶著自省味道的語調，娓娓道出一段又一段「眞心愛妳」的獨白。只不過，劉德華這一次不再對著一個「妳」抒發眞情，而是對著種種具體卻又抽象的「美好的生命」和「生命中的美好」！

　　雖是偶像擔綱，又免不了款款深情，導演趙良駿仍然在開發自己的創意，拍出一段奇異的心路之旅。其中有大膽、有生澀，也有創作的誠意，更有港片中少見的淑世理想。將主角取名爲「辛中華」，似乎也代表著作者對未來的期望和憧憬！

　　這就是全片讓我最感驚訝之處。在多少商業性的言不及義中，香港會不時冒出一些怪奇之作。乍看之下，以爲本片又是千篇一律的偶像電影。負責盡職的記者，像是爲劉德華量身訂做的角色，總以爲英雄事業又將千篇一律的往他身上栽去。不過隨著蠻荒之旅的開展，因爲劉德華和經濟犯鍾鎭濤的相互瞭解與態度轉變，作者的創作意念愈發明顯，一心闡釋生命的本質和生活的意義。然而答案和結論不曾具體出現，所以劉德華在重返文明世界後，仍要繼續追尋、思索。

　　在塵世中翻滾，李綺虹飾演的快樂小妓女是來自上天的神諭，打開劉德華的心扉，引領劉德華體悟到世間的種種美好。於是就在陽光

燦爛的時刻,劉德華可以安祥平和地離去!

　　奇異的旅程終於結束,趙良駿刻意地塑造並揭露一種純美淑世的價值觀,則是早就坦白曝光,不留餘韻。支離顛倒的雨林歷險、聒噪淺白的人物刻畫、誇張荒誕的情節推演,爲影片創造出些許超現實的風采和神韻,但是無以爲繼,反而讓全片顯得華而不實。好比那雨林中的神奇果樹,那飛向高空黎明的氣球,都是導演在無法看到、尋到、找到,以及領會到生命中的片羽後,穿鑿附會而出的「生命中的美好」與「美好的生命」。然而,趙良駿眞正需要的,卻又只是那輕拂過臉龐的風、閃動在眼簾上的陽光,是生活中不經意而恆久感動人心的眞情! ✐

浪漫風暴
SOMEBODY UP THERE LIKES ME

監製:吳宇森　**導演**:梁柏堅　**編劇**:陳慶嘉　**攝影**:黃岳泰　**剪接**:胡大為　**美術**:邱偉明　**音樂**:黃丹儀　**服裝**:奚仲文、蔡彥文　**動作**:元德　**演員**:郭富城、李若彤、唐文龍、洪金寶、徐濠縈、羅冠蘭、澤田謙也、國村隼　**出品／發行**:新理程—龍祥／新寶　**票房**:11,611,563　**映期**:12／1～14／2

　　長期和吳宇森合作,並擔任多部影片的副導演工作,梁柏堅的第一部作品《浪漫風暴》,以過往經常失利的體育題材爲故事,拍起拳擊手的血淚情感。結果有爲有守──劇情順暢、人物鮮活、動人好看!

　　郭富城在片中算是一個不良青年,認識了李若彤,相戀,同時拜洪金寶爲師,開始練拳、打拳。不多久就成爲拳壇上的燦爛新星,並且挑戰李若彤的拳王哥哥。苦戰一場的結果,郭富城贏了,但是李若彤的哥哥也因傷意外死在拳擊場上。於是愛情抵不過親情,拳擊的意

志也在情感的挫折後敗下陣來！郭富城成爲黑市賭場的拳手，自傷自殘。最後終於在李若彤的鼓勵下，重新站在拳擊場上，打敗日本拳手，但是也因爲舊傷新創，而告不治！

雖然是體育題材和拳擊包裝，梁柏堅在劇情模式和類型元素的運用上，倒是和功夫、武俠片有極多的類似。郭富城以叛逆兒子的姿態，和其父親衝突不斷，是功夫電影中經常出現的父子關係。爾後另拜師父，學習絕技，則是功夫片主角必經的成長過程，並因此脫胎換骨。最後的決戰，其意義不只是爲了打敗敵人，更在於肯定、證明自我的價值，然後光耀門楣，重新獲得父親／家族的認同與接納。所以本片要在結局的拳賽中安排郭富城的父親及家人到場加油，盡釋前嫌，是完全符合功夫電影中慣有的劇情鋪排。至於郭富城在無意的情況下打死愛人李若彤的兄長，造成情感的衝突與兩難，並且自暴自棄的情節，也見於昔日的武俠電影——年輕俠客爲了天下第一的名號，在擂台上擊斃愛人的父兄，以致甜美的愛情被濃濃的恨意取代。

所以，從故事內容、人物設定，以及情感關係看來，都讓本片成爲時裝版的功夫武俠電影。梁柏堅在此承襲了這兩種類型電影的精華部分，也或許可以這麼說，功夫、武俠片的特質，早已發展成一種傳統，默默的滲入每一個人的意識之中，轉化爲創作的靈感和意念。吳宇森的作品中可以輕易找到這種傳統，現在梁柏堅的第一部作品也延續了這個傳統。當傳統被灌注到一個作品裡面時，許多事物人情也自然而然的添加了深度和興味。

在好看的電影中見到「傳統」，令我感動！ ✍

古惑仔之人在江湖／英雄不敗
YOUNG AND DANGEROUS

監製：文雋　**導演**：劉偉強　**編劇**：文雋　**攝影**：劉偉強　**剪接**：馬高

美術指導：利碧君　**音樂**：許願　**服裝**：利碧君　**演員**：鄭伊健、陳小春、黎姿、吳鎮宇、謝天華、林曉峰、朱永棠　**出品／發行**：晶藝—藝博　**票房**：21,115,357　**映期**：25／1～3／4

古惑仔2之猛龍過江／英雄赤女
YOUNG AND DANGEROUS Ⅱ

監製：文雋　**導演**：劉偉強　**編劇**：文雋、許莎朗　**攝影**：劉偉強　**剪接**：馬高　**美術**：何劍雄　**音樂**：許願、伍樂城　**服裝**：利碧君　**動作**：林迪安　**演員**：鄭伊健、陳小春、邱淑貞、黎姿、黃秋生、譚小環、柯受良、雷震　**出品／發行**：最佳拍檔／新寶　**票房**：22,494,497　**映期**：30／3～8／5

古惑仔3之隻手遮天
YOUNG AND DANGEROUS Ⅲ

監製：文雋　**導演**：劉偉強　**編劇**：文雋、秋婷　**攝影**：劉偉強　**剪接**：馬高　**美術**：何劍雄　**音樂**：許願、伍樂城　**服裝**：利碧君　**動作**：林迪安　**演員**：鄭伊健、張耀揚、陳小春、黎姿、莫文蔚、任達華、黃秋生、謝天華　**出品／發行**：最佳拍檔／嘉樂　**票房**：19,496,308　**映期**：29／6～2／8

　　商業電影，絕對依賴類型影片吸引觀眾、製造聲勢。而港片，就是不斷開創新類型，然後大量複製，甚至剝削，以達成商業效益。近一、兩年，明顯感受到港片市場漸走下坡，同時在類型的開發上，也陷入瓶頸。在此情況下回看九六年的香港電影，文雋、劉偉強一手創造出來的《古惑仔》電影，就成為最重要的，也是最引人的類型電影。不僅在票房上頗有斬獲，也將鄭伊健捧到一線紅星的地位，更帶

1996

動「古惑風潮」，成爲港片的文化景象之一！

　　從漫畫取材的《古惑仔》，就是街頭幫派的逞勇鬥狠、賣弄義氣，再加上陰謀陷害、男歡女愛。主角是鄭伊健飾演的洪興社陳浩南，帶著女友（黎姿）和綽號山雞的兄弟（陳小春）一起闖盪江湖。第一部，主要描述陳浩南與眾家兄弟的崛起，以及他們和敵對幫派首腦（吳鎭宇）間的生死殊鬥；第二部，延續前集劇情，陳小春跑路到了台灣，加入幫派。隨即幫立委老大幹掉眼中釘，迅速竄紅，並且和老大的情婦丁瑤（邱淑貞）發生關係。另一方面，浩南與同門大飛（黃秋生）爲了銅鑼灣揸fit人（老大）的位子，橫生齟齬。當山雞和台灣的立委老大回到香港後，因爲賭場經營，台灣幫和洪興社的浩南、大飛之間，引起一連串的利害衝突、江湖風波；第三部，浩南「事業」有成，和洪興社老大（任達華）同遊荷蘭。不料老大遭人殺害，自己又被誣爲兇手，必須在幫眾和敵人的追殺下，擺平一切。

　　如此的故事情節，實在沒什麼新意。對我這個台灣觀眾而言，只有第二部最能引起觀影樂趣，因爲劉偉強和文雋順手將台灣的黑道政治放入影片中，開開玩笑。又碰上大選，在取景上但見五顏六色的競選旗幟飛揚、看板高掛，不意反映出台灣的社會風貌，有些樂趣，加以卡司、包裝都有升級，應該算是超越前集。至於其他，則是粗陋草率。不過對香港年輕觀眾的掌握，倒是十足。

　　香港幾乎不缺黑幫、英雄電影。以往，這一類的影片都具有明顯的傳奇色彩和戲劇性，非常人能及。以八〇年代最具代表性的《英雄本色》而言，在槍林彈雨下，擺明了就是一部脫離現實的個人英雄電影。但是十多年後，英雄老矣！這一代的年輕觀眾，需要年輕的英雄，卻不見得需要規矩工整的江湖夢幻。而《古惑仔》，在角色的取捨和設計上，年輕新鮮；故事內容的陳述和鋪排，簡單清楚；至於整體包裝，在漫畫線條轉爲血肉之軀的同時，文雋和劉偉強也放入了眞實感和流行感。當上百個「古惑仔」提刀上街時，不僅帶來了興奮爽

落的感官刺激，也拉近了影片和年輕觀眾的距離。粗糙的質感，反倒製造出一種獨特的活力！

只不過，年輕流行似乎都只在一瞬間。不到一年的光景，跟風的「古惑仔」迅速從銀幕上消失。在瞬息萬變的潮流中，英雄的壽命愈來愈短！在觀眾短暫的記憶中，似乎容不下「傳奇」的位置了！

嬤嬤‧帆帆／鬼婆婆
THE AGE OF MIRACLES

導演：陳可辛　**編劇**：陳寶華、阮世生、林愛華、岸西　**攝影**：陳俊傑　**剪接**：陳祺合　**美術**：馮繼輝　**音樂**：許願、金長達、趙熹　**演員**：袁詠儀、譚詠麟、陳小春、曾志偉、伍詠薇、杜麗莎　**出品／發行**：電影人／新寶　**票房**：16,243,515　**映期**：3／2～2／3

陳可辛的作品，一向是在通俗主流的趣味中，摻雜一些非主流的創作意念，使他的影像在親切的面容下，保有獨特的個人魅力。不過隨著時間的進展，他的作品愈發顯露出討好大眾的姿態和圓熟，而逐漸乏味！

《嬤嬤‧帆帆》實在是一部通俗到底的電影。故事開始於年輕寡母（袁詠儀）為了挽救病重垂危的兒子，而和上天神仙許願，以自己折壽十年換回幼兒的性命。隨後時光飛逝，袁詠儀成了專橫霸道的老太婆。面對兒子的移民和女兒的回歸，以及周遭好友的生老病死時，這老太婆發出怨言，又對現世不捨。當她負氣出走又自行歸來後，卻變得和藹可親，快樂地照料一家人的生活起居。於是一場溫馨大戲在擁擠吵雜的公寓房內上演，一屋子大人小孩吵吵鬧鬧，順利解決所有的紛擾。長子帆帆（譚詠麟）卻發現朝日相處的慈母早在出走旅遊時發生意外，昏迷於醫院中。此時神仙再臨凡間，老太婆也領悟到生命中的圓滿與欠缺，而闔然長逝。

1996

　　像這麼一部以家庭親情倫理為主題的電影，由活潑精靈袁詠儀上了老妝扮婆婆，擺明了是要在動人煽情的哀感中，添加喜趣幽默的佐料，好讓觀眾放下沈重的包袱，輕鬆接受。做為一部通俗電影，又是賀歲片，這幾乎是無法避免的取巧手段。

　　在陳可辛的操盤下，幾許深刻的情感也不時透過影像，留印在我的心中，是他一貫的優點。不過陳可辛實在是過於注重電影表面的魅惑效果，主角袁詠儀演老的煩人，又要煩的性格討好。然而陳可辛所能掌握的「討好」，不在於人物面對生命將逝時，反應而出的荒謬、豁達、死心或不甘，卻是表面的、語言的、肢體的誇張。

　　片中的誇張，是濃豔的妝彩。老人在燦爛的陽光下踢足球、兒孫們在屋內自由飛翔、色彩斑斕的魚群，以及許許多多的視覺特效！共同構成軟綿綿的糖粉情感，想要膩死觀眾。而影片主題中的各種難堪，卻是陳可辛無法或不能面對的真實，以致深度有限。

　　誰要深度？滿口仁義道德、倫理親情的人才會渴求深度！我看電影，即使淺薄非常也無所謂。只是不論深度或淺薄，《嬤嬤‧帆帆》都是普通至極的電影。故事曲折卻沒有出奇之處，人物突出但是缺少神采，配上中規中矩的處理，最後成為一部陳可辛的通俗電影。這個「通俗」的成因，在於全片那稀薄難尋的作者「生氣」！

警察故事4之簡單任務／警察故事Ⅳ簡單任務
FIRST STRIKE

監製：董韻詩　**導演**：唐季禮　**編劇**：唐季禮、Nick Tramontance、Greg Mellot、唐銘基　**攝影**：馬楚成　**剪接**：張耀宗、邱志偉　**美術**：黃銳民　**音樂**：王宗賢　**服裝**：鄭敏娓、羅麗珊　**動作**：成龍、唐季禮　**演員**：成龍、吳辰君、樓學賢、薛春煒、尊‧依華士、董驃　**出品／發行**：嘉禾　**票房**：57,518,795　**映期**：10／2～3／4

　　成龍的《警察故事》系列拍到了第四集《簡單任務》，愈來愈有007電影的味道，縱橫四海。雖然成龍以前也經常跑到洋人的地盤管閒事，多半只是捉捉毛頭小賊，不見得是什麼偉大的任務。這一回，卻在核武強權中扮演角色，以警察身分，拯救世界，維持和平！好像從《最佳拍檔》之後，香港電影便不再出現如此神采飛揚、興致勃發的香港人了！成龍眞是自信滿滿，不輸龐德先生！

　　從故事內容到場面設計，《簡單任務》總讓我聯想到007電影，也不由自主的要和西方的英雄片做一比較。當然，就製作條件與品質而言，成龍的電影確實不如那些工業先進國家的商品。但是成龍以他的肉身神話，讓所有洋人英雄光彩盡失！

　　電影前半段的高潮戲謔地追殺，雖然未能完全凸顯成龍的身手，但是緊張刺激的程度的確令人屏息，又一次展現出香港電影在動作處理方面的長才。最後讓成龍落入冰河中受凍挨苦，則是在長拍鏡頭的觀照下，以親自演出的眞實感，烙下成龍電影的印記！也因此，當我把電影的幻覺抹去之後，依然會在銀幕上看到成龍的身影。那不是特技演員和攝製技術所合成的角色，而是令人感動的血肉之軀！

　　在完成正字標記的犯難冒險之後，成龍接著在唐人街、在高樓上、在水底下，都擁有一個足可發揮個人拳腳特色的場面設計，不再像前兩回兒的《紅番區》與《霹靂火》那般地單調乏味、英雄氣短。特別是水中纏鬥的一段戲，不僅保有成龍一貫的動作喜感，同時又換穿新衣，再加上攪局的鯊魚，十足的妙趣橫生，讓人開懷！

　　在現代裝扮下，在西方的世界中，成龍的電影每每遭遇兩難的局面。他要像洋人英雄一般地上天下海，在電影拍攝技術的協助下，成就虛幻不實的英雄事業。但是另一方面，他又不能放下紮實的拳腳動作，無法拋開符「眞實」成龍所開創的銀幕奇觀。《簡單任務》在此完成了這件毫不簡單的任務！🐉

大三元
TRISTAR

監製：黃百鳴　**導演**：徐克　**編劇**：鄭忠泰、徐克、陶雲　**攝影**：黃岳泰　**剪接**：胡大為、陳祺合、周國忠　**美術**：雷楚雄　**音樂**：盧冠廷　**服裝**：馮君孟、觀美寶　**動作**：熊欣欣　**演員**：張國榮、袁詠儀、劉青雲、陳錦鴻、江欣燕、馮蔚衡、洪欣、鍾景輝　**出品／發行**：新藝城／東方　**票房**：25,218,150　**映期**：15／2～15／3

　　徐克的電影，總有著娛樂、驚訝，以及揮灑不羈的創意，但是在嘻皮笑臉的面容下，他也毫不避諱於人性的醜陋和黑暗。所以，他的作品總帶著黑色幽默，比起大部分的香港娛樂片，又多出一些深沈隱晦的諷喻，讓觀眾在聲光娛樂之後，還保有聯想的空間，並且自行填入矛盾與荒謬的趣味。不過這一次的《大三元》，倒是簡單的像一部遊戲之作，輕鬆愉快，毫無負擔，不用多想、不須深思！

　　所謂「簡單」，就是對現實中的困難以及人性中的幽暗曲折，給予蓄意的忽略，佯作不知，或是根本無力顧及。這一點對港片而言，眞是駕輕就熟。對徐克，則是他要割捨的精神內裡，只留下表層的愉悅刺激。

　　英俊神父（張國榮）要拯救紅顏妓女（袁詠儀），短路警察（劉青雲）要打擊色情罪犯，細骨麻雀要變身爲七彩鳳凰，電影故事就是從這些俗套開始。接著徐克以他鬼斧神工的技巧，在銀幕上翻弄出一幕幕精彩好戲！即使唐突蕪雜，也是有聲有色，展現出徐克身爲電影創作者的特色和魅力！

　　粗糙的戲劇的結構、邏輯交待，以及情節鋪排，一向是港片的通病，《大三元》也沒能倖免。事件的發生、人物的動機、角色的互動，都是硬生生地湊合在一塊。神父只要解救一個／一組妓女；妓女轉行從良也是輕而易舉；官兵抓強盜更像是小孩遊戲。實在擺明了在

瞎整胡鬧，算是徐克近期作品中最不嚴謹的一部影片，值得抱怨。然而有趣的是，在奔放張揚的情節推演中，徐克將不合情理的戲劇編排、轉折，順勢鋪陳爲料想不到、妙趣橫生的驚奇詫異；將誇張失眞的人物，織入荒謬絕倫的情境中！最後調以目不暇給的節奏，讓觀衆放棄一切的思慮，遁入色彩斑斕的幻想時空。

這大概就是徐克最令人嘆爲觀止之處。所有的粗疏草率，到了他的手中，都成爲創意的根源，發展轉變爲一種任性的頑皮、瘋狂、神經質，甚至歇斯底里！《大三元》因此成爲徐克的標準代表作！

大內密探零零發／鹿鼎大帝
FORBIDDEN CITY COP

監製：王晶　**導演**：周星馳、谷德昭　**編劇**：谷德昭、勞文生　**攝影**：李健強　**剪接**：鄺志良　**美術**：何劍雄　**音樂**：劉以達　**服裝**：張世宏、張叔平　**動作**：潘健君　**演員**：周星馳、劉嘉玲、李若彤、羅家英、張達明、劉以達、李力持、文雋　**出品／發行**：永盛娛樂、三和／新寶　**票房**：36,051,899　**映期**：16／2～28／3

近來周星馳的電影，多在諧仿、嘲諷，以及顚覆上面作文章。雖然已經將西洋007變成中國零零漆狠狠擺弄一番，尚不過癮，這回兒又跑到古代，掰個大內密探零零發出來，倒也妙趣橫生，興味十足！看他在三大密探高手的絕群武藝後，以蹣跚無能、卻又帶著機巧靈動的身型滾地而出，而翻弄出荒謬突兀，但是純眞無助的喜感，以及悄悄灌注的厘俗活力和熱情，實屬一絕！

就像那無助無辜的翻滾引我同情一般，越看周星馳的電影，越容易在一堆麻亂租糙的嬉鬧中，看到動人眞切的靈光一現。身爲家傳的大內密探、保龍一族，沒有蓋世武功的零零發周星馳，只能發展一些古靈精怪的玩意兒，用以提高生活品質。但是實際上，他還是希望能

盡到保護皇帝的責任，創一番豐功偉業。如此的劇情設計，說不準是周星馳的用以自抒胸懷的言志之作。捨棄英雄豪俠救人濟世的「正途」，只能嬉笑怒罵的扮丑取悅大眾，是否反映了周星馳的演藝事業？

　　不論意圖如何，在絕對的商業要求下，周星馳向來沒什麼機會讓他抑鬱的臉孔的出現在銀幕上，也沒深沉的空間讓他抒發自我。一切的一切，都必須流於俗淺。雖然如此，《大內密探零零發》的周星馳倒是好好地做了設計，在銀幕上自我肯定、標榜一番！當他狠狠地擊敗壞人之後，隨即掰弄出一場頒獎大典，如同《濟公》的結尾，在獲得英雄式的禮讚後，還要擁抱有形有樣的獎項，才能光榮退場！不過喜劇的喜感多來自形體與精神方面的自殘。周星馳不讓自己在片中拿下最佳男主角獎，還被「評審」批了一頓，製造趣味，也算是他個人對評論者的一種回應。

　　不論是《濟公》或是本片，還是上下兩集的《西遊記》與其他，片中的周星馳經常處於一種抑鬱不得志的狀態。當然，小人物翻身成大英雄的故事是喜鬧片慣有的內容和主題，不過周星馳所扮演的升斗小民，都有一種無奈寡歡的壓抑性格，然後再轉化為刻薄猥賤、自傷自貶的嘲弄和荒唐。所以他扮演的保龍一族是無人賞識的發明家，更被逐出宮廷、貶入民間；神秘任務是洗淨堆積如山的碗盤；所謂的懸壺濟世也成了無知無識婦科大夫。一股自我否定的情緒，不時竄流在高亢的笑聲中，成為周氏喜趣的基調！

　　在看似無行敗德的嬉鬧中，周星馳總有落寞的眼神！

冒險王

DR. WAI IN THE SCRIPTURE WITH NO WORDS

監製：陳嵐　**導演**：程小東　**編劇**：邵麗瓊、司徒卓、林偉倫　**攝影**：劉滿棠　**剪接**：麥子善、林安兒　**美術**：莫少奇　**音樂**：陳勳奇　**服**

裝：莫均傑、馮君孟　**動作**：程小東、馬玉成　**演員**：李連杰、關之琳、金城武、楊采妮、倪星、羅家英、江約誠、周比利　**出品／發行**：永盛娛樂一正東　**票房**：13,846,468　**映期**：14／3～1／4

　　近一、兩年每看一次李連杰主演的影片，就讓我覺得他離巨星之位又遠了一步。論電影，幾乎沒有一部好看；論角色，更是沒有一個迷人夠力！這可以從續集電影的欠缺得到印證。大凡觀眾受落的影片和英雄角色，都會扯出一、兩部續集，不止是爲了商業獲益，也在於滿足觀眾。看看以前的《黃飛鴻》一拍三集，《方世玉》也掰出兩集，於是皇圖霸業，讓李連杰稱雄江湖。接下來呢？只能用「一片英雄」稱之，不能再創聲勢，盡蝕老本！

　　影迷厚愛，翹首盼望英雄不死，重出江湖。終於，開春上映的《冒險王》將場面戲做得浩大，頗有巨星巨片之勢。結果呢？只見到一個年華漸老的女子，和一個索然無趣的男子，在七拼八湊的世界裡，沒命地追趕跑跳碰，卻依然抓不到我的心，真是徒勞一場！

　　我喜歡本片的創意，卻厭惡它的發展。在虛幻的電影現實中，李連杰是一個儒弱的小說家，婚姻失敗，妻子求去。所以他在文字創作的奇想世界中，尋求補償，變身爲冒險王，拯救生靈，順便憎恨女人。於是真真假假，大有可爲。對李連杰而言，既可保有超級英雄的形象，又能展現平易近人的親切臉孔，豈不是一舉兩得！卻沒想到故事離譜，人物乏味，一場荒唐！

　　這明顯可見的缺點，還不是大問題。反正李連杰演出的電影一如大部分的港片，毫無文采、徒具技術，只要打得精彩就好。在影片的小說中，李大冒險王也是上天下海，拼得辛苦。可是回復到作家的身分時，卻一無是處。我看不到人物的特色與優點，也見不著俐落的身手，那麼爲什麼要設定在一個現代時空？我毫不期望劇本能在古裝和時裝中進行精彩呼應、交相發展，但是也不能用窩囊小說家來糟蹋英雄，對不對！不但如此，連關之琳也是一副可憎的惡妻嘴臉，還能有

啥看頭！未蒙其利，反受其害！不如單純一點，或許還有可爲！

　　人在江湖，身不由己，李連杰只有繼續拿自己的英雄事業冒險！不過本片一出，看來非但無法獲利，還順道害死一票帥哥美女，實在不該。李英雄多自珍重！🐟

暴劫傾情／致命記憶
SCARRED MEMORY

導演：梁家僖　**編劇**：梁家僖、黃莎菲、區健昌、許仁圖　**攝影**：繆建昌　**剪接**：姚天虹　**美術**：趙健新　**音樂**：李漢金、溫浩傑　**服裝**：利碧君　**動作**：江道海　**演員**：任達華、葉玉卿、張睿玲、敖志君、林韋辰、黃佩霞　**出品／發行**：寰亞　**票房**：1,588,288　**映期**：21／3～29／3

　　雖然電影宣傳拿著葉玉卿的身材大作文章，片中也儘讓葉玉卿穿著涼快養眼，《暴劫傾情》因爲導演梁家僖的個人風格躍然於銀幕之上，而終於成爲一部奇謬張狂的影片！

　　本片的故事，潛存著十足張力與無限可能。美麗醫生葉玉卿遭歹人強暴，卻故作堅強，繼續行醫，而救了重傷的黑幫分子任達華。當葉玉卿終於受不住內心的煎熬以及男友的叛離而避居澳門時，又遇到回返故里但是喪失記憶的任達華。結果，要拋去慘痛記憶的醫生，卻開始幫助病人恢復記憶，並且墜入情網。

　　俗套的男歡女愛，因爲記憶的抹去和回復，情感的消逝和追尋，而顯得層次豐富、引人興味。編導也企圖就此導引出一種無奈和矛盾的互動關係。一個因爲記憶喪失而變得純良仁義的幫派分子，需要再回到黑暗的過往嗎？一心拋棄昔日陰影的女醫生，能夠坦然面對曾經重創她的惡魔嗎？

　　就是爲了強化情感的深度和張力，梁家僖以十足風格化，卻類似

奇士勞斯基的《藍色》手法,拍攝他的女主角,讓葉玉卿浸在泳池的藍色水牢中,掙不脫那遭人強暴的夢魘;也在自家的浴缸內,埋頭水中,用瀕臨窒息的絕望揮去心靈的苦楚。梁家僖用力至此,實在超越了一般港片的商業訴求,而將本片帶入純然孤絕的浪漫之中。女醫生和男病人的相知相戀,終於因為記憶的轟然回復而走上悲劇的結束。

　　當往昔的景象歷歷在目時,就是人們必須面對醜陋事實的一刻。溫柔的情愛轉眼成為彼此的重擔,難以擺脫,所以梁家僖讓男、女主角走入末路死巷,也讓本片奔向極端且無救的激情。葉玉卿隔著鐵絲網,看著任達華以贖罪的心和自殺的態勢,衝入黑幫的火拼仇殺之中。不講敘事手法的旁白隨之響起,梁家僖讓熱愛對方的男女因此溝通,相互瞭解。然後生命飄去,留下惆悵!

　　不講理性的風格,搭配著激越的情感,梁家僖的《暴劫傾情》成為我的記憶。

附註:

　　梁家僖,以「梁本熙」之名拍過《第一繭》、《歸土》。

虎度門／虎杜門
HU-DU-MEN

導演:舒琪　**編劇**:杜國威　**攝影**:黃仲標　**美術**:雷楚雄　**音樂**:大友良英　**服裝**:雷楚雄　**剪接**:鄺志良、舒琪　**演員**:蕭芳芳、鍾景輝、李子雄、陳曉東、譚倩紅、袁詠儀　**出品／發行**:嘉禾　**票房**:14,643,195　**映期**:4／4～5／6

　　《虎度門》這部片子,在故事劇情上真是通俗八卦!

　　蕭芳芳是反串文武生,踏出「虎度門」上舞台英姿煥發,為上千戲迷仰慕愛戀。當她卸了妝走出戲院後台時,又是一個喜歡抽獎、念

英文準備移民的三八婦人；在家中，她的老公經商不利，女兒又有點同性戀傾向；在戲團裡，她是大姐大，排憂解紛調和人事，又要培養後進袁詠儀連帶處理情感問題；在表演事業上，她面臨絢爛歸於平凡、退休告別的依依不捨。最後，她還有一段曲折心傷的過往，讓她面對親生兒子卻無法相認。

這麼一連串的事件，將整部電影堆砌到了完全八卦的地步，充分實踐了「人生如戲、戲如人生」的說法，並且極度煽情！以蕭芳芳的角色做為戲劇核心，環繞在其身邊的大小瑣事不只是為了雕鑿人物，挖掘深刻的情感，更是要達到通俗逼人的效果！戲團裡的李子雄好像在愛戀蕭芳芳，可是又沒有發展出什麼外遇糾紛；新進的導演和老人不和，也只是後台的點綴；後進袁詠儀有個愛喝酒的老爸製造麻煩，還要有個祕密戀人，偏偏這戀人還是蕭芳芳無法相認的兒子；離開戲團回到家，搞不清女兒是不是在鬧同性戀，先生也要經常發發脾氣，家庭失和一下。

面對這麼一堆麻煩事，蕭芳芳究竟做了什麼？好像也沒有！但是在一陣一陣的喧嘩吵鬧，一組一組的人物進出，以及一場又一場的喜怒哀樂後，原本看似嚴重的問題也在三言兩語下解決清楚，一切盡成浮光掠影。有趣的是蕭芳芳這麼台上台下、家庭事業的一陣忙亂，倒是有了許多機會，做足各種表情。一如她在《女人，四十》中的情形，雖然電影拍得有些問題，但是優秀的演技還能找到發揮的空間，而有動人的表現。

這裡所謂的「動人」，並不是奠基於本片導演舒琪對人性人情的深切理解和掌握，只是通俗面的表象。其實，通俗的事物基本上就具備了情感的共通性，所以當舒琪不以剝削的態度去面對影片中的人物和事件時，已經為整部電影立下了不錯的基礎。最後縱然深度有限，也能夠觸動大眾的心弦，激起迴響！　

殺手三分半鐘
THE KILLER HAS NO RETURN

監製：梁鴻華　**導演**：蔣家駿　**編劇**：梁鴻華、劉永健　**攝影**：黃家輝　**剪接**：黃永明　**美術**：郭文錦　**服裝**：藍志偉　**動作**：盧國偉　**演員**：王喜、吳孟達、于榮光、李美美、程東　**出品／發行**：迦南／新寶　**票房**：371,170　**映期**：30／5〜7／6

三個受傷的警察
THE LOG

導演：趙崇基　**編劇**：魯秉、陳健忠　**攝影**：張東亮　**剪接**：蔣國權　**美術**：張啟新　**音樂**：劉以達　**動作**：胡智龍　**演員**：王敏德、鄭則仕、林曉峰、楊雪儀　**出品／發行**：演藝動力　**票房**：1,856,185　**映期**：13／6〜3／7

　　九六年港片的代表作，鄭則仕更因為演出精彩而獲得九七年香港電影金像獎最佳男主角。可惜在台灣發行受阻，直到九七年底也沒有幾個台灣觀眾看過這部《三個受傷的警察》！

　　趙崇基是頗有創作企圖的新導演，而本片是他目前為止最成熟完整的作品。影片故事設定在九六年的最後一天，過了這一天，香港便要邁入九七，跨進歷史新頁。在前一夜，探員Dixon（王敏德）和屬下奪命甘（鄭則仕）為了辦案捉犯人而守個通宵，但是白天依然不得休息。另一個年輕的軍裝警察長腰（林曉峰）則是遲到打混，又愛臭屁擺威風。就在九七前夕，這三個人的命運都在一聲槍響下，徹底扭轉！

　　在稍有段落區隔的敘事結構，趙崇基塑造並描繪刻畫出血肉真實的角色，而非港片中常出現的警察英雄。Dixon事事要求、近乎嚴苛，審起疑犯更是不留情面，但是在一件近午時分的圍捕行動中，他

居然開槍誤殺了一名人質，瞬時由執法者變做罪犯，遭受嚴厲的審訊；吊兒郎當的長腰總想扮英雄，碰上幫派械鬥更是不由分說的掏槍逞能，而打死了一個小混混。當他看到死者的白髮老父和年幼無知的妹妹時，開始感到打死人並非一件英雄痛快的事情；一向負責盡職、安分守己的奪命甘，在Dixon被收押後帶領整個小組查案，卻與妻子發生嚴重爭吵，並由妻子口中得知上司與其有染，近乎崩潰。於是在午夜前闖進上司的派對中，舉槍相向……！

在二十四小時的戲劇時空內，趙崇基編排了三個近乎各自分隔，又稍有夾纏的人物與劇情走勢。最後，都產生了一個心靈受傷的警察，並且因為一樁婚姻悲劇而被結合在一起。

全片劇本綿密紮實，卻沒有刻意造作的情節呼應與鋪陳，更被趙崇基處理的有條不紊而節奏俐落。平穩推進的情節隱隱產生強烈的戲劇張力，烘托著性格突出卻不張揚的角色，令銀幕滿是情緒起伏、扣人心弦。但是在自持的風格和冷冽的氣氛下，深沈入裡，非一般浮面表象的感官刺激。當深夜中的一聲槍響打破絕望後，天光亮起，一個新的時代來臨。活著的人，又該如何面對？

九七新局，卻是令趙崇基創作出一個低沈壓抑的「警察故事」。劇中人不由自主、突兀難堪地脫離了原本的生活常軌，無所適從又要有所改變。或許，這是趙崇基在香港人歡愉的外表下所看到的不安？

新上海灘
SHANGHAI GRAND

監製：徐克　**導演**：潘文傑　**編劇**：邵麗瓊、鄒凱光、潘文傑　**攝影**：潘恆生　**剪接**：麥子善　**美術**：余家安　**音樂**：胡偉立　**演員**：劉德華、張國榮、寧靜、李蕙敏、吳興國、劉洵、黃佩霞、鄭雨盛　**出品／發行**：永勝娛樂—電影工作室　**票房**：20,837,056　**映期**：13／7～7／8

縱觀徐克的影片，當會發現其中不少皆是改編或藉用自經典作品，但是他以十足驚人的想像力和開創力，即使不斷遭遇珠玉在側的困難，總也能舊瓶新酒，自成一格。相較於好萊塢近來所流行的老片新拍，徐克更像是在進行通俗電影文化的翻修再製。面對著大致相同的素材，徐克不只是以新的故事、場面設計、拍攝技巧來重拍一部電影，他同時也明確的向觀衆展示，「當下」的現代觀點如何潛入一個舊有的題材，並因此澆灌出新的生命。

多年前的《上海灘》已是螢光幕上的不朽傳奇，現在的《新上海灘》由劉德華、張國榮和大陸女星寧靜改裝上場後，雖然不脫黑幫火拼和男女情愛的窠臼，但是藉由角色設計和明星魅力的搭配襯顯，佐以故事情節的重新編排，而成爲一部全新的作品，其成績和文化意涵也超越了一般所謂的老片新拍。

《上海灘》中最引人興味的當屬「許文強」這個角色。《新上海灘》中由張國榮飾演的許文強爲台灣青年，因抗離日本人而滯留上海，進而捲入黑幫風雲之中。在徐克的編排下，這個角色身分的安排，似乎並不具有明顯的意涵，但是在我這個台灣人的眼中，倒興起一探究竟的好奇。「台灣人」在港片中甚少占有主角位置，而本片故事的表面邏輯也未曾提供一個非台灣人不可的理由，因此似乎可以容許我自由聯想爲兩岸三地現實景況的反映。

仔細想想，《新上海灘》中的許文強身分上的特殊，在於他不斷被強調是一個不會在上海終老的異鄉人。他也不時表達離開上海、不願爭雄的心願。符合異鄉人的「異」而又必須和中國發生關係者，在兩岸三地的現實中唯有台灣而已。香港勢將回歸於中國名下，而台灣卻還存有「異」的空間，台灣也還能夠成爲許文強執意離開上海（中國）的理由。當徐克需要一個不是中國的中國人之時，台灣成爲他的選擇。對徐克和本片編導而言，他們已是中國，而台灣則代表了一個異於中國的區域了？

《新上海灘》中只有兩岸，沒有三地！

衝鋒隊怒火街頭／EU 衝鋒隊
BIG BULLET

監製：陳木勝　**導演**：陳木勝　**編劇**：陳淑賢、馬偉豪、陳木勝　**攝影**：黃岳泰　**剪接**：張嘉輝　**美術**：馬磐超　**音樂**：金培達　**服裝**：馬磐超　**動作**：馬玉成、李偉良　**演員**：劉青雲、陳小春、張達明、李綺虹、林尚義、吳鎮宇、黃秋生、于榮光　**出品／發行**：嘉禾一泛亞娛樂　**票房**：9,771,575　**映期**：25／7～23／8

　　一部紮實好看的商業力作，劇情緊湊、編排順暢、人物突出、動作精彩！香港人拍起警匪片總有一定的水準，也形成特色明確的傳統，《衝鋒隊怒火街頭》則是為此傳統增添丰采！

　　香港各種類型電影中，警匪片總有一定的比重和傳承。不過說起軍裝警察，倒是警匪電影中的少數。陳嘉上以飛虎隊為主的幾部電影，算是開創了一股飛虎風潮。不過飛虎隊的裝備與特質，基本上可以輕易的套入英雄的形象中，較為討好入戲，容易製造出商業電影的通俗魅力。至於一般的軍裝警察，印象中總是在警匪裡扮演小角色，更是喜鬧電影中嘲弄的對象，絕少挑大樑扮英雄。所以這回陳木勝藉《衝鋒隊怒火街頭》，將描繪重心擺在一向受人冷落的軍裝警察身上，小人物終於成為大英雄，倒是一新耳目的做法。

　　《衝鋒隊怒火街頭》中的「衝鋒隊」簡稱「EU」（Emergency Unit），在香港九龍一共有九隊，一隊五人。本片以此種隊伍為主，主角劉青雲在影片開始，由便衣降轉到衝鋒隊中擔任隊長，卻不願放棄原來正在調查的案件，一意帶領他的隊員衝鋒陷陣、追查到底。隊員中的陳小春卻不以為然，屢屢排拒劉青雲的領導。在惡人一連串的殘酷罪行後，二人終於攜手，和其他隊員一起將歹徒繩之以法。

　　總的說來，導演和編劇將故事壓縮在極短的時間長度內敘述完成，爲全片奠下了緊密鋪排的基礎，加以節奏的準確控制、情節的合理設計，自然精彩可期。人物方面，劉青雲、陳小春、李綺虹、張達明等人在軍裝的統一造型下，個性分明突出，搶眼異常。以往此類警察的模糊身影，終於在此呈現出清楚動人的面容！

　　就香港警匪類型電影的發展而言，本片的出現塡補了某些不足的層面。以前隨隨便便充場面或不時死掉一堆的軍裝警察，現在終於有了發言的位置。同時，也是對原有的類型灌注活水，進而豐富了類型的樣貌，更可能形成新的創作脈絡！

　　一部成功好看的電影，總是給我無比樂觀的期待！ ✦

洪興仔之江湖大風暴／英雄不敗之江湖大風暴
WAR OF THE UNDER WORLD

監製：王晶　**導演**：邱禮濤　**編劇**：秋婷、王晶　**攝影**：余國炳　**剪接**：蔡雄　**美術**：何志恆　**音樂**：李振鴻　**服裝**：張叔平　**動作**：元彬
演員：梁朝偉、陳小春、李若彤、丁子峻、林偉亮、雷宇揚、林尚義、谷峰　**出品／發行**：最佳拍檔　**票房**：12,028,513　**映期**：30／7～26／8

　　當《古惑仔》系列電影、漫畫在香港發紅發紫、大賣特賣的時候，「洪興社」就如同武俠小說中的少林、武當一般，成爲一個傳奇的根源，發出神秘的光芒，引人一探究竟。於是王晶自可用他一手開創主導的「商品」，開枝散葉。以「洪興」之名，讓「古惑仔」的面容更加多樣立體，並且在銀幕上建構當代的江湖傳說！

　　在商業的包裝下，《洪興仔之江湖大風暴》販賣的內容其實不脫「江湖義氣」、「父子親情」這些俗套。不過王晶等人操作這些商業元素卻是駕輕就熟，甚至新瓶舊酒地耍些花槍。本片實際上等於是一部「古惑仔」加「武俠片」的奇異綜合體，拋開鄭伊健這位「古惑仔」

最佳代言人，另外講起「洪興」傳奇。片中梁朝偉是洪興社老大的獨子，卻因爲家人慘死於幫派恩怨，而獨自帶刀行走江湖。但是每遇洪興有難，便出頭承擔。如此的故事架構，加以梁朝偉的刀俠造型，活脫就是武俠電影的時裝版本。稍後的陰謀叛離、掠位奪權，幾乎又是重現楚原、古龍的邵氏武俠片。

　　刀光劍影血紛飛，一幕江湖在眼前！透過李若彤的敘述，梁朝偉以及他身後的洪興社立刻成爲江湖傳奇。在男性的江湖中，女性是旁觀者、見證者，更是在男性殺伐之後的倖存者。李若彤的女性身分讓她得以目睹一個傳奇的發生，她的記者身分讓她理直氣壯的介入這一場恩怨仇殺。接著，她的敘述也因爲她女性和記者的雙重身分而添加了傳奇色彩。至此，古惑仔與洪興社成爲當下的即興傳說，並且有可能演變爲不朽的神話！

　　這就是《洪興仔之江湖大風暴》最令我感到興味之處。透過武俠片的類型包裝以及元素襲用，配以女性聲音的敘述，豐富了「洪興社」的傳奇性。做爲「古惑仔」的系列電影，本片協助「古惑仔」成長、成熟，邁入一個完滿自足的世界，進入通俗文化的深層結構之中！🐟

金枝玉葉2
WHO'S THE WOMAN ？ WHO'S THE MAN

監製：陳可辛　**導演**：陳可辛　**編劇**：阮世生、林愛華　**攝影**：陳俊傑
剪接：陳祺合　**美術**：奚仲文、劉敏華　**音樂**：許願　**服裝**：吳里璐
演員：張國榮、袁詠儀、梅艷芳、陳小春、李綺虹、曾志偉、劉嘉玲、陳豪　**出品／發行**：電影人／嘉禾－嘉樂　**票房**：20,916,798　**映期**：15／8～11／9

　　《金枝玉葉》的續集是在男歡女愛的包裝下，碰觸了通俗電影中的某些禁忌，加以拆解，嘗試用新的觀點，引導出自覺自省的答案。

王瑋

電影一開場，便延續自前集的結尾，前集的主題也順勢伸展。當「公主」和「王子」相擁熱吻之後，幸福美滿的日子是否隨之而來？在喜劇的處理下，編劇和導演給了一個否定的答案。袁詠儀搬進張國榮的「宮殿」之後，徹底破壞了張的生活與事業，同時也讓張有了情感出軌的機會。張的外遇對象方艷梅（梅艷芳），方卻又愛上了女扮男裝的袁詠儀。至於袁則陷入同性相親的自我懷疑之中，一如前集的張國榮。此時，編劇導演透過看來嬉鬧荒唐的三角戀情，一方面讓袁詠儀產生自覺，反省自己原本以男性滿足爲中心的情愛觀，另一方面，也在同性的親密關係中，自我發現、體驗自我。雖然最後的結局還是脫不開和諧親愛，卻不是一味的逃避，饒有興味！

除了男女愛戀，《金枝玉葉》續集非常有意識的在處理「同志現身」的主題。在前一集中，編導花了極大的篇幅刻畫張國榮的同性戀恐懼，以及是否承認同性愛慕的驚惶失措。當他最後向男裝的袁詠儀表達愛意時，似乎可以看做是一種型態的「同志現身」。不過因爲這個「現身」是採取隱秘不公開的方式，所以也無法完全構成所謂的「現身」。到了續集，因爲袁詠儀以男裝重新踏入歌壇，並且在頒獎台上公開向張國榮表達愛意，加以兩人同居的關係曝光，於是「同志」徹底「現身」。順序發展的多角戀情，也是不斷在同性戀的疑雲中，讓主要角色碰觸到「現身」的難關！

這個「同志現身」的題目在最後更獲得了清楚的表現，定下結論。片中的兩個同志油漆工人在片尾時，對張國榮的「現身」表達欽佩之意，同時也因此受到鼓舞，進而完全肯定個人的性傾向和情感。在主流商業電影中，同性戀一向遭受歧視、嘲弄和打壓。在此，《金枝玉葉》續集在看來胡扯荒唐的劇情中，不僅大談同性戀與現身的問題，還給予正面的論斷，是商業電影的突破，也不容易了！✎

飛虎
FIRST OPTION

導演：陳嘉上　**編劇**：陳慶嘉　**攝影**：黃永恆　**剪接**：陳祺合　**美術**：邱偉明　**音樂**：陳光榮　**動作**：羅禮賢　**演員**：王敏德、梁詠琪、劉松仁、李楓、白文彪、張鴻安、周海媚　**出品／發行**：寰亞－全人　**票房**：17,360,176　**映期**：14／9～16／11

　　即使非常強調商業屬性，但是就商業電影的製造規模和擬真特質而言，港片依然無法和好萊塢平起平坐。從故事取材、劇情編排、攝製技術直到演員表演都屬於港片中上乘之作的《飛虎》，也不得不屈從於現實面所導致的差距。資金限制了影片的場面，技術也減損了影像的魅惑力。雖然如此，導演陳嘉上的才情足以超越客觀環境的限制，讓本片因為獨具的作者魅力而大幅勝過多數的好萊塢電影。

　　一直以來，陳嘉上便著迷於「飛虎隊」的素材和人物特質。由他執導，周星馳主演的《逃學威龍》和《逃學威龍2》，就是將飛虎隊帶入無厘的喜趣世界中，成為情理和笑鬧兼具的作品。到了《飛虎雄心》，則是一抒心中的創作理念，紮紮實實地拍起飛虎隊的訓練養成、人際關係與個人情感。比起台灣那些不入流的軍教笑鬧片，陳嘉上的搞笑飛虎隊和正經飛虎隊都是精彩突出的佳作。這回兒他又把飛虎隊的「編制」擴大，不僅上街辦案，上山下海的衝鋒陷陣，還和別的警察聯手出擊殲滅國際罪犯。劇情高潮迭起於俐落酣暢的動作中，過癮好看！

　　沿用《飛虎雄心》中的王敏德做為主角，帶領著標悍的飛虎隊，協同梁詠琪的海關人員，在堅持分內責任的理念下，共同追查毒品走私的案件。於是大量的動作場面被搬上銀幕，可見出陳嘉上允文允武的導演技巧。也一如《飛虎雄心》，在精彩刺激的圍捕作戰中，展現出真實紀錄的觸感！可惜他的動作處理和人物描繪有點顧此薄彼，因

此只有王敏德的身影能突出於槍林彈雨中。他不似好萊塢巨星那般以不死之身獲得璀璨的光彩,卻是一位凡人英雄,更成為近年來港片中軍裝警察的代表。可惜女主角梁詠琪稍有犧牲,在影片後半段失色不少,有淪為花瓶的遺憾。不過陳嘉上畢竟是一位清楚面對商業創作、誠懇拍攝影片的作者,使《飛虎》蘊涵著幾分動人的人文氣息。

經常思索,也在銀幕上探尋一種獨屬於商業面容下的人文情感。這種情感不見得來自於導演意有所指的抒發,而只是一種單純面對電影的態度。《飛虎》實在沒有什麼了不起的微言大意,不過陳嘉上在片中流露出一種作者對題材的堅持和熱愛,使《飛虎》成為一部感人的的作品! ⊰❧

阿金
AN KAM

導演:許鞍華　**編劇**:陳文強、陳健忠　**攝影**:林國華　**剪接**:黃義順
美術:黃仁逵　**音樂**:大友良英　**動作**:程小東　**演員**:楊紫瓊、洪金寶、黃家諾、孟海　**出品／發行**:嘉禾／得心、嘉樂　**票房**:1,170,480
映期:10／10～17／10

《阿金》是一部讓我先期待而後徹底失望的電影!

《阿金》真的有一個非常好的題材!楊紫瓊在片中飾演一位女武行,在香港拍片做替身,然後發生了一連串生活和情感上的遭遇。當影片一開始呈現出如此的劇情走向和鋪排時,的確令我在心中叫好連連。不論從通俗討好或藝術創作的角度出發,這樣的人物和取材,應該都可以成為一部充滿興味的作品。比起導演許鞍華的前作《女人,四十》和其中的蕭芳芳,《阿金》和楊紫瓊的角色更具有吸引力和可塑性!不用大腦去想,也猜得出家庭主婦的日子比一個在刀光劍影中討生活的女武行無聊乏味!《阿金》應該比《女人,四十》更好

看？！

　　在動作戲早已成為港片的獨門絕活時，電影武行的工作、生活和情感卻很少被搬上台港銀幕。所以《阿金》的題材在近年來不太具有新意的港片中，且不論能否讓大眾產生興趣，至少是個新鮮創意！又何況核心人物是一位女武行？似乎描繪的角度、討論的事情、編排的情節，乃至於導演的創作意念，都可以順手拍出許多銀幕上未曾一見的東西。可惜，我只能說不知道許鞍華在幹什麼？用了三個近乎各自獨立的段落來刻畫呈現楊紫瓊所演的女武行，結果不知所云！在通俗面，許鞍華說了一個情理不通的破爛故事！在意念和創意方面，又落入俗套！

　　片中楊紫瓊要工作要戀愛，掛著滿身青紫瘀傷和武術指導，也就是和領班洪金寶擦點小小愛情火花。那麼就好好的去講工作和戀愛，當然也行。但是稍稍講得有點味道的時候，楊紫瓊不幹武行轉去大陸開卡啦OK。沒兩下子，她的愛人移情別戀、卡啦不OK。在此，情節情緒和人物個性的轉折開始失控！接著，回到香港重操舊業的楊紫瓊又捲入洪金寶莫名其妙的猝死。黑幫囂張、子報復仇的好戲就在香港社會中活生生的上演。天啊！楊紫瓊轉身一變成為武打保母，保護幼子、浪跡天涯。

　　如此的轉折和演變，完全看不出許鞍華的導演風格和意念表現，只見一連串的突兀！想要通俗煽情，卻拍不出一個有情天地，讓我相信、感動，而投入其中。誇張失真、全面潰敗，成為《阿金》的悲情！🐦

攝氏32度
BEYOND HYPOTHERMIA

監製：杜琪峰　**導演**：梁柏堅　**編劇**：司徒慧焯　**攝影**：黃岳泰　**剪**

王瑋

接：黃永明　**美術**：余家安　**音樂**：張兆鴻　**動作**：元德、元彬　**演員**：吳倩蓮、劉青雲、韓材錫、黃莎莉　**出品／發行**：金麟／銀河　**票房**：2,621,660　**映期**：18／10～1／11

　　梁柏堅的《浪漫風暴》讓我覺得是有點孤單的好電影。從香港近幾年的賣座影片趨勢來看，明顯的有些不合潮流！至於新作《攝氏32度》，則是具備了更強的商業企圖，但是動人的力道，卻不如前作來得單純直接！

　　《攝氏32度》擺明了是一部以風格爲重的電影！全片開始於煙塵瀰漫的槍戰中，在開槍男子那極度文學性的旁白引領下，進入回敘，由吳倩蓮飾演的女殺手出場。如果說她冷酷，那不只是因爲她能冷靜的完成任務，也是由於她先天體溫只有攝氏32度。就在這個不具有「故事寫實」性的角色設計下，我逐漸看到一個刻意冷漠疏離的內心世界。唯一能夠讓這個世界有點溫暖人情的方法，就在於劉青雲飾演的老實男人，以及他所煮出來的熱湯麵！

　　熱騰騰的湯麵令女殺手感到人情的溫暖，而漸生情愫。可惜在一次任務後，受害人的保鑣追來香港復仇雪恥，讓女殺手無法和心愛的男人雙宿雙飛。愛情的甜美夢幻就在槍林彈雨中破滅！或者說，他們是在生命走到盡頭的時候，才眞正的掌握到永恆的愛情！

　　不論是殺手故事還是愛情神話，梁柏堅在這部影片中所展現出來的作者風格，似乎不如前作來得自然坦率，反而顯得矯情刻意！當然，如果純就影像而言，本片在沈鬱的光影籠罩下，魅惑程度可以說是勝過《浪漫風暴》——在血跡中萎縮的白色棉花糖，是以優美的意象，剖露了逝去的生命，也呼應女主角不曾存在的童年憶往；大雨滂沱的夜晚，讓男女情愛在斜坡上，順著湍急的水流一傾而下——在如此仔細的設計下，看得出全片要討好商業面的企圖！

　　爲了讓觀衆在戲院中「相信」一個體溫攝氏32度的殺手，梁柏堅花了相當功夫在包裝上。而除了影像之外，人物的塑造描繪是在以

型取勝的同時，讓性格和戲劇性一起走入極端，個性突出、愛恨分明、片面而俐落！不過這一切在我看來，都好像只是一個商業的努力。風格化的結果讓影片更加「美麗」，卻也更加「疏離」。這個疏離不在於我和影片的距離，而似乎是作者和作品間的排擠！《攝氏32度》所呈現出來的梁柏堅，總讓我覺得和拍攝《浪漫風暴》梁柏堅，不太一樣！

上述的理由一定不充分，不具完全的說服力！

可以只是直覺？！

甜蜜蜜
COMRADES, ALMOST A LOVE STORY

監製：陳可辛　**導演**：陳可辛　**編劇**：岸西　**攝影**：馬楚成　**剪接**：陳祺合　**美術**：奚仲文　**音樂**：趙增熹　**服裝**：吳里璐　**演員**：張曼玉、黎明、楊恭如、曾志偉、杜可風、Irene Tsu、張同祖、丁羽　**出品／發行**：嘉禾－嘉樂　**票房**：15,557,580　**映期**：2／11～31／12

和陳可辛近年的作品比較起來，《甜蜜蜜》是讓人舒服許多的作品。雖然商業通俗的企圖不變，卻沒有過分華麗的包裝，也能捨去聾人的情感表達，更拋開取巧的人物塑造，甚至故事內容也走向平實，結果就產生了一部愉悅動人的愛情影片！

故事開始於一九八五年，黎明是一個初到香港的大陸客，老實傻氣，一天到晚寫信給留在大陸的女友報平安、傳思念。不久時，他在麥當勞結識了現實厲害的打工女張曼玉。所以愛情電影中的俗套又再上演——兩個個性迥異卻又可以互補的男女，讓愛苗逐漸在心中滋長。不過好看的是，編劇岸西和導演陳可辛在處理這麼一段情感時，可以扣緊人物性格的塑造和發展，巧妙的編入各種看來平凡普通，卻又靈動耀眼的情境中。黎明的傻模樣帶著寫實的親切和幾許詩意的觸

感，而張曼玉的精明幹練也襯以甜美的善良人性，都是港片中少見而成功的人物設計。

　　和片名呼應的，是編導巧妙利用鄧麗君及其歌曲，讓男女主角相知相惜，而後輕巧卻情感十足的，在人聲鼎沸、煙雨朦朧的夜市裡，在生意失利的落寞中，點出張曼玉的大陸人身分，進而一舉打破友情的界線，令黎明和張曼玉相憐相愛。全片編導運用段落式的敘事結構，將男歡女愛轉為一幕幕短小的情境設計，一方面傳達出白雲蒼狗的人事變化，也因此能在另一方面強化了男女情愛的曲折和堅持，散發出通俗的渲染力。結果這些一小段的愛情戲，有時是蘊藉溫潤的情詩，有時又是親切抒情的散文，十足討好，更滿足大眾的愛情綺思！

　　愛情讓人想望、徬徨、迷醉！編導的巧思具體表現於此並充分發揮，好比一場張曼玉在車內握著方向盤，看著車外黎明的背影與夾克上鄧麗君的簽名，隱隱觸動她內心的不捨，而頹然低頭。卻不意按動喇叭，引黎明回身，不可抑遏的情欲於是爆發！本片就在這個男女情愛的不捨和欲念中來回徘徊，並堅信其純良美好的一面！可惜的是，越近結尾處，編導似乎愈受困於此信念，使得劇情鋪排拖拉冗長，又顯得有些俗套八股，無端引人訕笑！這種笑聲，反倒破壞了本片一直要建立的愛情夢幻！不過編導已經給所有觀眾一個沈溺其中的機會，一點缺失應不致將大家立刻拉回現實吧！

　　另外，在影片中的十年時空下，編導可以說是用悲喜交集的男歡女愛，取代並刻意忽略在同時間香港人對中國大陸的愛恨情仇。故事開始的一九八五年，中國和英國政府在釣魚台完成中英聯合聲明的必要法律程序，香港正式進入過渡期；一九八六年，港人發起反對大亞灣核電廠遊行，顯示出港人對中國的憂慮；一九八七年十月十九日港股狂跌四百二十點，十月二十六日再跌一千一百二十多點；一九八九年六月四日，在「今日北京、明日香港」的憂慮下，股市樓價下跌，移民風潮再起。

　　在如此風風雨雨的歲月中，《甜蜜蜜》像是一場超時空戀愛事

件。動盪的香港社會與惶惑不安的民心，極少出現在主角的身邊或是反應在他們的心情與行為上。在抒情感性、浪漫愛情的主調下，香港社會近十年中某些負面的社會經驗，以及關於九七的不良效應，都是模糊不清，甚至無足輕重。《甜蜜蜜》創造了一個甜蜜的十年情懷，一個甜蜜的九七過渡期！

黑俠
THE BLACK MASK

監製：徐克　**導演**：李仁港　**編劇**：徐克、許安、陳德森　**攝影**：張東亮　**剪接**：張家輝　**美術**：馬磐超、雷楚雄　**音樂**：泰迪羅賓　**動作**：袁和平、古軒昭、林迪安　**演員**：李連杰、劉青雲、莫文蔚、葉芳華、龍剛、黃秋生、陳豪、熊欣欣　**出品／發行**：永盛娛樂電影工作室　**票房**：13,288,788　**映期**：9／11～13／12

　　本片是全然好萊塢式的港片，更是純粹商業下的極端之作！

　　徐克以監製的角色，企圖十足地要為李連杰重塑銀幕形象，將一個武功大俠轉變到現代，化做西式風味濃重的「黑俠」。當然，從《黃飛鴻》之後，李連杰不只一次以時裝扮相在銀幕上瀟灑縱橫，但是論起受歡迎的程度，以及角色的「典範」性，都無法和古意可愛，又英氣十足的一代儒俠形象相提並論。於是徐克另起爐灶，將科幻類型元素加入影片中，讓李連杰成為一個接受科技改造訓練的殺手，無情無欲，卻脫離組織混入香港社會中，而繼續和組織犯罪對抗。

　　如此的題材在好萊塢電影中算是屢見不鮮，換到素喜翻轉電影技術的徐克手裡，《黑俠》成為一部十分好萊塢的電影。爆破、電腦效果、場景、音樂，甚至音效，都完全向好萊塢看齊。至於片中流露而出的商業性格，更是步入極端。從開場李連杰殺出組織的一場戲開始，緊密的打鬥、快速進展的劇情、震耳欲聾的音效，再配上繁複變

化的場景，毫無忌憚地在銀幕上排山倒海而來，似乎就是爲了讓觀眾在黑暗的戲院中拍手叫絕、猛呼過癮！而導演李仁港也在港片的製作空間中，充分發揮所長，大展個人風格！

　　從《'94獨臂刀之情》，便可看出李仁港是頗具作者潛質的導演。或許這也是受到徐克器重的原因，而有機會在徐克監製的《黃飛鴻》劇集中，擔任《八大天王》單元的導演。在本片中，他一樣留有前作的作者色彩，讓李連杰成爲風格化的人物，動作場面也進入絕對的感官刺激，在毫無緣由的世界中狂奔飛馳！片中的反派人物，似乎就是爲了犯罪而生。至於黑俠一角，則是不太具有英雄理念的英雄。香港成爲一個拼鬥生命的舞台，讓正邪兩派人馬殺個你死我活！結果，李仁港以強烈的風格，塡補了故事情節和人物性格上的漏洞，使全片得以在全無理性的感官刺激中成立！

　　或者也可以這樣說，因爲故事和人物欠缺周延性，才讓全片的視覺風格突出於銀幕之上。不過李仁港的作者風格還沒有完全具備獨一無二，而且成熟的「道理」，稍顯單薄，於是片中的乖張狂謬，就少了一份魅惑的特質，是他不如徐克的地方！

附錄：

　　由徐克監製的《黃飛鴻》劇集，共有《八大天王》、《無頭將軍》、《少林故事》、《辛亥革命》與《理想年代》五個單元。其中《八大天王》由李仁港執導，在動作場面的設計和拍攝上，最具個人風格。在李仁港以類似音樂錄影帶的鏡頭運作、跳接、快速 zoom in／out、抽格、慢動作，配合武術招式的表演，賦予拳腳打鬥新穎且風格十足的動感與張力。其中高潮戲由黃飛鴻和鏡花和尚對峙，在兩人幾乎互不碰身下的情況下，李仁港拍出一段極富感官刺激，卻又深沈悲戚的肉搏戰。其中更大膽穿插鏡花和尚被逐出少林時的回憶，企圖讓人在眩目的動作和光影中，感受到角色內心的愁苦，增添動人的

力道，是相當成功的嘗試！

色情男女
VIVA EROTICA

導演：爾冬陞、羅志良　**編劇**：爾冬陞、羅志良　**攝影**：馬楚成　**剪接**：鄺志良　**美術**：馮繼輝　**音樂**：許願　**服裝**：陸文華　**演員**：張國榮、舒淇、莫文蔚、徐錦江、羅家英、敖志君、文蘭、秦沛、劉青雲　**出品╱發行**：嘉禾－無線映畫　**映期**：28／11～31／12

　　曾經是邵氏武俠片中的當家小生，銀幕上的俊美俠客，爾冬陞在轉進成為導演之後，即使藝術成就未能居於港片之首，但是身處於商業掛帥的製片環境，他在作品中流露而出的創作誠意，以及一份屬於作者的堅持，足以令人感動。這一次，《色情男女》以聲色娛人的感官刺激，包裝了爾冬陞的言志企圖；激情男女的面容下，是作者對電影藝術的省思。全片或許不如大師經典那般地華麗動人，但是散發在光影中的平實與誠懇，讓我感受到真切單純的熱情！

　　本片以張國榮所飾演的導演為主角，在抱負難以發揮、生計無著的情況下，經由羅家英飾演的製片穿針引線、連哄帶騙，以及女友莫文蔚的鼓勵贊同，拍起三級片。影片一開始的激烈床戲轉換了《黑色追緝令》（*Pulp Fiction*）荒謬唐突和《天使心》（*Angel Heart*）的場面設計，乍看之下似乎又犯了港片向來喜歡隨意抄襲好萊塢的毛病。但是隨著劇情的開展，逐漸成為爾冬陞自述創作心情的肺腑之言。

　　片中短暫出現的劉青雲穿著爾冬陞風格的服裝，扮演一名叫做爾多陞的導演，因為拍了一部賣座淒慘的電影，而處境堪憐。爾冬陞像是透過影片中的爾冬陞，諷喻自己年前的作品《烈火戰車》在票房方面的未盡全功。這個角色和情節的設計似在點題，而影片的重心則是完全落於張國榮的徘徊和掙扎，描寫他在商業製造和藝術創作之間的

徬徨與痛苦！於是影片流暢地轉換在張國榮的理想與現實之間，在戲中戲和真實的戲劇空間中盡情伸展，以求得通俗取向和個人理念的平衡。在此，爾冬陞以《色情男女》的「三級」風情，一抒個人的心路歷程與創作策略，也呼應了香港導演的現實處境，進而與影片的劇情和角色交相指陳出豐富的意念和趣味，成熟俐落！

　　表面的精彩故事和內裡的意涵雖然動人，但是對我而言，更在於作者對電影的那種不唱高調的全心投入和通俗平凡的熱愛。爾冬陞在片中透過劉青雲的口，簡單又感觸良多地說出自己身為邵氏武俠片的首席小生，卻面臨武俠片的沒落和演藝事業的低潮，而走上導演之路。其中多少無奈、慌亂，未必能以崇高的藝術理想相抗，進而堅持不悔！只因為迫於現實，甚至是沒有退路的窘境，而長期、專注的投身於光影聚合之中，最後澆灌出美好的果實！不只是主角，影片中的每一個人物也都應和著創作者對電影工作的單純眷戀和無償付出，而那似乎才是電影生命得以延續、發亮的原因！更是《色情男女》超越聲色的情感顫動！～～

賭神3之少年賭神／賭神3
GOD OF GAMBLER 3

導演：王晶　**執行**：林慶隆　**編劇**：王晶　**攝影**：黃岳泰　**剪接**：馬高
美術：馮繼輝　**音樂**：許願、金培達、劉祖德、林子揚　**服裝**：陸文華、馬玉成　**動作**：林迪安　**演員**：黎明、袁詠儀、陳小春、梁詠琪、徐錦江、張達明、鍾景輝、吳鎮宇　**出品／發行**：嘉禾娛樂、永盛／最佳拍檔　**票房**：16,983,039（截至15／1）　**映期**：15／12～'97／15／1

　　要擴張一個電影神話，當然可以無所不用其極！從《賭神》上市之後，就不知有多少賭來賭去的片子，衍生出來的人物也早已塞滿了銀幕。這一次《賭神3》掰出「賭神」成為賭神的過程，也是玩不出

花樣的把戲。不過如果真能克服重重困難，我也樂觀期成！

《賭神3》，當然就是在「高進」這個人物上作文章。所以從身世、成長到喜癖，都是全片要拿來炒作的題目。幸好當初在設計「高進」的時候，留下不少虛張聲勢的話題，可以讓《賭神3》弄出足夠的篇幅來唬觀眾。於是「賭神」為什麼要吃巧克力？為什麼要戴玉戒指？如何和龍五成為生死之交？甚至油油亮亮往後梳頭髮，都成為本片要交待清楚的事情。

要「交待」清楚當然不難，要編成一個起承轉合、情理兼俱的故事，可就麻煩了，尤其還有一些基礎早在先前的《賭神》中就已決定，無法翻案，只好考驗編導的智慧。在《賭神3》之中，不論飾演高進的黎明多麼風流瀟灑，也不管袁詠儀多麼活潑可愛。從一開始，我們就知道這兩人的愛情一定不會有結果；當黎明和梁詠琪卿卿我我之際，我們也知道這段感情沒機會天長地久；在黎明失去味覺不吃東西的時候，我們也猜到唯一能塞進他嘴中的吃食，非巧克力莫屬！結果《賭神3》徹底變成編導和觀眾鬥智的過程與產物，而且贏面不大、勝算不多！

不過香港電影向來不願意費神和觀眾鬥智，《賭神3》自然也是順水推舟，男歡女愛、打打殺殺、玩玩賭局。看著劇中人拿著紙牌和籌碼梭來梭去、千萬美金隨意喊，不禁讓我想到日本綜藝節目《電視冠軍》。《賭神3》說穿了就是在比誰的賭術高明並選一個賭神，如果真能像日本人做《電視冠軍》一樣想些點子好好比一比，應該也會挺好看。至少賭神除了打梭哈之外，牌九麻將各式賭法也該精通才對？《賭神3》當然沒有做到這一點。當電影人比電視人還墮落的時候，憑什麼要人花錢進戲院呢？留在家中看電視吧！

食神
THE GOD OF COOKERY

監製：楊國輝　**導演**：周星馳、李力持　**編劇**：周星馳、曾謹昌、勞文生、谷德昭　**攝影**：馬楚成　**美術**：梁華生　**音樂**：許願、伍城　**動作**：潘健君　**演員**：周星馳、莫文蔚、吳孟達、谷德昭、薛家燕、劉以達、羅家英、李兆基　**出品／發行**：星輝海外　**票房**：40,861,655　**映期**：21／12～'97／12／2

　　喜劇往往偏執到瘋狂！周星馳的《食神》就是如此，而機巧奇趣！好看！

　　論起整體成績，《食神》明顯較周星馳前兩部影片優秀。首先，故事結構的完整性與曲折度更勝以往，戲中戲、回憶和幻想穿梭交錯。其中情節的鋪排不時兵行險著，卻又屢屢化險為夷。影片開始於周星馳現身廟街路邊攤，自表《食神》身分，隨即跳入回敘，交代他傾一時的風光場面和一朝頓失所有的落魄難堪。再回廟街之後，又以新創的「爆漿瀨尿牛肉丸」攻占食品市場紅翻天。為了「食神」大賽，趕赴少林學藝，最後再以花白的頭髮出現於眾人眼前，奪下「食神」的美譽！

　　這一連串的離奇遭遇，看來是蕪雜失序、手忙腳亂，其實前後呼應、左右逢源。雖不如好萊塢電影那般的工整，卻自有一種活脫飛揚的生氣和大膽，如入無人之境，揮灑縱橫。好比少林學藝一段戲，居然在我最期待時嘎然而止，立刻跳到一個月後的「食神」大賽現場。接著就在周星馳與惡人唐牛（谷德昭）進行生死惡鬥之際，率性穿插回敘，將少林學藝的搞笑場面逐一交代，卻又不會破壞結尾高潮戲的強度和張力，實屬一絕！

　　在故事情節之外，全片對於類型元素的掌握也是順手捻來、毫不遲滯。烹飪台上的切砍剁削、煎煮炒炸的拍攝技巧與場面調度，是充

分運用和再現香港影片中，功夫武俠類型的豐富資產。少林絕學和金庸小說的身影在片中自由出入，真個活靈活現。廟街人物的設計和逞勇鬥狠的火拼，又和幫派片扯上淵源。甚至柯恩兄弟在《金錢帝國》中販售呼拉圈的手法也被照樣搬入片中，在抄襲之下，自有神采！

至於周星馳向來拿手的無厘誇張，也在片中有了更放更盡的表現。一身唐衫短褲的造型，搶眼突出。功成名就時的囂張狂妄、睥睨一切，爾後流落街頭又東山再起，再至痛失愛人，以一碗叉燒飯表達至情，都作足表演，引人開懷！莫文蔚的暴牙醜女，以及吳孟達一身香港特區首長董建華的裝扮，都十足討好。最後，當這些乍看亂七八糟的東西，被一股腦搬上銀幕，爆出荒謬唐突的喜感之際，又都被導演李力持收攏在周星馳的喜怒哀樂之中，形成獨特的風格和魅力。

當然，藐視周星馳的觀眾可以說這一切都是無聊的胡鬧把戲。但是不論當我咧嘴大笑，或是勉力打住笑聲的時候，我都在《食神》中看到生猛帶勁的香港通俗文化。從少林寺十八銅人，到金庸武俠小說中的武功招式；自富麗堂皇的餐廳、俐落的中式速食連鎖店，到粗鄙的廟街路邊攤；由精緻美食、真情真意的雜碎麵，到爆漿瀨尿牛肉丸。這些被隨手翻炒的戲劇材料和搞笑內容，共同拼貼出鮮活的香港面貌。而究其底蘊，也可看出香港文化的精神特質。當影片進行到最後的「食神」賽會，周星馳以一碗看來普通的叉燒飯，力拼華麗的佛跳牆而終於取勝時，似乎就是顯露出作者對於通俗文化的信仰和堅持，最是動人！若是再放入「九七」回歸的氛圍中，那麼周、吳的對陣、叉燒飯和佛跳牆的拼鬥，似乎象徵了香港民間和中國官方的一次較勁。至於贏家，當然是充滿活力的香港大眾！

1997 年

- ◆十萬火急／烈火雄心 119 LIFELINE
- ◆基佬四十 A QUEER STORY
- ◆一個好人 MR. NICE GUY
- ◆黃飛鴻之西域雄獅 ONCE UPON A TIME IN CHINA & AMERICA
- ◆蜜桃成熟時 1997 THE FRUIT IS SWELLING
- ◆一個字頭的誕生 TOO MANY WAYS TO BE NO.1
- ◆天地雄心 ARMAGEDDON
- ◆97古惑仔戰無不勝 YOUNG AND DANGEROUS 4
- ◆至激殺人犯 MAD STYLIST
- ◆宋家皇朝 THE SOONG SISTERS
- ◆兩個只能活一個 THE ODD ONE DIES
- ◆殺手三分半鐘 THE KILLER HAS NO RETURN
- ◆南海十三郎 THE LEGEND OF THE MAD PHOENIX
- ◆春光乍洩 HAPPY TOGETHER
- ◆高度戒備 FULL ALERT
- ◆小倩 A CHINESE GHOST STORY-THE TSUI HARK ANIMATION
- ◆算死草／整人狀元 LAWYER LAWYER
- ◆神偷諜影 DOWNTOWN TORPEDOES
- ◆飛一般愛情小說 LOVE IS NOT A GAME, BUT A JOKE
- ◆豪情蓋天／作案專家 THEFT UNDER THE SUN
- ◆香港製造 MADE IN HONG KONG
- ◆自梳 INTIMATES
- ◆熱血最強 TASK FORCE
- ◆G4鐵衣衛／G4特工 OPTION ZERO
- ◆黑金／情義之西西里島 ISLAND OF GREED

十萬火急／烈火雄心119
LIFELINE

監製：方逸華　**導演**：杜琪峰　**執行**：游達志　**編劇**：游乃海　**攝影**：
鄭兆強　**剪接**：黃永明　**美術**：陳潤興　**音樂**：黃英華　**動作**：元彬
演員：劉青雲、李若彤、方中信、黃卓菱、黃浩然、鄧辛峰、陳萬雷、
劉曉彤　**出品／發行**：大都會　**票房**：20,757,187　**映期**：3／1～5／2

　　論資本和技術，香港電影當然很難追上好萊塢。但是說起導演風
格和明星魅力，則是各有所長。陳嘉上的《飛虎》，陳木勝的《衝鋒
隊怒火街頭》，都是運用港片所能擁有的資源、條件，充分掌握本身
特色後所完成的佳作！而成龍的《一個好人》，則是極力要和好萊塢
平起平坐後，進退維谷的劣作！水準有時大起大落的杜琪峰，以消防
員為主角人物拍出了《十萬火急》，雖然已有好萊塢的大製作《浴火
赤子情》在前，不過杜琪峰還是說出了自己的一套故事，精彩動人，
頗有輸人不輸陣的氣勢！

　　本片以三個消防隊員和一位女醫生為主要人物，以他們的工作為
核心，輻射而出，呼應對比到生活和情感方面的各種問題。當然，這
也不是什麼新鮮的敘述方法，不過游乃海的劇本寫得人物突出、環節
相扣。

　　主角劉青雲在片中綽號「老總」，是個熱忱大膽的消防隊員，也
是大夥的精神領袖。他們雖然樂於工作，但是總有點時運不濟。所以
不講情面的新隊長（方中信）在到隊之後，欲以嚴厲的紀律和專業要
求，整頓全隊隊員，而和劉青雲發生些許衝突。在他二人旁邊的女見
習隊長（黃卓菱）仍在試用期中，卻必須面對婚姻和工作的衝突。於
是就在各種危險的工作情況中，劉青雲要面對他和女醫生（李若彤）
那若即若離的愛情；隊長要處理病重的前妻和只說英語的小女兒；女
見習隊長是否該為了事業而墮胎？這麼幾組看似各自獨立的角色和情

節,都被收攏在起承轉合的事件和情感變化中,加上杜琪峰的導演手法和風格向有一定的水準,讓全片成為一部精彩好看的通俗劇!

比較讓我不滿意的地方,首推全片對女性的描繪。以往杜琪峰的影片中,幾乎都有一個獨立自主、讓人擊掌稱快的堅強女性。這次雖然也不例外,女見習隊長的角色設計也十分討好,但是隨便因母愛的萌發而屈服在男性/父權的主觀意見下,實在令我不能接受。至於受困於愛情的女醫生,雖然不時展現出一些決斷力,可是最後那種依附愛情的小女人心態,也真是有點可笑。幸好比重不大,做為調劑,也就馬虎過去算了。

不能草草了事的,最該是片尾的救火戲!可奇怪的是,這種點明主題、創造高潮的收尾戲,卻處理得有些雜沓拖延、節奏失準。再加上製作條件明顯不如好萊塢,視覺效果和感官刺激自然打折,無法繃緊全片的張力,而稍顯洩氣,缺乏一種酣暢淋漓且單純的痛快,相當可惜,而令我惋惜的也不僅於此!

電影表面的戲劇高潮和感官刺激,無非是凝聚全片主題以產生如「信仰」一般的力量,更是將作者理念完全推到銀幕上的「非常」手段!所以當本片最後的浴火奮戰一有氣力潰散的時候,就顯得作者語焉不詳,說服力自然降低,非理性的魅惑也可能蕩然無存,而那正是港片,也是杜琪峰的特點!

基佬四十
A QUEER STORY

監製:高志森　**導演**:舒琪　**編劇**:舒琪、鄺文偉　**攝影**:黃仲標　**剪接**:黃義順　**美術**:雷楚雄　**音樂**:鍾定一　**演員**:林子祥、陳小春、伍詠薇、吳鎮宇　**攝製**:高志森影業　**出品**:嘉禾　**票房**:3,093,460　**映期**:16/1~5/2

當令狐沖抓著垂死的東方不敗聲聲逼問昨夜與誰春宵一度時，其不安的神情代表了九〇年代初眾人對同性戀的疑懼和不解！

這惶惑不安終於在《金枝玉葉》中得到排解，影片中的張國榮在內心交戰後還是吻上「男仔」袁詠儀。但是在男裝女生的包裝下「出櫃」，多少還是帶著欲迎還拒的弔詭。

猶豫躊躇到了《金枝玉葉2》中便坦蕩快意許多，然而在身影搖擺的同時，同性戀和異性戀之間似乎還有著非我族類的隔閡！

所以《基佬四十》是好的。雖然在這部影片中，同性戀不時被擺放到「道德」和「變態」這些價值標準前衡量一番，卻沒有那種要和異性戀一拍兩散的藩籬。不管同性或異性，愛情就是愛情！

片中的林子祥是個沒有公開自己性取向的中年男子，陳小春則是和他同居的出櫃同性戀。在交錯的敘述和平淡抒情的調性下，導演舒琪呈現出這兩個男人，特別是前者因為個人的性取向，而在家庭、朋友、工作和情感各方面所遭遇的困擾。在家庭中，他要如何向老父以及青梅竹馬的女友坦白？在工作上，他必須隱瞞自己的性取向。他的好友死於愛滋，卻必須因為社會上對同性戀的道德偏見而有所顧忌。同樣是同性戀的親人又要如何得到下一代的諒解？陳小春和他的情感又能經得起各種考驗嗎？舒琪在此似乎有著極大的企圖，將時下社會中主要的同性戀話題都擺到林子祥所飾演的角色身上，但是又要如何解決呢？

當然，這無法被簡化為一個出不出櫃的問題，而舒琪也沒有提供什麼快簡易食的答案，所有的一切都被擺到人情的思考路線上走著。影片中林子祥的遭遇一如他人，就像異性戀者同樣會有各種情感上的困擾一樣，只是在現時的社會情況下，一個同性戀必須花上許多精神氣力，去面對各種難以在一時間化解的成見。而舒琪對這些成見的處理或許顯得有些雲淡風輕，不過我還挺喜歡這樣的態度，就是平實、坦然。

王瑋

　　我無法斷言舒琪對同性戀的情感處理是否到位，不過卻可以看到他對人情的掌握，也因此，他不會讓影片中的「基佬」因爲性取向的差異而像是來自另一個星球的物種！

一個好人
MR. NICE GUY

監製：蔡瀾　**導演**：洪金寶　**編劇**：鄧景生、馬美萍　**攝影**：林輝泰　**剪接**：張耀宗、邱志偉　**美術**：馬光榮　**音樂**：金培達　**服裝**：呂鳳珊　**動作**：成家班、曹榮　**演員**：成龍、李察•羅頓、李婷宜、洪金寶、周華健、高麗虹　**出品／發行**：嘉禾　**票房**：45,420,457　**映期**：1／1～20／3

　　近年來成龍主演的電影，都有國際化的企圖。不只是取材走出香港，更重要的是在攝製規模方面也向好萊塢看齊，將原本只能在好萊塢影片中看到的場面，以龐大的資金，移植轉換到他的作品裡。雖然錢多好辦事，但是對最後的成績而言，未必產生加分的作用！

　　《一個好人》中的成龍是一個平凡的廚師，只不過這個角色的設定，實在和整部電影的故事情節無甚關係。反正他就是路見不平，無端捲入黑幫火拼，爲著一捲錄下毒販罪行的家用錄影帶（新聞記者用非專業的錄影帶拍新聞，實在奇怪，更絕的是其中的畫面還經過剪接），被兩派惡徒追殺。於是一場接一場的惡鬥就在各種險峻的地形和環境中展開，看得我眼花撩亂，卻意興闌珊。

　　大體說來，成龍的電影和多數的港片相比，在劇情鋪排和人物設計方面，都嚴謹許多。讓拳打腳踢於起承轉合之中，自然扣人心弦。可是《一個好人》壞在劇本過於白癡，甚至有刻意向好萊塢觀眾靠攏的傾向。整個故事架構就是常見的好萊塢俗套，卻發展不出什麼新意，只能拿個毒品和錄影帶證據大作文章，乏味得緊。幸好導演洪金

寶在前半段將好萊塢的電影語法和港片動作風格操作得當，還有點看頭。但是到了警察跟監辦案的時候，完全在喜趣和緊張中拿捏失準，更從此潰不成軍，慘不忍睹！

唯一做得好的事情，是成龍的每一場打鬥都維持了一定的創意和特色。可惜的是成龍一路都被追著跑，叫人難堪。一部通俗商業的電影，卻有一個缺乏主動力的人物，實在難以勾起我觀賞電影的熱情和慾望。編導在此順手就拿女人做犧牲，讓成龍產生一點衝勁，狂飆一場，演出英雄救美。

成龍哪一次不和女人牽扯在一起？這幾乎是他和觀眾的默契，無妨。同時，每一回搞個大「玩具」，也成為一種賣命和創意的象徵。本片弄出一個超大工程車，新鮮有趣。可是最後讓成龍端坐車中摧毀敵營，就有點兒愧對觀眾了。這種不用動手動腳的戲，換個好萊塢英雄便可，何需手腳俐落的成龍？錢一多，就只想賣眩，毀一個豪華巨宅，過癮吧！可是好萊塢連真的大樓都炸了，你成龍拼得過嗎？十足搞不清楚狀況！應該最高潮的戲變成最無聊的大破壞，成龍迷如我只有傷心走出戲院！

黃飛鴻之西域雄獅
ONCE UPON A TIME IN CHINA & AMERICA

監製：徐克　**導演**：洪金寶　**編劇**：史美儀、許莎朗、司徒卓漢、蘇文星、郭偉鐘　**攝影**：Walter Gregg、林輝泰、古國華　**剪接**：麥子善、林安兒　**美術**：馬光榮　**音樂**：盧冠廷　**服裝**：馮君孟、關美寶　**動作**：洪金寶　**演員**：李連杰、關之琳、陳國邦、熊欣欣、龍剛、吳耀漢、Jeff Wolfe　**出品／發行**：永盛娛樂／中國星　**票房**：30,268,415　**映期**：1／2～5／3

從電影到電視劇集，「黃飛鴻」的演出者由李連杰而趙文卓，再

由李連杰回到大銀幕演出《西域雄獅》，徐克始終都在其中灌注許多有趣的創作意念。從侷促一隅的武師，漸次由地方向中央邁進，並且隨著時代變遷和歷史事件的發展，賦予「黃飛鴻」各樣的「任務」以及不同的象徵意義。以創作者的角度來看，自有其意義。但是對觀眾而言，徐克的「黃飛鴻」是否還能追上時代的腳步，成為認同的對象，不無疑問？

　　當黃飛鴻打遍中國無敵手，卻又不可能成為開創新中國的英雄後，離開中國四處走走也是應該！這一次為了牙刷蘇的寶芝林分店，千里迢迢跑去美國西部，在西部化的主題曲中發揚國威，是有趣的設計。路途中，黃飛鴻一行人因遭遇紅蕃（該說是原住民）的襲擊而失散。黃飛鴻為另一族喜好和平的原住民救起，卻因傷喪失記憶。後來還好被十三姨尋獲，並由鬼腳七助其回復記憶。當時白人鎮上的中國人飽受欺侮，又被鎮長設計陷害為搶匪。於是黃飛鴻挺身而出，打倒惡人，使中國人獲得尊嚴，而歡喜建立「唐人街」。

　　這樣的故事，光看到一個喪失記憶的情節，就讓我覺得陳腐老套。雖說作者藉此讓黃飛鴻面對身分認同的難題，可是撞個腦袋就忘記一切的鋪排，實在乏味，對一個「偉大」的題旨也不會產生什麼助益。幸好鬼腳七重演黃飛鴻歷次大戰的情景，以及黃飛鴻總要教訓人卻沒人要聽的設計算是有趣，對主題的闡明也有一點兒幫助。至於牙刷蘇行醫被欺侮、華人盡被白人歧視的內容，則是了無新意。靠著近乎神奇的中國功夫躲開子彈、打敗西部槍客，更是老八股的義和團心態！從李小龍開始，到李連杰、徐克合作的《黃飛鴻'92之龍行天下》，再到1997年，怎麼就是弄不出個新花樣？至於片中那些一會兒講母語，一會兒講英語的原住民，還有莫名其妙的白種壞蛋，更是讓本片慘不忍睹！

　　其實徐克的原始出發點還算有趣，可惜劇本的編寫和洪金寶的導演幫不上什麼忙。類型的疲憊，也是《黃飛鴻》遭遇的難題。老舊的

樣貌，實在沒辦法開創出什麼新的內涵。就時機和社會環境而言，當香港移民逐漸回流的時候，還有多少人要看海外華人奮鬥史？當大夥都在期待九七回歸的美好遠景時，誰需要黃飛鴻這個亂世英雄呢？

附錄：

　　徐克的《黃飛鴻》六十分鐘電視劇集，共有《八大天王》、《無頭將軍》、《少林故事》、《辛亥革命》與《理想年代》五個單元共二十八集。這一列的電視劇集，故事各自獨立，創作意念則是延續自徐克《黃飛鴻》電影系列，加以發展。《八大天王》故事情節頗類似於電玩遊戲快打旋風——黃飛鴻不意招惹親王，親王爲圖報復，便引來由少林棄徒鏡花和尚（爾冬陞）爲首的八大天王，逐一挑戰黃飛鴻；《無頭將軍》講述一個軍閥在喪命於廣州城內，引起一連串的紛爭事故。地方有道士妖言惑眾，說寶芝林妖氣沖天。城外，則有其他軍閥派系意圖將廣州城納爲個人勢力範圍；《少林故事》明顯將少林寺比喻爲當今大陸，貪瀆、腐敗、有人營私結黨，還有人示威抗議。黃飛鴻陷入各種鬥爭和陰謀之中，難以脫身。其父黃麒英則是欲藉由辦教育的方式，推動少林民主改革；《辛亥革命》將傳奇人物蘇乞兒編爲革命黨人，並且是黃麒英的師妹，藉此將辛亥革命和黃飛鴻搭上關係。本劇徐克將蘇乞兒的性別轉爲女性，由武俠女星鄭佩佩演出，實屬一絕；《理想年代》則是辛亥革命已然成功，而跨入民國年代。黃飛鴻率徒眾於寶芝林門前毅然剪去髮辮，迎接新時代的來臨。然而袁氏稱帝的野心漸露，再次將黃飛鴻捲入一個騷動不安的歷史事件中！

　　徐克在製作此劇集後接受訪問，表示構想中牙刷蘇可回到美國開寶芝林，豬肉榮可成爲中國第一個製造豬肉罐頭而致富的商人，至於梁寬一角，可以成爲電影明星。由此看來，《西域雄獅》的故事早在徐克《黃飛鴻》片集的計畫中！

蜜桃成熟時1997
THE FRUIT IS SWELLING

導演：錢文錡　**攝影**：黎耀輝　**剪接**：琳琳　**美術**：張學潤　**音樂**：羅堅　**服裝**：陳志良、林健邦　**演員**：鍾真、洪曉芸、羅心雅、王書麒、徐錦江、方璇、莊瓊丹、舒淇　**出品／發行**：金馬娛樂　**票房**：6,066,820　**映期**：13／3～26／3

　　就製片策略和商業掌握而言，港片實在有一套絕地翻身的本領。眼看情色三級片由盛而衰，當初奮勇一脫的女星有的轉型，有的銷聲匿跡，居然又在王晶等人的操盤下，開出紅盤！在捧紅了舒淇之後，鍾眞主演的《蜜桃成熟時1997》，因爲是否年滿十八歲而再度成爲熱門話題！

　　《蜜桃成熟時1997》的構想襲自湯姆漢克斯主演的《飛進未來》（*BIG*）──同樣是講述一個渴望長大的孩子在一夕間變成大人模樣，但是心智年齡卻保持童眞的故事。不過由台灣到香港脫衣發展的鍾眞所遭遇的處境，顯然比好萊塢的湯姆漢克斯複雜，也危險許多，讓我看的心驚膽跳！

　　一個小男孩如何面對成年男人的社會？結果純眞的童心讓他戰無不勝──玩具事業蒸蒸日上，還獲得美人的青睞。湯姆漢克斯的成人之旅放在道德保守的好萊塢，不過是坐一趟安全無慮的雲霄飛車，絕不可能飛出九霄雲外！就算出軌又如何呢？不論是小男生或大男人，承載的道德壓力遠比女性爲低。然而鍾眞在《蜜桃成熟時1997》中，從八歲跳進入十八歲之後，面對卻是一個淫慾充滿的世界，能不能讓一個八歲的小女孩失身於一個成年男子？就成爲本片故事中一個明顯而迫切的危機！

　　在這一趟冒然成長的旅程中，八歲頭腦十八歲身材的主角不只目睹男女激情的眞實演出，還兩度遭遇強暴的危機！至於安全一點的情

愛遊戲，也包含從姊姊嘴中學習接吻，並且實際應用在一個成年男子的身上。縱然我看到的是一個年滿十八歲的年輕女子在銀幕上笑臉迎人、裸裎相見，但是一想到影片故事中的實際年齡，就令我覺得像是在看驚悚片一般地坐立難安！

這是不是有點庸人自擾？如果《飛進未來》中的湯姆漢克斯和美女上床，鼓掌叫好的觀眾恐怕不少！可是回到《蜜桃成熟時1997》就是怎麼想怎麼怪！小女孩和大哥哥在游泳池中雙手相接，雖然看來普通卻想來有點色情淫穢。就算換成鍾眞上場，也無法突破道德障礙，最多只能接個小吻牽牽手。我一直猜測全片究竟要如何編出順理成章的劇情，讓鍾眞和男主角共享男歡女愛？結果最後還是不能讓男主角和未成年少女發生性行爲！純情的男人只好苦等十年，再乾柴烈火一般！

假使眞的拋開道德包袱，說不定還眞能玩出一套既驚爆又顛覆的新意！可是三級片終究還是在商業主流的範疇裡，不論怎麼脫，還是脫不開道德的最終防線。《蜜桃成熟時1997》也只是在進行一個「探底」的動作與嘗試後，由舒淇定下女孩在十八歲前不能做愛，十八歲後便可任意做的規矩，而鳴金收兵！

一個字頭的誕生
TOO MANY WAYS TO BE NO.1

監製：杜琪峰　**導演**：韋家輝　**編劇**：韋家輝、鄒錦光、司徒錦源　**攝影**：黃永恆　**剪接**：黃永明　**美術**：張世宏　**音樂**：黃嘉倩　**演員**：劉青雲、李若彤、吳鎮宇、張達明　**出品／發行**：銀河映像／嘉禾娛樂　**票房**：3,154,303　**映期**：14／3～27／3

「混黑社會的居然不會開車？」
夠荒謬的吧？誰說那些闖蕩江湖的人就必須是英雄模樣、無所不

王瑋

能？《一個字頭的誕生》以劉青雲飾演一個不會開車的幫派分子阿狗為主角，開始了兩段荒謬絕倫的古惑故事！

　　第一段，是在阿寶（張達明）的慫恿下，阿狗與其他五個混混一起運五台賓士贓車賣去大陸。不過這一票古惑仔在運車前夕打劫失敗，以致阿寶意外被自己人撞死，而阿狗更在慌亂把搶來的錢弄丟了。夠誇張、夠倒楣了吧？還不夠！他們在由水路去大陸途中，又一個人不小心落海淹死，剩下五個人要開五台車，卻有一個不會開車的阿狗。只好送上四台車交貨，居然又收不到一毛錢。他們心有不甘想來個黑吃黑，不料一塊遇上了公安的子彈……！

　　如果阿狗沒有一起打劫，又會如何？

　　在芬蘭浴女郎（李若彤）的要求下，阿狗送她上飛機到台中。離了機場，阿狗遇到原本要一起運車卻改變主意的Matt（吳鎮宇）央求他一起去台中。原來Matt收了一筆買賣，要去台中做掉一個人。擺脫不了Matt的糾纏，阿狗只好一起同行。沒想到飛到台中著了地，Matt居然沒帶地址，找不到買殺的人。結果二人歪打誤撞，闖進了當地的幫派紛爭中，被捲入仇殺漩渦，不知如何脫身。就在走投無路之際，忽得幫派大老賞識，而建立起屬於他自己的勢力與「字頭」！

　　去年查傳誼所導的《旺角楂Fit人》（台灣片名為《英雄赤女2》），便是將時興的「古惑仔」片種加以嘲諷，另創新意。而韋家輝這部《一個字頭的誕生》更是從拍攝手法、敘事結構到人物設定，大膽突破而又自成章法，風格突出！在大廣角和大特寫鏡頭的引領，我們看到是一個變形而突兀的世界。身處其中的混混是想要擺出一付江湖分子的氣勢，但實際上渾渾噩噩，一事無成。

　　在第一段的故事裡，這些傢伙從芬蘭浴場的搶劫開始便是狀況百出。不可置信的情節設計完全描繪出他們色厲內荏的張惶失措，與不堪一擊的窘境。連汽車都不會開，還混什麼黑社會？最後想發狠來個黑吃黑，卻鼠頭鼠尾的連槍都抓不穩，連同真正的搶匪一併被公安的

槍火掃光！

　　死的冤枉？那麼再來一遍。即使沒有打劫芬蘭浴場，不去大陸而轉到台中，也一樣沒什麼搞頭。阿狗正經八百英雄氣概恰與Matt的猥縮膽小形成對比，而又受盡牽連。他高喊義氣，也正好墜入一個很講義氣的地方，隨時可以講幫規斷小指，忠肝義膽，實際上則是虛誇與荒誕。就算最後爭得了一個名號，全身不能動彈地坐在輪椅上，還能逞英雄嗎？

　　兩段故事有著同樣的人物，卻有不同的性格。有著類似的情節與狀況，但是一個直角轉彎便進入不同的發展。韋家輝想要來個對比說教嗎？不盡然！在他屢出奇招、率性恣意的情節鋪排下，以反英雄的角色設計和誇張的影像風格，營造出怪誕的黑色幽默。其中不合常理的情境、戲謔荒謬的調性，更讓影片散布著一股虛無的氣氛。最後乾脆來個命理解釋：三十二歲是男人的關卡，李小龍就是三十二歲死掉的。那麼阿狗這個香港人是去大陸還是台灣？就留在香港罵人脫褲吧！

　　這是韋家輝的結論嗎？太政治了吧！

天地雄心
ARMAGEDDON

導演：陳嘉上　**編劇**：陳嘉上、谷德昭　**攝影**：黃永恆　**剪接**：陳祺合　**美術**：邱偉明　**音樂**：陳光榮　**動作**：羅禮賢　**演員**：劉德華、黃秋生、李嘉欣、劉倩怡、谷德昭、呂米高、鄭靜、葉廣儉、黎耀祥　**出品／發行**：創作蚤／永盛娛樂／中國星　**票房**：23,733,200　**映期**：22／3～23／4

　　香港電影一直都在嘗試進行所謂的「國際化」，《天地雄心》也是如此。從題材的選取、人物的設定、場景的運用，再到整體製作水

準的提升，都顯露出躍登國際的企圖。而其中最需努力的地方，則是要編出一個讓觀眾信服的劇本，在潛意識中相信「香港」是世界的中心，進而心悅誠服地接受片中香港人所做的偉大事業！

當好萊塢以美國為世界中心征服全球的時候，觀眾不會感到懷疑，反而心悅誠服。如此的設定不僅符合現實狀況，同時也得力於好萊塢電影文化長久以來所進行的灌輸和催眠。但是當港片要做出一部香港為中心的電影時，不論多麼有信心，在我這個外人的眼中，還是差了一大截！

《天地雄心》的確自信滿滿，讓劉德華扮演世界十大未來領袖。就是這個原因，劉德華的生命有可能遭遇威脅，因為好幾個未來領袖已經離奇死亡！於是劉德華要辛苦的被人保護！可偏偏劉大少早因摯愛李嘉欣的意外身死，而活得心不甘情不願！

在離奇的前提下，離奇的情節相繼出現，李嘉欣居然又出現在劉英雄的眼前，飄忽不定！搞得大夥辛辛苦苦地跑去東歐晃了一大圈，帶來國際景觀，結果還是讓李嘉欣從眼前消失。唯一的進展，是遇上了一個像救世主的老外。原來，一切的神秘世界都是這個老外搞出來的！他究竟是要毀滅世界？還是帶來永生？

一向表現不錯的陳嘉上，對本片的處理可以說是失敗到家！當然，劇本太爛是降低整體水準的主要原因。雖然編劇努力的要把場面搞大搞刺激，要把《不可能的任務》和《X檔案》合而為一，但是能放不能收、進退失據，十足尷尬！結果陳嘉上既拍不出驚險刺激，又弄不出懸疑驚悚，反而沈悶乏味、催人昏睡！

比起多年前《最佳拍檔》的「國際化」，《天地雄心》的確有了較為精緻的進步與掌握。所不同的是，以前還有英女皇的大傘做為保護，現在則更是要單打獨鬥，在不以中國為靠山的情況下，努力提升香港的地位！即使九七回歸，即使認同中國，在面對世界的時候，香港電影還是香港本位！稍早的《簡單任務》是如此，《天地雄心》也

是如此。就不曉得在一九九七年七月後，港片要如何處理這個問題了！🦋

97 古惑仔戰無不勝
YOUNG AND DANGEROUS 4

監製：文雋　**導演**：劉偉強　**編劇**：文雋　**攝影**：劉偉強　**剪接**：馬高
美術：趙建新　**音樂**：伍樂城　**服裝**：利碧君　**動作**：李忠志　**演員**：鄭伊健、陳小春、李嘉欣、莫文蔚、張文慈、林曉峰、黃秋生、尹揚明、萬梓良、吳君如、謝天華、張耀揚、南燕、林偉亮、李兆基　**出品**／**發行**：最佳拍檔／嘉禾　**票房**：15,797,825　**映期**：28／3～23／4

　　九六年在香港最賣座的系列電影《古惑仔》，在添加新賣點後再度出擊。賣點一是萬梓良回到闊別已久的大銀幕，其「大哥」丰采依然突出！賣點二是吳君如演起帥哥妝扮的大姊大，也是十足亮眼搶戲！可惜兩大王牌發揮有限，減弱了全片精彩程度！

　　《古惑仔》發展到第四集，實在有點欲振乏力。故事安排洪興社眾跑去泰國，請前任老大蔣天生（任達華，死於第三集）的弟弟蔣天養（萬梓良）回港帶領洪興社。如果劇情順著這條線發展，以有型有樣的萬梓良而言，應該可以弄出一個新鮮有趣的故事，重振《古惑仔》的聲威。可惜大夥還是攪和在小鼻小眼的幫派鬥爭與街頭砍殺之中，做不大格局——在外人的陰謀算計下，屯門老大死於非命，於是山雞（陳小春）爭取出任，而和原本的在地勢力一較長短。

　　離奇的是，山雞的老大陳浩南（鄭伊健）居然不加支持，反而擺出一臉江湖險惡、及早收手的嚴肅面容，力勸山雞早日回頭、平安度日最重要。故事發展至此，真不明白這影片還能怎麼演下去？男主角率先要推翻全片得以維繫的邏輯，否定古惑仔的江湖天地？更出人意外的發展是陳浩南居然還陰錯陽差的跑到中學教室做老師，苦口婆心

的告誡那些不良學生不要加入黑社會！

　　任誰也知道，編導絕不可能就此開始教忠教孝，將古惑仔導入「正途」。所以砍砍殺殺還是免不了，也順便讓演出中學老師的李嘉欣主動獻身於陳浩南，更是表現出全片對古惑仔英雄的義無反顧，也一舉否定之前「不要加入黑社會」說法。那麼既然架也打了、人也殺了、床也上了，該有的都有了之後，戲要怎麼收尾？

　　是否是受到了香港九七回歸選舉首任特區行政首長的影響，古惑仔也辦起政見發表、辯論和選舉，以選票多寡決定誰能出任屯門區的老大！惡人的陰謀，就在講台上被揭穿，而山雞也終於如願。就在歡欣鼓舞的氣氛裡，李嘉欣悄然離去，留下惆悵不已的陳浩南！

　　憂鬱的陳浩南，點出了《古惑仔》和前輩如《英雄本色》小馬哥的差異。雖然這一系列的古惑英雄動不動集體走上街頭，拿著長刀砍殺一陣，但是和八〇年代的「英雄片」比起來，格局實在小規模的多。就感官刺激而言，《古惑仔》沒有任何槍砲彈藥、火光四射、血花飛濺的大場面。因此也就缺乏了一種走入極端、義無反顧的精神！

　　在小馬哥笑傲香江的時代，不論做好事還是幹壞事，銀幕上的「英雄」都具有十分篤定的信念。當他們周旋在幫派兄弟、朋友義氣、金錢利益，甚至背叛出賣的時候，都有相當清楚而堅定價值判斷，讓自己的行為態度合於一個特定的邏輯，向著目的狂奔而去，絕不回頭！

　　由此反看《古惑仔》，便會覺得這些新生代英雄的江湖態度是相當的草率粗略。就好像影片中可以動不動搞幾十、幾百人帶刀上街，但是又可以隨隨便便應聲而散一樣，只不過是雲時的激情盲動，是比人數多寡的遊戲。因此也反映出創作者那空無一物的創作心靈，以及一種輕忽藐視的生命態度！所以不論陳浩南是要勸阻大家混跡黑社會，還是自己深陷其中不能自拔，都只是說說罷了，可別認真！

至激殺人犯
MAD STYLIST

導演：葉天行　**編劇**：張肇麟　**攝影**：陳文輝　**剪接**：蔡雄　**美術**：羅景輝　**音樂**：梁志華　**服裝**：羅景輝　**動作**：陳會毅　**演員**：王喜、徐濠縈、王敏德、鄭則仕、文頌嫻、潘芳芳、鬼塚、伊凡威、莊頌升　**出品／發行**：眾歡／天天製作／新寶　**票房**：2,150,900　**映期**：11／4～24／4

　　是不是因爲市道不好、景氣低迷，缺少主導類型，所以反而在商業體系中出現了「另類」空間，讓創作者進行不同的嘗試，以期碰撞出新的火花，燃出璀璨的烈焰？《至激殺人犯》就是這麼一部「打火石」影片，衝衝撞撞地想要點引出一道光芒，好令觀眾眼睛一亮！

　　全片從王敏德和鄭則仕爲緝捕犯人所設下的陷阱展開，他們以一名弱智少女爲餌要引出連續殺人狂王喜，隨後就在王喜束手就擒的當口，由王喜的旁白導入回敘。

　　旁白的大量運用，絕對和王家衛電影的流行有關，影片接下來所呈現的獨特風格和人物設計，也和王氏影片脫不了關係。主角王喜唯有在死人的腦袋上剪髮才不會雙手顫抖，才能創造出精彩的髮型，所以沒事就要和女友殺一個壞壞的人來做頭髮，獲得滿足。然而在一次棄屍的過程中，不巧被一個弱智少女撞見，王喜就在女友的逼迫下，找機會殺人滅口。結果王喜卻發現這個弱智的女孩長期遭受一名校長的性侵害，於是一怒之下殺了校長，救了女孩回家，進而更產生莫名的關懷之情，引發女友病態般的嫉妒。最後女友陷入瘋狂，舉槍相向，墜樓而死！

　　此種怪異荒謬的角色性格和情節鋪排，其實挺符合港片慣有的樣貌。殺人、分屍、畸戀，無一不是商業元素，甚至和奇案片相去不多。不過在手法與形式上，導演又擺明要捨去剝削式的商業處理，而

著重強調人物那偏執的行為和心態。換句話說,尋常的港片是在能引發感官亢奮的事情上大作文章、灑盡狗血。至於本片,則是聚焦在主要角色的舉止和淺顯的心理邏輯上,以清楚傳達劇中人做了那些奇怪又引人興味的事。

這是不是非常王家衛?《重慶森林》中失戀要吃一堆鳳梨罐頭;單戀要跑去人家家中胡整一番。《至激殺人犯》則是心靈脆弱的男子在死人頭上剪髮;剪髮時鐵石心腸的女子在廚房燒一桌好菜。人物的行為直接對應到一個單純的事件上,然後又以視覺化、風格化的手法呈現。至於內心世界的刻畫?就交給旁白清清楚楚的說出來吧!

《至激殺人犯》就是這麼一部浮光掠影的電影,一如王家衛的作品。同時也是當下情境的產物,是來自於一種缺乏信仰的氛圍。所以在影片最後,王喜忽然明白他對弱智少女所投注的情感根本不具任何意義,不過是自己一廂情願的虛擲生命!

除了有趣好玩的事情外,不用肯定任何情感和價值! 🐟

宋家皇朝
THE SOONG SISTERS

導演:張婉婷 **編劇**:羅啟銳 **攝影**:黃岳泰 **剪接**:姜峰 **美術**:馬磐超 **音樂**:喜多郎、Randy Miller **服裝**:和田惠美 **演員**:張曼玉、楊紫瓊、鄔君梅、金燕玲、趙文瑄、吳興國、牛振華、姜文 **出品／發行**:嘉禾 **票房**:10,294,700 **映期**:1／5～25／6

關於《宋家皇朝》這部電影,用一句話來論斷,就是劇中的一句台詞:cut the bullshit!

從過往的成績來看,我對於香港導演拍歷史題材實在沒什麼信心!如果只是香港的東西,比如說《雷洛傳》、《跛豪》還不至於離譜。但是一把事情搞大講起中國歷史,不論近代或古代,都是慘不忍

睹，而花了大功夫的《宋家皇朝》也是如此。編劇羅啓銳和導演張婉婷以宋家三姊妹爲核心，面對民國初期這麼一個風雨飄搖、世局詭譎的大時代，實在顯得力不從心。就歷史的觀照而言，膚淺孤陋；對戲劇人物的掌握，乖誕荒謬！

影片開始於宋家三姊妹盪鞦韆的畫面，相隨而出的字幕則是：「在遙遠的中國，有三個姊妹。」讓我看到了一個曖昧模糊的敘事觀點，不知道作者究竟是站在什麼位置來敘述這一段故事？香港和中國的距離並不遠吧？羅啓銳和張婉婷是站在西方來看宋家三姊妹嗎？接著字幕又出現了創作者對三個姊妹的「定見」：一個愛錢、一個愛國、一個愛權。這眞是一個急促的表態！卻不見得是一個洞見！

從這麼一個位置奇異和特定觀點的敘事角度開場後，我能在接下來的影片中，看到什麼樣的作者觀點？而這個「觀點」又可以分成兩個層面來說，一是作者的歷史觀，一是作者的戲劇觀。兩者互爲表裡、互相影響。簡單的說，編劇和導演的歷史觀點會決定他們以何種虛構的情節或眞實的事件來詮釋人物；他們的戲劇觀點又會左右劇中的人物應該出現在哪些事件、情節，甚至歷史的片段中。

在綿亙如流水的事件中，羅啓銳和張婉婷能做到的只是一個表象！好比蔣美齡美國住所的屋內就要有一面「毋忘在莒」的鏡子一般，錯縱複雜的政治和人情都浮在銀幕上！楊紫瓊飾演的大姊宋靄齡被草草帶過，她和財閥孔祥熙在影片中段開始成爲跑龍套的角色；張曼玉所演的宋慶齡被著墨最多，卻在浪漫的愛情中和現實的政局裡失去著力點；鄔君梅演出宋美齡，因爲中共的「干預」（「美齡」被被剪去十八分鐘，包括南京談判、美國國會演說、跳傘逃生等），活生生遭受摧殘，而神采盡失。反倒是演出三姊妹母親的金燕鈴十分精彩，讓我難忘！

在表象之下，這三位和民國歷史緊緊纏繞的女子，被安排站在特異的歷史舞台前，手足無措！因爲不論是重大的歷史時刻，還是虛擬

的戲劇時空，編導都看不到、挖不出那個決定歷史前進的力量！於是
設定在銀幕上的時空，往往顯得幼稚荒謬。在轉換眞實事件時，刻意
加入的戲劇事件的不僅無法幫助我看到歷史的眞實，反而讓歷史變得
荒唐可笑。然而這個荒唐可笑不是來自作者的論斷，卻是因爲作者的
觀點模糊。至於影片中極富有戲劇性的虛構事件，也未必能盡責填補
歷史中的空白，補足完整性。結果就是看歷史不知眞僞，看戲劇難被
說服！

　　打從頭開始，本片就是在這樣的問題中打轉。幾場宋查理和女兒
的對手戲，既不能讓我得到戲劇性的滿足，也無法讓我看到歷史的眞
實。三姊妹成長後在面對生命的轉捩點和歷史的重要時刻時，經常是
奇言亂語、舉止乖謬！甚至在大多數的情節裡，也都是被編導搞得進
退失據、窘態畢露，可怕的戲眞是不一而足——西安事變的詮釋可能
受有中共影響而草率乏力，但是在蔣介石和宋美齡歷劫歸來、飛機降
落時，以一堆車子漂漂亮亮的用車燈照亮跑道時，只見浪漫而不見歷
史的質感；勞軍的那一段戲，姊妹三人口口聲聲說自己是在「表
演」，還有記者「冒昧」的說以後如果有人將她們的故事拍成電影…
…，極具有象徵隱喻的意味，卻被處理的唐突滑稽。至於不時冒出的
格言佳句如「男人不分好壞、只有強弱」、「cut the bullshit」、「集
團」，更是讓我搖頭嘆息。

　　浪漫超越了人物和歷史！羅啓銳花了極大的功夫寫情，但是只能
夠成就出一幕又一幕的通俗濫情！爸爸要唱歌、女兒要彈琴，還要一
起上街頭燒娃娃。雖然這是爲了刻畫人物，卻連綴不起完整的戲感，
而顯得刻意造作，似爲做戲而做。其他如孫文讀經而和宋慶齡四目相
對、情意交流；蔣介石讀聖經和霸業初建的交互剪接；宋母去世時三
姊妹聯手合奏樂曲等情節，都是一心抒情卻失於誇飾！

　　歷史中永遠有許多曖昧難解的部分，讓後人在創作呈現時加以發
揮。戲劇化或浪漫化的問題不在於是否偏離史實，而是作者能否藉此

挖掘出他所看到的歷史眞實、人物情感，並抒發個人觀點。《宋家皇朝》的問題在於作者只有浪漫，卻看不到積沈在過往歷史中的種種曲折、無奈和宿命，而在歷史、戲劇和人物的龐大架構和複雜命題中，顯露出駕馭乏力的窘態！

兩個只能活一個
THE ODD ONE DIES

監製：韋家輝　**導演**：游達志　**編劇**：韋家輝　**攝影**：鄭兆強　**剪接**：黃永明　**美術**：張世宏　**音樂**：黃英華　**服裝**：張世宏　**動作**：元彬　**演員**：金城武、李若彤、卞宇王民、蔡楓華　**出品／發行**：銀河映像　**票房**：1,717,565　**映期**：10／5～22／5

殺手三分半鐘
THE KILLER HAS NO RETURN

監製：梁鴻華　**導演**：蔣家駿　**編劇**：梁鴻華、劉永健　**攝影**：黃家輝　**剪接**：黃永明　**美術**：郭文錦　**服裝**：藍志偉　**動作**：盧國偉　**演員**：王喜、吳孟達、于榮光、李美美、程東　**出品／發行**：迦南／新寶　**票房**：371,170　**映期**：30／5～7／6

　　這應該和王家衛的廣受歡迎有關，也可以說是一種共同的趨勢！近來香港的新導演喜歡把一個看來商業十足的題材，處理得極具個人風格，同時也帶著些許另類色彩。乍看之下都非常的「王家衛」，但是放在一塊兒來看的時候，似乎也不能單純的用「抄襲」和「跟風」來解釋。

　　《殺手三分半鐘》是一個殺手要追殺另一個殺手的故事。片中王喜所飾演的殺手接了一筆東南亞的生意，不意卻被一個由于榮光演出

王瑋

的殺手追殺！如果是慣常的香港電影，不外就是一堆追逐和槍擊場面的堆砌。可是導演蔣家駿卻把這個俗套的故事，處理的相當「王家衛」——劇情的鋪排則是蓄意的片段分割、不帶清楚的動機和轉折，而產生一種失意的情緒；兩個主角都是漂漂泊泊不著根，是在一種模糊迷濛的樣態下，拋擲生命；二人的獨白則是像深海中的氣泡，不時將潛藏的內心世界升浮而上，飄流在銀幕上！

至於《兩個只能活一個》也是在講述兩個殺手的故事。金城武是第一個殺手，在拿了買家的錢，切了買家的手指後，又把這一樁買賣「轉包」給李若彤。而李若彤也在接下買賣的同時，切了買家的手指。就在這個看來荒謬無理的情節鋪排下，這一男一女糾纏一起，將故事引入到一段難以名狀的情愛關係中。李若彤一定要在住過五星飯店後，才願意拿槍殺人。雖然極不情願，金城武還是把李若彤帶進豪華套房中，在未知的結局前，共度幾天的生命，而情愫漸生！但是不論相愛多深，最後總得有一個人冒險，兩個人是否真的只能活一個呢？

如果把王家衛當做是一個風潮的開始，那麼從《旺角卡門》（台灣片名為《熱血男兒》）就可以看到不同於商業主流的敘事結構、形式風格、人物塑造，以及情感描繪。清楚感受到那是由一種虛無不定的情緒串連，而一切都不再紮實穩固。演變到當下的影片中，便出現情節片段渙散、光影晃動不安、人物零落空洞，以及感情任性飄忽等集體特色！雖然游達志和蔣家駿還是以殺手故事為題材，但是他們不再是「吳宇森」的情義信仰者，也不願服膺在商業性的感官刺激下。取而代之的，是個人色彩濃厚的無可無不可、荒謬乖誕、率性又不堅持、姿態張揚卻內裡空虛！

而他們的創作成績一如他們極力展現的風格：顯眼但是尚未成熟、有趣卻不夠新鮮，甚至有點刻意造作。結果《殺手三分半鐘》像是一部翻抄王家衛風格的影片，而《兩個只能活一個》稍好一些。往

度過了前半段稍顯裝模作樣的設計後，後半段金城武和李若彤之間那若有似無的情愫和空虛無由的頹唐萎靡，還能打動人心，引人興味。

不論抄襲、師法或是彰顯新意，新的導演新的作品都讓港片逐漸生出新的樣貌，令人期待！🦋

南海十三郎
THE LEGEND OF THE MAD PHOENIX

監製：高志森　**導演**：高志森　**編劇**：杜國威　**演員**：謝君豪、蘇玉華、潘燦良、吳綺莉　**攝製**：高志森影業　**出品／發行**：高志森／嘉禾娛樂　**票房**：3,807,390　**映期**：15／5～30／7

一部感人肺腑的好戲，同時又將通俗電影的文化力量具體展現，精彩非常！《南海十三郎》在編劇杜國威和男主角謝君豪的才華下，成為九七年港片的重要代表作！

編劇杜國威以今人說書演義的方式，配合段落式的處理，將二、三十年代的戲曲作家南海十三郎傳奇的一生編排在銀幕上。幼時的南海十三郎為一富家子弟，精靈古怪；大學時代為追求所愛，便率性離校遠赴上海；兩年後衣衫襤褸的回到家中，因聽戲入迷而結識名角，進而編寫新劇，成為知名又賣座的劇作家，不可一世。

可惜好景不常，日軍侵華，十三郎在軍中不改其狂狷本色而遭受打擊。戰爭結束後則是乏人聞問，生活潦倒。兼又造化弄人，導致神智失常而進出精神病院，最後流浪香港街頭、行乞為生，抑鬱而終！

透過如此傳奇的故事，杜國威的劇本讓人充分領略到戲劇之美。古今交替的敘事結構將主角龐雜的一生做了最佳的裁剪，又不會令情節鋪排顯得零落混亂，反而環節相扣、引人入勝。每當故事跳回現代的說書人時，我就像劇中的聽眾一般按耐不住，急欲探知後續發展。段落式的劇情編排令每一段的情節精簡俐落又恰如其分，而人物性格

的描繪和詮釋也不會平板浮面，反而被杜國威處理得層次分明。好比十三郎收徒的一段戲，簡潔有力、機鋒相對、詞藻優美，而且性格突出、生動活現。再配上謝君豪和潘燦良優秀的演技，讓人直呼過癮。

在起伏轉折、情感波動的故事裡，杜國威同時寄興託寓，一抒胸中壘塊。高明的是，杜國威操控全局卻又身形不露！在戲劇的包裝下，抒情說理揮灑自如，毫無斧鑿之痕，更不會越過角色自說自話。隨著劇情的推展，十三郎一生的悲歡離合、際遇非常，不只被轉化為影片作者的自我投射與抒發，同時更被擴大為個人對生命的喟歎，對命運的感慨，令人感動不已而潸然淚下！

如此的電影，當然好看，更讓人佩服的是全片對傳統戲曲的掌握以及因此而嶄露的文化丰采。引導電影開場的說書人以趣味盎然、活靈活現的口白，展現出市井文化的活力。進入正題後的戲曲入戲毫無杆格，而且流暢自然，既通俗又典雅。即使觀眾對戲曲一無所知，也能欣然接受，入戲入迷。杜國威以一個平易親切的創作，不唱高調、不擺身段，讓我們看到香港電影對傳統文化的傳承、豐富與再創！✍

春光乍洩
HAPPY TOGETHER

導演：王家衛　**編劇**：王家衛　**攝影**：杜可風　**剪接**：張叔平、黃銘林　**美術**：張叔平　**音樂**：鍾定一　**服裝**：張叔平　**演員**：梁朝偉、張國榮、張震　**出品／發行**：春光映畫、嘉禾娛樂、澤東　**票房**：8,600,141　**映期**：30／5〜16／7

在「九七」前看到一部不在香港拍攝的港片，自然引人無限聯想，給予多種觀賞與閱讀的方式，但是能不能拋開「九七」來看？

梁朝偉飾演的黎耀輝和張國榮飾演的何寶榮（這兩個人名和本片的攝影助理相同），開著破車帶著地圖，在阿根廷的路上尋往大瀑

布！他們之間的情感一如他們的迷途，似乎找不著出路。何寶榮總是說著：「我們不如重新開始！」黎耀輝卻不願再來，二人於是分手。接下來的日子，在酒吧門前接待台灣遊客的黎耀輝每每於夜晚看到何寶榮和別人廝混。終於，黎耀輝將何寶榮接回住處，在看不出晨昏日夜的房間裡，二人賭氣的演著一幕又一幕的愛慾情狂！

不會再重新開始了！黎耀輝離開住處，尋到了大瀑布，來到台灣，看到餐館同事（張震）家裡開的小吃攤，寫信給他久不聯絡、住在香港的父親。有一個家，才能流浪？

王家衛總是能把一個簡單的故事、兩三個人物和普通的景況，拍得饒富興味。本片最好看的部分，莫過於兩個男人擠在斗室間的愛恨，是同性戀，也是人人皆有的不捨與不甘，相愛又相恨！不過在劇情片的長度裡總看到兩個男人打打鬧鬧，著實也令我感到些許厭煩！

究竟其實，王家衛的電影和當代多數港片一樣，長於橋段、情境的設計和處理，卻未必有一個完整周密的劇情故事。這樣的結構放到商業電影中，是一種為了賺錢的計算；擺到王家衛的作品裡，則是個人風格的恣意揮灑。總合來說，卻是香港的獨特產物，是一種虛無、漂浮的狀態。沒有任何一件事情是紮實而確定的，只是不停的流轉變化！

於是「春光」就在一個時空不明、敘事不清的銀幕上閃動！人物的行為舉止、事件的衍生發展，都是隨機率性、無緣無由，而人物也總是流浪在段段落落的情境裡，做出即時性的反應。這似乎隱隱呼應了香港的整體氛圍——在現實中機巧多變、周延婉轉，卻帶著點恓惶不安。於是每個人總也想要尋著一個「定點」、一個位置，而不必是歸屬！（「歸屬」是一個太過嚴肅的名詞，也是一個沈重的負擔）

所以黎耀輝最後寫信給父親，只是為了確定一個叫做「家」的定點。王家衛的《春光乍洩》則是在離開香港後，確定一個叫做香港的地方！🪶

高度戒備
FULL ALERT

監製：林嶺東　**導演**：林嶺東　**編劇**：劉永健、林嶺東　**攝影**：林國華　**剪接**：麥子善　**美術**：趙崇邦、王晶晶　**音樂**：金培達　**服裝**：關美寶　**演員**：劉青雲、吳鎮宇、李蕙敏、容錦昌、錢嘉樂、陳法蓉、高捷、關寶慧、曹永濂、李建生　**出品／發行**：電影少年、天下／美亞　**票房**：14,691,880　**映期**：18／7～13／8

　　拍完好萊塢的B級製作*MAXIMUM RISK*之後，林嶺東返港拍了《高度戒備》，以警匪爭鬥爲題材，卻不賣弄動作槍戰，不搞感官刺激，更不曾粗鄙剝削，卻是在條理分明、引人入勝的劇情中、冷靜沈穩的節奏下，刻畫人性。令本片成爲港片同類型電影中的異數，更是年度佳作！

　　從《新不了情》開始成爲港片中正派人物的代表後，劉青雲在《高度戒備》又演出一位正義堅強的警察，因爲一件水塔藏屍案，追捕到懂建築、玩炸藥的吳鎮宇，進而懷疑他和女友李蕙敏將要幹一票大的搶案，卻查問不出任何線索。在來自台灣的同夥高捷營救失敗後，吳鎮宇買通監獄裡的犯人，伺機成功脫逃，和女友以及高捷會合，準備行搶馬會賭金。推測出歹人企圖的劉青雲則是帶著一幫夥計，在馬會高度戒備。不料吳鎮宇來電通知停車場將有狀況，而他所用的電話，卻是劉青雲的妻子所有。就在一團混亂中，吳鎮宇和高捷成功地潛進馬會保險庫！

　　這部在九七移交前拍的電影，以「馬照跑」的賽馬爲搶劫對象，而且還是「慶祝回歸」名目下的首長盃，不意把一個歷史轉變也帶入鏡頭中。最讓我覺得玩味的是，前幾年港片中多以大陸客爲搶匪身分的設計，在此調整爲台灣人，而港人的立場也不言而喻地表達清楚了！

　　政治立場的轉變當然不是導演林嶺東的主戲，劇中人一善一惡對

生命的態度，卻讓本片展現出不同於一般警匪片的調性！以往港片處理這樣的題材時，多半爲了製造感官刺激而槍林彈雨，死上一大票人。可是在本片中，處在對立面的好人壞人居然都對生命的逝去抱持著一份愧疚和罪責。吳鎭宇首先說出殺人不容易的心聲，令劉青雲也陷入難堪的回憶中。接著同僚的喪生，又讓他情緒低落，不能自己。不論好人壞人，也不管是蓄意爲惡或是維護正義，生命都不是毫無感覺的來來去去。

當吳鎭宇潛入劉青雲家中卻沒有傷害其妻小的性命，是呼應了他先前所點出的人性掙扎。在影片行到最後的高潮進入善惡對決時，也可以看到兩股生命力量的衝撞，而不是尋常電影中的鬥毆與槍戰。李蕙敏因舉槍相向的爲難，而被劉青雲射殺身亡；吳鎭宇也因爲失去鍾愛，舉槍自盡！就在這三人二組的對立下，你死我活、互取性命已不是解決問題的最佳方式了！

素來殺人譁衆的警匪片，今次在林嶺東的操盤下，沒有刺激的動作場面，卻轉向一個較爲深沈的生命關照——你錯我對、是非正義？警察應該爲追捕犯人而捐軀，壞人就是要隨便殘踏性命？在《高度戒備》中，警匪都對生命有了些許尊重！ ✍

小倩
A CHINESE GHOST STORY-THE TSUI HARK ANIMATION

監製：徐克　**導演**：陳偉文　**故事及著劇本**：徐克　**剪接**：麥子善　**音樂**：何國傑　**配音**：（廣東版）林海峰、袁詠儀、楊采妮、葛民輝、陳慧琳、陳小春、黃霑　**出品／發行**：電影工作室、永盛娛樂、嘉禾娛樂
票房：8,163,420　**映期**：26／7〜3／9

十年前的《倩女幽魂》，徐克爲古老的中國女鬼故事創造出時代新生命。小倩柔美哀艷的女鬼形象、寧采臣的文弱良善、捉鬼道士燕

赤霞的孤僻乖絕、陰陽同體、男女混聲的樹精姥姥，以及徐克慣有的亂世嘲諷，都讓該片成爲永恆的經典。十年後徐克將《倩女幽魂》彩繪成動畫版的《小倩》，再次以精彩的創意和瑰麗的奇想勝出，賦予中國鬼世界一個全新的精神與形貌！

　　雖然和《倩女幽魂》有著極爲密切的關係，《小倩》的故事和人物性格卻是相當不同。原本落魄的書生寧采臣變成少不更事的憨厚青年，在被女友小蘭拋棄後，便帶著定情物——一隻叫做「情比金堅」的小狗，四處收帳。路途上他先後碰到以誅鬼收妖爲己任的白雲和十方這一對師徒（原《倩女》系列第三集的人物），以及騰空而行的燕赤霞。接著他不意闖入鬼域，遭到小倩的誘騙。此時燕赤霞、白雲和十方紛紛到來，大力掃蕩鬼群，也令小倩和寧采臣有了相處的機會，互生情愫。最後二人決定一起投胎，共創來生，卻遭到白雲、十方的阻礙……。

　　大體說來，《小倩》一如《倩女幽魂》是以人鬼戀和魔道鬥法爲主軸，卻輕盈活潑，並且在動畫技術的協助下，想像力更爲奔放不羈、揮灑俐落。近乎孩童造型與心智的寧采臣和喜感十足的小狗金堅，使全片洋溢著青春氣息。至於小倩也不是受到壓迫的苦命女鬼，反而古靈精怪。

　　於是書生女鬼的相識相戀少了陰陽相隔的無奈與悲情，變成一場少男少女的愛情遊戲與璀璨的青春紀事。順著此種人物設計和調性的發展，原本邪魔的樹精姥姥成爲一天到晚補妝的神經老女人；黑山老妖則是高大英挺、長髮性格的天王偶像；捉鬼道士燕赤霞與除魔和尙白雲、十方好似電玩英雄，讓正義凜然也帶著滑稽怪誕的趣味！至於各式各樣的鬼怪以及五光十色的鬼世界雖然篇幅不多，卻是亮麗討喜、十足搶眼。

　　《小倩》精彩之處，就在於此。雖說全片的動畫技術不如好萊塢迪士尼，但是徐克和他的工作人員以驚人的奇想，在一個老故事之

下，結合中國山水的典型樣貌，融入當前的氛圍與情境，而創造出全新的人物面貌與性格、情節與橋段，以及一個未曾見過的鬼世界。其中既有幽雅神蘊、曠遠美景，又有現代感十足的俐落與絢爛。

從開場水流雲飛的追逐，到白雲十方師徒與燕赤霞高來低去的收妖打鬼、彼此對決，直至最後投胎火車和亡情鎚的電玩趣味，都能讓我沈浸在一幕又一幕的視覺震撼中。徐克等人不僅呈現出人們原本所想像的鬼世界，同時更添入新的元素與丰采，開拓了觀眾對於鬼世界的想像，甚至是重新建立一個模型，一個兼有傳統魔道鬥法、人鬼愛情，以及現代電玩趣味、多彩撩亂如嘉年華會的鬼界！

能否再領風潮，不得而知！不過徐克確實是以《小倩》展現了他對潮流的體察和掌握，也再次證明他的創意以及他對通俗電影的掌握，讓他能在不同的時代，重塑文化風貌，再造共同記憶！

本片的廣東話配音版遠勝於國語版。前者活靈活現，精彩的聲音演出配上絕妙的港式對白，再結合人物、情節與情境，相加相乘好聽好看。至於後者，卻一變而為呆滯乏味。吳奇隆的聲音表情只有單純而無聰慧，張艾嘉配小倩則是不聞青春、沒有精靈，讓我只能忍受三十分鐘！當然，香港人拍香港電影，總比較適合以自身的語言表現，國語版難免遜色一些。

算死草／整人狀元
LAWYER LAWYER

監製：馬偉豪　**導演**：馬偉豪　**編劇**：馬偉豪、黃浩華　**攝影**：張文寶　**剪接**：鄺治良、張家輝　**美術**：梁華生、莫少奇　**音樂**：羅堅　**服裝**：蔡產雯　**演員**：周星馳、莫文蔚、葛民輝、邱淑貞、黃偉文、蘭茜、鍾景輝、羅家英、李兆基　**出品／發行**：天下電影／金馬娛樂　**票房**：27,163,795　**映期**：1／8～5／9

　　除了「九七」下的一些敏感反應與聯想外，周星馳的新片《算死草》實在乏善可陳。

　　杜琪峰掌鏡演繹邵麗瓊的劇本，以及梅艷芳的幫襯，周星馳在《審死官》演出刁滑卻又良心未泯的訟師，在銀幕上留下讓人難忘的印象。所以這回兒在《算死草》中再度演出「訟師」的角色，自然予人無限期待。可惜劇本鬆散無奇，搞笑橋段又過於低俗噁心，是糟糕的影片。

　　影片故事設在清末，周星馳演出囂張刻薄的訟師陳夢吉，和弟子何歡（葛民輝）終日整蠱搞怪，又同時看中一位流浪江湖的賣藝人水蓮花（邱淑貞）。後來師徒反目，何歡獨自一人遠赴香港討生活，卻捲入豪門陰謀中，被控謀殺。為了救人，陳夢吉帶著留英而歸的妻子呂忍（莫文蔚），到香港為何歡打官司。

　　一個清朝的訟師，如何在英屬的香港法庭上用洋人的規條辯護？這應該是影片的主要內容？在何歡出走之前，全片扯了一堆整人搞笑的情節與花樣，卻不見周星馳的神采與魅力，倒是葛民輝偶有佳作。當劇情走入法庭訴訟之後，事件的鋪陳則是平淡無奇，雖有轉折卻沒有驚奇，也浪費了莫文蔚演出的角色。結果一路鬆鬆散散的演到最後，再要個嘴皮子便收尾了事。比起《審死官》在公堂上針鋒相對、各展奇謀、巧計不斷的高潮迭起，本片只有屎尿笑話翻轉不停，實在鬼混！

　　其實，在「九七」的年分裡看到周星馳在片中代表中國，背著國家大義、扛著民族大愛跑到香港的英式法庭上和老外鬥法，也算一絕。中英交接未久，早已向中國表態靠攏的香港人又藉著本片再次輸誠？可惜的是周星馳也沒有施出什麼法寶讓英國人心悅誠服，光光彩彩的打贏官司。《審死官》中那種「說大人則藐之」的自信，以及得理不饒人的刁氣與霸性，都沒有出現在這部影片中。就戲而言是降低了精彩度，至於在意識上是否別有他意便不得而知了！

神偷諜影
DOWNTOWN TORPEDOES

導演：陳德森　**編劇**：潘源良　**攝影**：張文寶　**剪接**：廓志良、張嘉輝
美術：馬磐超、麥國強　**音樂**：金培達　**服裝**：吳里璐　**動作**：董瑋
演員：金城武、楊采妮、陳小春、王合喜、李綺虹、方中信　**出品／發
行**：泛亞娛樂／嘉禾　**票房**：11,972,195　**映期**：9／8～24／9

　　香港電影又再經歷一次改朝換代，新生代的演員逐漸由二線向前，在銀幕上散發明星魅力，讓一部商業影片保有最基本的賣點，吸引觀眾！

　　在《神偷諜影》中，陳小春以紮實的演技配合個人丰采，最為搶眼；金城武、楊采妮以型取勝，明星特質愈磨愈顯。將這三人組合為神偷大盜，令人想起吳宇森的《縱橫四海》，以及片中周潤發、張國榮和鍾楚紅的瀟灑組合！

　　同樣是縱橫國際的神偷大盜，《神偷諜影》比《縱橫四海》更具有「國際企圖」，可看出香港雖然已經回歸，但是香港人還是保持了絕對的自主性和自信心！影片以香港的商業間諜陳小春和金城武為主要人物，在香港政府的要脅下，和楊采妮攜手展開一段奪取印製假英磅電板的故事。主角們的目的不再像以往的《最佳拍檔》是為英國出頭，也不只是像《縱橫四海》那般純為個人利益，而是要保護世界金融市場，免於受到假英磅的影響，進而維持香港的經濟穩定與繁榮！整個影片就在這個自信滿滿的前提下，編排出一個類似好萊塢《不可能的任務》（*MISSION: IMPOSSIBLE*）的故事——執行任務的人被上司出賣，然後極力調查真相，還己清白！

　　即使有自信，從以前的殖民地到現在的特區，香港一直缺少「國家地位」的正當性，所以不論怎麼解釋交待，《神偷諜影》的故事都顯得牽強。從假英磅扯上世界金融市場再牽連到香港經濟，就不太具

有說服力。當劇情轉入個人陰謀後雖然解決了先前情節鋪排的勉強，但是在香港搞起特工組織，似乎也有點天方夜譚。FBI、CIA和007的銀幕傳說不是一天造成的，除了藉由相關電影長期以來的繪聲繪影、加油添醋外，更需要像美國、英國的現實情況加以配合。所以本片和劉德華主演，陳嘉上導演的《天地雄心》一樣，努力要攬上世界責任以便把影片規模搞大，卻讓我難以接受影片中對香港「國際地位」的描述。在台灣的銀幕上看到香港的自信，還是不如好萊塢那般的順理成章！

　　幸好各具特色的演員，還可以說服觀眾進入戲劇的幻覺之中，即使戲分較少的李綺虹和王合喜，都是有模有樣。只不過導演的功力有限，動作的處理、節奏的掌控、人物的描繪，乃至於全片劇情的起承轉合，都缺少神采飛揚的流暢感與輕盈機巧的俐落，讓應有的喜感、刺激、哀傷與浪漫如蒙上一層網紗，透不出動人的生氣！ 🦈

飛一般愛情小說
LOVE IS NOT A GAME, BUT A JOKE

監製：關錦鵬　**導演**：葉錦鴻　**編劇**：葉錦鴻、楊智深　**攝影**：馬楚成　**剪接**：李明文　**美術**：馮繼輝　**音樂**：于逸堯　**服裝**：吳里璐　**演員**：林海峰、許志安、鍾漢良、舒淇、李綺虹、伍詠薇　**出品／發行**：關錦鵬工作室、感覺創作室／嘉禾娛樂　**票房**：3,046,880　**映期**：12／9～24／9

　　「飛一般」、「非一般」，又是一個流行詞兒！青年男女間看來莫名的分合與痴迷，被給予了「飛一般」的輕巧機靈，以一種迷人的況味，讓本片成為「非一般」的港產文藝片！

　　三個大男生一起搬進了一家小旅館，約定在一定時間內，各想法子去找出他們共同心愛的女孩，贏取芳心。這一場愛情遊戲在三人分

道揚鑣後，各自產生變奏。鍾漢良撞到不回家的李綺虹，就不時把旅館房借給這個讓人摸不著頭腦的女孩沖涼過夜；林海峰信了算命的尋人指示，於是天天坐上公車，卻迷上女司機伍詠薇的氣息；許志安巧遇來自同鄉的女警舒淇，便由著舒淇幫忙找人，卻也隨著她尋找她所深愛，卻避不見面的黑社會大哥。

當死忠誓言變成魅惑無著的情緒時，愛情中令人百思不解的迷戀開始散布在銀幕上，將欲拒還迎的愛慾、想望、不捨以及莫名的相思轉為張揚的躁動。

三個男孩似乎忘了他們原本堅持的目標，紛紛陷入一段不知所以的緣分中。風吹著白衫飄散的香水味、滴著雨露的傘，以及在水中靈動的身影，將三份情緣妝點著輕盈閃耀，青春無限！三名女子，以舒淇最搶眼，加上制服女警狂愛黑社會大哥的創意，讓整個角色活靈活現，相當討好；伍詠薇一襲簡單白衫卻十足嫵媚，不用多語也是迷人，成功於角色設計和個人的演出魅力；李綺虹一如在其他影片中的表現，即使戲分不多也能突出。相較之下，三位男角多少受限於角色設計，顯得遜色平凡一些，不過也還能平穩搭配。

不是什麼肺腑至愛，但是導演葉錦鴻的觸感頗佳。刻意美化了男女之情，倒不至於造作肉麻；擺明了賣弄浪漫，卻拍出愛情氣味；又在含蓄迷濛的夢幻中，保有一股生猛活力！這也是全片最具興味之處。

看似曲折誇張的情節，只是彰顯了愛情中的神秘和無以名狀的狂喜。特異獨行的人物，呼應了愛情中難以捉摸的性格特質。在輕快愉悅的調性裡，也能緊緊扣住感傷的一面，頗有真情真性。對比到近年來的「百分百」系列，都是愛情，但是「飛一般」的愛情，讓人置身在真切可愛的情緒中，更引人憧憬！

豪情蓋天／作案專家
THEFT UNDER THE SUN

導演：查傳誼　**編劇**：鍾繼昌、林超榮　**攝影**：敖志君　**剪接**：林安兒
美術：林韋深　**音樂**：楊奇昌　**服裝**：郭麗麗　**動作**：馬玉成、羅禮賢
演員：王敏德、張智霖、黎姿、吳鎮宇、蘇志威、麥潔文、何寶生　**出品／發行**：得意／寰亞一系合股／寰亞發行　**票房**：5,575,080　**映期**：26／9～16／10

　　查傳誼的作品，總帶著相當風格化的邪氣。雖然他一向都是拍些具有商業屬性的電影，卻從不遮掩個人特色，而率性地在影片中散發出一種刁痞的氣質，故意的戲謔和壞品味，以一種張狂的趣味，引人入勝！

　　《豪情蓋天》就是這麼一部看起來符合商業電影的規格，卻時時被查傳誼顛覆掉一些商業規矩的作品。在過往諸多以臥底警察為題材的電影中，探討黑白界線的模糊早是老生常談。這一回，查傳誼卻把同樣的命題放在臥底結束後無法歸隊的警察和逃脫的匪徒身上，以模糊曖昧，卻又了然於胸的態度，玩轉是非黑白、朋友義氣、江湖道義。一方面，他好像是在正經嚴肅地去面對善惡的兩難，提出正義凜凜的解決之道；另一方面，他又不時耍個花槍，開個惡意的玩笑，讓人尋不到一個標準。

　　影片中的張智霖飾演一位臥底警察，在一次不算成功的拘捕行動後，由王敏德演出的惡壞分子居然順利逃脫，於是張智霖受到懷疑，無法返回警隊恢復警察身分，同時還被跟監調查！迫於無奈，張智霖又在碰上王敏德後，一起深入蒙古走私軍火回港。也就在進入香港後，他陷入逮捕王敏德或同流合污的矛盾中。而他在警隊的上司和朋友，也無法掌握他的立場，採取有效的行動！

　　臥底邊緣人的徘徊不再是查傳誼的重點，而是拿著這種情境在手

上把玩。「古惑仔」電影中的大壞蛋吳鎮宇成了穿西裝打領帶的教授，總是結結巴巴地分析張智霖有多少可能是好人，又有多少可能是壞人，簡直像是在開玩笑。至於王敏德，還非常有知識的說出一番英雄道理，順帶正經八百的把美國傳媒和CNN也數落一遍。至於最應該痛苦掙扎的臥底警察，反倒顯得輕鬆。父母親友對他的誤解是一筆帶過，女朋友則是真情不渝，不用擔心。臥底電影中的俗套成規，大概就只剩下一個處處作對的上司了。

既然重點不是在講臥底警察天人交戰的煎熬，那麼影片最後也不必給個「法網恢恢、疏而不漏」的結局，更不需要多費唇舌去解釋「背叛」和「臥底」的差異。王敏德生死未卜，是查傳誼肯定了他的「英雄」理念與道理。張智霖雖然重回警隊，卻梳起油亮的頭髮，像王敏德一般地抽著雪茄，露出得意的笑容。B級電影中惡魔不死的意象又再出現，卻不是要提供什麼深刻的省思，而是查傳誼最後的戲謔玩笑。

《豪情蓋天》因此成為一部不太安分的商業電影，也是一點點反商業的作者電影！

香港製造
MADE IN HONG KONG

導演：陳果　**編劇**：陳果　**攝影**：柯星沛、林華全　**剪接**：田十巴　**美術**：馬家軍　**音樂**：林華全　**服裝**：田木　**動作**：陳中泰　**演員**：李燦森、嚴栩慈、李棟泉、譚嘉荃　**出品／發行**：Nicetop Independent、天幕／創造社　**票房**：1,917,330　**映期**：9／10～3／12

港片中甚少見到如《香港製造》一般的作品，同時具有高度的寫實丰采，飽滿的戲劇張力和強烈的個人風格！導演陳果以一個無所事事的街頭混混為主角，將生活的片段串聯一氣，在鮮活的性格刻畫和

眞實的場景中，勾勒出一種生命的樣貌，並且力道十足的挖掘出潛伏在其中的底蘊，精彩動人！

古惑仔中秋（李燦森）來自一個破碎的家庭，爸爸離家和別的女人同居，媽媽則是在便利店打工。他罩著一個智能不足的大塊頭男生阿龍（李棟泉），又替黑社會老大榮少跑腿收帳，而在催債的時候，認識了少女阿萍（嚴栩慈）。

阿萍患有重病，除非換腎，不然活不了多久。中秋愛上了阿萍，所以想湊錢帶她醫病。不過中秋自己的麻煩也不少，自從身上帶了自殺少女的遺書後，便經常睡不成眠、夢遺頻頻；想要拿刀去砍自己的老爸，卻在公廁撞見另一少年把自己父親的手砍掉；偷拿媽媽的錢，造成媽媽失望離家，不知去向。爲了錢，中秋決意替榮少殺人！

在街頭逞勇鬥狠是容易的，眞要拿起槍幹掉一個人，卻讓中秋膽顫心驚，落慌而逃！又在自家樓房的廊道中遭人襲擊，被殺成重傷。一個多月後傷癒出院，人事全非。阿萍已逝，阿龍則被榮少利用帶毒品，失手被殺。爲了替阿龍報仇，中秋攜槍幹掉榮少，然後來到阿萍墓旁，舉槍自殺！

一個灰色絕望的結局！向來繽紛多彩的香港電影，極少出現如此獨特的電影。較爲充裕的資金（和台灣相比）和完善的工業技術，配合明星制度，雖有搶眼的作者電影和風格獨具的導演，也都被整合在一定的模式中。即使有王家衛，亦不脫主流色彩，難得見到另類特異的作品。

至於以非職業演員李燦森貫穿演出的《香港製造》，在導演陳果的操控和塑造下，展現出極具眞實性又有戲劇張力的表演，十足搶眼，是全片的靈魂；在影像方面，街頭取景拍出了高度的寫實質感，同時聚合創造出超現實的況味，自成一格；零散的事件未必緊密相連，但是其中卻包含著衝擊力，未曾鬆脫停止，而扣緊心弦！

雖然攝製條件不如一般港片，《香港製造》還是得力於優良的工

業技術和導演的拍片經驗，簡練而不簡陋！全片不求完成戲劇性的虛擬和再造，卻是在有限的資源內，實踐創作者個人的美學風格。換言之，陳果在形式風格、意念情感和技術操作方面，取得一致，而有完整精彩的演出。所以能在刻畫人物及事件的樣貌時，用準確的鏡頭語言，將內涵的生命騷動，轉爲視覺上的衝擊力道，由銀幕內張狂而出，撞入我的感官神經之中，竄入我的內心，留下印記刻痕！

自梳
INTIMATES

導演：張之亮　**編劇**：小唐　**攝影**：楊輪、林國華　**剪接**：金馬　**美術**：奚仲文　**音樂**：何崇志　**服裝**：陳顧方　**演員**：劉嘉玲、楊采妮、歸亞蕾、李綺虹、趙文瑄　**出品／發行**：電影人／嘉禾娛樂　**票房**：3,029,580　**映期**：23／10～19／2

　　不是成見，而是不斷的事實證明：男人拍女人，多少會出些問題。這不是說女人拍女人就一定OK，而是男人的鏡頭下，總不免某些男人的自以爲是，讓他在爲銀幕上的女性發聲時，多少總有聲調模糊的尷尬！張之亮的《自梳》是一部以女性爲主角，而情感豐沛、令人感動的影片，卻也免不了如此的尷尬！

　　在現代與過往的交替描述下，張之亮以愛情爲主軸呈現出幾段不同的情感故事。李綺虹飾演時髦幹練的建築師，受父命帶著歸亞蕾飾演的老佣人歡姑回大陸和舊友重聚。在旅途上，歡姑的心中湧著一段段年輕往事。那是在四〇年代前後，楊采妮飾演的意歡不願接受父命安排的買賣婚姻，而「自梳」不嫁，並在危難中受了劉嘉玲飾演的絲廠老板八姨太玉環的濟助，二人成爲好友。當二人各自遭遇情感上的創傷後，意歡和玉環逐漸發展出濃厚的同性情誼，卻在日軍的砲火下失散。

　　在幾經波折的返鄉路上，李綺虹面對男友在愛情上的抽身離去，

王瑋

痛苦不堪，幸有歡姑的悉心照顧與開導，才從傷心欲絕的鬼門關前迴轉，並因此進入埋藏在歡姑內心深處的情感世界。原來大夥嘴中的歡姑，卻是玉環。當年的戰亂拆散了她和意歡的情愛，卻不知如今老來能否聚首！

張之亮對於片中兩個時代三位女性的描繪與情感刻畫，不時有珠玉閃動，感人頗深，更見其誠意。不論是歸亞蕾和李綺虹二人從劍拔弩張到相互瞭解，還是劉嘉玲和楊采妮從患難與共，而近乎決裂，再到刻骨銘心，都是自然真切。縱然不免有些聳動的戲劇處理，以及俗套濫情的聚散離合，張之亮的處理依然收斂蘊藉，不會有港片慣有的誇張與荒唐，是成功的掌握。

不過讓人可議的是，影片中意歡和玉環的所作所為，以及同性情誼的產生，還是和她二人異性戀情的失敗脫離不了關係。她們都遇上了自私、無法為愛情挺身而出的男人，所以灰心失望，進而堅強自持、彼此照顧。張之亮將這段姊妹之情導向了同性之愛，不意落入男性對同性戀的刻板印象。而他對女性情誼的頌揚卻是一面倒的將父權／男性踩到腳下，又是一個刻板的二分法。結果令影片中的情感緣由，顯得有點不夠周全，稍有進退失據！

雖是如此，《自梳》還是一部動人好看的電影。什麼男性觀點、女性意識，畢竟都可以在真心誠意下放開一些，不需斤斤計較。一部電影若是能將男女同性、異性的情感說得周延分明，這世界還有什麼值得呼天搶地的事？

熱血最強
TASK FORCE

監製：錢小蕙　**導演**：梁柏堅　**編劇**：陳慶嘉　**攝影**：李屏賓　**剪接**：張嘉輝　**美術**：黃海光　**動作**：錢嘉樂　**主演**：古巨基、楊采妮、曾志

偉、莫文蔚、蘇志成、巫奇、李子雄　**出品／發行**：電影娛樂／嘉禾
票房：4,923,475　**映期**：13／11～5／12

　　梁柏堅的前作《攝氏32度》，是用一個極富戲劇性的殺手故事，
引領出獨具風格的影像，雖然迷離魅惑，卻稍顯刻意矯飾！這一次的
《熱血最強》，在看來平實的外觀下，以多線並行的故事、創意鮮活的
情節、立體生動的人物，完成一部紮實好看的影片！

　　年輕的探員鐵男（古巨基），憨厚老實。全片由他的旁白敘述開
始，道出他第一次的召妓經驗：那是為了查緝大陸妹在港賣淫所設計
的行動，因此認識了精靈古怪的妓女Fanny（楊采妮），從此卻被纏
上，而展開一段若有似無的情愫。同鐵男一個警隊的，還有因為性好
漁色而招致婚姻失敗的LuLu（曾志偉），以及行事俐落，卻偏偏為情
所困的師姐Shirley（莫文蔚）。他們三人相濡以沫，產生了如同親人
一般的情感。

　　讓人捉摸不定的Fanny，屢次將鐵男搞得不知所措，總也弄不清
她所講的話是真是假。Fanny曾告訴鐵男自己有一個好酷的殺手男
友，將會帶著她離開香港，到法國去看世界盃足球賽。鐵男不以為
意，當那是少女的夢幻囈語。不料有一天，Fanny所說的殺手（巫奇）
真的現身，幹掉了地頭老大（李子雄），還要帶著Fanny亡命天涯。就
在百來名要為老大報仇的古惑仔的追殺下，鐵男隻身涉險，要將殺手
緝捕到案，更要將Fanny護得周全！

　　這幾個人物，楊采妮和古巨基二人的角色設計頗能運用和發揮明
星特質，以形取勝。前者初出場時的聰明機巧、街頭再遇古巨基時的
頑皮惡作劇，雖然和她慣常的銀幕形象相當，卻依然討喜。古巨基從
頭至尾傻愣老實、不脫稚氣的模樣，也是可愛。曾志偉和莫文蔚雖然
戲分不多，但是一方面得利於角色設計，一方面又有紮實的演技相
襯，自然搶眼。梁柏堅捨棄了《攝氏32度》刻意且表面的風格，而在
戲劇的經營、情感的描繪上穩紮穩打，輔以巧妙的構思和創意，以及

細膩的人物刻畫，的確拍出幾許肺腑眞情！好比LuLu穿著禮服和再婚的前妻合照，以補當初沒有拍婚紗照的遺憾的一段戲，不只見到梁柏堅獨有的一種平實易解、不耍花招不作怪的巧思，還有其中所蘊涵的人情關照。

在商業電影「公主王子」的羅曼史中打轉，並且不能免俗的要走入「從此幸福美滿」的結局！天眞善良的妓女、正直勇敢的警察、美好眞情的世界，梁柏堅的《熱血最強》幾乎是一部俗濫的通俗作品，卻是以含蓄平實的創意活化了通俗戲劇的固定模式，以純良眞切的情感深化了俗淺的故事，而好看、難忘！🐾

G4鐵衣衛／G4特工
OPTION ZERO

監製：陳嘉上、莊澄　**導演**：林超賢　**編劇**：陳慶嘉　**攝影**：黃永恆　**剪接**：陳祺合　**美術**：邱偉民　**服裝**：邱偉民　**動作**：錢嘉樂　**演員**：張智霖、李若彤、張鴻安、張民光、黃秋生、陳法蓉　**出品／發行**：全人製作社、寰亞一系合股　**票房**：6,373,420　**映期**：27／11～22／12

陳嘉上早已是港產警察電影的重要導演之一！從《飛虎》系列開始，他的「警察」儼然成爲九〇年代香港的代言人！由他監製，林超賢導演的《G4鐵衣衛》將故事時間設定在九七回歸前，內容則是一件國際化的犯罪事件，引人興味。影片大致不脫特工人員出生入死的模式，不論劇情的鋪陳轉折、動作場面的掌握控制、戲劇的擬眞寫實、人物的刻畫描寫以及情感的層次翻轉，都能做到精準好看，不輸好萊塢的商業俗套！

以往香港這一類型的影片，多半是著墨在警匪鬥智鬥力的過程。從前幾部作品開始，陳嘉上便嘗試加入一些好萊塢時興的元素，好比高科技器材與武器的運用，同時在故事取材上，也進行「國際化」的

努力！本片的主人翁羿（張智霖）屬於港府SB／政治部，和他的同僚一起調查一椿跨國犯罪事件，步入險境。他的女友（李若彤）也在此時搬入同居，帶來情感上的慰藉與隨之產生的困擾！

在一次行動中，羿的同僚（黃秋生）慘遭韓國籍的殺手殺害。於是羿加入G4，專責保護政要，並在受訓後被分派為一韓籍要員的隨從保鑣，也因此有機會挽回女友的心。當韓籍殺手再次現身狙擊要員的時候，羿和擔任公關的女友一起陷入生死關頭！

陳嘉上的警察電影如《飛虎》，一直在戲劇擬真效果方面，十分傑出。雖不如好萊塢電影那般的華麗，但是在粗糙中往往又能掌握到寫實的魅力。林超賢的《G4鐵衣衛》也是如此，一方面延襲了戲劇性的擬真效果，頗具說服力，同時又保有幾分迫近真實的張力！較為難得的是，在處理港片一向不擅長的科技層面時，好比電腦密碼、破解門鎖等等，也能有板有眼，不致於草率兒戲。

當技術層面已成為必備的水準後，人物與情感的著墨表現則是這一類影片的難關！在此，林超賢的處理算是煽情討好而不致於誇張剝削，幾組感情戲雖然沒有聲嘶力竭，但是正好到位。男警察熱於工作導致女朋友失落不解，總是免不了的俗套；為同僚復仇出生入死，則是必定的戲劇鋪陳；男主角保護女友，手刃惡人更是一而再、再而三的公式！面對同樣的元素，林超賢未有大的突破，也絕不曾讓人看得老套生厭！

除了表面的公式，從《飛虎》系列開始，陳嘉上的香港警察都是負責盡職，而且總是藉著行動實踐「港人護港」的決心！承襲了如此的理念，《G4鐵衣衛》在商業的面貌下，也多了些讓人動容的精神！

黑金／情義之西西里島
ISLAND OF GREED

監製：麥當雄　**導演**：麥當傑　**編劇**：陳文強、李英杰　**攝影**：馬楚成、張東亮　**剪接**：潘雄　**美術**：李景文　**音樂**：韋嵐笛　**服裝**：張世傑　**動作**：元彬　**演員**：梁家輝、劉德華、孫佳君、吳辰君、郭靜純、鈕承澤、金仕傑、李立群、郎雄、趙文瑄、陳松勇、陳中泰　**出品／發行**：永盛娛樂／中國星　**票房**：18,273,895　**映期**：23／12～'98／10／2

　　不知道是要感謝還是暈倒？香港人跑到台灣花了一大筆錢拍《黑金》，一方面將台灣近兩、三年的社會現況翻轉到銀幕上，留下時代的容顏，另一方面卻弄得有些不倫不類，讓人不知如何是好！

　　影片從台灣近年最令人憂心的「黑金氾濫」與「黑道漂白」開始，梁家輝飾演的黑道電玩大亨周朝先和執政黨掛勾，爭取提名台北市立委。同時，劉德華飾演的調查局幹員率領了一班得力助手，勇破電玩賭場，盯上了梁家輝所屬的黑色企業與不法活動，要將其繩之以法。於是道高一尺、魔高一丈的好戲上演。梁家輝為求順利當選，串連了斂財神棍提供大筆政治獻金，又結合計程車行，利用口角之爭擴大為街頭暴力事件，順利當選立委。劉德華則是在高層主管的支持下，孤注一擲，以身涉險！

　　從以上的劇情一看，就知道《黑金》的編導有心將台灣近年來的重大政治、社會事件轉為一齣精彩好戲！神棍詐財直指「宋七力」事件；「周朝先」則是台灣眾多人物的綜合（如電玩大亨周人蔘）；計程車行鬥毆是將真實另行演飾；趙文瑄飾演的慢跑部長是明喻台北市長馬英九。

　　至於其他隨手捻來的「黑道圍標」、「官商勾結」、「司法不公」等等，都是台灣觀眾耳熟能詳的事情，更是台灣社會的典型負面形象。然後編導以日本漫畫《聖堂教父》所描繪的黑幫、暴力與色情為

藍本，拼湊調合成一部商業企圖十足的影片了。

　　把社會現象轉為商業素材一定不能照本宣科，香港人拍台灣事，也不可能盡如人意。小處如台灣政治生態的詮釋，大的地方像是劉德華一人架著直升機去打壞人的情節，都會讓我啞然失笑。

　　不過在此我無意對影片內的誤謬處加以攻擊。即使有所偏差甚至荒唐，我還是願意去鼓勵電影人將類似的題材搬上銀幕。因為觀眾需要在黑暗的戲院中，填補現實中的遺憾。在一個百病叢生、問題處處，幾乎沒有英雄的地方，有一部《黑金》做為社會集體情緒的宣洩，絕對有其必要。要批評的是，《黑金》到底有沒有好看到完成這個任務？

　　以時事和社會實況為經緯，在添加戲劇化的詮釋和許多大場面的幫襯下，《黑金》最後還是成為一部「誇大」與「失真」的商業電影。零碎片段的劇情、失準的攝製技術、不具可信度的人物描繪和部分演員的拙劣演技，都無法完成商業電影的擬真效果，建立出可信的「戲劇真實」引我投身其中。

　　活在台灣的我當然知道沒有一個記者主播會義正辭嚴的訪問政府官員，也難以相信調查局會有英勇如神助的調查員。但是就商業電影而言，只要演得像、拍得真就可以將觀眾催眠！可惜，花了大筆鈔票的《黑金》卻是在這件事上失了準頭。在無法被戲劇說服的情況下，大場面不過是一場又一場的撒錢盛會，引不起任何激越亢奮的情緒反應，更別提宣洩效果！

　　在香港拍攝的「擬」好萊塢電影如《天地雄心》、《神偷諜影》都受限於整體工業水準而使成績受損，困於台灣的電影工業環境拍出的《黑金》能有此結果也算不容易。只希望還能再出現一些更具說服力的台灣英雄，在銀幕上拯救陷於水深火熱的台灣觀眾！

1998 年

- ◆暗花／暗花之殺人條件 THE LONGEST NITE
- ◆行運一條龍 THE LUCKY GUY
- ◆我是誰 WHO AM I ?
- ◆超時空要愛 TIMELESS ROMANCE
- ◆我愛你／危情失樂園 TILL DEATH TO DO US PART
- ◆強姦2制服誘惑 RAPED BY AN ANGEL 2 THE UNIFORM FAN
- ◆殺手之王 HITMAN
- ◆安娜瑪德蓮娜 ANNA MAGDALENA
- ◆野獸刑警 BEAST COP
- ◆非常突然／重案組之非常任務 EXPECT THE UNEXPECTED
- ◆生化壽屍 BIO-ZOMBIE
- ◆龍在江湖 A TRUE MOB STORY
- ◆極度重犯 THE SUSPECT
- ◆風雲雄霸天下／風雲 THE STORM RIDERS
- ◆每天愛你八小時 YOUR PLACE OR MINE
- ◆真心英雄 A HERO NEVER DIES
- ◆玻璃之城 CITY OF GLASS
- ◆幻影特攻 HOT WAR
- ◆去年煙花特別多 THE LONGEST SUMMER

1998

暗花／暗花之殺人條件
THE LONGEST NITE

監製：杜琪峰　**導演**：游達志　**編劇**：司徒錦源、游乃海　**攝影**：高照林　**剪接**：陳志偉　**美術**：蘇國豪、陳國強　**演員**：梁朝偉、劉青雲、邵美琪、龍方、盧海鵬、程小龍　**製作／發行**：新影城／銀河映像　**票房**：9,962,090　**映期**：1／1～23／1

　　古龍小說中詭奇難料的情節，被放入現代澳門的黑幫爭鬥之中，就成了《暗花》！

　　導演游達志的前作《兩個只能活一個》是一部風格突顯的破格之作，敘事率性隨意似無章法，人物另類張狂不具條理，不容易在商業面上討好。這次《暗花》以港片中俗套的幫派仇殺爲故事主軸，由梁朝偉和劉青雲擔綱，重塑黑暗英雄的典型！獨特的風格揮灑出一連串的詭計、緊張的幫派鬥爭、敵友難分的恐懼，再染以飽滿的暴力色彩，布上詭譎陰沈的氣氛和緊張無由的情緒，而扣人心弦！

　　故事落在當下黑幫橫行的澳門，兩股主要勢力在火拼後，因忌憚老當家的「整合」而暫時收手準備談和。梁朝偉所飾演的警探亞琛，是其中一股勢力的重要角色，受他老大的囑咐，要在和談前控制局勢的穩定，不讓兩派人馬出任何亂子，同時追查是何人假藉老大的名義，懸賞暗殺對方的頭頭。

　　此時，一個叫做耀東的殺手（劉青雲）出現在澳門，形跡詭異。亞琛將其驅趕不成，反而從他口中知道自己已深陷重重危機之中，成爲他人手中的過河卒子。最後，必須和耀東一決生死，才有可能求得一線生機！

　　整個劇本的構想和布局，好像古龍小說一般，撲朔迷離。情節層層翻轉、人物立場不明，看似簡單的事件，總也讓人感到背後陰影重重！游達志將前作中似無章法的敘事魅力，轉換成難以預料的鋪陳，

讓緊密的因果關係，產生一種斷裂突兀的興味！

　　好比影片前半段殺手耀東的幾次出現，都令單線進行的劇情出現分歧，岔入不明所以的途徑卻又引出莫名的張力！另類張狂的人物塑造，在本片中被佐以相當怪誕的處理方式，看似不合情理、荒謬誇張，但是有形有樣。亞琛在餐館狠力抓狂地用玻璃瓶砸廢殺手的雙手，耀東拼去性命地和警察在計程車內相搏，都不同於一般藉戲劇刻畫人物的模式，而自有一種激越和疏離並存的魅力！

　　幫襯在人物和劇情旁的，是一場又一場自知任性而不願節制的暴力，像是挑斷指甲的裂人心扉，像亞琛將女殺手（邵美琪）擊出車外輾斃的驚心動魄，甚至是耀東斷頭飛去的不忍卒睹，每每殘酷至極，卻又被拋擲在虛無的氛圍中。江湖道義、英雄豪氣、是非善惡，均無蹤影！沒有救贖、不見昇華，只有陰謀仇殺、利害相爭，共同交織出種種無奈與荒謬！那是澳門，又是游達志的世界！

行運一條龍
THE LUCKY GUY

導演：李力持　**編劇**：李力持、鄭文輝　**攝影**：鄭兆輝　**剪接**：張嘉輝　**美術**：趙崇邦　**音樂**：黃丹儀、舒文　**服裝**：歐陽霞　**演員**：周星馳、鄭秀文、舒淇、葛民輝、楊恭如、陳曉東、吳孟達　**出品／製作／發行**：天下／電影少年／金馬娛樂　**票房**：27,730,525　**映期**：16／1～13／2

　　如果把《行運一條龍》看成是周星馳的電影，那麼周星馳可說是創下個人新低！如果把《行運一條龍》看成只是周星馳「客串主演」的賀歲片，那就隨便看看吧！

　　全片故事分為三組，明顯就是適合在短時間內用三組人馬趕拍，然後再湊成一部電影的製作考量。周星馳以電視劇《他來自江湖》的

「何鑫淼」一角重出江湖，成為風流倜儻的「蛋塔王子」，遇見鄭秀文飾演的少時同學，一方面要彌補前過，一方面又迷戀於她的貌美，而糾紛迭起。

此外，他所工作的茶餐廳遇到地產公司的收購，老闆卻打死不退。茶餐廳少東（陳曉東）巧遇流浪在外隱瞞真實身分的富家女（舒淇），情愫漸生。幾經波折之後，終於各有圓滿結局。

從《食神》到《算死草》再到《行運一條龍》，周星馳一如香港電影市道，真可說是一路走低。角色設計不見新意與創意，表演缺乏神采，擺明就是賣自己的舊招牌。而且在本片中周星馳的角色又走到賤格卑鄙的路數上，而沒有小人物的憨厚可愛或是平民英雄的奮勇努力（如《破壞之王》），實在讓人不敢恭維。

撇開周星馳不談，本片三組故事各自發展的模式，便也注定是要各吹各的調。於是故事毫無重心，東拉西扯，偶爾文藝愛情，偶爾無厘搞笑，總之是個賀歲片，只要觀眾看的開心就好。

或許就是要逃避現實，任何事情都不必嚴肅以待！所以不只電影中的世界是如此，連拍電影的電影人也是如此！

周星馳的《算死草》已在胡混，其水準直落《食神》之後，到了本片根本就是亮相一下。不必當作是「周星馳」的電影，也就不需要太費心神，更不必尋求自我突破更上層樓，反正露臉混錢。

整部影片也是如此。李力持不想好好地拍電影，只要趕工湊數做個眼花撩亂的拼盤，在「賀歲」的名義下瞎鬧一番便可。所以全片品質粗糙不堪、草率隨便。《行運一條龍》不會為港片帶來好運，卻可能讓市場持續探底！

我是誰
WHO AM I ?

導演：成龍、陳木勝　**編劇**：成龍、陳淑賢、李·雷諾斯　**攝影**：潘恆生、嚴偉倫、黃志偉　**剪接**：張耀宗、邱志偉　**美術**：黃銳文、黃家能　**音樂**：王宗賢　**服裝**：莊志良　**動作**：成龍、成家班　**演員**：成龍、法拉美穗、山本未來　**製作／發行**：嘉禾　**票房**：38,852,845　**映期**：17／1～6／3

　　努力追求「國際化」的成龍，在《我是誰》中費了極大的力氣，東奔西跑、打造國際舞台，結果卻是在影片中忘了「我是誰」！

　　不是香港警察，成龍這次成了CIA的人。在一次神秘的綁架的行動後，他在非洲原住民的帳棚內醒來，忘了自己是誰。當他回到文明世界極欲查出自己的身分時，竟然遭到當地警察的追捕和不明人士的追殺。

　　簡單的劇情早就讓觀眾知道誰是中情局的內賊，倒顯得成龍有些天真愚蠢。所幸劇情進展不再以緊密的推衍和引人入勝的轉折吸引觀眾，而是成龍的身手。打遍天下，也終於將壞蛋打出原形！原來CIA的內賊將來自不同國家地區的工作人員組成特別小組，劫奪具有強力能量的礦石，事成後再殺之滅口。僥倖揀回性命的成龍則是來自香港，卻想不起姓名的英雄！

　　比起《衝鋒隊怒火街頭》（台灣片名《EU衝鋒隊》）的精彩緊湊，陳木勝這回兒對《我是誰》的掌控顯然是鬆散許多。場面的賣弄脫垮了原本就不夠紮實的劇本，非洲一段原住民奇遇除了誇示拍片成本雄厚外，不過就是一點小趣味。

　　一連串的惡鬥雖然保有成龍一貫的水準，但是少了人物的幫襯，只能讓成龍單打獨鬥，讓我看得有點提不起勁來。洋人演的壞蛋演技普通，又不夠味道，令全片少了情緒。卡通化的處理也應該做到喜

趣，而不是愚笨的代名詞！影片最後海陸空的大張旗鼓，也只淪爲空洞的炫耀，實在無聊的緊！

　　不好看的部分大概也怪不得陳木勝，因爲成龍這幾年的電影總有把場面搞大就是好的迷思。故事發展一定要跨國渡海，和西方世界打成一遍。說穿了，不過是重回他以前《快餐車》、《飛鷹計畫》這些影片的老路數，不同的是現在錢花得更凶、場面更誇張。至於效果，還不如好好在香港拍的《警察故事》。有限的資源，反而展現出動人的巧思。劇本平實、人物豐厚，配上眩妙的動作設計，當然過癮好看！最重要的，是成龍在影片那種爲了香港而拼死拼活的力道，讓他飾演的英雄人物多了血肉的感動！不像現在，即使被人追得跑遍半個地球，也只是個賣弄身手的「電影英雄」！

　　壞人束手就擒，成龍再次揚威海外！可是影片最後，銀幕上的他還是沒有說出自己姓啥名啥！成龍究竟弄清楚自己是誰了嗎？

超時空要愛
TIMELESS ROMANCE

導演：黎大煒　**攝影**：廖皓然　**剪接**：鄺志良　**美術**：劉敏雄　**音樂**：劉以達　**服裝**：蔡彥文　**動作**：元奎　**演員**：梁朝偉、李綺虹、劉以達、趙銀淑、林尚義　**出品／製作／發行**：Denhem Wealth Holdings Ltd／嘉禾　**票房**：539,020　**映期**：5／3～11／3

　　乍看是部一塌糊塗的胡鬧電影！《超時空要愛》肆無忌憚地穿梭古今，顛覆三國豪傑，終以雜沓的劇情、紛亂的人物、荒謬莫名的趣味與潑皮無厘的搞笑，渲染出乖張虛無的情緒氛圍，進而布滿低沈困頓的情感！

　　警探劉一路（梁朝偉）一日在路上忽遇槍戰，一男一女狂奔於途並開槍互擊。原來這一男一女是爲富不仁的曹老闆的手下大飛（劉以

達）與GiGi（李綺虹）。就在前一日，他二人帶著被老闆強暴的少女素群回家，拿著老闆丟下的錢想要擺平一切。不料少女的父親在傷心悲痛之際引火自焚，而少女則在此刺激下割腕自殺。大飛和GiGi硬著頭皮向老闆回報情況，並想說謊以求能夠蒙混過關。

表面仁義實則笑裡藏刀的老闆並不怪罪他二人，卻在背後加以挑撥，令大飛和GiGi拔槍相向，互相追殺。當他們就在大街上你追我逃、彼此交火時，撞上劉一路並將他擊為重傷。在送至醫院急救時，劉一路旁邊正好是自殺少女素群。二人「元神」出竅，而劉一路竟在此刻感受到愛情。回神過來後，少女已死而自己也是躺在太平間。

醫院裡的人因他的死而復生而驚惶失措，他則是看到大飛與GiGi在一廟中挾持人質以迫使曹老闆伸出援手相救，否則便公布少女自殺的真相。為了一探少女的死因，劉一路來到廟前，不意此時一著古裝自稱關公的漢子，在廟內砍殺強行攻入飛虎隊員，並以廟祝、大飛和GiGi為質，要求與主公劉備相見。劉一路帶著曾經演出貂蟬的息影女星進入廟內欲救眾人，混亂中古廟倒塌，一票人的「元神」便回到三國時代，劉一路成了孔明，大飛成了劉備，GiGi則是張飛。

為了回到九〇年代的香港，他們決定投降孫權找到關公，然後在同一時間同歸於盡，讓關公的元神再帶他們回到現代。到了孫權陣營後，劉一路遇到成為男身的少女素群，再燃愛火，並說服素群一同上路。不料事與願違，眾人巧妙設計要和關公一起死掉卻總死不成。最後就在大夥墜落山崖而孫權不殺關公的關鍵時刻，少女素群一人帶刀衝向關公取其性命，終讓所有人又回到香港！

如此摻雜的故事情節，多少給人扯皮胡鬧的感覺，不過這也正是全片精彩之處。影片前段大飛與GiGi在黑社會的瞎整亂搞，其中所迸發的機巧、率性與黑色幽默，實不下於美國怪傑昆汀塔倫提諾，而且還多有　份無可無不可的從容即興，以及香港電影中特有的空虛與惆悵。這些特色在影片中段故事突變到三國時代後，更見精彩的開展。

一群現代人換上古裝，飛仔變英雄、警察變軍師，還有男身女相、女身男相，同性戀、異性戀也紛紛登場，擺明是在整蠱正史演義、戲耍歷史人物。

這種戲謔歷史、顛覆正史觀念的創作態度，在這夥現代香港人設計搞死關公的橋段中，有了充分的發揮。孔明劉備毫無英雄氣概，輕易率眾投降孫權。當關公正義凜然涕泗縱橫而孫權擺出識英雄重英雄的豪情本色時，其他人卻不為所動，只想盡快一起「自殺」後回到香港，所以拿著手榴彈說是當酒喝，或是前後站一排拿刀互砍。忠孝節義，無關緊要，超越時空延續愛情才是最真。

回到現在後，死而復生的警察卻有了灰色冷漠的人生觀，而辭去工作。當曹老闆死於街頭而自己也傷重臨死之際，他終於又遇見少女素群。直到失去生命，才獲得真正的愛情！之前所鋪陳的嬉鬧荒唐，至此轉為低調無奈的情緒。無厘搞笑的情節、莫名所以的人物，在最後離去時留下一個孤寂的身影。原來的熱鬧與紛亂，烘托出死亡時的蒼茫與無奈。這時的真情真愛，又是無解的惆悵還是永恆的歡樂？

我愛你／危情失樂園
TILL DEATH TO DO US PART

監製：爾冬陞　**導演**：李仁港　**攝影**：姜國民　**剪接**：鄺志良　**美術**：馬光榮　**音樂**：黎允文　**動作**：元彬、熊欣欣　**演員**：袁詠儀、方中信、黃佩霞、吳鎮宇　**出品／製作／發行**：無限影畫／嘉禾　**票房**：1,338,615　**映期**：12／3～3／4

片名看來深情款款，但是注意到英文片名，應可猜到本片可能的走向！以動作片《'94新獨臂刀》、《黑俠》起家的導演李仁港，將一段三角戀情拍得驚心動魄、風格獨具，引人側目！

寶寶（袁詠儀）是個天真快樂的家庭主婦，同時還是個兼職漫畫

家。她與任職警方的 Alex（方中信）結婚多年，育有一女。就在她要替 Alex 慶生的晚上，Alex 向她表白自己的婚外情，並隨即收拾行李，搬去和女友 Belle（黃佩霞）同住。

美麗的童話立刻幻滅！寶寶雖想挽回一切，卻是徒然，而逐漸步向精神崩潰的邊緣！在辦理分居離婚後，又開始女兒的扶養權之爭。寶寶因過度緊張、情緒失控，而由 Alex 取得監護權。這所有的刺激，令寶寶進入瘋狂狀態，居然用刀挾持 Belle，暗啞哭喊！失去的已喚不回，只有結束自己的生命，才能結束「分離」！

不在愛情文藝的基調上做文章，也未必是要刻畫描繪女性心理。畫漫畫的寶寶，讓人魚公主的童話美化了自己的世界，沈浸在無憂無慮甜美想像中。但是，追隨愛人而放棄海洋的人魚公主，在上了岸後真的能獲得幸福美滿的生活嗎？

純真童話的背後，其實透露著悲戚的意涵。身為警務人員的 Alex，自童話故事中抽身而出。編導以突發的意外、黑幫的殺人滅口，布下生活中不可預期的死亡恐懼，讓王子放棄純真的童話，而寧願步入貼近真實的激情！李仁港以浪漫的愛情夢幻對比殘酷的變調婚姻，進而切入兩性關係中的晦暗面，刻畫男女情愛的殘忍本質！

於是，愛情的幻滅，成為一場接一場的駭人異變！寶寶的好友，專門輔導失婚婦女，在看來堅強的外表下，卻是以激越的姿態應對受挫的情感，自縊身亡在眾人眼前！愛情創傷無法癒合，再拾笑顏卻是自欺欺人！絕望的情緒、受困的心靈，成為李仁港的勾勒細描的對象。於是原本平常的家庭探訪，則被塑造成步步緊迫的驚悚劇！以凝重的氣氛、張惶的情緒、儡人的鏡頭，讓人感到失去愛情的手足無措和錐心苦楚！

沒有溫柔愛情的陳言濫語，淒涼哀怨的死亡成為唯一的解脫！李仁港的鏡頭中只有情殤的累累創痕，讓人不敢逼視！ ✒

強姦2制服誘惑
RAPED BY AN ANGEL 2 THE UNIFORM FAN

監製：王晶　**導演**：張敏　**攝影**：蔡崇輝　**剪接**：張嘉輝　**美術**：羅景輝　**音樂**：溫浩　**服裝**：羅景輝　**演員**：朱茵、吳鎮宇、馬德鍾、鍾真、楊梵　**製作／發行**：電影少年／晶藝　**票房**：10,257,255　**映期**：26／3～12／4

　　一幅女警制服撕裂、前胸坦露的海報，令《強姦2制服誘惑》成為香港一時的城市話題，飽受爭議！由此又可看出王晶擅於掀起風潮、造勢宣傳的本領！更見到他在淡市中突出奇招、炒熱市場的商業手法和製片原則！

　　當年的《香港奇案之強姦》算是相當轟動，這次找來一向銀幕清純的朱茵和可愛新人鍾真，輪番玩起日本色情電影中的「制服美少女」，還拿軍裝女警來大作文章，果然又令到觀眾和媒體興趣盎然、沸沸揚揚！

　　電影由牙醫Philip（馬德鍾）的自述開始，說明自己是個制服美女的狂戀者，不時因為個人對制服女子不可抑遏的衝動，而強姦殺人！一日一名女學生寶珍（鍾真）至診所看牙，而又引發Philip的慾念，進而藉機接近，意圖迷姦以一逞獸慾。不料失手將寶珍勒死，遂嫁禍給她的男友Peter！寶珍的姊姊寶文（朱茵）在得知妹妹的死訊後，怒打Peter，而被降調為軍裝。Philip見到換穿軍裝／制服的寶文後，又陷入變態情狂之中。

　　當Philip害死Peter並造成畏罪自殺的假象後，寶文覺得事有蹊蹺，更懷疑Philip才是真凶！此時苦苦追求寶文的幫派混混「大隻港」（吳鎮宇）追查Philip的犯罪線索，卻中計被捉。Philip在將大隻港整得奄奄一息之後，便前往寶文住處，準備進行他的姦淫計畫。而寶文也投其所好，換上女童軍的制服色誘Philip，以揭發他的真面目！

用制服做文章，拿裸露的女警為賣點，在我看來不必和道德扯上關聯。人的慾念原本就是多樣曲折，無涉是非！不然日本也不會拍「制服美少女」拍得如此帶勁，而自成一種類型。《強姦2制服誘惑》有學生制服、護士、女童軍，都是「制服美少女」中的典型。軍裝女警的出現，無非是讓全片的賣點更具聳動性，吸引觀眾。而朱茵一改銀幕形象的演出，則是引線後的TNT，十足火熱勁爆！

這一類的影片，很少在商業價值外具有什麼意義！但是沒有意義還是有機會成為經典！《強姦2制服誘惑》在誇張荒唐、玩玩感官性刺激的前提下，卻只是個香港級數的ⅡB級，而非三級，是不是可惜？著了軍裝的朱茵只有在男主角的幻想中賣弄風情，算不上什麼大膽突破、顛覆非常！軍裝和女警在成為話題主角之餘，並沒有在影片中充分發揮，最多配角地位！既然要搞這一套，何不乾脆搞到底、玩到盡？說不定還能弄出個超猛異類的風格，成一時經典！

殺手之王
HITMAN

監製：陳嘉上　**導演**：董瑋　**編劇**：陳慶嘉、谷德昭、鄭錦富　**攝影**：黃岳泰　**剪接**：張嘉輝　**美術**：雷楚雄　**音樂**：韋啟良、泰迪羅賓　**服裝**：陳顧方　**動作**：董瑋　**演員**：李連杰、曾志偉、任達華、梁詠琪、葉廣儉、何寶生、吳志雄、佐藤佳次　**製作／發行**：創作蚤―永盛娛樂／中國星　**票房**：10,296,825　**映期**：3／4～29／4

即使好萊塢強敵壓境、勢如破竹，香港電影還是有心反擊。陳嘉上監製、谷德昭編劇的《殺手之王》無法囂張自比為「世界之王」，依然雄心勃勃的要擠身國際，同時保留了濃烈的港式幽默和無厘趣味，自成一格！

國際都會的自信神采，讓《殺手之王》中的香港成為世界性殺手

集團集散地，而李連杰則是一個想要接單買賣的大圈仔。編劇谷德昭等人將好萊塢的俗套混入港片特有的誇張，捏造出「復仇基金」的故事創意。被神秘人物「熾天使」刺殺身亡的日本大老，早就爲了嚇阻不利於他的人，而提供一億美金做爲復仇之用，因此在香港島上引爆一場生死追逐。

可偏偏港片素喜將情節作無厘編排，於是追殺「熾天使」的眾家殺手還有了經紀人，負責談生意、職業訓練，甚至造型設計！李連杰就在經紀人曾志偉的招呼下，抹上髮蠟、換穿西裝，改頭換面以「專業」造型出現！殺手電影中的人物設計在此成爲諧仿和嘲諷的對象，謔而不虐！

應該緊張緊湊的追殺，則顯得率性隨意、漫不經心。最後的殊死拼鬥雖然奮力一搏，卻有著嬉皮笑臉的性格，讓一派嚴肅的壞人死相難看！事事不在乎卻處處聰明實利的個性，使李連杰在《殺手之王》少了殺手電影中應有的悲情與宿命，取而代之的則是世故和刁滑！

「殺手」是不是應該有「主義」和「中心思想」？十年前吳宇森的「殺手」經常悲憤多情。即使鈔票滿天飛舞，也未必能打動英雄心！兩肋插刀的義氣、剜肉剔骨的親情、錐心泣血的愛情，總能讓殺手走上不歸路！《殺手之王》中的「熾天使」用正義爲藉口除惡，卻不見著墨。李連杰也不是英雄，倒像是跟著經紀人趕通告的藝人。沒有崇高的「主義」和「中心思想」，令全片的幽默和嬉鬧染上一層虛無的黑色。

影片最後，所有人在豪華郵輪上享受著財富，原先「熾天使」所揭示的正義，在此化爲子虛烏有。一艘漂泊的船，能承載什麼偉大的理念？當香港都不存在於港片中的時候，英雄還有什麼值得奮鬥的目標？又有什麼目標，能打動觀眾的心？

安娜瑪德蓮娜
ANNA MAGDALENA

監製：鍾珍　**導演**：奚仲文　**編劇**：岸西　**攝影**：鮑德熹　**剪接**：李明文　**美術**：潘志偉　**音樂**：趙增熹　**服裝**：吳里璐　**演員**：金城武、郭富城、陳慧琳、袁詠儀、張國榮、曾志偉、韋偉、張學友　**出品／製作／發行**：嘉禾娛樂、藝神／電影人／嘉禾　**票房**：7,805,160　**映期**：4／4～13／5

　　美術指導奚仲文的第一部導演作品，以巴哈的曲名編排出四段故事，由興味獨具的文藝小品而隨興走入超現實的童趣幻想。將青年男女間的莫名暗戀、愛情中的瞬間光火，以及戀曲已逝的悵然若失，既優雅詩意又活脫飛揚的鋪陳在銀幕上！

　　故事開始於鋼琴調音師陳家富（金城武）因工作而巧遇和女友分手的作家遊牧人（郭富城）。這位沒寫出一個字的作家，無處可去，便暫時賴上陳家富，寄住下來。新搬來的樓上住戶莫敏兒（陳慧琳）清早練琴又彈奏生疏，搞得遊牧人惱火氣悶，興師問罪！二人因此結下樑子，不時鬥氣。家富居中調處，卻暗暗戀上莫敏兒又不敢表白。不料在一次失火的意外後，遊牧人和莫敏兒反成情侶，令家富若有所失。

　　對愛情的憧憬，被轉化為一篇童話英雄小說。家富創造出「俠侶XO」，而影片也因此進入一個超現實的幻境——青梅竹馬的「XX」和「OO」（金城武、陳慧琳）以蒙面黑俠的姿態，行走江湖，最後還變成愛情快遞，為戀人傳送情話，彼此也深陷情網！

　　回到現實之中，愛情的美妙樂章卻是不如預期、不禁久彈。遊牧人和莫敏兒還是分手，搬離了住處。家富也沒有如小說中的幻想一般，和莫敏兒開始另一段情緣。在輕快悠揚的樂聲中，「俠侶XO」中的一段文字成為結語：

　　「沒有公平，只有運氣。有人找到他的莫敏兒，有人窮一生之力也找不上，世界總是如此。」

　　愛情文藝總是超脫現實！沒人在乎瓊瑤電影中的男女是否需要上班度日；《重慶森林》裡的巡街警察似乎也是終日閒逛兼買三明治。岸西的前作《甜蜜蜜》算是寫實，卻不免浪漫。此次《安娜瑪德蓮娜》擺明是小品小情，青春作戲，所以不需時代背景，不求離散哀感、深入肺腑。由此看來，奚仲文裝點打扮的金城武、郭富城、陳慧琳，再加上客串幫襯的張學友、曾志偉、袁詠儀、張國榮等人，倒也完成了浪漫任務，還一併送上天真喜趣、雅俗共賞！

　　在收羅觀眾的同時，奚仲文的出手還是頗有收放自如的從容瀟灑，以及優游自在的熟練。結果在青春愛情、無厘浪漫之中，總讓人感到淡淡的哀傷愁緒，營造出幾許成熟內斂的氣氛，可以回味！ ✍

野獸刑警
BEAST COP

監製：莊澄、陳嘉上　**導演**：陳嘉上、林超賢　**編劇**：陳嘉上、陳慶嘉　**攝影**：張東亮　**剪接**：陳祺合　**美術**：邱偉明　**音樂**：泰迪羅賓、韋啟良　**服裝**：邱偉明　**動作**：元德　**演員**：黃秋生、王敏德、周海媚、張耀揚、李燦森、譚耀文、車沅沅　**出品／製作／發行**：寰亞／全人製作社　**票房**：8,317,750　**映期**：3／4～8／5

　　穿著制服的警察，因為一身工整、自然正派，也順理成章的代表了正義，不需懷疑。一旦脫下制服，連帶就放下了象徵意義，毫無滯礙地混入灰色地帶！不再是隊伍整齊、紀律嚴明的飛虎隊，陳嘉上讓他的角色成為便衣刑警，再冠以「野獸」二字，用一片沒有黑白、缺乏熱度的青藍，將其包圍，然後任由這批「野獸刑警」，在灰濛中衝撞出一個是非善惡！

王瑋

爛鬼東（黃秋生）是一個在灰色地帶間遊走的警察，和管區上的黑幫相處平安，更是地頭大哥 Roy（張耀揚）的好友，義氣相交。一日 Roy 買兇殺人，卻不慎發生意外，事跡敗露，只好落下女友 YoYo（周海媚）跑路。爛鬼東的新上司，是從 SDU（飛虎隊）轉來的 Mike（王敏德），認真盡職、黑白分明，盯上管區內的不法活動，同時也和 YoYo 陷入情網。Roy 的手下華（譚耀文）幹掉對手而成為新的黑勢力，和 Mike 進入對峙狀態！

華因為對 YoYo 的情感不被接受，加上行事狠辣，而和 Mike 發生嚴重衝突，勢必火拼一場。此時 Roy 回到地頭上，欲教訓華卻反遭殺害。爛鬼東為友復仇，獨自殺入華的地盤，就在九死一生之際，Mike 率眾趕到！最後，揀回一命的爛鬼東和 Mik 聯手，將黑幫勢力趕出管區，成為一個正派警察！

透過幾段第一人稱的對鏡自述，影片中的三位警察（包括李燦森）簡單道出做一個警察的心情。相較於陳嘉上之前的警察電影，這次的角色不再正義凜然，也不是自信滿滿。黃秋生飾演的爛鬼東好賭成性，不拒煙花，更在開場就表明了做警察卻未必能黑白清楚；李燦森的行徑像古惑仔，只會泡妞打混；Mike 雖然盡忠職守，卻說出「如果不做警察，也不知做什麼」的無奈！

這樣的人物設計，為全片立下一股荒謬虛無的氣氛，同時又帶著幾許黑色幽默。警匪之間的衝突，不再是單純的洗黑漂白。《飛虎》系列中那種保家衛民的使命感，至此消解一空。少了軍裝制服，也就少了想當然耳的英雄豪氣，卻多了複雜的人情！

在不置可否、不定標準的人性中，幾個主要人物分別開展出幾組動人的感情戲。雖然著墨有限、不免俗套，但是層次分明、輕重有序。沒有長篇累述、叨叨念念，陳嘉上只是準確下手，便有畫龍點睛之妙，令人心頭一震！其中尤以爛鬼東和其女友的情愛最是引人，一場不做愛而相擁入睡的設計，的確刻畫出男歡女愛中莫名的況味！

戲味足夠，情感紮實，而演員的演出也是有形有樣、精彩相稱。陳嘉上對人物的掌握，是有其獨到之處。最耐人尋味的，還是來自九七後的一種聯想——在以積極正面的形象塑造軍裝警察，肯定自我之後，脫下軍裝的香港警察，被陳嘉上賦予了何種隱喻？🐟

非常突然／重案組之非常任務
EXPECT THE UNEXPECTED

監製：杜琪峰　**導演**：游達志　**編劇**：司徒錦源、游乃海、周燕嫻　**攝影**：高照林　**剪接**：陳志偉　**美術**：蘇國豪　**音樂**：黃嘉倩　**服裝**：歐陽霞　**動作**：袁彬　**演員**：任達華、劉青雲、黃卓菱、蒙嘉慧、許紹維、黃浩然　**出品／製作／發行**：新影城／銀河映像　**票房**：5,359,800　**映期**：28／5～19／6

從《兩個只能活一個》、《暗花》，到《非常突然》，導演游達志所展現的個人風格已愈發的成熟耀眼、收放自如而又況味獨具！

在警匪片的包裝下，《非常突然》散發著無厘的人情趣味、怪誕的生活際遇和荒謬的生命觸感。出乎意料的結局，完全符合了本片的港名《非常突然》，是在全然無法預期的情況下，讓人的情緒倏忽起伏、頓失所據，進而帶來張惶無著的心靈悸動！

影片從雨水中的餐飲店開始。蒙嘉慧照顧著店，擦著玻璃窗。非常突然的，三個漢子闖進對面的銀樓打劫。這三個大陸劫匪毫無經驗，慌張失措，榔頭敲不破展示櫃，只好在警察的喝阻聲中落荒而逃。其中落單的人竄入街旁公寓內。大批的警察趕到，驚動了公寓內另一幫歹人，而發生激烈槍戰。火力強大的悍匪揚長而去，原本打劫金鋪的生手賊佬則被劉青雲、任達華逮著，帶回警局。

擁有強大火力的冷血匪徒為何藏身在公寓內？他們有什麼企圖呢？任達華率領他底下的幹員劉青雲、黃卓菱等人積極追查。在經過

兩、三次的遭遇後，他們終於掌握歹人的行蹤。於是全副武裝、小心翼翼地埋伏跟監，終於毫髮無傷地將這批悍匪擊斃街頭。

同時，任達華、劉青雲和蒙嘉慧的三角戀情似乎有了出路，黃卓菱終於決定對暗戀的小師弟表白，許紹雄想通要如何安置大小老婆。就在大夥放鬆心情，開車上街準備慶祝一番的時候，遇上了準備再幹一票的大陸劫匪，一場毫無預期的槍戰就在街頭展開！

又是雨水飄灑的天氣，蒙嘉惠在店裡看到了電視新聞，記者報導說：六個警察和兩個匪徒在街上遭遇，經過激烈的槍戰後，無人存活！

面對火力強大的惡匪，全身而退，不意卻在最鬆懈的時候，遇上原本連槍都沒有而今換上重裝的懵懂賊佬。這一場來得突然的橫禍，令即將步上美好人生的警察個個死於非命！

導演游達志將莫名的宿命、無著的因緣際會推到極致！開場近乎荒唐兒戲的搶劫，卻帶出觸目的綁架現場和驚心的槍戰；幾組看來當然的戀情，卻峰迴路轉，各有依歸，料想要有一場激戰的追捕，卻是手到擒來；滿以為可以輕鬆制服的歹徒，卻頑強抵抗。多少的無法預料，構成了影片的主體，至於片中大半的情節鋪排、轉折，也都是來得突然無由！

這也就是游達志所獨鍾的宿命論調！從《兩個只能活一個》、《暗花》，到《非常突然》，弔詭的命運讓人無所適從、無依無靠，是一以貫之的主題，更可能是九七後港人的心情寫照。而游達志據此展現的美學手法、人情觀照，漸成一家之言，以一種莫名的魅惑力和無從迴避的壓迫力，自銀幕上襲向觀眾！ 🦊

生化壽屍
BIO-ZOMBIE

監製：馬偉豪　**導演**：葉偉信　**編劇**：鄒凱光、蘇文星、葉偉信　**攝影**：姜國民　**剪接**：張嘉輝　**美術**：張世傑　**音樂**：林子揚　**服裝**：張世傑　**動作**：陳中泰　**演員**：陳小春、李燦森、張錦程、黎耀祥、湯盈盈、黎淑賢、駱達華、陳治良、快必、慢必　**出品／製作／發行**：天下／金馬娛樂　**票房**：6,207,050　**映期**：11／6～30／6

　　兩個在商場賣盜版光碟的古惑仔（陳小春、李燦森），終日鬼混。一日幫老大到新田（深圳）開車返港，卻在路上撞到與伊拉克交易生化細菌的西裝友，還陰錯陽差地把裝在飲料瓶中的生化細菌灌到他嘴裡，然後載回商場。

　　不料飲下生化細菌的人就會變成「喪屍」，被咬中者不論喪命與否，也都會變成喪屍。結果就在商場打烊時，眾人被喪屍困住，無路可走，只得以性命相搏，展開人屍大戰。當倖存者終於突圍而出後，卻發現香港已成屍城！

　　在低成本的恐怖喜劇大為流行之際，葉偉信的這部《生化壽屍》頗有一點獨樹一格的趣味和神采。將香港描繪成喪屍盤據的結局，則是對香港未來最怪誕荒謬又戲謔整蠱的黑色想像！

　　擺明是胡說八道，影片一開始就看兩個不務正業的古惑仔在商場閒晃，耍痞賣狠泡小妞。這種無所事事的香港人在港片中可說是屢見不鮮，幾乎成為最具有代表性的特定形象。而在葉偉信的處理下，那種無可無不可的率性態度更是順理成章，甚至見出一種生活無著、生命空洞的虛無氛圍。

　　雖然如此，這部片子沒打算要說什麼高深的道理，不過就是盡量在恐怖和戲謔中搞橋段做賣點，然後看著幾個角色既脫線又無厘頭的東拉西扯，非要等到喪屍弄得血肉模糊之後，才曉得奪命奔逃。接著

王瑋

便學起 *From Dusk till Dawn* 與好萊塢的走屍片，弄來一堆喪屍和主角們玩起大拼博的遊戲，血濺銀幕、屍橫遍野！

　　就在這斷手斷腳、血肉橫飛的瞎搞胡整中，葉偉信拍出一種蓄意且機巧的怪奇品味和個人風格，不論是從喪屍嘴中拿鑰匙，抱著電腦逃命，還是坐困愁城時吃泡麵的爭風吃醋，都顯露出葉偉信的作者鋒芒，尤其結尾的安排更是引人興味。

　　當難得保住一命的古惑仔明白禍源就是他車上的「生化飲料」，卻發現與他逃出重圍的女孩把它當作一般飲品喝下解渴後，這古惑仔居然默不做聲，也將剩下的「生化飲料」一飲而盡。這在恐怖片中最是俗套的惡魔不死、故作懸疑的結尾手法，在我眼中倒成為香港將會永劫不復、絕望沈淪的黑色寓言！ ✒

龍在江湖
A TRUE MOB STORY

監製：王晶　**導演**：王晶　**編劇**：王晶　**攝影**：鄭兆強　**剪接**：麥子善　**美術**：趙崇邦　**音樂**：A&D、金培達　**服裝**：歐陽霞　**動作**：馬玉成　**演員**：劉德華、梁詠琪、方中信、關秀媚、鄭浩南、李燦森、張慧儀、吳毅將、吳志雄、李兆基、余文浚、李尚文、馬德鍾、關海山、王文林、陳國新　**出品／製作／發行**：永盛娛樂／最佳拍檔／中國星　**票房**：16,931,285　**映期**：1／7～31／7

　　和以往王晶監製、導演，或是劉德華主演的電影比起來，這部由他二人所合作的《龍在江湖》已屬中上水準。前者對通俗商業元素有著嫻熟的掌握；後者的明星魅力得到發揮，兩相配合，足令劉德華的歌迷影迷獲得觀影的滿足！

　　本片的英文片名 *A True Mob Story* 說出了王晶的企圖，似要擺脫古惑仔電影中的浪漫夢幻，而讓劉德華扮演一個毫不光彩的幫派分子

祥Dee！原本只是帶著一幫小弟代客泊車、看場子，卻在奮勇救了老大的兒子（鄭浩南）後，成為大哥。

在這個角色的自述下，一句「並不是想像中的風光。」，道盡大哥的日子並不好過，更非所願。在社團中，祥Dee毫無地位又官司纏身。為他辯護的律師（梁詠琪）感於他對兒子的摯愛，而努力協助，遂生情愫，使得警察男友（方中信）妒火中燒。

不斷地受到利用，祥Dee在不明所以的情況下，成為老大之子販毒的替死鬼。當初為了護主所砍傷的惡人又出獄復仇，甚至祥Dee的兒子也遭到毒手而失明。同時受到黑白兩道的追逼，祥Dee決定反擊！

他先讓警察在老大家中搜出毒品，又設計老大之子被砍死，然後再手刃仇敵。最後在被控殺人的法庭辯護中，女律師挺身做證，以女朋友的身分為其製造不在場證明，而脫罪成功。離開法院後，這一段刻骨銘心的戀情，也只是徒留憾恨與惆悵！

總是扮演情深義重的英雄，影片中的華仔即使落魄倒楣，也不乏美女相伴相愛。這次又加上一個小孩，來一點父子情深。可惜梁詠琪演大律師總有點兒小女孩扮家家酒的稚嫩，不如她在《烈火戰車》中的適齡表現。不過明星架式還是有的，再補一點偶像魅力，看在少男少女的眼裡，也可以過關。至於華仔和小孩的親情戲，既不是占主要分量，又比陪襯多一些，有些兩邊不到位的尷尬。如果劉德華還有興趣演老豆，就試試看少一點女色、少一點英雄氣、少一點偶像姿態吧！

不過不管怎麼說，王晶還是把這些主菜佐料調理的夠煽情、夠流淚，同時也因此替劉德華的銀幕魅力添色不少！有點窩囊、有點悲情無奈，又兼具帥氣瀟灑、英雄豪邁的形象，算是被王晶雕摹出來，十足討好，讓戲院中的小女生時而驚呼！時而搥胸頓足！時而抽搐淚流！這就是《龍在江湖》，一部獻給劉德華的Fans影片！

極度重犯
THE SUSPECT

監製：王承廉、南燕　**導演**：林嶺東　**編劇**：劉永健、林嶺東　**攝影**：Ross W. Clarkson　**剪接**：麥子善　**美術**：陸子峰、鍾移風　**音樂**：黃英華、夏森美　**服裝**：葉淑華　**動作**：高飛　**演員**：古天樂、張智霖、任達華、呂良偉、蔡少芬、巫啟賢　**出品／製作／發行**：銀都、豪保國際／銀都、CBE彩業娛樂／銀都　**票房**：4,501,110　**映期**：16／7～5／8

不論是海報或英文片名，林嶺東的'98新作《極度重犯》都令人聯想到好萊塢的 *The Usual Suspects*，而林嶺東要跨出香港的企圖也十分明顯！

影片開始於殺手李當／Don（古天樂）在東南亞某國殺人後被捕，判刑入獄四十年。不過因為政局變動屢獲特赦，而在十二年後出獄。服刑期間，只有當初的好友拍檔Max（張智霖）和其保持聯絡。在一步出監獄時，李當便被安排住進豪華飯店的總統套房，並收到昔日老大陳雄（任達華）的指示，暗殺總統候選人。

李當不願再幹殺手，更不想在不明不白的情況做出任何一件事、下任何一個決定，因此並未接受陳雄的命令。但是候選人仍被暗殺身死，自己卻成為警察追捕的對象。為了找出陳雄，李當返港追尋Max，並和僱傭兵首領（呂良偉）合作，同時向警方自首，藉以逼迫陳雄出面。在政治陰謀的策動下，Max也出面自首，並一口咬定李當是主使人。此時，陳雄又派出殺手，一方面營救Max，一方面要將李當滅口。

一場街頭大戰就此爆發，李當與僱傭兵聯手，追擊陳雄和Max。陳雄的政治陰謀也逐漸曝光，無法再隱身幕後，必須和李當有個了斷。最後，陳雄與Max分別遭到擊斃，李當則是隨著僱傭兵而去。從今以後，李當走的每一步路，都是清楚明白！

　　離開香港到一個虛擬的國度裡，讓《極度重犯》在場面設計上有了揮灑的空間，不過也少了香港所特有的緊迫感。而這種緊迫感，卻是讓林嶺東的前作《高度戒備》得以懾人心魄的原因之一。

　　另一方面，這個既虛構又模擬菲律賓的東南亞國家，再拼貼上近年來東南亞國家的政治面貌、社會實況，卻沒有為全片建構出一個足以說服人的戲劇時空。拿個火箭彈毫無顧忌地將總統候選人炸死，早不符合現今的政治現實與謀略鬥爭。開個會就決定用排華運動換取選票，似乎也太兒戲！好萊塢的電影向來歧視第三世界國家，香港面對東南亞，也擺脫不了這種沙文心態。

　　大環境的寫實失準，小人物的設計也有點不得不然的尷尬。主角跑到哪都碰到華人，似乎是編劇的一廂情願。還有個美麗華人女記者隨著出生入死寫故事，多少有點離譜！不過在男性情誼的處理上，林嶺東處理的張力十足，相當精彩。

　　不同於吳宇森的感人肺腑、剖心掏肺、光明正義，林嶺東在其前作和本片中，都在男性義氣相交的表面下，觸及潛藏於內的黑暗面！李當的多年牢獄生涯已是對所謂的「義氣」進行質疑。甫出監獄又遭設計，及其後多番與Max對決，都不是對男性情誼的謳歌，卻是一種難以解脫的枷鎖！不論是面對以往的拍檔、大哥，或是當下的傭傭兵組織，李當都是被囚困在由男性情誼所構成的關係網絡中，只能擇邊而靠！

　　影片最後，李當投身成為傭傭兵，和另一群人成為弟兄夥伴關係。他找到了清楚的理由，明白的說法，但是實際上又有多少差別？

風雲雄霸天下／風雲
THE STORM RIDERS

監製：文雋 **導演**：劉偉強 **編劇**：文雋（第一稿：秋婷） **攝影**：劉偉強 **剪接**：麥子善、彭發 **美術**：何劍雄、黃家能 **音樂**：陳光榮 **服裝**：利碧君 **動作**：林迪安 **演員**：郭富城、鄭伊健、千葉真一、楊恭如、舒淇、黎耀祥、鄭丹瑞、謝天華、于榮光、方中信、伍詠薇、張耀揚、尹揚明、朱永棠、黃秋生、林迪安 **出品／製作／發行**：嘉禾－先濤數碼／最佳拍檔／嘉禾娛樂 **票房**：41,532,235 **映期**：18／7～2／9

　　香港的武俠／動作漫畫早已自成一格，但是畫風與分鏡則融合有香港武俠電影的特色，凌厲多彩。至於故事取材，不論創作或是取之於金庸、古龍，都被賦予強烈的現代感，而情節走勢則是明確俐落又奇幻多變，電影感十足。自馬榮成的漫畫《風雲》改編拍攝而成的電影版《風雲》，在電腦動畫的幫襯下，大有以漫畫回饋影像，以創新風潮、再造武俠電影聲勢的企圖！

　　故事從天地會龍頭雄霸（千葉真一）欲獨步武林、一統天下開始。在術士泥菩薩（黎耀祥）的經緯讖言下，雄霸收了年幼的步驚雲（郭富城）、晶風（鄭伊健）為徒，以「風」、「雲」助己完成霸業，而這二人的父親也因此死於雄霸之手。十年後，雄霸又開啟了另一段預言，而必需將「風」、「雲」二人剷除。遂利用自己的女兒孔慈（楊恭如）造成「風」、「雲」的衝突，不料反而錯手殺了孔慈，更促使「風」、「雲」聯手，一場生死大戰在所難免！

　　看來簡單的故事，在原著的影響下，電影情節鋪排得雜蕪細碎，繁瑣周轉的事件在力圖交待來龍去脈時，卻無法做到情理兼顧。人物眾多個個搶眼，但是出入頻繁、橫生枝節，只有造型表象。所以明明應該緊湊精彩的電影，反倒顯得節奏失準、拖沓渙散。

　　無法適度剪裁、不知取捨是《風雲》的致命傷，不過全片在視覺特效方面的努力，倒是一個突破！電腦動畫的運用，創造出不凡的景觀與氣勢，是爲九〇年代以降的武俠電影開發出新的可能與途徑，更是將以往武俠小說和漫畫中所描繪的奇想世界，具體成形。武林高手倏忽起落於萬丈山崖間的生死拼搏、奇幻武功揮灑於千仞深淵中的瑰麗璀璨，都成爲銀幕上的光影奇觀，懾人心神！

　　不足的則是想像力的發揮，以及電腦動畫對鏡頭語言所產生的負面影響！在整個俠情世界的想像描繪和場面調度上，《風雲》其實還未能突破八〇年代徐克在《新蜀山劍俠》、《倩女幽魂》，以及九〇年代《東方不敗》中所立下的典範。

　　電腦動畫的技術性進步當然令《風雲》達到更爲眩目的視覺效果，但是在劍氣掌風之間的瀟瀟縱橫，則不如徐克。文雋和劉偉強畢竟不是風格獨具的作者，面對《風雲》這種子報父仇的老套故事，詮釋得毫無新意。電腦動畫可以輕易的雕樑畫棟、千山萬水，無所不能，卻是包裝在一個八股的內容和陳腐的人物外。

　　一樣是江湖恩怨、一統武林、侵占天下，徐克不僅可以寄興託寓，還能夠賦予時代特性：免不了的陰謀算計、報仇雪恨，讓徐克在透悉人情世故之際，又能捏塑出嶄新的人物模型。相比之下，文雋、劉偉強的「天下會」縱然是看來氣勢磅礡，卻只是空殼，不如「樹精姥姥」的陰陽魔界來得引人興味。「步驚雲」、「聶風」除了名號響亮、外型出眾之外，個性鮮明卻典型俗套，而乏善可陳，更不具有如「東方不敗」一般的新奇魅力！

　　至於傳統的電影技法，香港武俠電影中當有的凌厲剪接、俐落分鏡與暢快節奏，在此也折損不少，凡是作足了效果的武打場面，其分鏡和場面調度便相對的較爲呆滯簡單。原因可能在於導演的才華，也可能是爲了遷就電腦動畫。

　　在武俠電影停擺多年後，《風雲》以新的偶像與新的科技共同創

造出新的武俠樣貌重出江湖，頗有再創風潮的可能。不論成績如何，也算是爲武俠電影注入新的生命力，迎向新的時代！ 🐟

每天愛你八小時
YOUR PLACE OR MINE

監製：王晶　**導演**：阮世生　**編劇**：阮世生　**攝影**：張文寶　**剪接**：麥子善　**美術**：趙崇邦　**音樂**：羅堅　**服裝**：利碧君　**演員**：梁朝偉、方中信、徐若瑄、蔡少芬、關秀媚、童愛玲　**出品／製作／發行**：最佳拍檔　**票房**：6,440,920　**映期**：25／9～16／10

　　香港電影不乏精彩的作者，以絕妙的創意，豐富了港片的面貌與精神！但是到了王晶監製或編導的影片中，原創就被蒐羅抄襲成媚俗的計算公式。寫出《金枝玉葉》的阮世生自編自導的《每天愛你八小時》也就是這麼一部看來頗有創意、輕鬆討喜，實際上卻顯得刻意造作的愛情文藝片！

　　在《重慶森林》將分手女友的衣物打包裝箱後，梁朝偉在《每天愛你八小時》則是將紙箱堆滿了一面牆。飾演廣告公司的創意人叔偉，每次都和新發掘的模特兒發生戀情，卻總是在捧紅對方之後分手。他的同事好友Patrick（方中信）雖有交往多年的女友阿芬（童愛玲），卻喜歡在外面stand（one night stand／一夜情）。

　　一日，公司人事大地震，空降來了傳言爲女同性戀的主管Vivian（蔡少芬）。面對新的老板，Patrick竭力奉承，叔偉則是瀟灑率性不買帳。這時，美少女阿茹（徐若瑄）不意闖進叔偉的攝影鏡頭裡，而被廣告客戶挑中代言。於是叔偉又負起提攜新人的工作，更成爲阿茹的經紀人。結果，卻同時陷入Vivian與阿茹的情愛關係中。至於他的難友Patrick，則是被阿芬認爲不忠要求分手，卻又和多年的好友媚媚（關秀媚）發生關係。

　　男歡女愛搞的複雜，導演阮世生拍的興起，卻是媚俗少氣質沒風格。從九○年代初，港產文藝片中就瀰漫著一種莫名所以、飄忽不定的男女之情，有時輕佻靈動、詼諧幽默，有時沈穩內斂、傷感動人。延續著這種基調，阮世生的《每天愛你八小時》融合了「UFO」的通俗質感，王家衛的疏離與自我，調配成一道現代愛情速食大餐，五顏六色應有盡有。分開來看，自有取巧討喜之處。好比叔偉和阿茹浴室情挑的一段戲，便處理的自然喜趣，幾段旁白也頗有率性戲狎、聰明機巧的興味，令人想到《亞飛與亞基》與《風塵三俠》。

　　只不過，悲歡離合機關算盡，《每天愛你八小時》就成了一部拼裝電影！美少女、同性戀、不戴套的男人，典型的角色一個不少；眞愛、假愛、愛不愛，模式化的情感一樣不缺！沒有創新，只是複製。公式成功套用，風格神采盡失，是本片的注腳！

眞心英雄
A HERO NEVER DIES

監製：杜琪峰、韋家輝　**導演**：杜琪峰　**編劇**：司徒錦源、游乃海　**攝影**：鄭兆強　**剪接**：陳志偉　**美術**：余家安　**音樂**：黃英華　**動作**：元彬　**演員**：黎明、劉青雲、梁佩玲、蒙嘉慧　**出品／製作／發行**：新影城／銀河映像　**票房**：6,792,090　**映期**：30／9～19／10

　　從張徹的姜大衛、狄龍，吳宇森的周潤發、狄龍（或李修賢、梁朝偉），到杜琪峰《眞心英雄》中的劉青雲、黎明，在不同的時代，以不變的拍檔姿態和男性情誼，訴說著截然不同的英雄故事！九七後的世紀末，香港英雄似乎變得更加寡言落寞、空虛無著。即使是熱血昂揚的惺惺相惜，堅持不悔的兄弟義氣，也滲入些許荒謬存疑的變調！

　　電影故事開始於一瓶掛著Jack／秋哥（黎明、劉青雲）名牌的紅

酒。他二人分別是香港兩大社團（幫派）的頭號戰將，是大哥身邊的終極保鏢。當兩派人馬拼入你死我活的絕境時，雖然彼此惺惺相惜，卻必須各爲其主，展開生死惡鬥，終得兩敗俱傷。此時，在一位「將軍」人物的調解下，兩派老大重修舊好。於是狡兔死走狗烹，昔日的英雄立刻遭到驅趕追殺、落難市井。然而，復仇的行動卻是孤單悲涼，也成爲本片最耐人尋味之處。

杜琪峰在影片開始以儡人的氣勢、猛烈的火拼，刻畫出 Jack 和秋哥的英雄形象、冷靜、沈著、拼命、寡言、義氣。接著再以酒吧鬥酒，標明兩人勢均力敵的態勢。不過在簡單交代的幫派鬥爭下，他們沒有交集，只有荒野中的亡命與追逐！

如此的劇情鋪排和角色設計，營造出虛無的氣氛。脫離香港的追殺，更令影片中的英雄有著無根的飄泊感，爲全片設下一種無依無著的基調！英雄唯一能做到的，只是用相對的槍口一決生死！藉著耗盡自己生命力量的方式來肯定自己，並表示對對方的尊敬！這類似於吳宇森電影的英雄塑造，也可以說是共享了傳統英雄的特色！

在英雄落難後，以往張徹、吳宇森電影中沸沸揚揚的同仇敵愾、誓師殺敵，在本片中幾乎銷聲匿跡。斷去雙腿的劉青雲不發一語，不像《英雄本色》中的 Mark 哥（周潤發）信誓旦旦地要拿回「自己失去的東西」！黎明更是一直傳真輕輕說出自己不回香港的意願。他們之間沒有患難與共的相扶相持，不見同生共死的激情表態（反倒是他們的女人更見豪情與氣概，但是悲慘的下場讓我厭惡）！男性情誼、兄弟義氣成爲失傳的神話！

在獨自狙擊失敗後，劉青雲負傷死去。最後一幕的決鬥終於到來，黎明推著劉青雲的屍體殺入社團地盤。如此的情節令銀幕上呈現出荒誕誇張的不可置信，足以讓人啞然失笑！黎明一人殺光所有的跟班保鏢，手握短槍的劉青雲居然在滾動的輪椅上射殺老大！拍檔英雄用彼此的鮮血染紅衣襟、意興飛揚的畫面不再，取而代之的是一種空

虛寂寥的傷感！終於，黎明抓著劉青雲的手，射出致命的一擊，無言的完成了一個死人的遺願。

九七陰影下的 Mark 哥在槍林彈雨中打出生路時，雖然聲嘶力竭，但是兄弟情義、江湖豪氣仍是安身立命之所。九七後五十年不變下的 Jack 和秋哥，一瓶掛著二人名字的紅酒，創造出來的英雄圖像是恆古不變的義氣，還是世紀末的空虛惶惑？

玻璃之城
CITY OF GLASS

監製：羅啟銳、鍾珍　**導演**：張婉婷　**編劇**：羅啟銳、張婉婷　**攝影**：馬楚成　**剪接**：李明文　**美術**：余家安　**音樂**：李迪文、趙增熹　**服裝**：余家安　**動作**：董瑋　**演員**：黎明、舒淇、張燊悅、吳彥祖、陳奕迅、任葆琳、谷德昭、金燕玲、張同祖　**出品／製作／發行**：嘉禾娛樂、藝神集團、電影人／嘉禾娛樂　**票房**：9,875,560　**映期**：28／10～31／12

　　從英殖民的七〇年代到九七回歸！從燦爛輝煌的青春歲月到灰色黯淡的中年傷感！張婉婷和羅啟銳以橫亙二十年的愛情故事，側寫社會的變遷，抒發個人對時代的感懷，勾描出香港這個「玻璃之城」的歷史容顏！

　　影片從黎明和舒淇演出的一對中年愛侶開始，在進入一九九七年的除夕夜晚，二人飛車趕往歡聚倒數的時鐘下，卻在最後一刻橫生意外，車毀人亡。事故發生後，才知二人均為婚外情，並在家人不知的情況下共遊倫敦。當其子女分別由美國和香港來到倫敦後，也才驚訝地確定二人關係，並得知二人在香港尚有一戶共同持有的樓房，於是一子一女同返香港變賣樓房。

　　在整理遺物時，年輕的一代探觸到上一代的青春往事。那是二十

多年前的香港，同在香港大學的黎明和舒淇，相互吸引，共譜戀曲。校園裡的宿舍、食堂、小徑和廊廡，都成爲愛情的見證。但是因爲黎明參與保釣運動遭到拘捕，離開學校，再赴法國求學，以致二人聯絡日稀，終於分手。

當二人再相見時已是二十年後，黎明兩鬢飛白更見成熟，舒淇長髮依舊眼角無紋。雖然歲月流轉但是舊情依然！回歸在即的香港，面臨拆遷的校舍，成爲最後的溫柔。二人在倫敦一起迎接一九九七年的到來，不意卻共赴幽冥。年輕的一代終於明白了上一代的遺憾，於是在回歸當夜，用燦爛的煙花，完成了一段浪漫情事！

從七〇年代港大學生的角色設定，到港大校舍拆遷與九七回歸，《玻璃之城》是羅啓銳與張婉婷的心情投映與時代感懷。影片兩位主角在雙十年華時的青春熱情、活力四射、理想奔馳，正是香港地域文化成形，經濟實力成長的七〇年代，更是一段黃金歲月的開端。由此出發，《玻璃之城》的敘事結構是將敘事的基點設定在一九九七年七月一日的前半年，而不斷回溯二十多年前的往事，是在一個新時代來臨前，對往日美好時光的追念。

透過一個愛情故事的發展，羅啓銳與張婉婷的《玻璃之城》也就只停留在極度浪漫的回憶追想中，以及歆歟自憐的傷感情懷裡。黎明和舒淇過度年輕化的老妝，是導演邁向終極浪漫的第一步。爾後的校園談情、街頭說愛，都是爲了塑造與強化愛情的夢幻效果。時代背景、社會變遷是讓男女情愛達到淒美哀感的最後手段。

因爲浪漫，愛情是分合聚散的剪貼拼湊，唱老歌、駕飛機、逛倫敦、不食人間煙火；時代是浮光掠影的圖像背景，七〇有保釣、九〇要買樓、九七便是煙花似錦。兩者不僅欠缺精神內裡，也不見交相啓應。比之去年的《甜蜜蜜》，《玻璃之城》像是少男少女的懷春之作。

有趣的是，《甜蜜蜜》的苦情戀人在紐約重逢，《玻璃之城》則

是在回歸前魂斷倫敦，影片結尾都和回歸後的香港斷然決裂，是清楚的顯示了港人將九七標誌為兩個時代的界碑，移交前後的迴異心態也悄然隱現！ 🐟

幻影特攻
HOT WAR

監製：成龍　**導演**：馬楚成　**編劇**：潘源良、羅志良、周小文　**攝影**：陳志英　**剪接**：鄺志良　**美術**：奚仲文　**音樂**：金培達　**服裝**：吳里璐　**動作**：董瑋　**演員**：鄭伊健、陳小春、陳慧琳、尹子維、楊崢、木通口明日嘉　**出品／製作／發行**：嘉禾電影（中國）／嘉禾娛樂　**票房**：17,369,190　**映期**：24／12～'99／28／1

　　在市場景氣持續走低的情況下，港片不時冒出突圍之作！繼九八年中的《風雲》之後，同樣以視覺效果鼓動觀眾的《幻影特攻》在年底登場，用電玩世界的影像呈現出高科技質感的故事，至於內裡精神則一如《風雲》，是香港武俠電影的延續與變形。

　　鄭伊健、陳小春和陳慧琳飾演美國中情局的研究人員，投身於VR戰士的計畫，是要以藥物、催眠、記憶輸入和電腦模擬訓練，在短短的幾天中，將一個平凡的人改造為身手矯健的戰士。其中的催眠技術引起惡人的覬覦，於是就在陳小春的婚禮現場，將陳慧琳劫走，並射殺新娘！

　　為了復仇，也是為了救出青梅竹馬的陳慧琳，陳小春和鄭伊健自願成為改造技術尚未成熟的VR戰士，追蹤至他們的出身地——香港，和惡人展開激鬥，救出陳慧琳。此時VR戰士的副作用在陳小春身上顯現，突發性的暴力傾向讓他成為危險人物。

　　當中情局的幹員欲押送他們三人返美時，陳小春因自衛而狂性大發，將陳慧琳誤認為殺手而在將她擊斃後脫逃無蹤。鄭伊健在悲痛之

餘,又自願洗去這段記憶,成為追捕陳小春的幹員。同時,陳小春仍在繼續追察當初綁架陳慧琳的集團,欲阻止他們以集體催眠、製造東南亞金融風暴的陰謀!

港片不時有一些企圖和好萊塢並駕齊驅,並給予「國際化」格局的影片,《幻影特攻》便是如此。以時興的電腦動畫、虛擬真實做為全片的外觀包裝,配上中情局的典型想像,再調入亞洲金融風暴的現實基礎,《幻影特攻》就成為一部相當具有美式好萊塢風格的電影。

身為香港傑出的攝影指導,馬楚成這部首執導筒的影片在技術層面保有一定的水準。不論明星、動作、造景美術、動畫效果與聲光都給了極佳的配合,是商業製作的標準規範。但是劇情的蕪雜、人物情感的過與不及,都只到好萊塢B級製作的水準。

電影故事與人物設定的尷尬,是香港電影在製作這一類「跨國」題材時難以迴避的問題!三個香港人在中情局講廣東話,多少欠缺點說服力。那麼不到美國、不去中情局,留在香港呢?

畢竟香港不是國家,只是地區。香港電影中的情報人員也就很少用香港人的身分「效忠」於香港政府!「香港」與「香港人」在此類影片中往往是隱晦不彰、避而不談!《幻影特攻》的三位主角雖是出身自香港,孤兒的身世讓他們得以混入好萊塢電影所營造出來的美國圖像。典型的中情局印象也順利結合高科技的想像,進入本片所要誇示的虛擬世界!

另一方面,在時興的影像處理下,《幻影特攻》卻是傳統香港武俠電影的類型延續與異變!三位主角的孤兒身世、類似同門師兄弟／妹的情誼、彼此間的情愛恩怨、與邪惡勢力的抗爭,甚至成為VR戰士的練武過程,不僅類似於上半年的《風雲》,也符合了武俠電影的類型特徵!美國的CIA更是負擔並發揮著武俠電影中如「少林」、「武當」一般的「門派」的想像作用,「VR戰士」則是那個門派用以無敵天下的武功秘技!《幻影特攻》的整個故事不就可以被看成是為

了稱霸天下而引發的爭奪與殺戮？

　　最後，當鄭伊健獨自步入滾滾黃沙時，不正是血戰結束後，看破紅塵名利、世間情愛而選擇浪跡天涯的孤寂俠客嗎？

　　武俠電影，是否能這樣走下去！🐟

去年煙花特別多
THE LONGEST SUMMER

監製：劉德華　**導演**：陳果　**編劇**：陳果　**攝影**：林華全　**剪接**：田十八　**美術**：楊瘦成　**音樂**：林華全、畢國智　**演員**：何華超、李燦森、谷祖琳、陳生、彭亦威、黎志豪　**出品／製作**：天幕　**票房**：2,180,387　**映期**：31／12（首映）14／1～24／2

　　九七香港交接在即，一群華籍英軍也面臨人生與事業的重大轉折！

　　陳果在拍出《香港製造》一鳴驚人之後，以如此寫實性的題材，勾描港人的回歸心情，其中多少無耐、荒唐、感傷與蒼茫！

　　當香港成爲中國特區後，服役於港區英軍的香港人自然要換下制服做個平民百姓。原有的榮耀和願景憑空而逝，取而代之的是茫茫前途。家賢（何華超）一時生活無著，只好投入其弟（李燦森）所屬的幫派討生活。

　　同時自部隊中退役下來的弟兄們個個面臨窘境，依然視家賢爲首，決定在交接前大幹一票，存夠老本。不過造化弄人，他們在搶銀行時居然巧遇另一幫搶匪，接火交駁之後毫無所穫，落得倉皇而走。

　　家賢一時就如落水狗，無路可去！原本的美夢就像交接當夜的璀璨煙火，絢爛而短暫，華麗卻空虛。煙花之後，因傷而失憶的他成爲一個運貨工人，一臉微笑的展開新生活。

　　港片向以商業類型爲主導，而陳果卻是其中的異數。延續了《香

港製造》的個人風格與命題，他以寫實的觸感，醞釀出超現實的氛圍，勾描出夢魘般的荒謬情境。

在英國旗下當兵，卻在交接的當口成為在特區徽下四處流竄的黑社會。港府保證的美麗遠景，變成現實中的處處藩籬，讓人無法掙脫，難以喘息。陳果將主角弟弟攜錢逃跑，引來幫派追殺，造成主角與同袍反目的主事件和交接典禮與回歸煙火交錯鋪陳，又以觀賞煙火的蜂擁人潮對比主角的寸步難行，牽引出一種避無可避的壓力，一種退無可退的茫然。

警察可以用換了老板做解，依然出勤維護解放軍進城。至於換下軍裝的港籍英軍，則是在大街上，人群中揮手敬禮迎接解放軍，改換認同對象，不料卻被當作別有所圖遭到逮捕。港人的荒謬處境在此不言而喻！

雲時變天之後，家賢深感時不我予，同袍也紛紛各尋出路。一股無法言喻的悲憤，讓他在一場古惑仔的械鬥中抓狂失控。對著全無負擔的新生代，陳果似乎充滿了批判怒火，殘虐地讓家賢槍傷一個年輕古惑仔的四肢，打穿口頰，血流滿面哀號不已。

一種慘然的絕望順勢而生，充塞在銀幕之上，凌厲迫人！透過主角的激越張狂，陳果對香港九七下了一個沈鬱陰暗的注腳。維多利亞港口上的七彩煙火照亮了每一個香港人的臉龐，卻不知要如何面對煙花落盡之後的天明！

時不我予，英雄已逝！所有的努力求存，都化為一句「去年煙花特別多」的感嘆！

1999 年

- ◆天旋地戀 WHERE I LOOK UPON THE STARS
- ◆喜劇之王 KING OF COMEDY
- ◆星月童話 MOONLIGHT EXPRESS
- ◆再見阿郎／多情英雄 WHERE A GOOD MAN GOES
- ◆特警新人類 GEN-X COPS
- ◆真心話 THE TRUTH ABOUT JANE & SAM
- ◆爆裂刑警 BULLETS OVER SUMMER
- ◆心動 TEMPTING HEART
- ◆暗戰／談判專家 RUNNING OUT OF TIME
- ◆流星雨 THE KID
- ◆目露凶光 VICTIM
- ◆半支煙 METADE FUMACA
- ◆鎗火 THE MISSION
- ◆紫雨風暴 PURPLE STORM
- ◆周末狂熱 RAVE FEVER
- ◆細路祥 LITTLE CHEUNG

1999

天旋地戀
WHERE I LOOK UPON THE STARS

監製：陳嘉上、陳慶嘉　**導演**：林超賢　**編劇**：陳慶嘉、秦小珍　**攝影**：張東亮　**剪接**：陳祺合、潘雄　**美術**：邱偉明　**音樂**：T2　**演員**：古巨基、舒淇、陳穎妍、李燦森、曾志偉　**出品／製作**：禧盛／全人　**票房**：3,254,735　**映期**：9／1～20／1

　　愛情每每輕浮或沈重，歡喜或哀感。《天旋地戀》自在遊走其中，有率性真情，有舒適坦然，也有點點悽側。林超賢的小品之作，以活潑討喜的小創意，勾勒青春愛戀，令人目眩神馳！

　　飛行祺（古巨基）忽然決定飛到日本探望女友阿June（陳穎妍）！原本要製造一個驚喜，卻沒想到阿June和自己的好友森（李燦森）日久生情。祺想挽回，卻終於放棄。阿June的朋友KiKi（舒淇）極力安慰祺，並讓祺暫住自己家中。

　　樂觀活潑的KiKi對未來充滿憧憬，她對生命的熱情平撫了祺的失戀傷口，並以自己失意為由，要祺在回港前做她的一日男友。二人共遊一日後，漸生情愫，不過祺還是在次日毅然返港，一段情緣似乎就此斷去！但是祺卻發現自己對Kiki念念不忘。原來愛情無關乎認識多久，更不在於交往多少時日。祺又飛回日本，在人影穿梭的東京街頭尋覓KiKi的芳蹤！

　　與陳嘉上早期的文藝片相比，這次由他監製的《天旋地戀》顯得輕巧純真，並帶有幾許港式愛情漫畫的色彩。取景日本，則是為全片塑造出一種偶像劇的氣氛。從情感深度看來，本片雖不如陳嘉上的作品，卻勝於幾部改編自漫畫的電影。編劇和導演對年輕戀情的掌握，生動自然卻不矯情浮誇。雖有刻意設計之處，總也能回歸到生活觸感的描繪，免去俗濫做作。只是在面對祺與KiKi的情愛關係時，林超賢便顯得有點進退失據了。

　　日本偶像劇最厲害的地方，或者說是最能打動觀眾之處，往往在於極度的戲劇化卻又自然流暢，並能因此將偶像魅力發揮到極至，而這也是本片不及之處。

　　祺與KiKi的一日情開始讓影片脫離原有的情趣，而轉入俗套的戲劇鋪排。至於舒淇的完美形象，則是顯得刻意又缺少說服力。這一男一女的分與合已在意料之中，可惜情節設計卻無新鮮之處。車站的相遇，以及稍後的彼此追逐，更是只剩戲劇性的煽風點火，卻引不出情緒上的百轉千折，或是如影片前半段中時時閃現、如電光石火般的心靈顫動。

　　不苛求地說，古巨基和舒淇的搭配也算是自然討喜。畢竟偶像魅力難以一日生成。李燦森的演出不時爆出一種新鮮活力與騷動，是頗為稱職的陪襯。畫龍點睛則是曾志偉的拿手好戲，場場令人難忘。由他點出相知勝過相守的愛戀，似乎更將全片引入一種蘊藉感人的情致中！🐾

喜劇之王
KING OF COMEDY

監製：楊國輝　**導演**：李力持、周星馳　**編劇**：周星馳、李敏、曾謹昌、馮勉恆　**攝影**：黃永恆　**剪接**：奚傑偉、邱志偉　**美術**：莊國榮　**音樂**：日向大介　**服裝**：蔡彥文　**動作**：羅禮賢　**演員**：周星馳、莫文蔚、吳孟達、張柏芝　**出品／製作／發行**：星輝海外　**票房**：29,848,860　**映期**：13／2～31／3

　　周星馳再次突破自我的嚴肅喜劇作品。在荒唐的嘻笑嘲弄中，此番扮演的小人物更具理想色彩，卻在實踐的過程中屢遭挫敗，成為笑柄，卻在絕境中繼續堅持，因而散發出相當深切的悲劇性格，令人在捧腹暴笑之餘，也有一絲酸楚的感動！

　　全片從一個連台詞都沒有的跑龍套角色出發，而周星馳則賦予這個小人物高度的表演熱誠。在片廠中開口角色分析、閉口表演理論，即便是扮一個一槍斃命的「死人」，也要和導演進行演出方式的溝通，並且做足戲分。結果總是弄巧成拙，惹人受累，屢屢被趕出片廠，連個飯盒也分不到。

　　沒的戲演，這個龍套不時拿著史丹尼斯拉夫斯基表演理論，「熱心」教導街坊的不良少年扮黑社會，又鼓動鄰里老人學演戲，排演曹禺名劇《雷雨》。也因為他醉心於表演，而認識了要學習如何扮笑取悅客人的冒牌學生妹（張柏芝），二人並且一夜相守，產生情愫。

　　終於，跑龍套的努力獲得大明星（莫文蔚）的賞識，提攜他做新片的男主角。眼看著他可以一炮而紅之際，原本大明星屬意的第一男主角「大哥」又有檔期配合，跑龍套又被打回演出小角色。正在失望失神之際，片廠中專門派飯盒的阿叔（吳孟達）給他一次真實的演出機會。原來阿叔是臥底警員，因拍檔發病，所以要跑龍套假扮送外賣，將竊聽器藏在飯盒中送入壞人的住處。不料詳細編排的「劇情」在現場出了狀況，只會照章演戲的跑龍套，唯有在險境中隨機應變，想法子演一齣好戲了！

　　名為「喜劇之王」，周星馳在片中的演出可是相當「嚴肅」。其實縱觀周星馳擔綱演出的影片，真正扮丑嬉鬧的人物屈指可數，「正經」做戲的角色卻是不勝枚舉。在靈活輪轉的台詞、誇張作態的表情以及張揚舞爪的肢體動作下，銀幕上的周星馳也曾面對著艱困嚴肅的人生境遇，如《濟公》、《西遊記》。不過多是通俗討好的角色人物與事件主題，不脫英雄冒險，因此命題簡單、主旨單純。

　　至於此次的《喜劇之王》，周星馳捨棄許多過往的搞笑元素、低俗惡整，以及小人物大英雄的設定，卻是從影片一開始就讓主角大談表演理念與藝術，並且立刻點出他抑鬱不得志的悲情處境。當然，對吳宇森的風格進行諧仿，讓莫文蔚在白鴿飛舞的教堂激烈槍戰並且屢

屢持槍對峙，或是周星馳在「教導」與「闡述」表演方法時所特有的無厘趣味，都還是引人發笑，效果十足。不過透過主角專注於表演藝術的追尋，而非單一目標的達成，令全片成為周星馳的言志之作。在「戲如人生」的基本命題下，以不同的情境和遭遇，展現出不同層次的省思，並且頗有自我解析的企圖！

片廠中一次又一次的失敗表演，街頭巷弄裡努力又努力地面對生活，周星馳那外表喜趣而內裡抑鬱的演出，不時將全片導入一種深沈莫名的哀感以及絕望無著的失落之中。導演未喊「卡」便任火灼燒臂膀的專業精神，台下全無觀眾卻堅持演出的認真態度，不僅創造出荒謬無厘的喜感，又能迴盪出動人心弦的情感，同時反射出周星馳身為電影人的專業理念與理想！不過劇情上的鋪排鬆散與人物事件的各自發展，不僅減少了動人的力量，也無法將全片命題做清楚的發展與闡述。學生妹、大明星和便當阿叔三組主戲幾乎全無交集，讓劇力難以累聚，情感無法蓄積，更不可能產生交相呼應的效果。若以單純的喜劇或鬧劇來看，則失之單調乏味。

結尾戲的設計不僅欠缺說服力，也不夠精彩。在喜劇的架構下或許可以接受阿叔竟是臥底警察並且找跑龍套的一起做戲捉賊，但是跑去辦一件全無關聯的案件，就不知原先在片廠發便當是所為何來？二人之前幾次的對手戲原本給人高度的期待，到最後卻等於沒有推向高潮、做足關係，然後收尾。大明星和跑龍套的互動也是如此的虎頭蛇尾，也浪費了莫文蔚的演出。反應到整部影片，就是雖然努力做戲，最後卻是失之潦草！

《喜劇之王》的周星馳將荒謬無厘的喜感導向藝術／人生、表演／生活的深切命題，雖然瑕瑜互見，卻是一次精彩的嘗試！

星月童話
MOONLIGHT EXPRESS

監製：禤嘉珍、一瀨隆重　**導演**：李仁港　**編劇**：羅志良、青柳佑美子、陳淑賢、楊倩玲　**攝影**：姜國民　**剪接**：鄺志良、鍾偉釗　**美術**：馬光榮　**音樂**：黎允文　**服裝**：馮君孟　**動作**：甄子丹　**演員**：張國榮、常盤貴子、廖啟智、惠天賜、楊紫瓊、李燦森　**出品／製作／發行**：美亞　**票房**：5,565,570　**映期**：1／4～5／5

　　將日本偶像擺到香港警匪片的臥底警探身旁？似乎是個不錯的賣點！所以常盤貴子配上張國榮，既有浪漫愛情，又有生死冒險，賣相頗佳，就看編劇導演如何兩全！

　　故事先在日本展開，瞳（常盤貴子）接受了達也（張國榮）的求婚，沈浸在幸福美滿的愛情裡。但是一次車禍意外（因為接聽行動電話），達也喪生。瞳的愛情遭此劇變，遂到達也在香港工作的飯店中睹物思人，不料竟遇上與達也神似的臥底警探家寶（當然也是張國榮），一時情迷。

　　家寶曾因為投入工作太過，導致女友自殺身亡。當他遇到心緒激盪不已的瞳之後，也由於自己的情感創傷和工作挫折，遂順應瞳的要求，依照達也遺留的記事本上的安排，和瞳共遊香港。同時，家寶受到同僚構陷誣害，被警方全面追捕。於是家寶帶著瞳躲避追殺，又在生死關頭，二人愛意漸濃！

　　李仁港的片子向來有些沈鬱的調性迴盪在畫面之中，周轉於人物之間，因此《星月童話》雖有「童話」之名，但是全片看來倒不至於一派天眞稚氣。開場的幸福愛情就不似日本偶像劇那般甜美無憂，措手不及的生死永別更是為全片奠下感傷的基調。

　　往事不堪回首的警探，因為臥底顯得不見天日、陰鬱憂沈。至於他和日本女人的一段迷離愛情，則是建築在一個逝去的生命之上，又

怎會有無憂歡顏？

面對著一段不快樂的愛情，李仁港還是勉力煽情做戲、鋪陳浪漫。但是另一方面，又要在臥底黑幕中炮製生死壓力，造就英雄情義。結果整部影片看來像是分段處理。總是一下情愛綿綿、淚溼衣襟，一下又要槍聲大作、血染胸口。看來無關無涉，卻要輪流上場，互相牽絆。

雖然調和失準，但是李仁港的個人風格還是頗具興味，相當引人。在他的鏡頭下，愛情使人落淚、讓人心傷、不覺開懷。在灰藍的畫面中，激情不帶狂喜、沒有歡暢，使人失落！

看來李仁港的企圖不在坦述愛情「童話」，倒是在雲霧瀰漫的太平山上，為當下的香港所能擁有的愛情而掙扎苦悶！ ◞

再見阿郎／多情英雄
WHERE A GOOD MAN GOES

導演：杜琪峰　**執行導演**：游達志　**編劇**：游乃海、銀河創作組　**攝影**：鄭兆強　**剪接**：陳志偉　**美術**：馮樂斌　**音樂**：黃嘉倩　**服裝**：郭淑敏　**演員**：劉青雲、黃卓玲、林雪、黎耀祥　**出品／製作／發行**：銀河映像　**票房**：3,804,320　**映期**：7／5～29／5

「十個大哥，九個坎坷！」

十年前《阿郎的故事》，杜琪峰勾畫出一個雄風不再的單親爸爸。十年後，杜琪峰又以一個性格爆裂的落魄大哥，搭配個性堅強的柔弱寡婦，在簡單推展的劇情中，闡釋出平易動人的男女之情。

甫出監獄的阿郎（劉青雲），在夜雨中和計程車司機爆發衝突。一陣拳腳後，帶傷投宿於阿雪（黃卓玲）開設的國際旅館。司機的司警舅父（林雪）自此盯上阿郎，處處為難，甚至禍及阿雪。寧可人負我，卻決不負人的阿郎，收不回入獄前放給手下的錢，也以「情關闖

不過」的浪蕩歌聲，對前妻攜走的鉅款不置可否。

　　幾番風雨同路，共度難關，阿郎和阿雪漸生情愫。但是一方面受迫於司警的挾公報私，另一方面則是苦於旅館的經營困境和債務壓力。於是阿郎再向前妻討債，卻一時衝動形成持槍打劫的困局。最後，在阿雪的勸說下，阿郎不僅自首，也終於克制住自己的火爆脾氣，擺脫司警的拳腳壓逼。

　　一向通俗有力的杜琪峰，在近幾年的作品中愈見個人風格。以本片而言，不論劇情鋪排、人物設定和情感描繪，都不脫昔日的通俗色彩。劉青雲演出的江湖大哥，火爆熾烈卻自有鐵漢柔情，是典型的男性英雄；外型柔弱但是性情堅毅的黃卓玲，可以說是吳倩蓮（《天若有情》）、張曼玉（《赤腳小子》）的翻版。英雄孤女相扶持共患難的情節算是老套，壞警察的糾纏逼迫更是陳腔濫調。不過在這些個基礎上，杜琪峰展現出一種游刃有餘的氣勢，以及細膩感性的情感處理。

　　在通俗的面容下，以往的杜琪峰總是做出一種呼天搶地的煽情。至於本片，雖然處處搧風點火，卻不乏一股蘊藉之情做為平衡，也悄悄豐富了片中人物的情感層次。游乃海的劇本往往簡單精準，此番俐落的戲劇鋪排，毫不遲滯地帶動角色發展與觀眾情緒，絲絲入扣。杜琪峰的通俗，以卓然成一家之言！

　　不確定擔任執行導演的游達志對本片的掌控程度，可見到的是他所慣有的虛無、荒謬和唐突，在片中不甚顯著。但是黃嘉倩的音樂則是讓本片產生了游達志的風格，讓無言的眉目傳情、激越的口角糾紛或是爆裂的肢體衝突，都能在氣韻獨具的氛圍中，展露出一種游移徘徊、飄忽不定的情緒，在銀幕上緩緩流動，率性抒發！

特警新人類

GEN-X COPS

出品人：鍾再思、成龍、陳自強　**導演**：陳木勝　**編劇**：陳木勝、威家基、許安、李綺華　**攝影**：黃岳泰　**剪接**：張嘉輝　**美術**：余家安　**音樂**：王宗賢　**動作**：李忠志　**演員**：謝霆鋒、馮德倫、李燦森、吳彥祖、仲村亨、曾志偉、吳鎮宇、葉佩雯　**出品／製作／發行**：寰亞　**票房**：15,631,989　**映期**：18／6～23／7

陳木勝的前作《我是誰》，在成龍風格的主導下，表現反不如更早的小成本《衝鋒隊怒火街頭》（台灣片名：《EU衝鋒隊》）。這次號稱三千萬港幣的大製作《特警新人類》，則是再現《衝鋒隊怒火街頭》的水準，精彩好看！

日本赤軍連在香港走私軍火，爲首的赤虎（仲村亨）更是逞凶惡極。曾志偉飾演的老差骨陳聰明認爲追捕他的線索落在以傑少（吳彥祖）爲首的一幫古惑仔身上，卻不爲同僚接受。上司爲了避免衝突，便任著曾志偉找來三個要被警校退訓的新人類──Jack（謝霆鋒）、Match（馮德倫）和Alien（李燦森），染起頭髮換上奇裝異服，臥底追查。

幾經曲折，這三個新人類特警掌握到赤虎將要交易一批軍火炸藥，通知陳聰明率警隊前往支援。不料在緊要關頭，素來與陳聰明不睦的惡警官接手處理，衝動躁進而落入赤虎的陷阱，致使飛虎隊傷亡慘重。當上司追究責任時，惡警官卻將責任推光，以致陳聰明遭到革職。

炸藥到手後，赤虎將其布在香港會展中心，準備在殺父仇人步入會場後引爆。三名新人類特警及時趕到，以非常手段控制現場，並和赤虎展開對決！

香港電影在資金和專業技術的限制下，場面設計總不如好萊塢電影來的眩目花俏，但是論導演技巧、編劇水準和演員表演，不時有超

越好萊塢的精彩表現，而本片就是絕佳例證！

　　全片故事在臥底辦案、黑白難辨的俗套下，以「新人類」展現創意。劇情簡潔但是編排得曲折引人，幾經轉承不僅有奇峰突起之趣，而且流暢俐落，又能準確掌握商業元素、突出人物。好比三人混入酒吧找線索，卻巧遇馮德倫的前女友。又如三人受迫與吳鎮宇飾演的黑幫老大洛威拿交易，卻在兩派人馬的爾虞我詐中驚險求生，都讓觀眾十足入戲，拍案叫好！

　　至於演員方面，曾志偉確是老戲骨，雖有誇張之處，但是面對委曲折辱時的內斂自持，卻是動人非常，堪稱全片的靈魂！吳鎮宇先是以型取勝，隨即展現驚人的爆發力，將一個情深義重又邪魔殘暴的人物具現在銀幕上，讓人難以忘懷！三個新人中，李燦森活靈活現自成一格，最是搶眼突出！機巧的台詞從這幾人嘴中講出，不只是張顯人物性格，也層層帶出無厘的趣味、乖謬的人性和張狂的情緒！

　　稍有可惜的，是陳木勝對片尾大場面的處理。一如《我是誰》以及許多往高成本去的港片，往往在展現由鈔票堆積而成的效果時，顯得失控，甚至無趣乏味。為了殺一個人而要炸掉整個香港會展中心？未免情理不通！導致三名特警主角和赤虎的對決也失之刻意。從會展中心的人群疏散到全面的爆破，又暴露出成本有限、場面調度單調以及專業技術不足的缺點。雖然成就了全片最大的商業賣點，將九七交接的典禮會場炸個過癮，但是在戲劇與人物的處理上反而是全片最弱的一段。

　　香港片幾乎不可能在預算和技術層面超越好萊塢。《特警新人類》的確拍出不少新意，和好萊塢一較長短的心態亦無不可，高預算的製作規模也是市場策略的結果。但是全片最好看的部分倒不是在花大錢把會展中心炸掉的幾十秒畫面，而是陳木勝對港片獨有的影像語言、視覺風格、人物描繪和情感經驗的掌握！

真心話
THE TRUTH ABOUT JANE & SAM

導演：爾冬陞　**編劇**：爾冬陞　**攝影**：姜國民　**剪接**：鄺志良　**美術**：雷楚雄　**音樂**：韋啟良、潘協慶、林智強、Ken Lim　**服裝**：王賢德　**演員**：何潤東、范文芳、錢嘉樂、黃旖旎、張同祖、鄭佩佩　**出品／製作／發行**：無限映畫、星霖　**票房**：4,894,497　**映期**：20／7～1／9

　　在景氣疲軟之際，香港電影如何面對未來？我們還是看到投身其中的導演努力進行自我提升與類型開創！爾冬陞編導的新作《眞心話》有其前作《新不了情》與《火戰車》的通俗情感，又延續《色情男女》的作者風采，是今年的港片佳作！

　　范文芳首次躍登大銀幕，一改玉女歌手的形象，將頭髮染的五顏六色，帶上墨鏡演出劣質少女「阿眞」；乖乖男何潤東以「李小心」之名（這二人名字合一恰是「眞心」），稱職演出陽光男孩。二人相遇於王家衛的《重慶森林》（戲院內），而爾冬陞也在襲用該片的旁白手法後，企圖另展丰采，讓這對個性迥異的青年男女擦撞出愛情火花。

　　個性拘謹保守而想法單純如白紙的李小心，起初惑於阿眞的率性潑辣與江湖風塵，不由自主的貼近依偎。然而阿眞複雜的生活經驗與自傲自卑的情感波動，令這個初入社會又家世良好的男孩無法招架。因此總要幾經曲折，生死相捨後，才終於能夠互訴眞心情話。

　　就商業特性與討好程度而言，本片不如《新不了情》與《火戰車》那般地通俗煽情；從作者言志的角度來看，又不比《色情男女》來得風格張顯、傾洩胸懷。范文芳與何潤東雖然討好，但是明星魅力仍嫌不足，而減損了愛情電影該有的浪漫憧憬。

　　故事本身與劇情鋪排雖然是在陳套之下試圖開展出清新婉轉的風格，可惜總讓我覺得有些保守倒退缺乏新意，敘事手法與旁白運用上又多少陷入王家衛的模式與流風之中，結果一方面難以在通俗情感中

渲染出肺腑深情，一方面又無法在個人創作上開展新氣象。

不過細細觀來，似乎也看見爾冬陞的嘗試與突破。在近乎一廂情願的愛情夢幻與年輕激情下，你可以說爾冬陞是相當自持內斂地不讓影片陷入潑灑狗血、賣弄癡心狂愛的局面中。兩個明顯青澀的偶像歌手，在銀幕上演出的是或即或離的真心相許！較之近幾年那些漫畫式的刻意取巧，或是販賣都會速食愛情的雜燴拼湊，爾冬陞的《真心話》還是以真心誠意感動著觀眾！🐟

爆裂刑警
BULLETS OVER SUMMER

監製：馬偉豪　**導演**：葉偉信　**編劇**：鄒凱光、葉偉信、張問　**攝影**：林華全　**剪接**：張嘉輝　**美術／服裝**：張世傑　**音樂**：韋啟良　**演員**：吳鎮宇、古天樂、林美貞、羅蘭、米雪　**出品／製作／發行**：美亞／天下　**票房**：2,193,045　**映期**：5／8～8／9

拍了兩部古怪的恐怖喜劇後，葉偉信的新作《爆裂刑警》以俗套的警察拍檔做主角，常見的追兇緝匪為故事，不過拍得沈穩內斂又激越張狂，展現出讓人眼睛一亮的作者風格，讓本片足以成為年度佳作！

阿Mike（吳鎮宇）和能仁（古天樂）是一對特立獨行的刑警。前者行事沈穩實則脾氣爆裂，個性看來孤僻但是心熱如火；後者或許年輕貪玩卻還算認真負責，性情平易開朗而且樂天無憂。這兩人一心追捕殺警搶劫的悍匪「毒龍」，而在收到線報後借用民宅進行監視。

民宅裡住著一個患了癡呆症的老太婆（羅蘭），把兩個警察當成自己的親人；洗衣店的老板娘懷著身孕但是男人跑了，阿Mike卻想要當孩子的爸爸；線民讓翹家的女孩前來投宿，能仁倒是見獵心喜想要一親芳澤。結果長期監視下來毫無結果，彼此間的感情反而日益濃

厚。當撤守前的最後一個晚上眾人圍桌歡聚時，不料悍匪敲門而入。原來毒龍一夥的巢穴就在樓下，卻因為屋漏淋溼槍械而興師問罪。一場火拼在所難免！

捨去警匪片的緊張刺激，本片的編劇和導演把目光放在特定時空下的人際關係的發展，以及封閉空間中的情感變化。所以原本頗多鋪陳的監視跟蹤倒成了虛晃一招的名目，為的只是讓主角的情緒逐漸積累，感情日益明顯。

雖然如此，跟監行動本身還是被處理的頗具荒謬喜感。從無人願意出借房屋到強行進入老太婆的房子；從事不關己到參加住戶會議；從視同末路到親如一家，葉偉信讓突兀的情節轉折豐富了主角的情感厚度，細描了主角的心理層次。

尤其阿Mike這個角色的幾番轉變，都充滿著一種既無奈又滿懷希望的情緒。他的率性辭職、他對拍檔的嚴厲要求、他對懷孕少婦的突然告白，以及他對老太婆的關懷之情，都以意外的情節發展烘托出飽滿四射的情緒張力，卻被內斂收束的性情壓抑在狹小的空間屋舍裡，讓人又心動又感傷！

所有的一切，都是一種虛無狀態下的所產生的意外，卻導引出最真最切的情感。事件的源起是警察要監視軍火販子，結果所謂的軍火販子只是個軍事迷。兩個非親非故的警察，卻因此和所有非親非故的人組合成一個既親且密的家庭。罹患絕症的阿Mike，在生命走到盡頭時，居然有了家人，有了孩子！原本他說沒有事情是應該或不應該，最後，他在自動販賣機前說：

「每個人都有自己應該和不應該做的事，我投入了錢就應該有一罐汽水，其實我的事就這麼簡單。」

原來，這一切都是他的自我追尋。葉偉信在逝去的生命前，在虛無的氛圍裡，也完成了一次自我認定！

心動
TEMPTING HEART

製作：鍾再思、陳自強　**導演**：張艾嘉　**編劇**：張艾嘉、關皓明　**攝影**：李屏賓　**剪接**：鄺志良　**美術**：文念中　**音樂**：黃韻玲　**服裝**：奚仲文　**演員**：金城武、梁詠琪、莫文蔚、金燕玲、張艾嘉、蘇永康、戴立忍　**出品／製作**：寰亞　**票房**：12,463,633　**映期**：23／9～27／10

　　《心動》是一個很簡單的愛情故事，而張艾嘉也願意把它拍成一個簡單的愛情電影，而成為張艾嘉至目前為止最好的作品，也是金城武、梁詠琪和莫文蔚的最佳銀幕形象代表作！

　　小柔（梁詠琪）和陳莉（莫文蔚）是高中死黨，形影不離。小柔遇上了愛玩音樂的浩君（金城武），開始了甜美的初戀。

　　這是導演Cheryl（張艾嘉）埋首創作的劇本，在她的筆下，小柔的戀情因母親（金燕玲）的強烈反對而畫上休止符。多年之後，投身服裝界的小柔在日本遇到擔任導遊的浩君，二人舊情復燃，但是浩君已婚，小柔也限於現實，終究只能維持二人的友情。

　　這故事是導演Cheryl的自我投射或反映？或許是！或許不是？浩君在日本娶的妻子便是陳莉，而陳莉和浩君的最愛都是小柔。陳莉最後因腦瘤過世，小柔和浩君以年少的樣貌在夕陽布景前相依相守！

　　藉著導演一角在劇中的陳述與劇本創作，配合電影敘事時空的交錯，《心動》這個簡單的愛情故事被描繪層次分明、細微動人。張艾嘉把心力放在情境的塑造和人物情感的勾畫上，卻沒有藉著辯證式的敘事架構大掉書袋，是她對全片的絕妙經營，更是對個人才華的恰當掌控。

　　一如影片一開的自述：如果相識是緣分，那麼分手是否也是註定的呢？對於愛情似乎永遠找不到一個清楚的定義。所以，張艾嘉雖然透過導演一角進行某些理念陳述，對男女情愛進行某些思考，卻沒有

強作解人。她安於運用這種看來交織真實與虛構，交錯過往與現在，交疊自我與他我的敘事形式，只為了描摹愛情中最細微、最難解的「心動」。

因此，不論是不識愁滋味卻強說愁的初戀，或曾經滄海而人事全非的成熟之愛，或是壓抑至極的同性之戀，都在煽情中見出情深，在含蓄中見出情濃。我尤其喜歡劇中人將日日的愛情懸念轉為每天一張白雲藍天、夕陽彩影的設計。是那樣的平凡無奇卻創意十足，為本片創造出一種無言無語但是張力十足的感動。

看完《心動》，我心悸動久久不能平復！ ✈

暗戰／談判專家
RUNNING OUT OF TIME

導演：杜琪峰　**編劇**：游乃海　**攝影**：鄭兆強　**剪接**：陳志偉　**美術**：馮樂斌　**音樂**：黃英華　**演員**：劉德華、劉青雲、蒙嘉慧、李子雄　**出品／製作／發行**：永盛娛樂／銀河映像／中國星　**票房**：14,659,574　**映期**：23／9～3／11

杜琪峰與劉德華的合作一向有不錯的成績。不過劉德華的演出往往在商業訴求下，流於賣弄表面的偶像丰采（遇上王晶之類的導演更是如此），但是《暗戰》中的他卻能將人物性格、角色特質與明星魅力融合為一，成為他在《烈火戰車》（爾冬陞導演）之後最成功的一次演出。至於導演杜琪峰，更是在通俗模式中收放自如，在類型俗套裡盡展個人風格，令《暗戰》光彩奪目，成為港片中難得的珠玉佳作！

游乃海的劇本精彩非常，在警匪鬥智追逐的類型中，構思出創意十足的事件，鋪排出聰明機巧的情節轉折，設計出性格明確、情感動人的角色。劉德華飾演身罹絕症的復仇者，以一樁挾持犯罪引來警察

中的談判專家劉青雲，設下一個七十二小時的局讓劉青雲不得不身陷其中，並在劉德華精密的算計下，不明所以地協助他自黑幫分子手中奪來價值兩千萬港幣的寶石。

這一段警匪鬥智鬥力的過程可說是高潮迭起、張力十足。劉青雲雖然屢有機會將劉德華逮捕送辦，但是總得在最後關頭放手，任其自由離去。而這每一段的對峙、談判、追捕與縱放，都是布局縝密聰明，在情理中奇峰突起出乎意料。

如在首段的高樓對峙與緝捕中，劉德華以假炸彈脫身後，先是改扮飛虎隊員襲警，當大家轉移注意力到飛虎隊身上時，又扮成便衣從容離去。而劇本的高明處就在於劉青雲飾演的談判專家也是機智過人，偏就能識破一切反令劉德華搭上由他扮做司機所駕駛的計程車，往警局開去。接著再一次的逆轉，劉德華以盲射街邊行人為脅，終於安然下車，讓劉青雲扼腕不已而必須追捕下去。

就在接下來反覆的捉放之間，二人逐漸惺惺相惜，而劉青雲不只在最後協助劉德華與黑幫分子的交易，完成他為父復仇的心願，還故意被假炸彈所騙，再次任由劉德華順利脫困，平安離去！

杜琪峰的商業掌控一向不差，只是有時情緒太過而不意流於做作。本片擺明將重心放在劉德華的明星魅力上大做文章，各種造型輪番而出，更以他飾演的悲劇英雄獲取觀眾情感上的認同與投入，而杜琪峰這次則是拿捏得宜，既能精確掌握動人的戲劇張力，又不會失之矯情刻意。

由《真心英雄》而《再見阿郎》再到《暗戰》，可以見到杜琪峰的創作進入一個成熟而又再出發的階段。過往的作品在商業企圖下雖有個人創意與風格，卻較無明確的自我探索。然而在九七年後所拍攝的這幾部作品中，卻讓我感受到杜琪峰明顯地在電影主題、戲劇人物、創意手法和風格形式方面進行思考，並且在不同的面向大膽嘗試、力圖開創。即使香港電影仍在低潮期回盪，杜琪峰卻讓他的作品

成爲向上提升的代表與動力來源！🐟

流星雨
THE KID

導演：張之亮　**編劇**：鄧漢強　**攝影**：王金城　**剪接**：鄺志良　**美術**：霍達華　**音樂**：辛偉力　**服裝**：霍達華　**演員**：張國榮、琦琦、狄龍、吳家麗、李蕙敏　**出品／製作／發行**：創意聯盟／創意聯盟、東方天下　**票房**：2,336,871　**映期**：14／10～24／11

　　「大人們只顧自己的生活有 feel，卻從不理會孩子的 future。」

　　襲自卓別林的名作 *The Kid*，張之亮以一個極爲通俗甚至可說是了無新意的故事與橋段，在老舊錯落的屋村，在追逐金錢的香港，以內省人文情懷描繪著一段父子親情！

　　李兆榮（張國榮）是證券經紀業中的頂尖高手，但是一場金融風暴，讓他一敗塗地散盡家產。極度失意的他拾獲一個遭到遺棄的男嬰，從此一大一小，過著相依爲命的日子。四年後，兆榮因申辦育幼院而遇上主持慈善事業的少君（琦琦）。從此少君進入這一對父子的生活，並且發現四歲大的明仔就是當初被她遺棄的男嬰。

　　失意人用愛心扶養棄嬰，充滿罪責的母親行善積德尋找親子。茫茫人海中相識不相認，總要經歷一番波折才能母子團聚！如此的老調在張之亮的詮釋下又展現多少新意？金融風暴、股市崩盤，讓全片和香港的社會現實產生連結；收養棄嬰，是從事金錢遊戲的主角向人性回歸的起點；在困頓的生活中看著暗夜流星，是功利現實下的浪漫省思。張之亮一方面鋪排起戲劇化的溫馨情懷和煽情的父子親情，一方面則是在俗套公式中，在汲汲營營的香港，張羅起眞情眞性，而自有一股清新溫柔的感動在銀幕上悄悄擴散，打動人心！

　　張之亮近年的作品，往往是在誇張的戲劇和溫柔的抒情中周轉，

細細描繪出一種淡淡的濃情。但是在《流星雨》中，面對故事創意未有重大突破的情況下，片中幾個重大轉折情節的處理則是失之誇張。尤其後段步入尾聲的安排，擺明製造戲劇高潮卻又推展乏力。兆榮忽然面對非法收養的法律責任，以及少君在上海目睹少婦遺棄小孩的橋段，多少顯出編導的一廂情願，甚至是為煽情而煽情，破壞了影片前半段的雋永抒情，有些可惜，不過對比於強調商業通俗的港片，也可說是無可厚非！

　　相較之下，由巡街警察（狄龍）和經營老人院的蘭姊（吳家麗）所撐起的支線，更顯平易真切。幾番支吾的真情表白，雖是俗套，倒也在內斂含蓄中見出澎湃不息的中年之愛，是張之亮在本片中給人的驚喜！🦋

目露凶光
VICTIM

導演：林嶺東　**編劇**：林嶺東、馬偉豪、何文龍　**攝影**：Ross Clarkson　**剪接**：陳志偉　**美術**：莫少奇　**動作**：林嶺東　**演員**：劉青雲、梁家輝、郭藹明、黎耀祥、關寶慧、李尚文、關秀媚　**出品／製作／發行**：美亞　**票房**：3,915,929　**映期**：16／10～12／11

　　一般觀眾的印象是香港導演在九〇年代中晚期紛紛前進好萊塢，並以此作為是否肯定一個導演的判定標準。

　　其實，為好萊塢所用不意味著成功，不去好萊塢更不代表失敗。以林嶺東而言，他在好萊塢只是拍拍不入流的動作明星的戲，純粹提供技術。但是回到香港後，他卻能以香港的氛圍打底，讓他的電影產生豐厚的層次和扎實的力道，成為商業佳作！《目露凶光》便是如此！

　　在後九七與亞洲金融風暴的雙重壓力下，香港人要如何自處？原

是高級主管的文信（劉青雲）遭人綁架，而正當他的女友Amy（郭藹明）協同探員Pit（梁家輝）進行調查時，便收到電話通知而於一間傳聞鬧鬼的荒廢飯店中尋到文信。

讓人意外的是文信脫險後性情大變，眾人對他異常的行為以撞邪作解，但是Pit卻認為其中另有隱情，繼續深入調查。原來文信被香港印鈔公司裁員而失業，債款被中間人吞沒，又逢亞洲金融風暴陷入財務危機，於是連同匪徒鋌而走險，計畫打劫印鈔公司。

整個故事在林嶺東的掌控下，先由恐怖片型入手，極力營造驚悚氣氛，讓全片前半段充滿幽光魅影，煞是嚇人！然後氣氛突變，劇情直轉而下，成為張力十足、處處懸疑的警匪片。雖說情節轉折未必全然合理，也有算計太過，純為誤導觀眾的缺失，但是整體而言總能環節相扣，引人入勝。

最讓我感到興味的，則是林嶺東在影片中勾描而出的悲觀氣氛和慘然絕境。主角自導自演的撞邪，其實是走投無路的無奈和壓抑，迫於現實的悲涼和挫折。周遭的人物似乎也是生活在一片低壓之中，連辦案的警察也陷入疑雲之中，即使是誤會一場，家庭合照中卻只有難堪的笑容。

所以，不快樂的香港人讓本片散發出後九七的徬徨無助，而亞洲金融風暴下成為犧牲者的男主角的悲慘處境，更是引人同情！當他砸毀播放金融資訊的電視後高喊：「絕路了！失敗啊！怎麼這世界改變得這麼快？有什麼東西是可以留下來的？還有什麼東西是屬於我的？」他是否說出了港人的心聲？

林嶺東在《目露凶光》中，將主角解作Victim。這與杜琪峰、陳嘉上等人的作品，甚至幾部商業主流電影如《紫雨風暴》等片中所描繪的港人處境，實在是互有呼應！🐾

半支煙
METADE FUMACA

導演：葉錦鴻　**編劇**：葉錦鴻　**攝影**：鮑德熹　**剪接**：李明文　**美術**：黃炳耀　**音樂**：趙增熹、劉祖德　**演員**：曾志偉、謝霆鋒、舒淇、金燕玲、陳慧琳、吳君如、馮德倫、李燦森、黃秋生、尹揚明、陳惠敏　**出品／製作／發行**：電影人／寰亞　**票房**：6,758,852　**映期**：5／11～17／12

　　留著女人唇印的半截香煙，是一個黑社會混混三十年來朝思夢想的寄託！導演葉錦鴻從《甜蜜蜜》中借來了曾志偉所飾演的「豹哥」這個角色名號，發展出一段難以忘懷的浪漫愛情！

　　電影故事從豹哥返回香港開始。這個在巴西躲了三十年的過氣老大，以英雄殺手的姿態，靠著一張畫像要尋回昔日的鍾愛（舒淇），並遇上一個叫做煙仔的少年古惑仔（謝霆鋒）。豹哥跟煙仔吹嘘著過往的英雄事蹟，於是他與對頭九紋龍的江湖廝殺，成為武俠電影中的秋風落葉、明月高掛。在此種超乎現實的氛圍下，英雄美女的傳說成為可能，關於愛情的甜美記憶也悄然浮現。

　　編導葉錦鴻以這麼一個肥胖年老的口水英雄，訴說著愛情的翩然來臨與無情流逝。豹哥要在悲劇性的遺忘之前，讓最後一刻的愛情記憶成為永恆。對應於此的，是煙仔的母親鎮日坐在昔日攬客的街邊，看著熙來攘往的人，為的是要記起煙仔生父的模樣。

　　這兩人，一個是要留住漸逝的愛情記憶，一個是要重現早已被遺忘的愛情。關乎這兩段單向的情感投射，是煙仔用攝影機偷偷拍下心儀的女警。當豹哥的最愛終於化為一張空白的圖像時，煙仔拍下的畫面會不會是另外半截香煙的開始？

　　曾志偉演出的豹哥是全片的靈魂人物，在戲謔諧趣的面容下，慢慢地釋放出一種蒼茫無奈的情愁，將荒唐梯突的單相思悄悄地轉換為

哀感淒惻的執著，相當動人。葉錦鴻對這個人物的塑造與詮釋，頗具巧思而拿捏準確。色屬內荏的個性，譏諷嘲謔的嘴臉以及時日無多的悲涼，都算是恰如其分。

此外，葉錦鴻將豹哥與九紋龍發生於七〇年代的揮刀對砍，用當時流行的武俠類型做漫畫式的呈現。只見香港大街成為西風古道，而李燦森與馮德倫以刀客劍俠的姿態一較生死，表情嚴峻卻讓人發笑不已，是葉錦鴻神采飛揚的匠心獨具。未必能成為一時經典，但是如此的處理不只暗示並呼應了豹哥的夸夸而言，也為全片增添些許類行嘲諷的趣味，並且深化了昔日武俠電影的通俗魅力。

葉錦鴻在第一部電影《飛一般愛情小說》中，便將愛情刻畫為一幕幕的抒情浪漫與溫柔喜趣，而且一派樂觀天真、純情童稚。以黑社會人物為主軸的《半支煙》，更見出他的愛情憧憬與男女情懷，並且又在其中添加了些許苦澀惆悵，讓半支煙的塵煙縈繞心頭！ ⌁

鎗火
THE MISSION

導演：杜琪峰　**編劇**：游乃海、銀河創作組　**攝影**：鄭兆強　**剪接**：陳志偉　**美術**：馮樂斌　**音樂**：黃英華　**服裝**：葉淑華　**動作**：鄭家生　**演員**：任達華、林雪、黃秋生、張耀揚、吳鎮宇、呂頌賢、高雄　**出品／製作／發行**：銀河映像／國際電影　**票房**：4,618,946　**映期**：19／11～15／12

極簡的劇情！不語的人物！寧靜的槍火！杜琪峰在類型片的範疇下，拍出了一部風格獨具、類型突破的佳作！

社團大老文哥遭受伏擊，驚險撿回一命！助手阿南（任達華）立刻召集了五個槍手——阿肥（林雪）、阿鬼（黃秋生）、阿Mike（張耀揚）、來哥（吳鎮宇）、阿信（呂頌賢），貼身保護文哥。這五人中，

有的相熟，有的陌生，而阿鬼與來哥頗有分庭抗禮之勢。隨著幾次的出生入死，他們逐漸在不言不語中發展出生死與共的默契，終於在毫髮無傷的情況下，將殺手一舉殲滅。

就在這五個槍手爲江湖情義舉杯共飲後，阿南要阿鬼手誅與文哥的女人私通的阿信。阿肥察覺不安而對來哥通風報信，來哥爲罩著阿信勢必與阿鬼舉槍相對，而阿肥與阿Mike則要選邊而站。五個槍手再次共飲，最後卻必須用槍來考驗彼此的男性情誼！

在拍了《再見阿郎》、《暗戰》兩部佳作後，一向精準掌握通俗煽情元素的杜琪峰於同年底，又以本片一新觀眾耳目。將一個不再新鮮的故事，拍出令人激賞的成績！

全片一開始以阿肥俐落帶出其餘要角時，便見出杜琪峰有意以一種精簡的鏡頭語言開創類型片的新風格。平鋪直敘的故事情節，不弄玄虛，卻能準確聚焦於五個槍手身上。人物間的沈默寡言，是杜琪峰有意運用演員的肢體動作，勾勒彼此那不需言傳的相知。幾個細節的運用，更可看出編導對男性情誼的精彩詮釋。

好比藏在香煙中的煙火，似乎是點燃槍手之間那分內斂沈穩的兄弟之情。又如無聊等待時互踢紙球，是將一種只能意會的默契傳達於彼此之間，更是在寂靜凝重的氣氛中，描繪出令人莞爾的瀟灑率性、快意豪邁。

最精彩也是最顯風格的，則是杜琪峰槍戰場面的場面調度與鏡頭設計。他以冷凝的長拍鏡頭，幾乎靜止的人物走位，取代華麗的蒙太奇剪接和繁複的動作設計，卻創造出令人屏息的張力！其中商場遇襲反擊的一場戲最具代表性，也勢必成爲經典！

整場戲從五名槍手與文哥前後一列，自電扶梯緩緩下樓開始。遇襲時先是整齊劃一、俐落迅捷的舉槍擊斃對手，再前後警戒。接著每個人立於柱後尋求掩蔽，鏡頭或定或推移，穩穩拍下槍手們不動如山的沈著，並彰顯其從容不迫的懾人氣勢，一如武俠片中劍未出鞘的大

俠。就在這肅殺的對峙中,只聽見零落槍聲,只看到槍手冷靜瞄準的反擊。不見交戰的對手,沒有交錯的快速剪接。一個個長拍鏡頭包含著緊張情緒,將空曠寂寥的商場轉變爲殺氣騰騰的生死戰場!

　　突破港片慣有的藩籬與模式,杜琪峰以長鏡頭爲槍戰場面灌注新氣象,同時也開創長鏡頭美學的新風貌。相較於台灣作者電影對長鏡頭的不變定義如客觀、寫實和疏離,杜琪峰的美學面向和藝術手法,則是商業操作下的異軍突起,讓人驚嘆!

　　冷靜對峙的黑道火拼、沈默無言的江湖道義、了然於胸的男性情誼、悸動人心的從容氣魄,杜琪峰的《鎗火》成爲個人最佳代表作,也是九九年香港電影的驚歎號!🔫

紫雨風暴
PURPLE STORM

導演:陳德森　**編劇**:許月珍、葉偉忠、林愛華　**攝影**:黃岳泰　**剪接**:鄺志良　**美術**:麥國強　**音樂**:金培達　**服裝**:吳里璐　**動作**:董瑋　**演員**:吳彥祖、甘國亮、何超儀、周華健、陳沖、唐文龍、巫奇、李綺虹　**出品／製作／發行**:寰亞　**票房**:10,112,592　**映期**:25／11～'00／5／1

　　一部力拼好萊塢的香港電影,藉由影片中反恐怖組織的巨型電視牆而閃閃動人;香港的國際地位,則是依靠故事裡由他國入侵的恐怖分子而提升。《紫雨風暴》以整齊的工業水準、搶眼的明星魅力、超炫的聲光效果,和錢多人眾的好萊塢搶占市場,一較長短!

　　電影從狂熱的赤柬分子食客(甘國亮)展開,準備在香港從事恐怖活動。香港反恐怖組織的督察馬立(周華健)極力追捕,並擒獲食客之子多特(吳彥祖),進而導入記憶再造與身分認同的卡頭。受傷失憶的多特被給予一個假造的臥底身分,回返食客身邊並伺機行動,

準備手刃自己的父親，並竭力制止生化武器的升空成爲毀滅生靈的「紫雨」。

恐怖分子、記憶重造、致命化武、善惡衝突！這麼一個符合好萊塢模式的故事設定，配上精心設計的動作橋段以及有模有樣的攝製條件，本片呈現出頗具水準的商業樣貌和通俗丰采。

香港影人在港片如此不景氣的情況下，耗費心力的在故事、明星與製作上下功夫，似乎不能只以好萊塢 B 級電影的水準加以論斷菲薄。不過也就像這幾年的《神偷諜影》、《幻影特工》一般，本片在力走好萊塢路線的準則下，多少犯些華而不實的虛浮誇示，甚至還會暴露出東施效顰的尷尬！

以本片來說，動作場面原本就是香港電影駕輕就熟的看家本領，自然討好，不過多少有些賣弄，至於其他方面更是瑕瑜互見。明星的表現大體上是有板有眼，然而陳沖演出的心理醫生實在欠缺說服力，也見出編劇導演在「洗腦」的這個主要故事線上的力有未逮；場景的設計極力達成戲劇性的寫實效果，不過在反恐怖組的辦公室裡做出一個巨型電視牆來看資料，則是擺明的財大氣粗。就好像好萊塢沒事撞個車、摔個飛機一樣，只是窮極無聊的炫耀！

就在這種模仿好萊塢的商業前提下，《紫雨風暴》在香港拍出了一種「國際」風貌。七〇、八〇年代的港片開始師法好萊塢，卻也具有強烈的港味與庶民色彩。至於本片，香港的角色位置頗類似《神偷諜影》、《幻影特工》，是一個忽隱忽現的故事背景，是恐怖分子用來犯事的地方，是摩天大樓與六百萬人口圍成的巨大場景。

片中的角色不論是正派的反恐怖小組或反派的赤束，都是一群沒有國家的人，爲著一件無涉於香港的是互相拼搏。失憶而遭受身分重塑的主角，在香港新舊機場搬遷交接的當口，面臨身分認同與弒父的抉擇。只是當香港展開新頁之際，我們的主角是否尋到了歸屬？

周末狂熱
RAVE FEVER

導演：麥兆輝　**編劇**：葉步奇、陳淑賢　**攝影**：陳志英　**剪接**：張嘉輝
美術：蘇國豪　**音樂**：雷頌德　**服裝**：曾伯銓　**演員**：雷頌德、尹子
維、蒙嘉慧、李燦森、Jaymee Ong　**出品／製作／發行**：Best Creation
～Deltamac／嘉禾　**票房**：1,824,257　**映期**：23／12～'00／12／1

　　少了主流商業類型，香港片看來氣息奄奄！不過也形成新導演各
顯風格的局面，讓港片不時出現出人意表的有趣作品。麥兆輝二執導
筒的《周末狂熱》，便是以一個多重觀點的敘事結構，編組出一個既
有奇情懸疑，又有乖誕喜趣的風格之作！

　　故事從一個迷亂的一夜情展開。上班族Don（雷頌德）掙脫固有
的生活模式，憑著一本遺落在他床邊的記事本，在五光十色的派對場
合中尋找曾經和他一夜情的女孩，就此捲入一群狂歡男女的激情生活
中。但是編導不循單線的故事發展，而是以段落回敘與拼貼的方式，
鋪陳出另外兩組人物（蒙嘉慧、李燦森）在近乎同一段時間內的追尋
與失落、搞怪與混亂，最後再匯集收尾，頭尾呼應。如此的敘事結
構，就成為全片最值一談的創意。

　　第一個出現的主角雷頌德，汲汲營營地尋找記事本的主人，然後
當他發現自己其實錯認錯愛且無法抽身之際，故事便直接掉轉回頭，
由第二個撿到記事本的蒙嘉慧展開一段追尋，並且和記事本主人的男
友產生戀情。然而，記事本的主人究竟在哪兒？她是什麼樣的女人？
蒙嘉慧一如前面拾獲記事本的雷頌德，陷入一段讓人迷惘的戀情中。
至於身著血手印T恤的李燦森，究竟隱藏著什麼樣不可告人的事件？
於是故事再次掉轉，開始交代李燦森的夜生活，並隱隱指向他與記事
本主人間曾有的不可告人的祕密！

　　一本小小的記事本，在編導的操控下，則成為勾引事件、串連情

節的核心。導演麥兆輝以一種率性而爲的無厘趣味處理全片，又遊走在驚悚和搞笑中，時而將全片帶往曖昧懸疑的男女之情，時而爲電影塑造出荒唐乖謬的氛圍和突兀整蠱的喜趣。雖然還不成大氣候，但是在混亂的敘事中透著靈活機智，在刻意而爲的風格中有著鮮活張力。一段又一段看來熱烈張揚的夜生活，共同勾畫出現代都會男女的難解迷情。但是當記事本的主人嫵媚現身時，曾經激烈纏綿的一夜情立刻成爲令人作嘔的難堪回憶！麥兆輝是在用一個荒唐的男扮女的故事來譏諷嘲謔所謂無限浪漫的一夜情？還是在惡整觀眾的期待與憧憬？

　　不談嚴肅的題旨，不避創意的有限和藝術的局限，只講手法上的新意，故事的靈活周轉和角色的鮮活塑造。麥兆輝的《周末狂熱》十分有趣好玩！

細路祥
LITTLE CHEUNG

監製：楊紫明、上田信 NHK　**導演**：陳果　**編劇**：陳果　**攝影**：林華全　**剪接**：田十八　**美術**：黃海光　**音樂**：林華全、朱慶祥　**服裝**：馮君孟　**演員**：姚月明、麥惠芬、麥惠雯、黎志豪、露比、朱瑞友　**出品／製作／發行**：Nicetop Independent、NHK　**票房**：455,698　**映期**：30／12（首映）'00／13／1～'00／2／2

　　香港三部曲的第三部，陳果的《細路祥》讓一個九歲的小孩，在一九九七年七月一日之前，結束了他的童年。

　　那是一九九七年英治香港的春天，祥仔經常幫著他開茶餐廳的老爸送外賣、賺小費。他說他是那條街上唯一知道賺錢的小孩，而當他發現小人蛇（無証兒童）阿芬也想賺錢時，便讓阿芬做了他的幫手，然後一起分小費。

　　街坊惡霸大衛收保護費，叫外賣賴著不給錢，或是攔下祥仔送給

別人的外賣，惡形惡狀。祥仔伺機報復，終於讓大衛顏面掃地。此時祥仔的奶奶去世，賓妹（菲傭）也遭到辭退，至於阿芬也被查獲遭到遣返。祥仔騎著腳踏車想要追上阿芬，卻錯追到載送大衛的救護車。

　　祥仔沒有辦法和阿芬道別，更不可能陪著阿芬迎接七月一日的到來。看著祥仔錯身而過，阿芬對祥仔的友誼劃上了句點。追錯人的祥仔，則是在大衛的擁抱下，一臉茫然地看著車外熙來攘往的路人。

　　也許有不少的香港人都和祥仔一樣，在九七交接之前，都只能一臉茫然地不知所以。也許他們察覺生活開始不一樣了，或者還是一如往常，更可能期待著回歸煙火能將「一國兩制」映照著璀璨亮眼。

　　從《香港製造》、《去年煙花特別多》，到《細路祥》，陳果的寫實筆觸往往讓人驚歎。在他的鏡頭下，我們看到的是摩天大樓下的底層生活，是街道巷弄裡的陰暗沈鬱，是狹窄樓房裡的擁塞侷促。一種無法舒展，無路可去的壓力油然而生。

　　但是另一方面，陳果又以寫實的人物、場景和事件，鋪陳醞釀出一種超現實的氣味。祥仔的自述可追憶到一歲時的光景；惡霸大衛的舉止被卡通化；祥仔和阿芬在卡車內盪鞦韆，破著洞的車篷非常寫實，卻又極度浪漫。祥仔被父親痛打後光著屁股孤立街上高唱戲曲，寫實的讓人不忍逼視，卻又荒謬怪誕的僵人心神！

　　圍繞在祥仔和阿芬周遭的一切，是陳果勾勒九七氛圍的細膩層次。我尤其喜歡他們看著香港島一起倒數，各自高喊「香港是我的」的情韻。香港人和內地人對著九七回歸，各有一份期待。是悲是喜，是惶惑以對還是熱烈相迎？自然是各有打算卻又不知所以！

　　當祥仔瘦小的身體騎著高大的腳踏車在街上奔馳時，他的追求與他擦身而過時，他原有的一切也已經改變。他與阿芬的戀情在九七回歸前結束了，他與阿芬的童年也隨之而去。他的疑惑、他的不解，也許在回歸後會有答案！ ✒

2000 年

- ◆東京攻略 TOKYO RIDERS
- ◆決戰紫禁之巔 THE DUEL
- ◆公元 2000 2000 AD
- ◆朱麗葉與梁山伯 JULIET IN LOVE
- ◆十二夜 TWELVE NIGHTS
- ◆無人駕駛 SPACKED OUT
- ◆孤男寡女 NEEDING YOU
- ◆小親親 AND I HATE YOU SO
- ◆臥虎藏龍 CROUCHING TIGER, HIDDEN DRAGON
- ◆勝者為王 BORN TO BE KING
- ◆戀戰沖繩 OKINAWA RENDEZ-VOUS
- ◆辣手回春 HELP!!!
- ◆江湖告急 JIANG HU-THE TRIED ZONE
- ◆花樣年華 IN THE MOOD FOR LOVE
- ◆順流逆流 TIME AND TIDE
- ◆救薑刑警 CLEAN MY NAME, MY CORONER!
- ◆天有眼 COMEUPPANCE
- ◆神偷次世代 SK YLINE CRUISERS
- ◆特警新人類 2 GEN-Y COPS
- ◆阿虎 A FIGHTER'S BLUES
- ◆薰衣草 LAVENDER

2000

東京攻略
TOKYO RIDERS

導演：馬楚成　**編劇**：陳淑賢、莊文強　**攝影**：馬楚成、陳志英　**剪接**：廓志良　**美術**：麥國強　**音樂**：金培達　**服裝**：吳里璐　**動作**：薛春煒　**演員**：梁朝偉、鄭伊健、陳慧琳、仲村亨、張柏芝、阿部寬　**出品／製作／發行**：嘉禾（中國）／Red On Red／嘉禾　**票房**：28,187,905　**映期**：28／1～8／3

　　一群香港人跑到東京幹什麼？卡在美國人和日本人之間玩起諜報遊戲，攪和了半天，就是和香港沒什麼關係！

　　影片一開始，梁朝偉就和好幾個日本人打成一團，頗具娛樂效果，但是我實在不知道他在幹嘛？接著是陳慧琳在香港等著日本新郎來結婚，不過新郎沒有現身，於是她飛到東京千里尋夫，追討裝潢費的設計師鄭伊健則是緊迫盯人毫不放鬆。沒想到日本黑道早已守株待兔，又是一陣狠打，幸好梁朝偉及時救援。原來梁是私家偵探，而新郎勾上黑道夫人一起攜帶重要資料潛逃，唯一的線索，只有落在陳的身上了。

　　就商業考量而言，本片的操作還算成功。一票港日明星加上一堆日本美少女，俐落的動作打鬥、美麗的服裝、漂亮的場景，可以讓觀眾看得賞心悅目。不擅處理感情戲的馬楚成（看看他的《星願》便知），拍起這樣的電影還是游刃有餘。只是全片的故事鋪排和情節轉折有些拉雜，而馬楚成的戲劇掌握和節奏控制也無法扣緊我的觀影情緒，更難以引導我進入男女主角的奇情冒險之中。

　　在這種情況下，劇情的發展則是因為故作曲折而愈發步入險境！原來梁朝偉是日本政府的人（漂亮美眉是花錢請的），而鄭伊健是受雇保護陳慧琳的保鑣（難怪身手了得），失蹤的新郎則隸屬於美國中情局。同時又要你追我、我躲你，還要說清楚原來你是誰，結果我是

誰,終於化敵為友。這一夥人最後再窮追猛打一番,好讓日本政府將惡徒繩之於法。

　　故事能不能說得通是一回事,但是要讓一派007模樣的梁朝偉為日本效命,排解美日糾紛,總讓我覺得是太神奇了!不知這是看重還是貶損香港人的國際地位?在九七之前,香港人屢屢為中國效命,看來是樂在其中。可怎麼近一、兩年來,態度迥異,香港人都不是中國人了?一方面,港片要把規模搞大,力拼好萊塢,不時玩起國際犯罪事件。另一方面,香港人好像既不用面對特區政府,也不用效忠大陸的領導班子!所以一會兒去講英文演CIA如《幻影特攻》,一會兒苦練日文歸籍日本,也真是辛苦!或許香港人對現在的香港缺乏樂觀的憧憬,所以轉換身分;也或者是自信滿滿,縱橫國際,扮誰都可以!

　　或者,《東京攻略》裡的陳慧琳最能代表香港人:舉目四顧,不明敵我,茫茫無所依!🐟

決戰紫禁之巔
THE DUEL

導演:劉偉強　**編劇**:王晶、文雋　**攝影**:劉偉強　**剪接**:麥子善　**美術**:趙崇邦　**音樂**:陳光榮　**服裝**:利碧君　**動作**:程小東　**演員**:劉德華、鄭伊健、張家輝、趙薇、楊恭如、張耀文、天心　**出品/製作/發行**:永盛娛樂/最佳拍檔/中國心　**票房**:21,332,884　**映期**:3/2～8/3

　　從《風雲》開始,電腦動畫被大量運用到香港武俠電影之中,似乎要為曾經風起雲湧的舊有類型開創新風貌。就視覺效果而言,動畫效果能將無形無影的劍氣拳風凌厲迫人地呈現在銀幕上。至於港片特有的動作武打,一方面讓繁複花俏的套招對打、高來高去的鋼絲懸吊,以及目眩神馳的攝影剪接,獲得了更加立體的表現空間,但是一

方面也為了配合電腦後製，而讓鏡頭設計與場面調度受到限制。至於武俠類型能否因此再次轟動影壇？

　　由製作《古惑仔》系列的「最佳拍檔」和導演劉偉強再次合作，《決戰紫禁之巔》先從武俠類型出發，再拼入《風雲》式的視覺特效以及入各種的商業元素。影片開始於葉孤城（劉德華）獲得皇帝玉璽，而大內密探龍龍九（張家輝）追查盜寶之人，引來西門吹雪（鄭伊健）的拔劍赴援，進而導入葉孤城約定西門吹雪於正月在紫禁城上一決死戰！

　　當生死之約確認之後，影片便由龍龍九和飛鳳公主（趙薇）做起正角。前者翻版自周星馳的無厘搞笑，直接沿用《大內密探零零發》（台灣名為《鹿鼎大帝》），還被加入王晶式的噁心低級；後者依然是瓊瑤的「小燕子」，吱吱喋喋故作調皮天真，順便思春想男人。

　　於是劇情就這麼瞎掰胡整起來，順便故弄懸疑。劉德華和鄭伊健當然還是偶爾露個臉，比劃一下，以免對不起買票進場的觀眾。至於台灣的天心，則是淪為陪浴艷妓，賣弄風騷兼講黃色笑話。就這麼攪和半天之後，兩大高手終於在紫禁之巔拔劍相向。龍龍九視破葉孤城的篡位陰謀（就別提這陰謀是多白癡了），一代梟雄還是斃命於龍庭之上，聒噪不已的飛鳳公主也終於閉上了嘴。

　　把新樣的視覺特效結合劉偉強的港式趣味以及王晶的低俗品味，讓《決戰紫禁之巔》成為一部雜燴式的影片。對觀眾而言，可以算是熱鬧討好的過年賀歲片，但是劉偉強不是十年前再創武俠風潮的徐克。除了門面不差之外，《決戰紫禁之巔》的劇情缺乏新意，人物設計也是純打混而不見秀異之處。總而言之，本片是以翻新的技術，完成一部跟風之作，而它跟的風，是劉偉強兩年前自己拍的《風雲》，更是十年前徐克的武俠風！

公元2000
2000 AD

導演：陳嘉上　**編劇**：陳嘉上、Stu Zicherman　**攝影**：黃岳泰　**剪接**：陳祺合　**美術**：梁華生　**音樂**：梅林茂　**服裝**：余家安　**動作**：元德　**演員**：郭富城、吳彥祖、吳鎮宇、呂良偉、郭妃麗、連凱　**出品／製作／發行**：寰亞／仝人／寰亞　**票房**：13,698,313　**映期**：3／2～9／3

　　豈一個慘字了得！美國人自己窩裡反，新加坡介入調查，卻扯上無辜的香港人，死的死、傷的傷、跑的跑！陳嘉上的《公元2000》在新世紀到來之前，似乎沒呈現什麼樂觀的憧憬！

　　郭富城在片中是一個天真的電腦玩家，有他美國哥哥呂良偉的財力支援，整天無憂無慮的打遊戲機。忽然一日，香港警察依美國之請，逮捕涉入間諜案的呂，也令郭成為疑犯。當呂被香港警察押送返美接受調查時，就在郭的面前慘遭滅口。受此打擊，郭極力查明真相，但是惡人氣焰囂張手段兇殘，連香港警察也一一血流滿地，死於非命。郭唯有至新加坡追查線索，揪出幕後黑手。

　　從影片一開始的新加坡空軍操演，我就不曉得這事情和香港有什麼關係？接下來又有民航機被擊毀，而一臉壞樣子的惡人打算用電腦程式進行破壞。不過這關香港什麼事？鋪排了半天，香港正角郭富城終於出場，勉強牽出個在美國做事的哥哥，才又順利將香港警察導入故事中。

　　導演陳嘉上在此的處理實在有點拖泄雜沓，既無商業電影的緊湊，又缺少如《野獸刑警》的個人風格與創作企圖，甚至幾個主要人物也是表現平平，唯有吳鎮宇能散發銀幕魅力，搭配水準齊備的工業包裝和張力不差的動作打鬥。在起承乏力的劇情下，最令我不忍卒睹的是昔日陳嘉上影片中英勇的香港警察，居然在面對野心分子時束手無策。吳鎮宇的警察角色擺出一付英雄已老的態度，雖積極任事卻又

暮氣沈沈。不僅無力保護香港市民，還整組幹員死個精光。最後郭富城這個香港人還要靠著新加坡的軍警，才能死裡逃生，將壞人繩之以法。

　　一如《東京攻略》、《幻影特攻》，《公元2000》也是一部將香港帶入國際社會，卻又讓香港失去蹤影的電影。郭富城的角色不論是不是香港人，都不會對故事的發展產生影響，劇情也不見得一定要在香港發生。這裡最尷尬的問題就是，當香港人想要搞一部「國際」規模的電影時，香港究竟能用什麼樣的身分加入影片中的國際社會？並且有充分的互動？

　　以本片而言，就是片中的香港警察在面對國際犯罪時究竟能幹什麼？似乎只是應他國之請，順手抓個疑犯解送出國罷了。陳嘉上先讓呂和香港警察一起斃命於車內，又讓郭失去香港警察的保護而亡命天涯。當吳鎮宇傷重不治而郭富城手忙腳亂時，我直覺認為這是陳嘉上對現今港人處境的一種隱喻！一種只能靠自己邁向未來的宿命！

　　《公元2000》的片尾，一個漏網的惡人帶著破壞程式走入人群之中。不安因素的持續走動，港人如何面對？

朱麗葉與梁山伯
JULIET IN LOVE

導演：葉偉信　**編劇**：鄒凱光、葉偉信　**攝影**：林華全　**剪接**：張嘉輝
美術：張世傑　**音樂**：韋啟良　**動作**：陳中泰　**演員**：吳君如、吳鎮宇、任達華、葛民輝、劉以達　**出品／製作／發行**：美亞／天下／美亞
票房：2,246,097　**映期**：2／3～29／3

　　從《爆裂刑警》之後，葉偉信已是最讓我期待的香港導演。《朱麗葉與梁山伯》則是一部風格更見完整，情感更入底蘊的佳作，是他到目前為止最好的一部作品，成績遠在稍後的商業大片《神偷次世代》

之上。

在《爆裂刑警》中，葉偉信將罹患絕症的警察、神智已衰的老人和圖窮匕現的惡匪置於狹隘的港式屋樓之中，擠壓出張力十足的人際關係和興味獨具的情感氛圍。到了《朱麗葉與梁山伯》，只見葉偉信擺開港產文藝片慣有的香港中環，割捨商業大樓的愛情夢幻和霓虹酒吧的浪漫風情，反而落實到破落的邊陲小屋，讓一對身處社會邊緣的男女在灰暗的生命中看著愛情擦身而過，留下惆悵無限！

故事開始於朱蒂（吳君如）向老婆婆買一罐可樂，接著劇情追溯一年之前，朱蒂因乳癌手術成了不完整的女人，與丈夫離異後便和爺爺相依守。左敦（吳鎮宇）自述是個凡事無所謂的街頭混混，因在九樓冒名搶位而結識朱蒂，並且招惹到黑道大哥新界安（任達華）。

編劇為這三人編排出錯落有致的人物關係，讓不經意的幾番交會逐漸糾纏出不可分離的濃烈情感。一如《爆裂刑警》，葉偉信喜用停格畫面來凝斂主角的霎時心緒，風格彰顯的推移鏡頭則是在無言無語中，勾勒人物間的打量猜測，描繪男女間的關懷情愛。

不時讓人心頭翻攪、情緒低徊的則是導演以物寫情的細膩觸感，和他用景物抒情的沈穩內斂。當左敦為兄弟趕赴鴻門宴時巧遇奔往醫院的朱蒂，他看到朱蒂腳上因跑步而破裂露出腳指的絲襪，而這樣一個簡單的畫面，就讓朱蒂的急切之心滿溢銀幕，卻不需聲嘶力竭的張揚哭喊。又如老爺爺翻來覆去一句"no coke, no hope"的口頭禪，讓可樂成為男女間的觸媒，也將一個輕揚的題旨暗伏在人物際遇之中。當這對男女為了照顧黑道大哥的私生子時，一個開口笑的鑰匙圈，一張貼在鑰匙孔上的大頭貼，都在最後讓一個無端葬送的生命和無由中止的情緣，有了完滿圓融的關照！

此外，港片所獨有的整蠱搞怪的情境設計，也在本片中被葉偉信揮灑周轉，幾度引人悲喜交集。好比左敦為債款講數談判而被敲破腦袋一場戲，只見他不斷拉著捲筒衛生紙止血，卻依然血流如柱滴滿地

板。結果他居然在聽著老大之子拼錯「醫院」的英文後，以腳用血在地上塗寫出正確的字母拼法，而終於獲得老大網開一面。

其他如醫院中左敦和老大手下丟接嬰兒的無厘荒唐，充作保母後不慎將嬰兒撞到天花板的搞笑戲謔，都是在港片特有的氛圍與情趣中，顯示出導演別具一格的人情關照。及至最後左敦要為老大出頭卻在廁所尋槍不著，又逕自和置槍的小弟擦身而過導致命喪舞廳時，更引導出一種乖謬的無可奈何和悲涼情緒！

就是以風格化的手法凝斂出深沈的情感，用張揚怪誕的境遇反襯出邊緣人物手足無措的窘迫無奈。加以吳鎮宇和吳君如盡收華采的洗練演出，還有葛民輝和任達華的幫襯，《朱麗葉與梁山伯》足稱為二○○○年最佳的港產文藝片。

最後值得一提的是，黑道大哥對大陸二奶的一段感性又無奈的描述，頗具有畫龍點睛的興味。幾番情場打滾的大哥卻栽在大陸女子談情說愛的情書中，既乖謬又有情趣，卻不知是不是反映著港人對大陸的觀感與省思。🐟

十二夜
TWELVE NIGHTS

監製：陳可辛　**導演**：林愛華　**編劇**：林愛華　**攝影**：鄭兆強　**剪接**：鄺志良　**美術**：蘇國豪　**音樂**：許愿、趙增熹、金培達、劉祖德　**服裝**：鄭韻詩　**演員**：張柏芝、陳奕迅、盧巧音、鄭中基、張燊悅　**出品／製作／發行**：嘉禾（中國）／嘉禾　**票房**：5,672,578　**映期**：20／4～17／5

陳可辛的《甜蜜蜜》是將愛情放入橫亙綿長的時空考驗中，幾經歷練而成通俗經典。他所監製的《十二夜》，則是從一年的戀情中挑選出十二個夜晚，讓導演林愛華檢視著現代香港都會男女的愛情面

貌。

　　Jeannie（張柏芝）與男友的戀情正在低檔徘徊，當她認爲男友另結新歡時，便在生日夜晚斷然分手，並且和初結識的 Alan（陳奕迅）開始交往！在這個「第一夜」之後，二人眞的發展成爲男女朋友，陷入熱戀情深，是「第二夜」。

　　之後不同的夜晚，便進入濃情轉淡、互相期待、互相要求、互相不滿的過程中，而分手，而和好如初，而又在生日夜晚，發現當初的男友根本沒有背叛她。隔著馬路，Jeannie 看著對街的現任男友，終於悄然隱入人群中，另一個「第一夜」又再展開！

　　香港的電影工業拍起愛情偶像戲，在包裝上絕對可以達到夢幻效果。街景、地鐵，以及公寓內的簡單布置和陳設，甚至便利商店，都能製造出愛情的魅惑與情慾的迷離，讓人身陷其中。陳柏芝和陳奕迅的搭配，也展現出一定的明星風采和偶像魅力。剩下的問題就是導演究竟要許觀眾一個什麼樣的愛情！

　　愛情開始於便利商店，象徵了現代愛情隨手可得的便利特性。Jeannie 在此和男友分手，並將一個用計程車送她回家的陌生朋友，順便用來當作新歡的藉口，也因此發展出一場先甜後苦的男女之情。

　　林愛華以十二個夜晚，描繪愛情發展的典型階段。從盲目的熱情開始，接著用彼此的缺點來考驗眞情的量變和質變。在一個個的夜晚，透過一個個單一事件，我們的確看到男歡女愛中無法避免的衝突、矛盾與爭執。好比男人要面對女友的男性好友，而女人要面對男友的挑剔的眼光和莫名其妙的品味。在這樣的拉鋸中，彼此的自尊與珍惜都逐漸消磨，而終於步上分手一途。

　　在情節的設計與鋪排上，編導可以用典型事件與情感來表現兩性愛戀的全貌，但是總有流於平常的缺憾。就商業效果而言，這十二個夜晚少見匠心獨具的創意，缺乏引人興味的設計，甚至無法渲染出通俗煽情的感人效果。從作者風格與導演觀點來說，也難見神采飛揚的

人物塑造、影像魅力與知性感動。結果整部影片的十二個夜晚，就顯得有些乏善可陳、拖延雜沓。

十二夜的愛情，是你我皆知的聚散離合。計程車上的對眼一望、便利店中挽留愛情的聲嘶力竭，則是林愛華讓人期待之處！🐟

無人駕駛
SPACKED OUT

監製：杜琪峰　**導演**：劉國昌　**編劇**：楊倩玲、區瑞蓮、老鼠　**攝影**：黎耀輝　**剪接**：陳志偉　**美術**：陳詠姬　**音樂**：楊奇昌　**演員**：譚潔雯、張詠妍、區文詩、潘美琪　**出品／製作／發行**：美亞／銀河映像　**票房**：1,358,108　**映期**：4／5～26／5

監製作品如《暗花》、《非常突然》，導演作品如《暗戰》、《鎗火》，杜琪峰卓然成家，成為近幾年香港電影中最具商業活力與個人丰采的製作人／導演／作者。這次與劉國昌合作《無人駕駛》，還是以緊湊的鋪陳、顯眼的角色、激越的情緒、搶眼的風格讓人眼睛一亮。

一直兼顧商業主流和個人創作的劉國昌，可說是港片中頗具人文關懷的導演，再次以他當初聲譽大振的《童黨》的青少年題材為主，拍出讓人驚心動魄的殘酷青春！

在成長的道路上，幾個少女死黨以「無人駕駛」的莽動、搖擺、猛撞，尋找著前進的方向。她們或許任性而為，她們或許荒腔走板，甚至或許不值一顧，但是她們爆發出來的昂然生命足以令人動容。

劉國昌以真實選取的人物，十足寫實地描繪出香港社會底層、邊緣青年那猛烈不已的生命力道。在劉國昌的鏡頭下，這些非職業的演員在真實場景中的演出，不僅創造出神經緊繃的互動與莫名所以的張力，更勾勒出強烈的地域感和社會性，讓觀者如置身其中，與陳果的

香港三部曲互相輝映。

　　就主題意識而言，《無人駕駛》也和陳果的香港三部曲彼此呼應，但是也自有主張。九七時的變動與徬徨，在香港社會快速遞變的步伐下，到二〇〇〇年時已如昨日黃花，無人聞問。然而讓人迷惘的也在於這個都會的瞬息推移，以及人人各自求生無暇他顧的氛圍。

　　於是，《無人駕駛》中的青少年一如陳果電影中的角色，都是一群沒有體制可以依靠的邊緣人物。體制內的學校、家庭，或是各種政府單位，都沒有辦法提供扶持。於是只有「自求多福」的無奈，以及自尋出路的盲動！而劉國昌的寫實手法和紀錄風格，讓這股無奈與盲動直逼眼前，而驚心動魄！ 🦋

孤男寡女
NEEDING YOU

導演：杜琪峰、韋家輝　**編劇**：韋家輝、游乃海　**攝影**：鄭兆強　**剪接**：羅永昌　**美術**：馮樂斌　**音樂**：黃嘉倩　**服裝**：張世宏　**演員**：劉德華、鄭秀文、梁藝齡、黃浩然　**出品／製作／發行**：一百年／銀河映像／中國星　**票房**：35,214,661　**映期**：23／6〜23／8

　　在完成調性壓抑、形式凝練、風格突出的《鎗火》後，杜琪峰居然拍出氣氛活潑、手法輕快、商業計算精確的《孤男寡女》，不僅讓人訝異於他的轉變，也似乎感受到他要以本片昭告大眾：亮麗愛情已經取代了「後九七」的幽光黯影。

　　改編自熱門廣播劇的《孤男寡女》，以一派通俗愛情文藝喜劇片的架式席捲香江。劉德華西裝畢挺地演出頂尖業務經理「華少」，對上鄭秀文以一臉天真演出的純情助理「明儀」。前者經歷失敗的婚姻而且舊愛難了，後者則是陷於沒有出路的愛情迷陣中。兩個人因為公事而對衝，卻逐漸在外敵環伺的陣仗中統一陣線，進而步入甜蜜的私

人愛戀。

　　在杜琪峰的掌控下，主角個性清晰立體、故事鋪排合理順暢、情節轉折俐落、節奏明快非常，讓全片順利將觀眾帶入計算準確又討喜的情境中，感受到男女情愛那初萌的歡欣、不安的揣測、竊喜的猜疑、堅守的追尋，以及相悅相知的彼此認定！

　　以杜琪峰導演的《暗戰》而獲得香港電影金像獎最佳男主角的劉德華在這一次的表現是以自然親切的明星魅力取勝，非常討好，也說明了杜琪峰對華仔的特質的別具慧眼與成功掌握。另外讓人驚訝的是鄭秀文在他的鏡頭下，也被發掘出不同於以往大銀幕演出的可愛、清純與神采飛揚，讓人眼睛一亮。兩人從影片一開始的對手戲起，便你來我往，一精明一迷糊、一瀟灑一純情，在愛情路上你追我躲、我跑你閃，煞是好看。

　　當愛情路上的迷霧逐漸消散時，杜琪峰又開始玩起自我諧仿，搬演出自己多年前監製的煽情大戲《天若有情》，讓同樣是主角劉德華再度跨上摩托車，回炒追逐愛情的老橋段，梯突有趣、興味十足。可惜的是最後硬生生轉入一個網路大亨與買賣婚姻的情節中，雖然是考驗了真愛真情又創造出不凡的愛情神話，卻因為毫無說服力而讓這個神話難以成局。

　　太過美麗造假的結局算是敗筆，不過樂觀昂揚的情緒還是透過影片散發而出。杜琪峰與他的「銀河印像」在九七與其後這兩三年中，不論監製或導演的作品，往往以一個「時不我予」的英雄，暗喻港人在九七過渡時期下的喟歎。一方面以焦躁不安的情緒下表露出刻意「說衰」香港的無奈（如《暗花》、《非常突然》），一方面在疑慮惶惑的心情中描繪出再創港人前景的自信（如《暗戰》、《鎗火》），總是籠罩在「後九七」的陰霾下，緊繃的情懷不見紓解。

　　這次，杜琪峰似乎是讓《孤男寡女》中的劉德華承襲了這樣的殘酷現實，而取了原著中「華少」奔赴深圳，為生意遭受侮辱卻必須笑

臉陪盡的情節;刪去辦公室裡原已淡泊的同事情誼,卻強化了八卦謠言的惹是生非;此外,還添加了自美國返港的網路大亨,瀟灑縱橫的橫刀奪愛。於是三方匯集,讓「華少」承受內地(大陸)的壓力,力抗虎視眈眈的香港同僚,還要單挑外來勢力,簡直道出時下港人的生存困境。

在創作精神上,也和杜琪峰/銀河印像的系列作品若符合情節。不同的是,有情人通過考驗、排除萬難終成眷屬的浪漫夢幻,不只再度編織了港人的愛情憧憬,更重要的是,男女主角拋開現實擁抱彼此的最終抉擇,似乎也象徵港人開始走出「後九七」的灰濛殘影。當然,這樣的結局也可能只是逃避現實的暫居所! ✒

小親親
AND I HATE YOU SO

導演:奚仲文 **編劇**:岸西 **攝影**:鮑德熹 **剪接**:李明文 **美術**:潘志強、黃炳耀 **音樂**:趙增熹 **服裝**:吳里璐 **演員**:郭富城、陳慧琳、毛舜筠、曾志偉、雷頌德、萱萱 **出品/製作/發行**:嘉禾(中國)/電影人/嘉禾 **票房**:8,623,474 **映期**:30/6～25/7

偶像劇是日本電視的獨門絕活,文藝愛情也從來不是香港電影的強項。奚仲文的《小親親》倒是成功的用偶像拍出一部可愛動人的浪漫電影,自有一番風味!

岸西的劇本提供了一個相當不錯的基礎。專欄作家吳秋月(陳慧琳)在二手店發現送給初戀男友的黑膠唱片,想和老板買回當初的定情物,不料已被電台DJ章戎(郭富城)訂走。秋月懇求買回不成,又被章戎在節目中加以奚落,因此以個人專欄「月經」撰文回擊,進而引爆一場男女大戰。

不是冤家不聚頭!幾番交手之後,兩人各有斬獲也各有失落,同

時情愫漸生。秋月成了章戎的忠實聽眾，章戎也開始細讀秋月的文章，卻依然針鋒相對。就在秋月的男友（雷頌德）花心別戀之後，二人終於化敵為友。意外的是秋月的初戀男友居然自加拿大返港，希望能再續前緣。

　　整個電影故事說來簡單，沒有高潮起伏，更不曾勾心鬥角、呼天搶地，卻寫得有情，拍得有趣。

　　岸西下筆俐落明快，總能在三言兩語中盡得妙趣，不只彰顯人物，更勾起觀眾的投入與認同。只見一個DJ一個作家，一個放言高論一個下筆如刀，明明各有天空卻在岸西的巧心安排下，你來我往毫不相讓，進而描繪出男女愛意漸生時的莫名與歡喜。藉著章戎之口或是秋月之筆所說出的愛情道理，更見出岸西的文采與創意。是商業性的準確，也是個人才情的鋒芒畢露！

　　奚仲文的鏡頭頗能掌握與發揮偶像丰采，令郭富城和陳慧琳的演出活潑自然、甜而不膩。也就是這份「甜而不膩」的感覺，讓整部影片顯的處處可愛動人。即使岸西的劇本是機鋒不斷，卻被拍得溫柔抒情，甜美愉悅。雖然不免商業包裝，卻是輕盈巧妙，引人興味。

　　和好萊塢的文藝片比較起來，《小親親》更顯得親切平易。前者是濃妝艷抹的成熟女子，後者卻是輕掃娥眉的雙十佳人。前者往往矯揉造作，後者卻是甜美怡人。

　　《小親親》是佳句連篇的清爽小品，不妨一看。🐟

臥虎藏龍
CROUCHING TIGER, HIDDEN DRAGON

導演：李安　**編劇**：王蕙玲、蔡國榮、James Schamus　**攝影**：鮑德熹
剪接：Tim Squyres　**美術**：葉錦添　**音樂**：譚盾　**服裝**：葉錦添　**動作**：袁和平　**演員**：周潤發、楊紫瓊、章子怡、張震、鄭佩佩、郎雄

王瑋

出品／製作／發行：哥倫比亞〈亞洲〉／安樂、縱橫國際／哥倫比亞三星　**票房**：14,764,598　**映期**：6／7～20／9

　　觀賞李安的《臥虎藏龍》，實在讓我有著極爲複雜的情緒反應！隨著西方影壇對本片的肯定，表示將有更多的西方觀眾會因此隨著中國人一起拋棄地心引力的牽絆，而進入刀光劍影與飛天漫舞交織而成的江湖情仇中。但是對我而言，《臥虎藏龍》的人物情感和劇情走勢總有中西合併、古今拼湊的感覺，不過全片對中國武俠世界的經營與想像（撇開羅小虎、玉嬌龍的大漠情愛），則是接續武俠電影的傳承而再創新局！

　　全片由武當大俠李慕白（周潤發）欲退隱江湖，而由女鏢頭俞秀蓮（楊紫瓊）將青冥劍送入京畿大臣之家。不料寶劍被盜，俞秀蓮追查之下認定是官宦之女玉嬌龍所爲。稍後李慕白更發現玉嬌龍的師父是惡名昭彰的碧眼狐狸（鄭佩佩），但是他卻起了愛才之心，要將玉嬌龍收爲徒弟，做爲傳人。

　　在大漠和玉嬌龍立下白首之約的山賊頭子羅小虎（張震）也來到京城，要與玉嬌龍廝守終身。不料玉嬌龍執意和李慕白爲敵，二人展開生死決鬥。最後李慕白爲碧眼狐狸所害，玉嬌龍則是縱身躍入武當山谷，生死不明。

　　以此故事爲主幹，輔以李慕白和俞秀蓮的中年之愛，中間插入一大段玉嬌龍和羅小虎的荒漠戀情，李安對整部影片的情感處理交雜了中國倫理和美式愛戀。李、俞二人受中國倫理所限，只得內斂含蓄，但是幾句深情對白聽來卻是文學腔的肉麻噁心、引人發笑（如果翻成英文可能不錯）；至於玉、羅兩人的熱戀直如天上飛來，整段剪去也無所謂，放在片中倒是讓我覺得如同在看美國西部片。羅小虎是策馬吼叫的紅蕃，玉嬌龍則是身陷西部荒野的白人。二人苟成好事，卻以浪漫星野包裝，不中不西。

　　全片最為可觀的，便是李安、袁和平、鮑德熹聯手開創出來的武俠世界！作為華語片的獨特類型，武俠片可說是中國人在銀幕上共築的夢想世界，總在不同的年代裡，以不盡相同的面貌與精神，感動著一個世代又一個世代的觀眾。

　　就以十多年前由香港導演徐克所帶起的武俠風潮而言，便是以凌厲的剪接、臻入化境的奇功、曼妙俐落的飛天凌空，而帶給觀眾瞠目結舌的觀影經驗。當這樣神采飛揚的奇思謬想成為技術性的反覆操演而招式用老之後，終於又被李安等人注入不同於香港影人的人文思考，更在承襲港人獨到的武術設計後，翻修創新，讓感官為先的動作刺激轉化為優雅蘊藉的視覺感動。

　　我看到的不再是由短鏡頭剪接拼湊而成的刀光劍影、血肉橫飛，而是從容不迫、器宇軒昂的兵器對戰！也是曼妙輕盈、身段優美的飛簷走壁！更是絕世脫俗、飄逸俊雅的竹林飛舞！《臥虎藏龍》讓我看到一直存在，卻始終未曾出現在銀幕上的武俠世界！🦋

勝者為王
BORN TO BE KING

監製：文儁　**導演**：劉偉強　**編劇**：文儁、秋婷　**攝影**：劉偉強　**剪接**：彭發　**美術**：高振偉　**音樂**：陳光榮　**服裝**：葉淑華　**動作**：李達超　**演員**：鄭伊健、陳小春、舒淇、黎姿、千葉真一、何潤東、柯受良、張耀楊　**出品／製作／發行**：嘉禾（中國）／藝儁、嘉禾　**票房**：7,707,039　**映期**：21／7～23／8

　　從上世紀拍到新世紀，當初年輕氣盛、暴走街頭的古惑仔，如今也已沈穩持重，不再喋血市井，而是玩起奪位權謀、政治遊戲。這樣一來，《勝者為王》自然是老態乍顯、心境滄桑！

　　電影主角雖是浩南（鄭伊健），不過本集卻將重心轉至山雞（陳

小春），甚至連故事背景也一併由香港搬至台灣。在台灣三聯幫發展
的山雞，因為要與日本山田組結為盟友的「政治」考量，而取五代目
（千葉眞一）之女（安雅）為妻。眼看江山代有才人出，但是三聯幫
卻面臨選任幫主的內鬥，以及台灣總統大選後新政府上台的掃黑與治
安。

此刻山雞遇襲並被指為叛徒，草木皆兵。香港洪興社與日本山田
組前來支援山雞，發現一切都是前三聯幫幫主之子（何潤東）為與新
政府交好，進而一統江湖所設下的圈套。結果就在三聯幫於520（也
是陳水扁就職之日）舉辦新幫主上任大典之時，山雞率眾趕到並揭發
其陰謀，新政府大員亦於此刻撤手，一場「本土性」的幫派風暴遂被
平安擺平。

也許是香港早已大勢底定，由洪興一統江湖！一向帶頭的浩南居
然成為穿插配角，只是兒女情長，面對新歡不忘舊愛的婆婆媽媽。而
且想來是台灣的政情變化太過引人，於是主戲轉由山雞引領，劇情設
定從台灣總統大選後正式展開，並且將幫派由內鬥、幫主之爭，導向
黑社會與黑金政治的糾葛，甚至甘冒世之不韙地坦言新政府也陰謀介
入其中。

香港影人的這種藉題發揮，已見於內容空洞但是外觀譁眾的《黑
金》。同樣的，本片也呈現出某些香港影人政治識見的淺陋，所以
《勝者為王》中的陰謀設計像是孩童的家家酒；幫派鬥爭、組織干戈
就成了騎馬打仗。原本《古惑仔》中所有的地域色彩、文化背景，以
及獨屬於九○年代的那種少年英雄氣，在此消匿無蹤。剩下的，只是
浩南對舊愛魂牽夢縈，是對燦爛青春的緬懷與哀悼！

不過有趣的，也是影片作者、製片人等對台灣的理解（或誤解）
與無心插柳的紀錄。台灣新生代導演素喜沈浸在個人的情感世界，甚
少對台灣的政經社會大作文章，《勝者為王》的出現也算是填補了台
灣電影對台灣重要時刻的缺席。它的情理不通，卻不意對台灣的新政

局做了最無厘頭式的諷喻與譏嘲。當我看著影片中理由荒誕的黑白同流、招安納降，以及刻意將陳水扁就職畫面與黑幫大典交互剪接時，不由會心一笑。不良政治與幫派之間，又有多大差異！

　　當影片最後一切搞定而洪興人齊步向前時，我不知香港的古惑仔有沒有機會去中國大陸發展一下？✎

戀戰沖繩
OKINAWA RENDEZ-VOUS

導演：陳嘉上　**編劇**：陳嘉上、陳慶嘉　**攝影**：鄭兆強　**剪接**：陳祺合　**美術**：馬光榮　**服裝**：張叔平、吳里璐　**演員**：梁家輝、張國榮、王菲、谷德詔、黎姿　**出品／製作／發行**：一百年／仝人／中國星　**票房**：10,624,172　**映期**：28／7～30／8

　　《戀戰沖繩》是陳嘉上近年來最輕鬆的電影！沒有「九七前」的緊迫壓力如《飛虎》，也沒有「九七後」的茫然無著如《野獸刑警》。好像是離開香港到沖繩看海曬太陽，然後用度假的愉快心情順便拍了這部電影。

　　梁家輝演出的香港警察羅宏達就是帶著女朋友（黎姿）到沖繩度假，不意遇上神偷大盜唐杰（張國榮），結果度假不忘工作想要將他逮捕。另一方面，唐杰則是偷了日本黑道佐藤犯罪證據，要和佐藤一手交錢一手交貨。不料佐藤的女友Jenny（王菲）捲走了他的錢，又遇上張國榮和梁家輝對她情有獨鍾，一群人就在沖繩玩起了你追我躲的愛情遊戲。

　　羅宏達設下偷盜銀行的圈套要逮捕唐杰，卻又情迷Jenny。他的女朋友則是遇上遍尋Jenny不著的佐藤，二人一見鍾情。而唐杰也對Jenny萌生愛意，就連他的拍檔谷寶（谷德詔）都愛上Jenny的室友。結果眾人全部陷入那初來乍到的愛情之中，在沖繩的陽光下暈頭轉

向！

　　對於陳嘉上的輕鬆，我有點感到驚訝。《戀戰沖繩》擺明像是一部愛情偶像劇，但是沒有刻意營造獨樹一格的偶像魅力，或是著力鋪陳魅惑人心的動人愛情。雖然劇情架構完整，人物性格明確，不過全片就是洋溢著一種無所事事的隨興與隨心。所以黑道老大要尋的是愛情卻不是美鈔，圍事的兄弟倒成了愛情幫手；要陷人於罪的警察不僅猛敲邊鼓，還要糊塗搞笑地親自動手；大盜像是忘了黑道兇險，卻和警察爭風吃醋。

　　陳嘉上的文藝片，往往帶有一種含蓄細膩，卻又搖曳生姿的風采和韻味。《戀戰沖繩》自有一種魅力，不見得能在商業上討好，卻看出他在九七後的轉變。一如杜琪峰和韋家輝拍出愛情喜劇《孤男寡女》，陳嘉上似乎也放鬆了心情，擺開後九七的陰霾，迎向亮麗的陽光！

附記：

　　本片擁有三大明星，卻沒有在台灣上片，而是直接進入有線電視與錄影帶市場，可見港片在台灣的頹勢。✍

辣手回春
HELP!!!

導演：杜琪峰、韋家輝　**編劇**：韋家輝、游乃海、黃勁輝　**攝影**：鄭兆強　**剪接**：羅永昌、尹詰　**美術**：馮樂斌　**音樂**：黃英華　**服裝**：張世宏　**動作**：鄭家生　**演員**：鄭伊健、陳小春、張柏芝、許紹雄、林雪、黃浩然　**出品／製作／發行**：一百年／銀河映像／中國星　**票房**：14,219,886　**映期**：11／8～6／9

　　仕賣座鼎盛的《孤男寡女》之後，杜琪峰和韋家輝又合作推出

《辣手回春》，將偶像明星放入醫院的急診室中，以誇張無厘的喜感取代搶救人命的分秒必爭，頗具商業噱頭，但是也多少有點算計失準。

滿腔熱血的 Yan（張柏芝）進入「何其求」醫院。原是要跟隨 Jim 學習如何行醫濟世，不料觸目所及盡是推委塞責，不顧病人死活。只見眾科醫生為了搶收工擠下班，將一個遭到雷劈受傷嚴重的老人推來轉去。當他們發現這個老人就是醫院贊助人何其求之時，又開始你爭我奪搶著主治。

在飽嚐生死冷暖之後，何其求將改革醫院的重任交給 Yan，勢單力孤的她要求早對行醫心灰意冷的 Joe（鄭伊健）加入。原來 Jim 和 Joe 曾經一本醫德良心，不畏艱難地攜手救治過 Yan，令 Yan 決心走上醫途，並且芳心暗許。

三人決定聯手，也立刻遭受同僚的白眼唾棄和管理高層的阻撓，屢遭挫敗。雖然如此，三人還是再接再勵，終於感動眾人，一齊高喊：「做醫生不是那麼簡單的。」進而在山崩所引發的車禍意外時齊心合力救治傷患，更成功地打敗隱身在醫院最高樓層的「高層」。

近幾年未曾嘗試喜劇的杜琪峰，在《孤男寡女》的輕鬆喜趣之後，選擇以醫院的急診室為題材，而且更往嬉鬧怪誕、唐突無厘的情境走去。誇張的情節設計與鋪陳，似乎唯有周星馳的電影差可比擬。只見影片序場之後，切入驚心動魄的急救場面，不料鏡頭一轉，原來只是電視中的誇張戲劇。如此一來，全片就被定下了一個荒唐乖謬，不必嚴肅以待的喜鬧調性。

在機巧的商業計算下，杜琪峰和韋家輝盡讓事件走在奇峰險境之上，而且人物境遇一次比一次離譜誇張。屢被雷劈的老人、為移植手術搶屍體，最後更因為大停電，讓 Joe 冒險以肉身引天雷閃電救治 Yan。面對如此荒誕的情節，我實在不知道全片要如何說服觀眾接受，遑論收尾。怎料畫面一變，所有一切又成為電視中的不實戲劇，是觀眾一句「太誇張」便可輕言交代的結局。

　　在不必認眞計較的劇情裡，交雜的是黑色幽默和冷酷關照，頗像是出自游乃海與韋家輝的手筆。從醫院改革衍生而出的生與死、良心或敗德、改革和專權等題目，都成爲嘲諷譏評的表面文章。年輕醫生和黑暗高層的鬥爭，嚴肅說來是理想與陳腐的拉鋸，是天眞和權謀的對峙，卻在鏡頭下搬演成梯突乖張、手忙腳亂的遊戲競賽。

　　比起之前的作品，《辣手回春》不像是杜琪峰、韋家輝的風格實驗或言志之作，但是看到香港電影中出現權力一把抓的「高層」，還是讓我不由自主地聯想到那是香港人對中國領導階層的諷喻，醫院改革也可以看做是一種集體意識的投射。只不過最後的改革成功、推翻高層，終究要成爲電影中的電視情節，是現實中的自我安慰、寄興託寓！

　　這樣的詮釋或許穿鑿附會、失之牽強。不過從杜琪峰、韋家輝自九七至今的作品看來，逐步從「唱衰香港、前途茫然」，到本片中成爲「起而振作、樂觀奮發」。看來當下的香港人已然找到面對一國兩制的方法了！

江湖告急
JIANG HU-THE TRIED ZONE

導演：林超賢　**編劇**：陳慶嘉、錢小惠　**攝影**：張文寶　**剪接**：陳琪合　**美術**：馮繼輝　**音樂**：韋啟良　**服裝**：鄭韻詩　**演員**：梁家輝、吳君如、張耀揚、黃秋生、羅蘭、李珊珊、谷祖琳、彭敬慈、陳奕迅、曾志偉　**出品／製作／發行**：一百年／尚品／中國星　**票房**：1,626,690　**映期**：21／9～18／10

　　編劇在許多時候都稱不上是港片的靈魂！大凡因爲港片重賣點、講包裝、求感官、靠明星，所以劇本往往多抄襲、少原創、急就章、短情理，而導演的風格多半行諸於表面浮汜於銀幕，甚少倚靠劇本給

予完備的創意、周延的情感和紮實的底蘊。結果，璨如星斗明亮耀眼的新意可謂舉目皆是，但是迅如流星煙滅無痕的遺憾更是俯拾即是！

《江湖告急》明顯是一部編劇電影。這樣的說法對導演林超賢並無貶意，實是因為本片編劇風格甚明、故事創意太顯、人物設計超絕、情境推進更是屢出奇招，讓人必須將目光投射於編劇陳慶嘉、錢小惠二人身上。

電影開始於江湖大哥任因久（梁家輝）的自述。在擺平一樁談判挑釁之後，任因久遇伏。當他藏身車底躲子彈時，決定以「江湖告急」之名，號召其他的社團大老開會，以查出買兇主謀並商議對策。

長期以來和陳嘉上搭檔的編劇陳慶嘉，其編劇作品在陳嘉上的操盤導演下，往往端坐商業主流的範疇內，工整規矩。至於《江湖告急》雖然還是不脫香港電影的固有類型，但是別出心裁的企圖甚明。

陳慶嘉和錢小惠藉一個社團大老的遇伏事件，將整部影片帶往荒謬無厘的黑色喜劇的氛圍中。再以一次一次的情節鋪陳和情境設計，將人物置入錯亂難期的窘迫處境中。就在人物步入末路絕境之時，陳、錢二人又以一個凌空而降的絕妙奇想，為人物脫困解圍，轉入另一個無法預料的狀況中！

好比《江湖告急》的大哥會議在劍拔弩張的情況下召開，在針鋒相對的緊張氣氛中忽然因為其中一位大哥罹患肺癌，知道去日無多後，會議立刻脫離江湖恩怨成為治癌大會；當殺手再次進行狙殺時，他的保鑣（張耀揚）竟在身中數彈性命危殆之際，做出同性之愛的告白；就在任因久幾乎難逃一死時，平日膜拜的關公居然顯靈，現身相救，甚至還道出「千里送嫂」時的情慾掙扎。

在主流類型中搞偏鋒玩另類，可說是編劇為全片設下的基本調性。雖然有時會走上玩得太過的岔路，但是整體說來，則見精彩紛陳，不至於誤入圖窮匕見的窘境。以黑道大哥追查暗殺主謀，進而導入他與身邊要角的互動和自我省思，並以此為故事主題，可說是編劇

在類型突破上的新意。

接下來的劇情鋪陳未必真讓主角有所反省，但是由他牽扯而出的人物卻是各有神采，也各有神來之筆，令人拍案叫絕。保鑣將兄弟情誼突轉爲同志之愛；師爺律師則是以小丑自喻，跟大哥身邊不過純粹打工；大哥身邊的女人看來如狼似虎，卻因不孕而心情失衡；黑白兩道頂禮膜拜的關公現身相救黑道，終因黑道不講義氣失望而返。

由這些人物事件拼湊而成，《江湖告急》看來是結構蕪雜卻自成風格。可惜的是導演林超賢的處理反而顯得有些端正。即使手法誇張技巧圓熟，卻無法完全拍出劇本本身所醞釀的一種世故、刁滑和率性無所謂的氣息與氛圍，讓某些極度荒謬的情境成爲單純的搞笑。好比最後任因久的對頭在酒樓談判時居然心臟病發而出現的胡亂急救，便是鬧多於喜，也讓全片行進到強弩之末。

不甚完美，不免凌亂，但是《江湖告急》還是以獨到的電影品味和興味，成爲二〇〇〇年最值一看的港片。🐾

花樣年華
IN THE MOOD FOR LOVE

導演：王家衛 **編劇**：王家衛 **攝影**：杜可風、李屏賓 **剪接**：張叔平
美術：張叔平 **音樂**：Michael Galasso **服裝**：張叔平 **演員**：梁朝偉、
張曼玉、潘迪華、雷震、蕭炳林 **出品／製作／發行**：哥倫比亞（亞洲）
／電影工作室／安樂 **票房**：8,663,227 **映期**：29／9～29／11

九〇年代就要結束，而在九〇年代初崛起的王家衛，則是以《花樣年華》昭告世人他的時代尚未結束，而他獨特的電影觀仍在演變轉進之中。

雖說演員和聲光不可避免，但是王家衛的電影總是以個人才情填

滿銀幕。《花樣年華》一如他其他的作品，都是在簡單的故事下，充分發揮形式風格，而魅惑人心。

　　故事發生在六〇年代的香港，報館編輯周慕雲（梁朝偉）與妻搬進一幢大廈中的狹小單位，而結識與他同時搬來的陳太蘇麗珍（張曼玉）。二人的伴侶常不在家，又因朝夕相處，遂產生曖昧之情。爾後他們發現自己的另一伴早已暗地來往，但是他們卻依然把那一份曖昧的情感，壓藏在狹窄的廳房內。幾番躊躇、表白、周轉之後，慕雲將這份情感傾吐於柬埔寨吳哥窟的石洞之內，留下讓人低迴不已的喟歎。

　　面對這一男一女壓抑又炙烈的情愛，王家衛以極為藝術化的手法勾勒細描、填色暈染在銀幕上。那永遠看不到全景的斗室，不見頭尾的窄巷樓梯，總是寧靜無人的街道樓房，將這對男女的緊緊圍繞，也將他們的情感交疊糾纏在一起，卻無出路，更不見結果。

　　這種捉摸不定、似假還真的男歡女愛，也在周慕雲和蘇麗珍的猜度揣測中，在他們對另一半的模擬排演中，漸次顯影呈現。真的感情靠著假的演出，透出了欲拒還迎的矛盾掙扎和難以割捨的俳徊惆悵。

　　我尤其歎服於王家衛對電影空間、配樂和演員的一體掌握。概括的說，《花樣年華》完全是以狹小空間拍成的電影，但是王家衛賦予這狹窄的場景深邃的情感空間，而讓簡單的事件，產生出曲折動人的敘事張力。接著，音樂和演員一起被收攏進來，讓若有似無的情節，產生了綿密的推演發展。

　　屢在敘事手法上創新風格的王家衛，這次讓推移的鏡頭、封閉狹小的場景、流動的音樂、優雅的人物，一起被納入電影的敘事體中，成為不是情節的敘事單元，而完成整部電影的「敘述」，而在這個「敘述」被完成的同時，觀眾的心也被無以名狀的惆悵所充滿！

順流逆流
TIME AND TIDE

導演：徐克 **編劇**：徐克、許安 **攝影**：高照林、邱禮濤 **剪接**：麥子善 **美術**：張世傑、陸叔遠、周世雄 **音樂**：韋啟良、恭碩良 **服裝**：陸叔遠、歐陽俠 **動作**：熊欣欣 **演員**：謝霆峰、伍佰、黃秋生、盧巧音、徐子淇、恭碩良 **出品／製作／發行**：哥倫比亞（亞洲）／電影工作室／安樂 **票房**：4,465,047 **映期**：19／10〜15／11

當多數香港新浪潮的導演早不知「掛」在哪裡的時候，徐克還是展現豐沛的創作力與製作力，走在電影潮流之上，拍出讓人眼睛一亮的《順流逆流》。

做酒保的阿政（謝霆峰），投入吉叔（黃秋生）的保鑣公司，想賺一筆錢交給與自己一夜情而懷孕的女警。「退役」傭兵阿傑（伍佰）帶著老婆回到香港，卻被迫要去暗殺自己的岳父。結果做保鑣的和做殺手的成為莫逆之交，在香港那擁擠狹小的大樓屋村內火拼來自南美的傭兵集團！

不論從作者風格、類型開創或是商業潮流來看，徐克的電影總有可觀之處。以《順流逆流》而言，啓用新進小生謝霆峰搭配台灣搖滾樂手伍佰，便是一個聰明的巧思創意。至於在角色設計和人物描繪上，更看出徐克的匠心獨具，讓伍佰的沒有演技成為表演，讓謝霆峰的過分俊美成為魅力，進而使這毫不搭佩的兩個人在銀幕上碰撞出迷人火花，展現明星風采！

於是，殺手電影和拍檔類型的俗套有了突破，而徐克固有的亂世情懷也有了新的代言人，在世紀末的香港坦言新的期盼。影片一開始便起於阿政的自述，講著世界的造成與男女的混亂，爲故事的開展做了導言，也揭露了主旨意涵。兩個男人因爲女人陷入亂局，而要尋找新的天地。阿政想離開香港，阿傑這個台灣人卻無法立足香港。是暫

別、是過客，香港這個城市沒有提供答案，而徐克依然惶惑不安。但是，主角所說的「從頭來過」，片尾新生命的誕生，以及阿傑的自尋生路，都可說是徐克對不確定未來的確定善意，更可說是香港九七後的再出發。

對徐克本人而言，《順流逆流》也可說是他的再出發。九〇年代的徐克雖說精力不減，但是在《東方不敗》和《黃飛鴻》之後，對主流電影的主導性卻逐步下滑，不如八〇年代那般神采飛揚。前兩年的創作低潮和不算成功的好萊塢經驗，似乎更讓他不再居於主流核心。因此，本片肩負著讓徐克再領風騷的重責大任，而整部電影前半段的信手揮灑，也讓我對他產生一新耳目的鮮活觀感。

只是到了後段的槍戰對決時，在拖沓冗長的拼鬥下，我似乎看到了徐克的老態。明明是精彩紛陳的樓房對戰，卻像是導演的困獸之鬥；體育場內的最後對決，則是捉襟見肘的乏力鋪排與渙散無神的情緒延宕。徐克的詭奇風格與張揚觀點，在商業包裝下悄然偃旗息鼓。或許也可以這麼說，港片慣有的蕪雜、荒誕與唐突，被製作出品的美國哥倫比亞修理整齊，使《順流逆流》成為行銷上的規格化商品！那是哥倫比亞的華語片，而不是徐克的港片！～ぐ

救薑刑警
CLEAN MY NAME, MY CORONER!

導演：阮世生　**編劇**：阮世生　**攝影**：馮遠文　**剪接**：梁國榮　**美術**：李丹妮　**音樂**：羅堅　**動作**：陳中泰　**演員**：吳鎮宇、張家輝、狄龍、車婉婉、潘源良、林曉鋒　**出品／製作／發行**：美亞／天下／美亞　**票房**：3,376,682　**映期**：3／11～22／11

編劇失算，導演無方，阮世生讓《救薑刑警》成為一部乏味的電影，令一向精彩動人的演員都顯得平淡無趣。

輝（張家輝）是吊兒郎當的臥底警察，祺（吳鎮宇）是家中富有生活規律的法醫。輝在假鈔交易時眼見拍檔雄帶著兩千萬眞鈔落跑，槍林彈雨下也脫身而出，卻在路上遭到臨檢，又在後車廂中發現無頭無手的男屍。輝百口莫辯只好逃跑，而被長官劉 sir（狄龍）認定是他殺了拍檔捲款潛逃。

輝爲了洗刷冤情查出眞相，脅迫負責驗屍的祺加以配合，一起調查眞相。這時出現一個神秘的黑衣人處處截殺輝與祺，原來劉 sir 在亞洲金融風暴後陷入巨額負債、妻離子散的絕境中，只好鋌而走險。

本片的故事創意不錯，讓吳鎮宇改換形象演出木訥規矩的法醫算是一絕，和張家輝的搭檔也是有趣的組合。影片由吳鎮宇講述法醫工作的一場戲作爲開場，相當具有黑色幽默和荒唐喜感，爲全片立下一個奇異引人的基調和另類顚覆的風格。

不過就演個十來分鐘吧，整部影片就呈現出一種了無生氣的狀態。劇本看來是要往風格之作的方向走去，拍得卻是暮氣沈沈、刻板乏味毫不帶勁。接著劇本的漏洞是愈來愈多、愈來愈大，讓人看的興味索然。

既然要在無頭男屍上作文章，而且還有法醫可以進行科學辦案，卻沒看到一個人往這個方向好好進行調查。吳鎮宇演出的角色不在專業上發揮，做足戲分，只能跟著嫌犯亂跑，眞是白白浪費了他所獨具的演技。

當觀眾已經想到三種以上脫離困境的方法，以及十個以上的不合理情節，卻依然看見主角深陷泥沼時，請問誰還會有耐心繼續看下去呢？結果就變成編劇導演在故作聰明、故布疑陣，卻一點也說服不了人。

阮世生像是要在懸疑中玩另類，另類中玩風格，可惜最後卻成了四不像。張家輝的喜劇演出流於擠眉弄眼，深層情緒則是停留表面，兩邊都不到位。吳鎮宇和狄龍都是「自我救濟」，以洗練精準的演技和自

己的演員丰釆爲角色加分！也讓全片留下唯一讓人記得的身影！🦩

天有眼
COMEUPPANCE

監製：杜琪峰　**導演**：趙崇基　**編劇**：唐素芬、趙崇基、李純恩　**攝影**：張東亮　**剪接**：尹喆　**美術**：黃知敏　**演員**：陳小春、譚耀文、陳錦鴻、吳興國、呂國慧　**出品／製作／發行**：一百年／銀河映像／中國星　**票房**：243,650　**映期**：16／11～30／11

　　趙崇基的作品均有其個人風格，但是並不見得顯著強烈；「九七」後不論監製或導演作品，杜琪峰皆以突出甚至帶有實驗意味的風格，拍出兼顧主流趣味和另類色彩的作品。這次二人合作的《天有眼》改編自李純恩的小說《天道狙擊》，符合了杜琪峰／銀河映像近幾年的製片方向，而趙崇基的表現則是稱職卻不搶眼。

　　曾在底片沖印廠工作的宋平在酒吧目睹黑社會大哥的囂張行徑，便以化學藥品下在酒中將其毒死。警探張志華（陳錦鴻）負責調查，報社記者陳克堅（陳小春）則是將此事編寫成小說刊登。

　　一次成功之後，宋平如替天行道一般，又在餐廳毒死另一黑道人物，而陳克堅依然將其改編成小說，結果不只受到讀者喜愛，還引起張志華和宋平的注意，更令黑道大佬（吳興國）懷疑他與兇手有關。面對黑道的威脅，陳克堅隨手瞎編新的毒殺命案，不料宋平反運用小說中的手法毒殺惡人。如此一來，警探要陳寫出自首結局，黑道大佬則是以他的小說情節設下圈套，讓宋平自投羅網！

　　全片的故事創意頗佳，情節的鋪排也頗具戲劇效果。編劇導演不斷運用前後倒置的方式，來引發觀眾對事件前因後果的好奇，牽引觀眾的觀影樂趣，也爲全片製造出一種另類的推理趣味。

　　我們先看到黑社會大哥的死亡「迷題」，接著由目擊者回溯當時

情景,然後才從主角宋平身上看到全部經過,迷題終於揭曉!如此先結果再原因的鋪排方式,又契合了電影故事與人物角色的設計發展。原本是記者改編兇案,結果卻變成兇手以小說爲殺人藍本。主客異位,情節逆轉,將全片帶入一個難以預料的結局中。

可惜的是,在這個頗具獨特風格和另類色彩的電影中,趙崇基的導演手法相比之下卻顯得保守平實,不夠張狂大膽,特別是對三個主要人物的描寫顯得稀鬆。

片中三個全無關係卻因爲兇案和報紙小說而隱然連結的主角,並沒有在趙崇基的鏡頭下產生有趣的互動。雖然屢有設計三人的不期而遇,或是有心刻畫勾描一種不著痕跡的牽引,結果卻還是船過水無痕。

這不禁讓我想到杜琪峰的《鎗火》!人物之間看來是無言無語、互不牽扯、各有所職所司,但是彼此已被一條看不見的鎖鏈緊緊纏繞,難分難捨而張力十足。相比之下,《天有眼》的力道便顯得匱乏,讓「惡有惡報、替天行道」的主題少了讓人回味的興味! ✎

神偷次世代
SKYLINE CRUISERS

導演:葉偉信 **編劇**:司徒錦源、鄭思傑、郭子健 **攝影**:陳志英 **剪接**:張嘉輝 **美術**:文念中 **音樂**:韋啟良 **服裝**:吳里璐 **動作**:楊德毅 **演員**:黎明、陳小春、雪兒、李燦森、舒淇、杜德偉、龍剛、尹子維、王合喜 **出品/製作/發行**:嘉禾(中國)/電影人/嘉禾 **票房**:8,549,418 **映期**:24/11~21/12

以「次世代」爲名,本片似乎是要做爲《神偷諜影》的續篇,同樣是以一群無根的香港人爲主角,縱橫國際,完成不可能的偷竊任務。

2000

以Mac（黎明）和Bird（陳小春）為首的偷竊組織，接受一名倖免於難的醫學博士的委託，偷盜治癌新藥，以免該藥為惡人所專有謀取暴利。在任務失敗後，Mac發現醫學博士早已身亡，背後的主使者卻可能是早已反目成仇的昔日夥伴。於是一場爾虞我詐的竊盜任務再次展開，Mac也終於面對宿敵，展開一場殊死戰。

《神偷諜影》類型模式襲自湯姆克魯斯的《不可能的任務》，《神偷次世代》則像是兩集《不可能的任務》的綜合版。《不可能的任務2》要面對的是病毒和解藥，《神偷次世代》片要偷的則是治癌聖品；阿湯哥的對手是舊時的同僚，黎明要對付的是昔日夥伴；阿湯哥愛上對手的女人，黎明似乎也傾心於仇敵的愛人。至於竊盜過程中的電腦技術支援，防護措施的設置，偷天換日的身分對調，也都可以見到兩集《不可能的任務》的影子。

雖有襲用模仿之嫌，《神偷次世代》還是努力要在製作和商業兩方面尋求突破。在拍攝技術上，即便比不上好萊塢那般精準，總也算是有板有眼，勉強可以取信於觀眾。在商業賣點的設計和操作上，黎明、陳小春、舒淇和杜德偉的明星魅力都有引人的興味；異國風情和橫跨國際的場面調度可謂精彩豐富；動作打鬥、飛車追逐和偷竊場面偶有凌亂之處，但是整體而言流暢俐落，有不錯的發揮。

相比之下，劇情鋪陳和人物性格便顯不足，甚至頗多不近情理之處，令整部影片缺少戲劇張力，降低了情節事件的說服力，更讓情緒的起承轉合成為公式操作。至於導演葉偉信的個人風格，也在強勢的商業包裝下衰減，收攏到計算精密的商業賣點中，反不如他之前的商業小品那般有趣搶眼、自由率性！

在力拼好萊塢的商業包裝和跨足國際的企圖下，《神偷次世代》片裡的香港人延續了「九七」後同類型電影的背景設計，總是一群不再立足於香港，而必須在亞洲與國際間奔波的無國之人。他們不再替香港政府工作，更不會為中國效命。他們只是在利益考量下追逐個人

前景，實踐個人願望。他們的過去不必再提，一如陳小春所飾演的
Bird在影片最後對Mac所言，而Mac也終於脫困於過往的遺憾。

　　「九七」之後的香港人在短暫的迷惘後，開始尋到了新的方向。
《神偷次世代》片以「次世代」爲名，將「家」擺在澳洲，即便被偷
竊一空，衆人卻還是樂觀昂揚向前／錢看。當下的香港人或許眞如本
片中的人物一般，開始快樂起來！ ❧

特警新人類2
GEN-Y COPS

導演：陳木勝　**編劇**：莊文強、陳翹英　**攝影**：潘耀明　**剪接**：張嘉輝
美術：余家安　**音樂**：金培達　**服裝**：余家安　**動作**：李忠志　**演員**：
陳冠希、馮德倫、李燦森、Maggie Q、顏穎思、孫國豪、鍾麗緹、黃
秋生　**出品／製作／發行**：寰亞　**票房**：11,743,706　**映期**：14／12～
7／1

　　《特警新人類》成功之處，在於它配合時代，創造出一個新鮮有
趣的「原型」，更一舉結合新進演員，捧出新的銀幕偶像如謝霆鋒、
馮德倫等人，而讓影片成功賣座，進而有了拍攝續集的可能。然而就
像所有的續集電影一樣，在原本一新耳目的「原型」成爲重複後，
《特警新人類2》要拿什麼來作爲號召呢？

　　走了一個謝霆鋒，找來另一個毫不遜色的帥哥陳冠希壓陣，再加
上Maggie Q 和顏穎思的幫襯，《特警新人類2》擺明是要打偶像牌來
吸引觀衆，同時再加上機器戰警與一票老美FBI來擴大「事端」，讓全
片搞得熱鬧非凡，頗有超越前作的氣勢。

　　故事從美國的機器戰警遭駭客入侵展開，於是在加強戒備的情況
下到香港參加軍備展示，至於那幾位新人類作風的香港警察，就成爲
FBI的小跟班。當機器戰警再次被駭客入侵並被成功劫奪後，香港的

2000

新人類特警在身染重嫌的情況下，不僅要追查首惡分子，同時還要躲避FBI的追捕並洗刷冤情。一場接一場的混戰於焉開始，最後終於在中國與香港機器人的協助下，將壞人收拾乾淨！

　　既然是續集，就不能像第一集那樣再玩一個「新人類」的趣味，所以就像大多數的續集電影一樣，把規模搞大、演員加多成為不二法門。不過除了新生代的帥哥美女外，《特警新人類2》居然還在玩機器戰警這種老把戲，實在顯得創意缺缺，即使還有電腦駭客來作伴，但是看到機器戰警那付不怎麼高科技的模樣，就不知道這部電影還能有什麼吸引人的地方了。香港的製片工業即使努力，總還是距離好萊塢一大段距離。一個機器戰警徒然是在自暴其短！

　　至於在人物設計和故事鋪排上，不如上集也無法再有引人新意。在角色方面，頭號主角陳冠希性平格板，搭檔的Maggie Q只像是模特兒走秀（她的角色是FBI探員而不是「查理的天使」，怎麼每次出場都穿得明亮動人、性感十足），孫國豪的演出更註定他不能成為演員，結果反倒是配角李燦森最為搶眼突出，予人深刻印象。劇情方面則是一如多數的港片，純粹製造場面噱頭卻無情理安排，實在難以引人入勝。

　　像是一場亮麗的煙火，《特警新人類2》帶來愉悅的感官刺激，不過整個故事看下來，我倒是對片中香港人處境頗有聯想。當美國的幹員帶著機器戰警到香港後，我們看到的是香港警察近乎「喪權辱國」的卑微，威風的特警甚至成為茶水小弟（陳嘉上的《公元2000》中的警察也是有類似如此的處境）！香港人什麼時候變得如此不堪？看來「回歸」和「一國兩制」並沒有帶給他們什麼驕傲與自信。或許一切還是靠自己！主角的失憶、洗刷冤屈到一掃陰霾、重振雄風，似乎就成為香港人在面對新時代時，所表露出的一種自我追尋與重新肯定吧！🐬

阿虎
A FIGHTER'S BLUES

監製：劉德華、爾冬陞、褟嘉珍　**導演**：李仁港　**編劇**：張志成　**攝影**：姜國民　**剪接**：鍾偉釗　**美術**：馬光榮　**音樂**：黎允文　**服裝**：莫均傑　**動作**：徐寶華　**演員**：劉德華、常盤貴子　**出品／製作／發行**：天幕／中國星　**票房**：19,293,275　**映期**：21／12～7／1

　　日本偶像常盤貴子演修女？這樣要怎麼跟劉德華扮情侶談愛情呢？《阿虎》的故事要如何才說的通呢？

　　號稱是劉德華從影演出的第一百部電影，《阿虎》從劉德華演出的拳手孟虎出獄開始說起，一方面看他前往泰國尋找舊愛Pim所留下的女兒，一方面回溯他十多年前叱咤香港拳壇的風雲往事。在日本修女（常盤貴子）的協助下，阿虎找到了他的女兒，開始彌補那失去多年的父女親情，並且在修女所辦的孤兒院中暫居下來。

　　在一次拳擊賽中，阿虎被拳壇人士認出，並揭發其打假拳，以及導致他入獄的拳賽意外。為了拾回自己的尊嚴，為了挽回女兒對自己的敬愛，阿虎決心挑戰泰國拳王，重新站上擂台，一結多年以來的憾恨！

　　向來喜歡扮演悲劇英雄，劉德華在自己監製的情況下，《阿虎》悲情的基調頗類似劉德華單獨挑大樑演出的英雄片。又或許是因為爾冬陞的參與，全片的故事精神、人情調性都讓我聯想到同樣是由劉德華演出的《烈火戰車》。但是就情節鋪排、人物設計，以及煽情感動而言，反有新不舊的缺憾。

　　導演李仁港的作品一向有強烈的個人風格，不過也有短於人情的問題。所以在攝製技術的操作上，《阿虎》自有可觀之處。但是對於不甚通順的劇本，李仁港似乎也是束手無策。

　　也許是著眼於亞洲市場，更是要面對好萊塢的商業強勢，《阿虎》

2000

一如近年來大製作的港片，不論取材或是選角，都超脫出香港本身。所以劉德華打泰國拳，愛上泰國女人，然後順理成章的到泰國尋親。但是再下來的故事發展和人物設計就有點說不過去了。

常盤貴子演出的日本修女在泰國辦孤兒院？不奇怪？她還能說泰國話、英語、廣東話？也不奇怪？然後電影看的多的觀眾應該都猜想的到，既然找來常盤貴子，當然要負責和劉德華談情說愛，可偏偏她又是個修女，難不成要她還俗！好吧，我就看你編劇要怎麼辦下去。果不期然，到最後還真是一個硬生生的轉折告訴大家常盤貴子不是修女，可以談戀愛了！然而難堪的是，前面都已經這樣尷尷尬尬的演四分之三的戲了，剩下的四分之一還能如何？

所以來一段「洛基」吧！訓練再訓練！努力再努力！然後站上擂台一決生死！五回合打完，愛人淚流滿面，女兒呼天搶地，阿虎也終於贏得眾人的尊敬、重拾人生的驕傲！觀眾更可以感動莫名地走出戲院！李仁港在這終場時分的處理可謂拿捏準確，再次成功地將劉德華塑造為一個永難忘懷的悲劇英雄！

除了最後這場煽情大戲，《阿虎》拍得就是有些左支右絀。不論是父女親情，男女愛情，還是英雄性情，都是有拍沒有到。明明該是真情流露之際，卻感受不到那股觸動心扉的力量。這可能就是港片近年來的通病！尋找外援強化卡司！跨洲越海搞大場面，結果遷就了商業市場，也成功賺取票房，但是論起電影本身，反不如一些謹守分寸之作（好比杜琪峰將劉德華捧上影帝寶座的《暗戰》）。

雖然如此，比起香港上片時同檔期的幾部大型製作，《阿虎》的表現仍然稱得上是有為有守，劉德華也該獲取肯定的掌聲！✦

薰衣草
LAVENDER

監製：鍾珍　**導演**：葉錦鴻　**編劇**：葉錦鴻　**攝影**：關本良　**剪接**：李明文　**美術**：潘志偉、奚仲文　**音樂**：伍樂城　**服裝**：吳里璐　**演員**：金城武、陳慧琳、陳奕迅、鄭佩佩　**出品／製作／發行**：嘉禾（中國）／嘉禾　**票房**：13,546,061　**映期**：22／12～7／1

　　每天飄一個汽球，吃一碗泡麵，在浴缸裡流淚，Athena（陳慧琳）在風雨交加的夜裡，收留一個跌落在露台上的天使（金城武）。靠著愛心才能存活的天使，暫時飛不回天堂，所以開始在人間幫Athena尋找真愛。

　　葉錦鴻的文藝片總有一種純真之情，在向來世故的港片中屬於少見！但是在商業包裝之後，他的輕巧創意不免被抹上厚重脂粉，偶爾顯得濫情與矯飾。

　　《薰衣草》就是如此！

　　開始時以蒙太奇的手法點出陳慧琳的哀傷失意，是頗有巧思的設計。看見陳慧琳浸在浴缸中流淚而淚珠如氣泡浮出水面，則是讓人心動的寫意抒情；藉由金城武的墜落露台點明了陳慧琳的孤獨生活，也引導出金城武的一派天真與善良；陳奕迅頂個黑人爆炸頭演出鍾情金城武的同性戀，是討喜的角色穿插。至於做為影片號召的薰衣草，未必真有戲劇效果，卻是流行賣點與商業考量。

　　所以，《薰衣草》就成了一部充滿包裝的電影。

　　薰衣草試用來包裝陳慧琳，讓她有個時髦的行業，投合時興的風潮，迎合大眾的好奇，配合市場的流行。

　　用天使的身分來包裝金城武是成功的設計，相當符合金城武的演出特色和銀幕魅力。除了雪白羽翼，向來在天上飛的天使在落地之後開始需要鞋子，而一雙舊靴和各式各樣的新鞋，不但成了金城武的行

頭，更是葉錦鴻表情達意的工具。

　　除了一頭捲髮，還要加上一隻毛茸茸的小狗。陳奕迅不只有了同性戀做為身分的包裝，還有了搶眼的外型和活生生的道具。

　　當然，還有大大小小的包裝，如包裝思念的橘色汽球、包裝乏味生活的泡麵、包裝浪漫愛情的而充做鞦韆的工地吊台。最重要的包裝，就是片尾時的一大片薰衣草園地。

　　透過所有的包裝效果，葉錦鴻的確讓《薰衣草》成為一部賞心悅目的愛情電影，而沒有一般港片的世故精明（好比《每天愛你八小時》），也沒有刻意求工的肉麻造作（如《星願》），更沒有故作姿態的抒情說理（就像《玻璃之城》）。

　　最終說來，《薰衣草》就像是一種沒什麼負擔的氣味。天使總是要回到天上，但是不用因此為主角擔心，也不必顧慮到劇情的合理性。一切可以盡是一場夢幻，醒來之後，還是有一個金城武掉在陳慧琳的露台上，還是有一段情緣等著開始！

　　在聰明巧慧的包裝下，還有什麼踏實的眞情眞愛呢？

2001年

- ◆特務迷城
- ◆鍾無艷 WU YEN
- ◆重裝警察 HIT TEAM
- ◆老夫子 2001
- ◆情迷大話王 EVERYDAY IS VALENTINE
- ◆九龍冰室／酷！英雄 GOODBYE MR. COOL
- ◆等候董建華發落 FROM THE QUEEN TO THE CHIEF EXECUTIVE
- ◆走投有路 RUNAWAY
- ◆愛上我吧 GIMME GIMME
- ◆幽靈人間 VISIBLE SECRET
- ◆同居蜜友 FIGHTING FOR LOVE
- ◆瘦身男女 LOVE ON A DIET
- ◆少林足球 SHAOLIN SOCCER
- ◆蜀山傳 THE LEGEND OF ZU
- ◆全職殺手 FULLTIME KILLER
- ◆絕世好 Bra LA BRASSIERE

2001

特務迷城

監製：成龍　**導演**：陳德森　**編劇**：岸西　**攝影**：葉永恆　**剪接**：鄺志
良　**美術**：麥國強　**音樂**：金培達　**服裝**：陳顧方　**動作**：董瑋、成家
班　**演員**：成龍、徐若瑄、曾志偉、吳興國、Kim Min Jeong　**片長**：
108 分鐘　**出品／製作／發行**：嘉禾電影（中國）　**票房**：30,007,006
映期：18／1～3／3

　　近兩年的成龍以好萊塢作品《尖峰時刻》、《西域威龍》，確立了
他在美國，甚至世界影壇的地位。同時，專業的拍攝技術和製片規
模，也增加了他的巨星魅力，更可能延長了他的演出壽命。但是對創
意的發揮而言，特別是他拿手的動作場面的設計與開創，卻受限於好
萊塢的各種「規矩」，而產生一種倒退。至於他的上一部港產片《玻
璃樽》，更是一部讓影迷如我失望而返的影片。幸好在新的世紀，成
龍可以用他新作《特務迷城》，向眾人宣告他寶刀未老、活力十足！

　　一如九〇年代成龍電影的模式，《特務迷城》的主角只是一個平
凡的健身器材推銷員，而他孤兒的身世，讓他有可能是韓國間諜的兒
子，促使他前往土耳其解開一個謎題，更因此不由自主地捲入一樁國
際犯罪中。最後在美國情報人員的協助下，他單槍匹馬剷除首惡（吳
興國），也才發現事實真相和自己所扮演的角色，而欣然成為一個特
務。

　　擺開了好萊塢的束縛，成龍終於可以在自己全盤操控的電影中一
展身手。這樣的自由發揮並不只是如影片後段所有的飛車追逐、高空
墜落，或是任何一段搏命演出。最教人興奮，同時也是最具創意和成
龍特色的動作場面，反而是影片前段的商場追逐，以及中場時裸身在
土耳其街市中和惡徒鬥毆的演出。只見成龍在各式各樣的場景中活蹦
亂跳，用盡地形、地物所具有的趣味展現肢體動作，揮灑自如又幽默
滑稽。好比在狹小電梯中的束手束腳的僵持，在市集中裸身追打卻又

能遮住身上「重點」，以及用一大長幅的白布纏繞全身成為女性裝束，在在充滿靈活巧思與雅俗共賞的幽默戲謔。

藉替身以完成賣命演出，是每一個動作巨星都可享有的特權。但是成龍式的動作演出，卻是全世僅有的專賣。這在成龍的好萊塢電影中只能牛刀小試的表演，終於可以在他的港片作品中大開大闔、精華出！

在精彩的動作戲外，文戲的處理經常是成龍作品的弱項。雖然如此，成龍總是立意良善地要在他的電影中放入正面訊息。徐若瑄演出的孤女便是成龍藉來說道理所設計的角色，不算成功，但也不必強求。倒是成龍電影中不意流出的意識，才是興味所在。

非主動性的脫離自己的軌道，而被迫捲入非關己身的複雜事件中，一直都是成龍電影中主角要面對的困境，也是一個隱含性的戲劇主題。只是在八○年代的成龍還有香港可以依歸，或是用香港作為解決道德難題的標準。所以他在《A計畫》續集中能夠坦然地只為香港而不去涉入中國革命；《警察故事》的搏命前提也是為了香港安定。但是到了九○年代，一方面他的影片規模必須順勢推向國際，另一方面也是因應香港地位的改變，成龍不再是捍衛香港的警察，轉而成為一個不具國家、地域與民族身分的個人英雄。

延續了《我是誰》的失憶與身分追尋的主題意識，這次的成龍則是以孤兒身世步入尋父之旅，更讓他被不知名的力量隱隱操控。韓國間諜、美國特務、國際罪犯都在左右著他的前途，而他只能在其中閃躲迴避、勉力周轉。至於香港的地位，一如《簡單任務》、《一個好人》等片中的情形，只是一個簡單的背景。當《特務迷城》結束而成龍在義大利扮演特務時，似乎更確定了他要以全新身分走出香港的清楚意向。

迷城不再！前途是否大好？

鍾無艷
WU YEN

監製：杜琪峰、韋家輝　**導演**：杜琪峰、韋家輝　**編劇**：韋家輝、游乃海、黃勁輝　**攝影**：鄭兆強　**剪接**：羅永昌、黃永明　**美術**：余家安　**演員**：鄭秀文、張柏芝、梅艷芳、黃浩賢　**片長**：120分鐘　**出品／製作／發行**：銀河映像／中國星　**票房**：27,241,316　**映期**：18／1〜21／2

　　杜琪峰、韋家輝和編劇游乃海的組合，在九七後拍攝出一系列創意獨具的作品。而從《孤男寡女》到《辣手回春》，可以見到他們已然從九七後的風格耀眼、技法創新和影像實驗中蛻變而出，企圖以精準的商業操作搏取賣座成功。《鍾無艷》延續此一路線，將一個能令你我眼睛一亮的商業賣點，製作成一部讓觀眾拍案叫絕的現代古裝喜劇！

　　以「有事鍾無艷，無事夏迎春」為故事前提，找來梅艷芳反串昏君齊宣王，讓鄭秀文扮醜婦鍾無艷，又讓張柏芝變成可男可女的狐狸精夏迎春，便是眼光獨到的商業考量。這三個角色以戰國時代的合縱連橫為背景，在宮廷內大玩爭風吃醋的情節主軸，則是被編導以極富現代感的方式處理，一如多年前杜琪峰拍攝的周星馳喜劇《審死官》。

　　在幾乎全為宮廷內景的情況下，只見這三個主要角色和四個配角大玩你追我跑的遊戲。鄭秀文時醜時美，張柏芝忽男忽女，梅艷芳女伴男、男裝女，以及在身分外貌變易下所產生的情感糾葛，就成為全片樂此不疲、再三反覆，卻又無以為繼的賣點。

　　所以，整部影片就只是環繞在「有事鍾無艷，無事夏迎春」這個前提和三個角色的身分上做文章，初看有趣的創意卻無法在戲劇上再做開展與發揮，演員的喜劇演出也就只能停留在表面的擠眉弄眼、變

裝變性。可惜的是反串男人的梅艷芳不如她在《審死官》中的大女人地那般意興風發;鄭秀文的活潑飛揚、大而化之的喜感不輸她在《孤男寡女》中的演出,卻受限於角色的情感深度;張柏芝只是貌美形對,並無亮眼表現。

雖然如此,全片在男女性別與愛情抉擇上面所作的文章,倒是奇巧有趣、引人興味。在編劇游乃海的筆下,女人對愛情的堅持居然成為面容上的醜陋印記;可男可女的狐狸精在懷孕後不僅變不回男生,還願意安安分分地共侍一夫;無良的男人必須扮成女人去捉姦、去逃命,居然還引發一場混亂的同/異性戀。

以男女差異和兩性情愛大肆發揮,游乃海的《鍾無艷》有顛覆、有保守,有無厘搞怪也有戀戀深情,有新鮮創意但是也有陳言俗套、無聊反覆。至於對杜琪峰和韋家輝而言,雖是技術扎實的商業操練,卻是意料之外的商業失算! ✍

重裝警察
HIT TEAM

監製:林超賢、張民光 **導演**:林超賢 **編劇**:李厚頎、吳煒倫 **攝影**:張東亮 **剪接**:陳祺合 **美術**:張世傑 **音樂**:韋啟良 **演員**:吳彥祖、杜德偉、彭敷慈、何華超、谷祖琳、潘哲玄、巫奇、錢嘉樂 **出品/製作/發行**:夢創庫/寰宇 **票房**:2,265,354 **映期**:22/2～21/3

是「殖民地」,是「特區」的香港,警察取代軍人,成為港人在銀幕上投射「香港認同」的對象!《重裝警察》以兩代警察的對決,說明了港人從「殖民地」過渡為「特區」後的認同轉變。

阿豪(錢嘉樂)在一次臥底任務後重傷身殘,又被懷疑變節,無法獲得醫療賠償。同僚好友在Don(杜德偉)的號召與計畫下,打劫

當初導致阿豪受傷的地下錢莊以湊足醫療費。

因身分曝光，Don 等人在打劫時誅滅錢莊內的黑道分子。阿聰（吳彥祖）所帶領的「Hit Team」全力展開調查，錢莊老板也召募殺手設下圈套。Don 等人則因為搶劫所得不敷醫療所需，決定再次打劫錢莊。

三方你追我逐、鬥智鬥力。結果 Don 等人打劫時遇伏，和錢莊殺手激烈槍戰，非死即傷，Don 還被隨後趕到的阿聰逮捕。為了救出被挾持的伙伴，Don、阿聰和「Hit Team」的隊員攻入歹徒巢穴，展開一場生死大戰！

延續著陳嘉上的「飛虎」類型，在刺激緊張的槍戰動作和節奏明快的故事鋪陳下，林超賢的《重裝警察》相當精彩好看。而在簡單的劇情下，本片和陳果的《去年煙花特別多》有著相似的命題。

陳果以「九七」的政權移轉為背景，描繪港籍英軍在「英國旗下當英雄，在特區徽下做黑社會」的荒謬處境。《重裝警察》開始於一九八八年阿豪就職警隊的宣誓，其效忠對象為殖民地政府與英國女皇。他的同袍好友們為了籌足醫藥費而退出警界成為搶匪，和特區徽下的新生代「重裝警察」交戰。

負傷又被懷疑忠誠而無法求償的警察，隱喻了港人被英政府「交接」（或出賣）的難堪處境。由年輕警察所組成的「Hit Team」，是一群在特區徽下照章辦事的菁英，不時出現在背景的特區徽幟，象徵著今昔不同的身分與認同差異。宣誓效忠英女皇的警察，在香港成為一國兩制的特區後，又該向誰盡忠職守？

沒有軍人，警察可說是最具香港意象與認同的銀幕象徵。當一九八八年的警察非死即傷或坐牢，而特區徽下的年輕警察團結合作殲滅悍匪時，香港人也順利轉換了認同對象。

九七後就甚少看到類似《飛虎》的軍裝警匪片，倒是在銀幕上看到不少國際神偷、便衣刑警和特攻特警。到了二○○一年，新生代的

警察又穿上一身裝備，出身入死打擊罪犯，甚至一掃前朝遺老。香港人的新時代已然到來！🐾

老夫子2001

監製：徐克　**導演**：邱禮濤　**編劇**：徐克、司徒慧焯、邱禮濤　**攝影**：余國炳　**剪接**：陳祺合　**美術**：何志恆　**音樂**：麥振鴻　**服裝**：馮君孟、關美寶　**電腦動畫**：黃宏顯　**動作**：孔祥德　**演員**：謝霆鋒、張柏芝、陳惠敏、黎耀祥、張堅庭、羅冠蘭　**出品／製作／發行**：一百年／電影工作室／中國星　**票房**：18,360,926　**映期**：5／4～16／5

面對新世代的觀眾，《老夫子》成了活蹦亂跳的電腦動畫，和新生代偶像謝霆鋒、張柏芝搭檔演出，看看能否在徐克的監製下，再創風潮。

幹警察的「鋒」（謝霆鋒）與萬人迷的張老師（張柏芝）原是一對愛侶，卻因為老夫子和大番薯被黑社會追殺而受累，橫遭車禍並且失憶。鋒陰錯陽差地被黑社會老大當做救命福星收為乾兒子，張則是被議員母親安排婚嫁，二人相見不識，老夫子和大番薯居於其中狀況頻頻，終於在最後促成這一段良緣。

雖有老夫子，整部影片走的倒不是《老夫子》四格漫畫的幽默詼諧，而是港式喜鬧劇的脫線演出和瘋狂搞笑。以香港電影工業的水準而言，用電腦動畫做這樣的表現自然不如好萊塢來的出神入化，而最大的困難也不僅止於此。

其實就技術層面而言，《老夫子》可以算是過關，麻煩的反而是要用一個什麼樣的劇本能把老夫子和大番薯等人安安切切、服服貼貼地和電影中的真實角色放在一起，相乘相加後得到最好的喜劇效果！

所以謝霆鋒、張柏芝配上老夫子與大番薯便是相當清楚的商業判斷，企圖將喜歡謝、張的新生代觀眾和當初沉迷漫畫《老夫子》的

「老」觀眾一網打盡。可是整部影片鋪排下來，卻發現老夫子和大番薯似乎只是純在搞笑，無法和其他角色與整體事件完全融合。就像把眞人和電腦動畫放在一起時所產生的距離一樣，總是有一種無法完全貼合的尷尬。只覺得眞實的演員不夠好笑，老夫子和大番薯也不夠幽默，倒是幾個配角頗有發揮，尤其黎耀祥那鬼靈精怪的演出為全片添色不少！

　　徐克的商業判斷往往有出人意表之處，好比以林青霞扮「東方不敗」，不只讓林青霞和武俠片在九〇年代初一領風騷，更讓後人在重拍《笑傲江湖》時都必須奉為典範。《青蛇》則是另一個顯例，當初用張曼玉重塑「青蛇」一角，幾乎就此改寫《白蛇傳》。因此當徐克要以電腦動畫重繪《老夫子》並加入眞人演出時，自然予人期待，看他能否成功讓一個「古董」型的漫畫人物在電玩時代獲得新生命？

　　用時下的技術可以重繪「老夫子」，但是徐克要如何讓老夫子的「時代」融入現今的香港？又要如何令老夫子的「幽默」和「搞笑」進入二〇〇一年？是要讓張柏芝和謝霆鋒的去配合演譯漫畫「老夫子」？還是老夫子要脫胎換骨，改頭換面？

　　徐克面對的最大挑戰不是技術上讓老夫子和張柏芝、謝霆鋒同登大銀幕，而是無法讓老夫子在那個年代所產生的幽默趣味，以及老夫子所代表的時代意識，成功地在現代社會中搬演出來。另一方面，或者是受制於老夫子原有的鮮明形象，而難以另起爐灶，重新用時下的觀念讓老夫子創出搞笑新招。結果徐克和導演邱禮濤除了讓老夫子圍著眞人主角插科打諢之外，沒有編排出讓人印象深刻的性格、情感與精采的表演。

　　不論是「東方不敗」或「青蛇」，徐克不僅重塑其形，更成功地將現代意識灌注其中，賦予嶄新的生命，進而打動當時的觀眾。至於《老夫子》，或許影片以原創作者王澤的退休做開場，便已標幟了「老夫子」時代的結束。徐克想以3D電腦動畫再造其光彩，可惜只畫出

了鮮豔的外型。未盡全功，但終歸是一次值得鼓勵的努力，更見出徐克的野心和商業膽色！🐟

情迷大話王
EVERYDAY IS VALENTINE

監製：王晶　**導演**：王晶　**執行導演**：葉偉民　**編劇**：王晶　**攝影**：潘恆生　**剪接**：麥子善　**美術**：張世傑　**服裝**：蔡彥文（黎明服裝指導：文念中、張柏芝服裝指導：利碧君）　**音樂**：雷頌德　**演員**：黎明、張柏芝、吳孟達、苑瓊丹、張達明　**出品／製作／發行**：寰宇／風雲娛樂、STAREAST　BOB最佳拍擋／寰宇　**票房**：10,993,905　**映期**：12／4～16／5

　　即使是文藝浪漫愛情偶像電影，王晶都要調入他的情色品味，讓《情迷大話王》的愛情顯得低級！

　　向來喜歡吹牛講大話的地產經紀OK賴（黎明）邂逅女職員Wonderful（張柏芝），雖被誤為富家子弟卻不說明，反而繼續冒用身分談情說愛，還湊錢幫Wonderful父親清還欠下的高利貸。Wonderful就此情迷OK賴，陷入愛河。怎知OK賴的身分被當眾揭穿，Wonderful因受騙而氣憤難當，與賴絕交。賴痛下決心不再說謊，以誠實在地產經紀上闖出一片天，更遠赴尼泊爾挽回Wonderful的芳心。

　　黎明和張柏芝的搭配頗具偶像效果，是稱職的銀幕情侶。把「講大話」當成男歡女愛的主軸和愛情分合的主因不算新鮮，但是被操作的取巧討好，可以見出王晶商業計算的功力。沒事還找個密宗大師玩點天機和姻緣，增加愛情魔力。只是王晶無法隱藏自己的低俗品味，總要拿性事作文章搞幽默做笑點，恰恰破壞了愛情電影應有的浪漫。

　　其實比起王晶搞的「強姦」系列，王晶在《情迷大話王》中算是收斂許多，但是為了搞笑就順手拿性開玩笑，甚至把性隱含在故事中

做賣點，開起低級玩笑就實在讓人難堪。好比女主角和姊妹淘的睡衣派對要講性，女主角要有性難題，男主角也要碰上性需求強烈的千金女，他的朋友更要陪睡湊錢。至於男人扮女人搞笑，女主角的母親和奶奶比胸部，父親的色急模樣，都是王晶一以貫之的情色趣味，只有低賤厘俗而無品味。

愛情電影以浪漫動人爲先，眞的在性上面作文章也無不可，好比HBO的Sex and City，機鋒處處而說盡當下的男女情慾愛念。王晶無此本事與才情，只能耍賤！幸好還算克制，讓本片多少還有情迷魅力！⤜

九龍冰室／酷！英雄
GOODBYE MR. COOL

監製：陳錫康、莊麗真　**導演**：馬楚成　**編劇**：楊倩玲、陳淑賢　**攝影**：馬楚成、汪鏐全　**剪接**：鄺志良　**美術**：張世宏　**音樂**：陳光榮　**造型**：吳里璐　**動作**：黃偉亮　**演員**：鄭伊健、莫文蔚、李彩樺、林雪、呂頌賢、黃品源　**出品／製作／發行**：嘉禾（中國）／紅／嘉禾娛樂　**票房**：5,312,824　**映期**：12／4～16／5

九〇年代的「古惑仔」鄭伊健，一如八〇年代的「小馬哥」周潤發，以其英雄形象標幟出一個社會的集體意識與一個時代的精神底蘊。《九龍冰室》則是讓鄭伊健在新的年代結束「古惑仔」的英雄事業，揮別舊世紀。

九紋龍在泰國刑滿出獄回到香港，在昔日兄弟康哥（林雪）爲他開設的「九龍冰室」中做侍應。過往社團中的手下聽說九紋龍回到香港，紛紛希望他重出江湖。不過九紋龍只想重新做人，而且眼前又忽然冒出一個六歲小孩叫他爸爸。原來這名幼子是九紋龍女友Helen（莫文蔚）所生，至於Helen也早已成爲江湖大姐級人物「馬交虹」。

王瑋

　　馬交虹對九紋龍舊情難忘，一心希望二人能攜手再戰天下。九紋龍不允，馬交虹遂吞下「火山」（呂頌賢）的貨以逼使九紋龍為她出頭。九紋龍迫於無奈，找上馬交虹的台灣幫派男友（黃品源）幫忙，而陷入一場江湖風暴之中。

　　由自己的原創故事出發，馬楚成將《九龍冰室》拍成一部極富文藝氣息而非逞勇鬥狠的「古惑仔」電影。以九紋龍這個角色為核心，輻射發展出四條情感戲。包括九紋龍與兒子的父子情、九紋龍與弟兄們的江湖兄弟情，以及他與昔日女友和兒子班主任（李彩樺）的男女之情。

　　與馬楚成的前作相比，《九龍冰室》不論對故事、人物或情感的處理，都平實動人許多，情緒的鋪排與轉折也是中規中矩，以「冰室」勾描香港風情也頗有況味，可惜的是做為主線的父子情顯得平淡而少戲味，雖然討好卻無深刻入骨之處。其他三組感情線只有九紋龍與馬交虹一組稍微突出，班主任對九紋龍的迷戀，康哥的重義講情，都只是過場陪襯。

　　類似九紋龍這樣的江湖英雄和單親老爸的人物塑造，在港片中是屢見不鮮。要退出江湖卻依然被昔日魅影纏繞！想要重拾親情卻發現時不我予！於是英雄往往尋不著出路，只能向著一條無法回頭的死巷前行。所以《九龍冰室》的故事不用進行太久，我就推想電影唯一的結局可能就是主角一死而化解所有問題。

　　一死並不足惜！但是馬楚成卻讓主角死的意外，死的毫無價值，雖然為全片留下一個感傷的結尾，但是情感卻流於表面，只能讓劇中人呼天搶地而難以感動觀眾，更無救贖或是其他陳義更高的主旨。不過整部影片倒是因為主角的死，而有一種告別古惑年代的意涵。

　　九〇年代的「古惑仔」將個人式的英雄主義帶入集體械鬥與社團鬥爭之中，將「小馬哥」的父兄式江湖倫理改寫為英雄出少年的插fit爭位。《九龍冰室》一心刻畫古惑仔的成熟心境與孤獨情懷，更讓當

初毫無家累的少年英雄一方面愧對亡父，一方面成為「老豆」，而回歸到傳統倫理綱常之中，甚至讓原本不顧幼子的江湖大姐也開始扮演母親的角色，馬楚成藉此讓《九龍冰室》多了一份感性的人文省思。

從血濺街頭到回歸家庭，從呼朋喝眾到孤單上路，古惑仔告別過往展開新生！

等候董建華發落
FROM THE QUEEN TO THE CHIEF EXECUTIVE

監製：南燕　**導演**：邱禮濤　**編劇**：楊漪珊　**攝影**：陳廣鴻　**剪接**：陳祺合　**美術**：馮元熾　**音樂**：麥振鴻　**服裝**：馮君孟　**演員**：艾敬、李尚文、鄧樹榮　**出品／製作／發行**：一百年／南燕／中國星　**票房**：161,705　**映期**：10／5～18／5

　　《等候董建華發落》是港片中少數直接以真實事件觸及「九七」交接的電影。在楊漪珊的原著及編劇下，邱禮濤對本片有著極佳的掌握，既能呈現出事件的真實性、社會環境的寫實性，也兼顧到人物情感與戲劇張力，不僅拍出一種「九七」面貌，也寫下一頁讓人感懷不已的歷史！

　　全片描述一九八五年的一樁雙屍命案，犯案者之一的銘仔因為尚未成年，於是被判為「等候英女皇發落」。晃眼十年過去，仍在坐監等候發落的銘仔因為徵文比賽而獲得譽玲的注意。譽玲前往監獄探視銘仔，進而發現這種「等候英女皇發落」卻遲遲未有發落的不合人權的現象，於是向梁議員陳情，進而結合其他受刑人家屬，一起向港府進行抗議。

　　港英政府稍作回應，卻仍有十多人無法獲得具體的判刑。九七交接在即，梁議員在「下車」前夕無法在立法局推翻前案，「等候英女皇發落」的犯人在「九七」後變成「等候董建華發落」！

　　原本「等候英女皇發落」可說是對未成年罪犯的一種善意，不料卻在政治情勢的轉變下成為戕害人權的推託之詞。「九七交接」前的港人處境由大法官交給了英女皇，多少說明了港人無法全權掌握自我前途的窘境。立法局的議員無法改變政治現實，只能在九七後黯然去職，難以再為百姓喉舌。至於當家作主的特首董建華呢？他又有多少權力？「等候董建華發落」又成為官僚殺人的藉口！

　　邱禮濤從聳動的戲劇性出發，但是頗能收斂商業電影的張揚舞爪，以飽含戲劇性的事件和人物為主軸，進而將影片帶入寫實的氛圍中，同時不忘以人性的衝突掙扎、情感的挫折磨難來推動影片的進行，藉此煽動觀眾的情緒，卻不曾對影片中的角色進行商業剝削，而是讓大家隨著人物的心情轉折做出反應，在真實與虛構的交織中，對劇情主題進行深入的思考與辯證。

　　我驚訝於邱禮濤拍出這樣的影片，更對香港能製作出如此水準的電影感到興奮。港片多半對歷史無知，香港導演的政治識見往往更是膚淺。邱禮濤並沒有利用《等候董建華發落》高喊個人的政治訴求或發表一時的歷史感懷，而是平平穩穩的拍出動人的情感，拍出歷史宿命下人民的荒謬境遇。犯罪者的人權、官僚制度的盲點，甚至「一國兩制」下港人的無奈，都紮紮實實、不偏不倚的呈現在銀幕上。

　　「不扮高深，只求傳真」的話語可用於邱禮濤拍攝《等候董建華發落》。也因為邱禮濤有足夠的識見將事件清楚傳真，《等候董建華發落》成為近年來港片少見有深度的作品！🦋

走投有路
RUNAWAY

監製：張民光、林超賢　**導演**：林超賢　**編劇**：吳煒倫、劉浩良　**攝影**：張東亮　**剪接**：陳祺合　**美術**：張世　**演員**：張家輝、黃秋生、黃

卓玲、安雅、彭敬慈、盧惠光　**出品／製作／發行**：夢創庫／寰宇　**票房**：860,485　**映期**：17／5～6／6

　　近幾年林超賢的表現頗為強眼，二〇〇〇年的《江湖告急》突兀有趣，大有卓然成家之勢。二〇〇一年的《走投有路》還算不錯，但是吃虧在劇本創意明顯不如《江湖告急》，明星風采也稍有遜色，影響了全片成績。

　　闖蕩江湖多年的「蛋散」（張家輝）因為整蠱搞怪，害到對頭大佬「雷氣」（黃秋生）賭馬該贏未贏，損失慘重，加上自己吞了老大「豺狼昆」的公款，遭到眾人追殺，便帶著唯一的跟班小弟「阿勁」（彭敬慈）逃往泰國的度假勝地逍遙快樂去也。

　　蛋散在泰國遇到美女「澄」（黃卓玲），阿勁遇到啞女（安雅），雙雙墜入情網。怎知雷氣和豺狼昆的殺手一前一後也來到泰國追殺蛋散，而澄竟是雷氣的情人。蛋散這時是逃命要緊？還是要為愛勇往直前？原來澄是雷氣的太太僱用來要殺死雷氣以奪家產的殺手，卻感於雷氣的深情而徬徨猶豫，遲遲無法下手。至於啞女也是受僱於人的殺手，一票人只好在槍林彈雨下想辦法逃生。

　　類似於《江湖告急》，《走投有路》也是在荒唐梯突的調性中描述著一個幫派混混的「胡作非為」，而且劇情發展乖謬無厘，大有語不驚人死不休之勢。但是種種刻意的情節設計和盡走險峻的轉折，不如陳慶嘉掌握《江湖告急》那般揮灑自如、風格彰顯，而且創意也不如陳慶嘉那般地絕妙率性、自成一格。

　　另一方面，張家輝的演出刁滑有餘卻魅力不足、深度不夠，經常只讓人感到是在擠眉弄眼，吃力表演。倒是常演打手惡人的盧惠光頗為有型有樣，展現出大將之風。至於黃秋生和彭敬慈則是保持一貫水準，只是限於角色，無法加分太多。

　　雖然如此，林超賢畢竟是個技術熟練的導演，劇本的水準也高出尋常港片不少，所以《走投有路》還是一部挺好玩、好看的電影。從

古惑仔的角色出發，講的是愛情的迷濛、猶豫、猜測與不解，尋的是愛情的感覺、觸感、心動和付出。林超賢在這方面的掌握頗有獨到的詼諧、幽默、情趣與況味，悄悄的打動人心！🦈

愛上我吧
GIMME GIMME

監製：杜琪峰　**導演**：劉國昌　**編劇**：謝魯耀　**攝影**：姜國民　**剪接**：尹喆、邱志偉、黃永明　**美術**：楊煒　**音樂**：鍾志榮　**演員**：陳自瑤、徐天佑、簫宇樺、袁卓威、利靜怡、賴嘉賢、羅慧英　**出品／製作／發行**：一百年、森信製作／銀河映像／中國星　**票房**：211,560　**映期**：24／5～1／6

繼2000年《無人駕駛》成功描繪香港青少年的生活風貌後，劉國昌在2001年再次以青少年為主角，拍出一部青春動人的浪漫喜劇《愛上我吧》。成績超越大牌明星押陣的愛情文藝片如《同居蜜友》、《瘦身男女》等片，成為年度同類型電影的首選！

電影以Lobo（徐天佑）和水撥（簫宇樺）二人為核心，描述他們與沙示（袁卓威）、Fion（羅慧英）等一掛朋友的生活和情感。平日一起打band，踩滑板、交男女朋友順帶爭風吃醋。

水撥在運動場上情迷柔美的小白（陳自瑤），而小白碰巧在街上和Fion成為朋友，接著認識水撥和Lobo。在Lobo的鼓勵下，水撥對小白表示好感，但是小白似乎對Lobo情有獨鍾。而Lobo也因為喜歡上小白而左右為難，不知如何面對愛情與友情。

劇情簡單，但是劉國昌對這幾個青少年的生活和情感掌握的極為貼切，自然而不造作。2000年的《無人駕駛》以年輕人的茫然無著為主題，跌跌撞撞讓人驚心動魄。《愛上我吧》同樣以邊緣人物為主角，但是調性輕鬆樂觀許多。沒有搖頭毒品，沒有古惑幫派，只是在

愛與被愛中掙扎，偶見烏雲蔽日，基本上仍是陽光一片。

　　在劉國昌的鏡頭下，這些年輕人的愛情有年少輕狂的荒唐，強說愁的故作姿態，卻有"thirty something"的成熟與世故。沙示四處留情，但是在其中一個女友移民時驚覺摯愛；Fion終日用手機和未曾見面的男子通話而自以爲深情，將男子的英文名字刺青上身卻弄錯字母；水撥和Lobo在愛情和友情之間進退失據、難以取捨，卻是小白清楚決斷，毫不遲疑。

　　青澀中有世故，成熟中有輕狂，劉國昌的處理極爲傳神。爲情傷感時的痛不欲生究竟是眞的深情幾許，還只是有樣學樣的東施效顰？劉國昌既拍出了這班年輕人未必懂得眞愛卻少年老成姿態，也拍出他們因爲年輕，所以才會將愛情視爲唯一的單純心態。

　　因此當影片最後用歌聲演唱解決一切問題時，雖然擺明是個老套陳腐的結局，卻抒發出讓人心動的青春活力，更讓甜美的青澀愛戀迴盪在銀幕上，勾起少年十五二十時的懵懂蠢動。🐋

幽靈人間
VISIBLE SECRET

導演：許鞍華　**編劇**：鄺文偉　**攝影**：黃岳泰　**剪接**：鄺志良　**美術**：張世宏　**音樂**：韋啟良　**演員**：陳奕迅、舒淇、李燦森、黃霑、惠英紅、黎耀祥　**出品／製作／發行**：寰亞　**票房**：8,876,319　**映期**：1／6～27／6

　　《幽靈人間》是許鞍華近年來眞正的好作品，成績超越他獲好評的《千言萬語》。同時這也是一部好看的電影，將驚悚、恐怖、推理、喜鬧與文藝愛情，甚至親情倫理冶於一爐，堪稱同類型影片中的佼佼者。更突破原有的框架，足稱年度之選。

　　影片描述髮型設計師Peter／旺財（陳奕迅）遇上了行蹤飄忽的

王瑋

June（舒淇）之後，一連串的鬼魅怪事開始發生。住的地方無端被塗上紅油漆，在醫院療養的父親聲稱見鬼，June說自己能見到鬼物，不時拉著Peter東奔西跑。Peter愛上了June，June又告訴Peter自己叫「小琴」。

一個喊著「還我頭來」的冤魂纏上了Peter，此時Peter的父親吊死在病床上，而June的行爲舉止看來更加詭奇難解。這所有的異象都指向十五年前的一樁車禍意外，死者身首分離，目睹一切的June因驚嚇過度而失去記憶。當時Peter父親也在現場，卻有可能是造成意外的禍首，因此無頭冤魂纏上Peter純是爲了報仇。至於眞相究竟如何，只能依靠June恢復記憶說個明白！

並不複雜的故事，在許鞍華的操控下緊扣人心又鬼影幢幢。懸疑驚悚的氣氛在幽光黯影中逐漸瀰漫，讓難已預料的情節更顯得恐怖無比。正當觀眾陷入莫名恐懼而坐立難安時，影片卻又可以調性一轉，突然變爲無厘頭式的笑料嬉鬧，或是深情款款的男歡女愛。鄺文偉的劇本高明，結構嚴謹、人物突出，而許鞍華的導演技巧更是熟練老練，將故事核心的鬼魂附身和男女愛戀鋪排的前後呼應、交錯有序。

舒淇演出的June以深色濃妝示人而形似鬼魅，當她自稱小琴時卻又是素淨婉約判若兩人，讓Peter摸不著頭緒卻爲愛情癡迷。當Peter懷疑周遭的鬼魅事件皆因June而起，甚至以爲June將要對其不利時，才發現自己已被冤鬼附身，June反倒是盡力解救自己的人。然而就在一切謎團撥雲見日之際，Peter赫然明白「小琴」竟是附在June身上的女鬼。

不見斧鑿之痕的引人入勝、扣人心弦，許鞍華和鄺文偉編排的「附身戀情」眞是匠心獨具，人鬼交錯的設計更勾描出愛情的迷濛況味，細膩動人又有幾許凄美！由這兩個角色衍化出來的親情也頗有畫龍點睛之妙，適時地深化角色情感與戲劇張力。幾個配角的篇幅不多，卻立體生動，爲影片增添不少趣味。

　　港片在九○年代中晚期流行起恐怖喜鬧片，其中代表當然就是首創風潮的《陰陽路》。就商業操作而言，這些影片都能以有限的成本與製作條件，在討好觀眾之際，有時還能稍稍兼顧風格與創意而不會過於俗濫，不過畢竟成就有限。《幽靈人間》的出現或許還能將這股逐漸疲軟而模式化的風潮，帶入一個新的境界與大有可為的商業可能。

同居蜜友
FIGHTING FOR LOVE

監製：張承勳　**導演**：馬偉豪　**編劇**：馬偉豪、林愛華、周燕嫻　**攝影**：張文寶　**剪接**：張嘉輝　**美術**：李丹妮　**音樂**：羅堅　**演員**：梁朝偉、鄭秀文、夏萍、周麗琪　**出品／製作／發行**：電影動力／清新空氣組合、小馬哥製作室　**票房**：18,203,484　**映期**：9／6～12／7

　　馬偉豪從《百分百感覺》開始，逐漸成為港產文藝片的大將之一。演出該片的鄭秀文在初挑大樑之後，近幾年的銀幕風采逐漸引人。《行運一條龍》搶戲十足，在《孤男寡女》中更是亮眼突出，成為新時代女性的代言人，確立銀幕偶像的地位。

　　賣牛腩的蔣通荣（梁朝偉）在開車趕往醫院途中，被玩具公司主管霍少堂（鄭秀文）撞上，因而發生衝突。後來幾番遭遇，兩人反而變成朋友，更在酒醉後發生關係。後來少堂與父親反目，又被公司開除，一時毫無去處，便搬入通荣家中，還幫通荣家傳的牛腩店打工，二人情意漸濃。只是通荣早有女友，一場三角戀情和兩個女人的戰爭就此展開，通荣則是左右為難。

　　愛情電影販賣的愛情，《同居密友》講的就是「忽然情人」的迷亂愛情和手足無措。電影故事和情節設計無甚稀奇，也有誇張牽強之處，卻是有效到位，賣點清楚。馬偉豪在情境處理和男女之情的勾描

上，不甚突出但是也算平順。未有深刻動人之處，整體卻是輕鬆討喜。當然，梁朝偉和鄭秀文的演出爲全片加分許多，是靈魂所在。

梁朝偉在這種文藝愛情喜劇片中的演出，早已模式化卻又能自成一格。明明是一些俗套的性格設計，被他演來也是別具魅力。好比劇中通菜在停車場和少堂發生爭執的一場戲，雖然是個毫不新鮮的橋段，但是梁朝偉卻把那種紈又儒弱的個性演繹的十分討好。

至於鄭秀文演出的少堂，先以男人婆的跋扈無理形象出場，爾後轉爲率性天眞又不失小女兒的嬌羞，卻時時大刺刺的俏皮可愛，可以說是繼《孤男寡女》和《鍾無艷》之後再一次成功的演出。也許沒有突破，但是依然受落於觀眾。她和梁朝偉的搭配也頗有互相烘托相得益彰的效果，更爲本片所要販售的愛情魔力增色不少。

可惜的是編劇和導演對最後一場愛情對決的重頭戲，處理的有些失準。爲了戲劇效果卻讓人情況味顯得浮誇而不可信，爲了熱鬧卻讓愛情變得膚淺而不具說服力。這也就是香港人在拍愛情電影時免不了的問題，總習慣將浪漫擺到實利上去思考去計算，最後當然會削弱了愛情電影該有的魅惑力，而不如日本的偶像劇！（好萊塢則是把愛情放到道德的天秤上，自然也是自討沒趣！）

瘦身男女
LOVE ON A DIET

監製：杜琪峰、韋家輝　**導演**：杜琪峰、韋家輝　**編劇**：韋家輝、游乃海　**攝影**：鄭兆強　**美術**：余家安　**音樂**：莫嘉倩　**演員**：劉德華、鄭秀文　**出品／製作／發行**：一百年／銀河映像／中國星　**票房**：40,435,886　**映期**：21／6～5／9

從《孤男寡女》開始，杜琪峰和韋家輝便企圖在商業主流中開創新路，而獲致不錯的票房肯定。《瘦身男女》再次以劉德華搭配鄭秀

文，接收《孤男寡女》的賣座效應，又添入城市話題「瘦身減肥」來闡釋男女愛情，更將劉、鄭二人化妝成「肥老胖妞」做爲全新賣點，十足討好！

鄭秀文演出的胖妞Mini終日在日本追著鋼琴家黑川的巡迴演奏，搞得自己付不出旅館錢，卻纏上同是香港人的賣刀佬肥佬（劉德華）尋求幫助。肥佬初時總想甩掉Mini，但是在得知Mini和黑川原是相愛甚深的情侶，而黑川也未忘記二人多年前的深情誓約後，便決定幫助Mini減肥以重回舊愛懷抱。

不料肥佬雖然成功幫助Mini減肥，自己卻也深陷情海。至於Mini不僅感動於肥佬的全心付出，也發現自己早已情繫於他，但是肥佬卻功成身退，消失於人海中……。

不夠逼眞，但是劉德華和鄭秀文的肥胖造型還算可愛。雖然沒有超越《孤男寡女》的喜感演出，二人對手戲卻依然討喜。杜琪峰和韋家輝的商業操作維持一定水準的精確，照顧到多數觀眾的觀影需求。滿足了窺奇慾，也完成了甜美浪漫的愛情。可惜的是這部影片的成績也僅止於此，只能靠著兩位主角的龐大身軀製造銀幕奇觀，依賴各式各樣的減肥怪招做爲號召。縱有深情幾許，也在浮誇的肥胖造型和瘦身搞笑中顯得浮光掠影。

對通俗觀眾而言，男女主角雙雙減肥成功而終於眞情相對是不得不然的結局。即使因此讓全劇的故事與主題顯得膚淺，不意散布出「瘦即是美」的錯誤訊息，甚至讓本片有可能成爲瘦身業者的最佳廣告行銷，卻總也符合了觀眾對俊男美女的期待。

只不過在這種通俗電影的命定結局中，杜琪峰和韋家輝應該還是有機會深挖肥胖心情與愛情挫折的相互糾纏。Mini因爲肥胖而自慚形穢的痛苦與絕望，對愛情的不捨與期待，以及自外型而影響內心，再由內心反應到外在的多重層次，便足以大作文章，拍出細膩動人的心緒與愛情，進而跳脫胖瘦美醜的俗見。

偏偏作者就是停留在哭哭鬧鬧的男女對嘴，打打吵吵的減肥奇招，連肥胖者在日常生活中的可能遭遇都沒有細心描繪，更別說費心關照劇中角色因爲肥胖而造成的特殊性格和情感經驗。這樣一來，本片成爲大牌明星主演的瘦身廣告，「減肥擁有愛情，瘦身換得美麗」則是最俗淺的結論！最後結果就是幫助瘦身業者建立了贏取客戶的最佳理論！ ❧

少林足球
SHAOLIN SOCCER

監製：周星馳、楊國輝　**導演**：周星馳　**執行導演**：李力持　**編劇**：周星馳、曾謹昌　**攝影**：關柏煊、鄺庭和　**剪接**：奚傑偉　**武術指導**：程小東　**演員**：周星馳、吳孟達、趙薇、謝賢　**出品／製作／發行**：星輝／寰宇　**票房**：60,736,667（截至20／9）　**映期**：5／7～

不同的時代，觀眾在銀幕上尋求不同的英雄。九〇年代的周星馳在銀幕上創造出來的「英雄」特質，反映了香港人的集體意識，而獲得十年的支持與認同。在新的世紀，周星馳以《少林足球》重塑英雄形象，昂首邁入新時代！

《少林足球》的故事簡單一如周星馳大部分的電影。早已殘廢落魄的「黃金右腳」（吳孟達）遇上練有少林金剛腿的「星」（周星馳），前者爲了洗雪二十年來的屈辱，後者爲了推廣武學，決定組一支少林足球隊進軍全國大賽。

「星」找來身懷不同絕技的師兄共組球隊，以高超武藝過關斬將打入決賽，終於面對當年陷害「黃金右腳」的強雄（謝賢）所率領的冠軍連霸隊伍「魔鬼隊」。一番苦戰之後，「星」終於在紅顏知己（趙薇）的幫助下，以金剛腿絕技打敗服用禁藥的魔鬼隊。

將少林武功帶到足球場上，周星馳這回有了扎實結棍的身手，孜

孜不倦的刻苦，甚至是誠懇動人的奮發向上。這些特質，以往並不常出現在周星馳所主演的人物身上，甚至還會反其道而行，想盡辦法瞎打爛纏、打混摸魚、投機取巧。

在九〇年代的作品中，周星馳以無厘頭的人物設計和表演風格受落於觀眾。不論他是扮演升斗小民、刁滑訟師、臥底警察，或是不受重用的國家情報員、隱於市井的捉鬼大師，甚至英雄如蘇乞兒、仙界下凡的濟公、投胎轉世的孫悟空，乃至於金庸小說的韋小寶，其人物多半不務實務，本領稀鬆平常毫無過人之處，而角色特質往往刻意低俗，並且有意做賤人性。

於是上了賭桌，就靠特異功能搓牌瞎唬爛；上了擂台，不是天生神力，再不就是搞些旁門左道嚇唬對手，從來不像成龍那般一拳一腳的苦幹實幹，《武狀元蘇乞兒》便是一個顯例。上乘的武藝可以在睡夢中不費吹灰之力學會；爭幫主之位只要靠一張嘴胡說八道；降龍十八掌學不全也可以和大敵決鬥，反正最後總能歪打誤撞克敵致勝。最重要的是見風使舵，充分發揮人性中的小奸小詐，便可絕處逢生！

透過這些看來扮丑捉狎、自嘲自謔的角色，周星馳告訴大家一種自處之道，便是凡事無法認真，更不可能嚴肅以待。在看過「六四」的坦克車之後，在「九七」的一國兩制之前，唯一能做的不再是穩紮穩打，而是看準時局投機求變尋個安身立命。不過在隨波逐流、順勢而為、藉力登天的巧黠中，周星馳似乎還有著一種天生我才必有用的樂觀情懷。

不再是才德兼備、拳腳無敵的蓋世英豪，周星馳總還是肯定才識平庸的市井小民、地痞無賴。因此豬肉販可以是國家情報員，武館徒弟可以在撞球台上打敗世界高手，外賣仔更能用智巧勝空手道大師兄。只要你肯定自己，看準目標，以機智巧取便可功成名就，完成一種獨屬於香港的香港夢！

隨著時代推移，這種「見風使舵、巧黠應變」和「天生我才必有

用」的命題，在上下兩集的《東西遊記》和《食神》中有了明顯的轉變。前者的周星馳無論如何機智多變，最後還是乖乖成為護送唐僧的孫悟空，一語不發地揮別舊情踏上征途；後者本是囂張狂妄浪得虛名的「食神」，卻在一敗塗地之後重新拜師學藝重登榮寵。

此種創作心態的調整在《喜劇之王》時更見真章。周星馳演起滿口表演理論的臨時演員，在片廠中低聲下氣，努力尋求表演的機會。只是機運捉弄人，他沒有在水銀燈下扮主角，卻在現實中以外賣仔的身分挑起大樑，而帶給觀眾平實的感動。

到了《少林足球》，周星馳幾乎可說是改頭換面。一出場就是武術高手，卻因為理想甘於拾撿破爛為生，又鼓勵落魄的師兄們迎向挑戰，紮紮實實地用真本事、真功夫在球場上逐鹿爭雄。在表現上，又能巧妙融合到周星馳喜劇所特有的無厘趣味和誇張嬉鬧中。鐵頭功專門讓人砸瓶子，太極手則是用來揉麵做饅頭。球場上的生死拼搏更是精彩非常，搞笑逗趣、喜感突出、節奏明確精準，極是過癮！

反應在整部電影上，雖然劇情簡單，但是拍得緊湊結實。該流汗的地方不用笑話搪塞，該辛苦的地方更是認真努力。出自香港但是經過好萊塢技術包裝的武打設計，這次被回饋到本片的動作場面中而且更加發揚光大，讓人不得不服。電腦動畫與眼花撩亂的視覺特效和人物動作充分配合，不會淪為背景，不曾限制演員的表演，更能結合港片獨到的動作設計，相輔相成，將肢體動作的演出發揮到極限，再創動作新視野！畢竟出自香港人手中的東西，還是要靠香港人才玩的道地。

在主題上，「天生我才必有用」的意念更被放大，而且完全捨棄以往電影中的投機取巧，取而代之的是一種為理想獻身的單純熱情。對周星馳而言，也讓我看到他藉本片再次肯定自我的創作情懷。一事無成的武術高手，終於憑著自己的努力，在球場上贏得眾人的掌聲。在失意中重新出發，在逆境中努力奮鬥，一掃「後九七」與金融風暴

中的陰霾，鼓舞著香港人在逆境中向上翻升的勇氣。《少林足球》成爲周星馳創作上的里程碑，更是他邁入新世紀的英雄宣言！

蜀山傳
THE LEGEND OF ZU

監製：徐克　**導演**：徐克　**編劇**：徐克、李敏才　**攝影**：潘恆生、邱禮濤、嚴偉綸　**剪接**：麥子善　**音樂**：Ricky Ho　**動作**：袁和平　**演員**：鄭伊健、張柏芝、古天樂、林熙蕾、譚耀文、吳京　**出品／製作／發行**：一百年／電影工作室／中國星　**票房**：11,757,088　**映期**：9／8～17／9

　　徐克的野心之作！衆多的人物、龐雜的意念、眩目的視覺效果，讓本片成爲徐克多年以來最華麗的作品，大有再創經典的氣勢。不過徐克也耽溺在自己創的瑰麗奇想中不能自拔，陷落在電腦特效裡無法自己！

　　當年的《新蜀山劍俠傳》早已成爲影史傑作，徐克以該片創新武俠視野的成就更是影響廣被。如今再拍《蜀山傳》，我不願以狗尾續貂視之，倒是要稱許徐克再次挑戰自我。

　　徐克的作品一向充滿個人風格強烈的奇思謬想，在投射到大銀幕時，往往需要卓越的工業制度和攝製技術做配合。《新蜀山劍俠傳》以當時的技術是否完全呈現出徐克的瑰麗想像不無疑問，所以今日再以更先進的技術實踐當年的苦思不得，也是一個創作者對自我追求的完成。

　　《蜀山傳》一開始便迅速的把故事時空鋪陳兩百年之久，便已見出徐克的野心企圖。他似乎是要結合時下的新科技，完成一個比《新蜀山劍俠傳》更富思辨與哲理性的善惡鬥爭。

　　故事描述幽泉血魔在毀了孤月（張柏芝）所掌的崑崙派之後，經

過兩百年的準備終於要大舉進攻峨眉派。峨眉祖師白眉與其產生激戰，幽泉血魔遁入山脈血穴之中。白眉弟子丹辰子（古天樂）看守，而孤月的戀人兼徒弟玄天宗（鄭伊健）則在白眉尋找消滅血魔的終極武器時，接掌峨眉掌門之位。

玄天宗接掌峨眉後，發現孤月的魂魄精氣已被白眉再塑成人，她就是峨眉弟子李英奇。可是玄天宗爲求對付血魔而發生意外，導致肉體被燒成焦黑，由李英奇葬於山石之中。另一方面，丹辰子爲赤尸神君（林熙蕾）附體而魔化，血魔也再次展開進攻，峨眉派大敗，武林正道將爲魔道所噬。幸好此時白眉尋來「南明離火劍」，玄天宗也因此復活，率領正道而和魔道展開終極決戰！

整個故事就由善惡鬥爭與男女愛情交互衍生而出，而徐克也藉此深化故事題旨。孤月和玄天宗既爲師徒，又有戀人之曖昧情愫。凡人眼中的兩百年綿長時空，卻是俠客劍仙眼中的一瞬間，此生無緣的情分還可寄望來生。道消魔長，正邪難分的拼鬥也因此周而復始，糾纏不清。

愛與恨，正與邪，生與死就這麼的翻轉縈繞。玄天宗無法忘情於孤月，自然情牽李英奇，愛情也隨著他們的死而復生、生而復死以致緣滅緣起、緣起又滅。丹辰子也因一時仁慈或情迷？爲赤尸神君所制，而與玄天宗一戰生死。男女情愛在正邪善惡之間，更顯得曖昧難解。黑白易分，但是愛情難捨！

讓徐克花下心力的還有那不停不斷的視覺特效，卻也因此令故事主題、人物角色，甚至武打動作都停滯在「藍幕」之前，成爲毫無生氣欠缺生命的模特兒。幾乎所有的武打都只需要手一揮、身一轉便可，剩下的交由電腦動畫完成。袁和平的武術指導因此被框限在電腦螢幕裡，而非紓展於大銀幕之上。交織糾纏的生死愛戀與善惡也只能被表現爲一個木然的表情，或是一個呆滯的身影。故事情節退爲電腦動畫的背景，是一秒二十四格畫面的計算，閃現在我們的眼前卻未必

令人感動。

　　其實許多時候，徐克的史觀與視野都比香港的多數導演都來的寬廣恢宏許多，奇思謬想更與他那秀異詭奇風格交相應和，甚至還有渾然天成的架式與氣魄。所以相比起來，《蜀山傳》還是比《中華英雄》或《風雲》這一類的電腦動畫武俠片精采許多。我不想以失敗稱之，只能說是一次華麗的不成功！

全職殺手
FULLTME KILLER

監製：杜琪峰、韋家輝、劉德華　**導演**：杜琪峰、韋家輝　**編劇**：韋家輝、Joseph 徐　**原著**：彭浩翔　**攝影**：鄭兆強　**美術**：張世宏、馮樂斌　**演員**：劉德華、反町隆史、林熙蕾、任達華　**出品／製作／發行**：天幕、中寰／銀河映像、天幕／中國星　**票房**：25,682,414　**映期**：3／8～12／9

　　近幾年的港片企圖擴大格局，進占亞洲市場，邁向國際。其中幾個明顯的特徵，就是故事地點不限定發生在香港，而在亞洲不同的國家取景；題材事件往往跨國發生，甚至具有國際性；角色人物不必都是香港人，語言對白也不會緊守廣東話。杜琪峰與韋家輝合作的《全職殺手》找來劉德華和日本的反町隆史，便是一部國際化意圖明顯，而要主攻亞洲市場的的香港電影！

　　過往幾部具有類似製片企圖的電影如《特警新人類》、《阿虎》、《東京攻略》和《公元2000》等片，所謂的國際色彩多半作為一種包裝。也許是為了和好萊塢一較長短，或者只是為了製造新鮮感增加影片吸引力，或者更是為了替港片尋找出路，所以影片中的那些「非香港」的元素往往居於配角或陪襯的地位。好比《阿虎》是讓日本女星常盤貴子搭配劉德華；《公元2000》更可說是香港人大鬧東京。可是

在《全職殺手》中，香港與香港人的角色和地位離影片中心更遠，甚至可說這是一部沒有香港和香港人的電影。

根據彭浩翔的小說改編，故事描述行事相當低調的頂尖殺手O（反町隆史），卻遇上作風狂妄的新手「托爾」（劉德華）挑戰於他，搶先在他之前殺掉他要暗殺的對象。專為O打掃屋子的Chin（林熙蕾）對O懷有淡淡的情愫，但是在面對托爾時，也陷於托爾那張狂的熱情之中。此時O被經紀人出賣，國際刑警Lee（任達華）也發現O的藏身之處。在托爾的協助下，O和Chin安全逃出重圍，但是O和托爾的決戰也無從迴避！

原著小說中的兩位主角本是香港人和出身中國的殺手，但是電影中的主角卻被改編成日本人與中國人，主要的女性角色也順勢改成在香港工作的台灣人，使用的語言則是日語和英文以及少量的普通話，廣東話只是少少幾句，唯一不變的是主要事件仍在香港發生。整部影片看下來，倒像是一群外國人在香港演了一部電影，最大的問題也因此發生。

雖然故事精彩、導演風格引人、角色塑造出色，結果組合而出的影片卻是異常冷調疏離。極具爆發力的衝突對立，絕對引人的生死對決，況味獨具的男歡女愛，都顯得冷靜異常。分明是糾纏互動的人物事件，卻碰撞不出耀眼火花。杜琪峰和韋家輝的確拍出一部精彩俐落的電影，但是讓電影好看的熱力與張力呢？這讓人不禁想到《鎗火》。

《鎗火》的故事簡單而對話極少，但是人物間包含動人張力。相比之下，《全職殺手》中的人物關係更形複雜。兩個殺手一冷一熱，一囂張一內斂，清楚對比。他們不僅愛上同一個女人，還必須決一生死，而且在隱約之中，糾結於不可迴避的宿命裡。類似的男性情誼還可見於《暗戰》、《暗花》、《眞心英雄》等片，但是以本片的表現最弱。兩個主角之間像是噴灑了一道水牆，將所有的熱力冷卻，把一切

的互動隔離！

　　如此的結果或許可以輕易的歸咎於劉德華和反町隆史的演出，卻更是肇因於杜琪峰的製片策略。爲了亞洲市場所做的國際化，似乎削減了杜琪峰與韋家輝的「港片」魅力！🐟

絕世好Bra
LA BRASSIERE

監製：陳慶嘉、錢小慧　**導演**：陳慶嘉、梁柏堅　**編劇**：陳慶嘉、錢小慧　**剪接**：陳祺合　**演員**：劉嘉玲、劉青雲、梁詠琪、古天樂　**出品／製作／發行**：一百年／尚品／中國星　**票房**：8,926,696（截至5／10）　**映期**：27／9～5／10

　　最完美的胸罩要找男人來設計？女人的貼身問題要靠男人來解決？我不曉得在現實世界中誰會相信這樣的邏輯？但是在陳慶嘉和錢小慧監製編寫的《絕世好Bra》中這是必須成立的商業訴求，如此一來才有機會讓觀眾順理成章的看到一大堆女人上身只穿胸罩到處亂跑！

　　日本公司認爲胸罩雖是女人在穿，卻是男人在看，所以下令香港區的負責人Samantha聘請兩個男人，負責設計出所謂的「絕世好Bra」。經過面試之後，Johnny（劉青雲）和情場高手Wayne（古天樂）獲得這份工作，和高級設計師Lena（梁詠琪）對此安排嗤之以鼻，而這兩個男人也認爲設計胸罩不過是雕蟲小技，結果自然是兵敗如山倒。於是Johnny和Wayne收起男人的驕傲與輕蔑，全力以赴，終於設計出滿意的作品，也分別獲得Samantha和Lena的芳心。

　　陳慶嘉的劇本總讓我期待，尤其在他和錢小慧合作《江湖告急》之後看到《絕世好Bra》的出現，加以梁柏堅加入導演陣容，更使我

好奇他們是否會翻弄出一部商業賣點絕妙的好戲？所以我認為這部以讓男人設計胸罩為故事主線的電影，會是陳慶嘉等人藉以發表其另類幽默和嘲謔喜趣的舞台。

不過從影片一開始，我便發現陳慶嘉等人蓄意讓人物、故事和情節走向厘俗喜鬧之途，而兩位男性角色更是最具體的男性沙文主義的代表，至於所有的女性角色就是等著被滋潤的花痴。只因為從來沒有男性職員，所以隨便來兩個帥哥便立刻獲得所有女性如痴如醉的寵愛。

其實讓只會脫女人胸罩的男人因為設計胸罩而學會尊重女性，瞭解女性是相當「正確」的主題，陳慶嘉等人也是往這條路上走去，所以才會讓兩個男主角愛上兩個女主角，並因此有機會一探女人心。只是為了滿足商業訴求，就非要蓄意的讓女人不斷穿著胸罩亮相？或是讓男人戴上胸罩玩些低級趣味嗎？或者說把可以有品味的喜感幽默拍得低俗嗎？

陳慶嘉和錢小慧的劇本是有不少妙筆，但是零碎不成篇章，只能算是機巧的商業計算。兩男兩女的愛情也是各自發展，而無戲劇性的交集與呼應。我願意看見陳慶嘉等人往商業靠攏，但是拍出像《絕世好Bra》這樣的電影，實在讓我失望！ ✎

2001

香港人不在香港

◆終極鏢靶 HARD TARGET

◆浮生 FLOATING LIFE

◆斷箭 BROKEN ARROW

◆極度冒險 MAXIMUM RISK

◆雙重火力 DOUBLE TEAM

◆變臉 FACE OFF

◆替身殺手 REPLACEMENT KILLER

◆迎頭痛擊 KNOCK OFF

◆尖峰時刻 RUSH HOUR

◆好膽別走 THE BIG HEAT

◆不夜城 THE SLEEPLESS TOWN

◆魔鬼英豪 THE CORRUPTOR

香港人不在香港

終極鏢靶
HARD TARGET

導演：吳宇森　　**編劇**：Chuck P. Farrer

　　這是永遠的不公平，卻也可能是最終的公平標準：在觀賞電影甚至評論電影的時候，都只是就「結果」進行一切好惡與意義之爭。

　　人們不可能就演員表現說明他是在呈現自己或扮演角色，因為人們不可能認識並瞭解每一個演員私下的面容與姿態；論者亦無法將一部影片的製作條件、作者所遭遇的困境等等，納入評論思考的範疇內；作者也難以用己身不平之遭遇做為失敗的遁詞，或是成功的光榮註解。說起來有點兒殘酷，但事情就是那麼一回事！

　　《終極鏢靶》是挺有趣的電影。它不是港片，而是好萊塢的 B 級製作。它的導演卻是香港人吳宇森，一位初闖好萊塢的東方人。於是，它為好事的論者提供了多種的評論可能。然而，能否有一種超越所有前提的「終極」思考，將各種客觀環境所展現的雜音消除，專心一意地對付作品本身？我想是很難！

　　當吳宇森以《英雄本色》名震江湖，並創造出銀幕英雄「小馬哥」之時，本地給予了金馬獎的肯定，但是也有論者認為其作品有抄襲經典名片的嫌疑，而片中的男性情誼也流於浮誇與官能，少見深刻。不過這幾年下來，吳氏的作品倒也堅守其風格，而卓然成家，廣受歐美論者的肯定與讚賞。《喋血雙雄》更是歐美論者口中的吳氏經典代表作！

　　在我越涉入製作的領域並且不求意義的在「玩」影像時，越覺得吳宇森的電影「好看」！成為個人的「cult film」！毫無疑問地，《終極鏢靶》的劇本真是爛！吳宇森香港時期的作品不論如何「空洞」，至少在同性情誼的呈現上，還能做到「煽動情緒、賺人熱淚」的效果！而這一次，卻只是一個莫名的善惡對決。

在此情況下，吳宇森所能提供的，不再是他片中癡迷難捨的友情與道義，而是單純的鏡頭語言、影像技術。不僅劇本精神少了吳宇森的最愛，演員的安排怕是另一件讓作者與觀眾椎心泣血的創痛！當美國銀幕上不再需要卡萊葛倫這種成熟穩重的男子，也拋棄了如葛莉絲凱莉一般金髮淑女時，希區考克的電影末日便來臨了，他的作品自此便少了一份迷離曖昧的趣味。

到了好萊塢的吳宇森首先遭遇了一個滿身肌肉的打仔。然而，吳宇森從不需要藍波型的演員，可是這一次他卻必須要讓他的主角一展武打身手，而和他的風格產生牴觸。因為吳宇森倚賴的是攝影機滑動、慢動作與流暢的人物走位，絕不是死纏爛打的刺激，或程小東與元奎的武術設計。

結果，吳宇森沒事就得讓男主角揮揮拳頭，活蹦亂跳一下。看看最後一場的大對決，男主角居然還像表演馬戲般地翻滾彈跳，真是嚇死人了！另一方面，這位老兄又是個「表情死硬派」，毫無風釆。原本吳氏電影中的英雄情義，以及因演員（如周潤發）而有的一些興味，便盪然無存！

《終極鏢靶》的吳宇森只剩三分之一個！面對此種無奈，吳宇森卻是利用了好萊塢的工業水準，讓他的影像展現了前所未有的精確度，雖然少了超越性的創意（男主角攀繩滑盪，一舉殲敵的手法一如《鎗神》中的周潤發），但是一樣令人迷醉！開場的追殺無非就是吳氏影像風格的優良示範。鏡頭的推移、人物的走位狂奔，以及汽機車風馳電掣，共同譜寫出一段舞曲，將懾人心神的爆發力與優雅華麗的抒情美冶於一爐，嘆為觀止！

也許這就是好萊塢要借重吳宇森的地方。以創作者個人的電影語言來提升一部爛片的水準，而吳宇森也做到了。至於觀眾，自然還是各取所需，各有論斷。

當我們對一部電影的一切都了然於胸，或是對一位作者的創作美

學偏好成癮，而義無反顧地將自己投向銀幕時，這種觀賞電影的心態已轉爲儀式崇拜。在黑暗的戲院中，我們因爲早已得到的「神諭」而狂喜不已，一次又一次地陷入同樣的快感中，不願自拔！如此的論述絕對墮落，但保證誠實！

之所以「墮落」，是因爲我在觀賞《終極鏢靶》時，已完全放棄許多「好」電影的要求。我不求故事是否結構完整、合情合理，演員只要能跳能動會發音便可，絕不奢談演技，深刻的情感滾一邊去，有官能性的表現便可，引人省思的意義也算了吧！

我是要去參加一個有子彈槍聲的音效，以及動感張狂的推鏡聯合主辦的激情派對！沒聽說過有人到這種場合還要談情說理的吧？我只要歡樂！於是，我在戲院中的目的就變得十分單純，要求也很簡單，只是在追逐吳宇森的影像風格，看著他帶給我們一場場的聲光饗宴，享受那誇張的慢動作、暢快淋漓的推鏡與走位、銳利的剪接。這是無可比擬的單純愉悅！有趣的是，只因爲個人的偏好，這種愉悅快感幾乎可以單獨存在，而且毫不理性。在電影開演之前，我就已經鎖定了我想要看到的東西，同時我更知道我要的一定會出現，甚至連出現的時間與樣貌都已在心中清楚嶄露，絕不神秘稀奇，但我還是要！

當吳宇森的影像風格一一搬上銀幕時，我依然鼓掌稱好！這眞是一種奇怪莫名的觀影經驗。這種縱情的態度絕不合於概念中偉大評論的規範，也不能應用在其他的電影作品上。幸好，評論應該容許平凡普通，毫不深奧。於是率性而爲！同時，我也沒有能力以具體的文字，說明一件沒有任何解釋的心靈樣態。似乎只是一種想望與渴求，我一次又一次地在吳宇森的影像中尋求相同的滿足與快感，一如嗜毒者，或是耽於感官刺激的縱慾者！沒有自我救贖的出路，而路也被我所封閉！

浮生
FLOATING LIFE

導演：羅卓瑤　**編劇**：羅卓瑤、方令正　**美術**：奚仲文　**服裝**：奚仲文
演員：李鳳聲、廖安麗、周瑞蘭、彭勝強　**出品**：HIBISCUS FILMS PTY LTD.

　　臨老移民澳洲，即使風景如畫、陽光普照，卻因為要重新適應新的環境，開始新的生活方式中，而且還為了遠在澳洲的父母掛心不已！

　　藉著這麼幾個段落，羅卓瑤以各自獨立、又小有牽連的故事，逐漸勾勒出一個香港家庭的全貌。然而這個家庭散居各地的原因，並沒有被輕易的歸結到九七大限，或是香港本身的殖民地屬性。也因此，移民海外在本片中成為一個不需多言，一種獨屬於當代香港人，甚至中國人的悲情宿命——留在香港，未必能擺脫居無定所的恓惶不安。戀人的墮胎，讓兒子跪地痛哭。飄泊的人，能企求什麼生命？至於移居德國或澳洲，只有強迫自己適應新社會、新環境，別無選擇。這種努力變換身分的壓力，具體的藉由二女兒的言行舉止和後段的回敘，凝重的投映在銀幕上。這原本看來不近情理的人，逐漸被導演褪去冷漠的表情和孤單的身影，而坦露出脆弱虛脫的心情，讓人動容、欷歔不已！

　　在九七大限侵襲香港的時候，港片中便有不少發揮移民題材的作品。雖然反映出港人的某些心聲，但是廣度深度總有不足。羅卓瑤的《浮生》拍攝於回歸風潮已然成形的一九九六年，是將及時的情緒加以積澱，而有厚度，蘊藉悠遠！ ✎

香港人不在香港

斷箭
BROKEN ARROW

導演：吳宇森

　　《斷箭》雖然好看、故事精彩、演員出色、技術優良，不過我居然比較喜歡香港時期的吳宇森。他在那個技術、資金，以及製片環境都比好萊塢粗略的地方，以純然的個人風格取勝！

　　與好萊塢主流製作的《斷箭》相比，香港時期的吳宇森，風格明顯純粹，甚至闖入極端。之所以如此，可能在於港片一向不守「規矩」，無所不可，創作的空間毫無限制，讓吳宇森得以悠游其中。從故事情節的鋪排轉折、人物角色的性格設計，到拍攝手法的掌握實踐，都可以率性而為，終於形成一種耽溺的快感！

　　然而到了好萊塢之後，在影像風格方面，《斷箭》的吳宇森只能展現凌厲的技巧，而且被收編在「情理通暢」的鏡頭安排和運作之中。那種毫無理性的影像美學勢必喪失，轉由規矩工整取而代之。近乎自溺的推軌和慢動作鏡頭大量減少，不再將血腥暴力的內容以鏡頭渲染誇張。子彈是有限的，人不會被打成蜂窩，更不可能有一隊又一隊的人馬被送到主角的槍前，讓他打個暢快淋漓、鮮血亂飛！原始而瘋狂的血脈噴張在銀幕上銷聲匿跡。比起吳宇森以往的作品，《斷箭》好乖！

　　「乖」，不只是影像風格的轉變，更代表了創作意涵與作者心態的細微變化。在劇情和人物的設計上，這一次的《斷箭》讓吳宇森走回到他慣有的男性情義之上，不像前一回兒《終極鏢靶》那般地英雄無味！似乎，吳宇森因此保住了他固有的作者特色。其實未必！

　　我不願輕忽吳宇森在香港時期的暴戾激昂，也無法以聾人乏味的感官刺激而輕易帶過。近乎瘋狂耽溺的攝影機運作，偏執無理的人性情感，沒有止盡的槍林彈雨，再悄悄地襯以香港的政治、社會襯墊，

共同描繪出港人那激越的心靈圖像，更成爲一種集體情緒的抒發和宣洩。可是到了好萊塢，在《斷箭》之中，即使吳宇森的男性情義獲得表現的機會，但是缺少了社會集體意識做爲襯底，那麼吳宇森只能藉此創造出單純的娛樂快感，抒發簡單的個人情懷。

　　八○年代的香港，以變動的社會，豐富了吳宇森作品的精神面；九○年代的好萊塢，以優越的資金和專業，提升了吳宇森作品的技術面。希望好戲還在後面！ ✄

極度冒險
MAXIMUM RISK

導演：林嶺東

　　多年前看到《星際大戰》中的武士拿著白亮長劍笨重飛舞時，便驚訝感覺到香港電影處理動作場面的獨到之處。但是一直到最近幾年，才明確看到港片對好萊塢的些許影響。吳宇森的鏡頭語言與視覺風格成爲模仿和標榜的對象，進而跨足好萊塢，提供導演方面的「技術」服務。林嶺東也邁開步伐，以遠勝於港片的資金和製片條件，拍出了《極度冒險》，重現他的「港片」風格。

　　和吳宇森一樣，香港時期的林嶺東，以較大的自由空間，展現個人風格。如此的拍片經歷，無疑是一種自我訓練和成長的過程。好像是在幽閉山林中練功的俠客一般，縱橫自在。一旦涉足江湖，進入好萊塢這種專業多金的體制時，便能盡其所學。在《極度冒險》中，林嶺東讓打仔明星竭盡所能，開創英雄形象，同時也充分發揮自己在動作處理方面的長才，爲好萊塢那種一成不變，多半倚靠金錢堆積與技術專業完成的追逐與打鬥，添加一些鮮活的視角，帶來新鮮的刺激。在一場又一場的感官冒險下，我們看到林嶺東的技巧和好萊塢的專業

進行華麗的結合，也算是一種電影夢想的實現！

　　只不過，港片和好萊塢雙重優點的搭配，還是救不了彼此的瑕疵！以風格的成形而言，吳宇森不只奠基於他的導演技巧，也在於他對劇中人物性格與情感的獨特堅持，讓他在好萊塢的洪流中保持些許魅力。但是林嶺東之於好萊塢，更是受限於個人的才情，而成為單純的技術提供。港片和好萊塢在商業訴求和專業理念的執行下，人文層次的匱乏一向為人詬病，這是港片，也是林嶺東過往作品中如影隨形的問題。當林嶺東轉換到好萊塢這個舞台時，專業的技術將他的影片包裝的更加精美，但是細看之下，《極度冒險》在劇情、人物的設計處理上，則是漏洞百出，高明不到哪去。

　　一場又一場的追殺、打鬥，極盡眩目之能事，但實在有些食之無味。雖說故事的創意還算引人，可是發展的相當牽強，人物的舉措也欠缺說服力。即使戲劇的張力和懸疑勉強在銀幕上勾結張網，卻引不起我一探究竟的興趣。結果林嶺東和吳宇森遭遇了共同的障礙，他們都因為一個完備嚴謹的製片體系，喪失了他們在港片中的張揚狂放，作者魅力因此遭遇打擊！

雙重火力
DOUBLE TEAM

導演：徐克

　　從八〇年代開始，徐克屢屢為香港電影開創新意。在風光賣座、星光燦爛的表象下，他的作品總是流露著強烈的個人風格，極少臣服在通俗娛樂的模式和潮流中，反而經常站在大眾品味之前，領一時風騷。他的《倩女幽魂》、《東方不敗》和《黃飛鴻》等系列作品，不僅將舊有類型翻新，更是一新觀眾耳目！如此的身手去到好萊塢拍Ｂ

級動作片《雙重火力》，是否能在一個俗爛的框架中，周轉出不凡的
結果？

因任務失敗而被強迫退休的情報員（尚克勞范達美），為了妻小
的安危，逃出孤島絕境，聯合軍火販（羅德曼）追捕對頭壞蛋（米奇
洛克），於是打鬥、追逐和爆破的戲是一場接一場，刺激不斷！對徐
克而言，這早是駕輕就熟的小伎倆，只不過換上一個優於港片的攝製
技術，搞出斑斕絢麗的聲光效果來包裝俐落過癮的動作武打，惑人耳
目！至於徐克在香港拿手的寄興託喻、政治嘲諷，自然無法轉換到洋
人的世界裡。所以《雙重火力》裡有一個視覺風格完整，卻沒有主題
意識的徐克！

故事無聊、劇本太爛，是不太可能弄出一部好看的電影。徐克的
境遇頗類似當初拍《終極鏢靶》的吳宇森——都是第一部好萊塢電
影，都是劇本乏善可陳的B級動作片，主角也都是尚克勞范達美。所
不同的是，徐克的風格較吳宇森來得詭奇另類，所以在通俗討好的層
面上來看，《雙重火力》不如《終極鏢靶》。好萊塢電影中的英雄還
可以在吳宇森的慢動作鏡頭下，填充豪情俠義之氣，而意興風發！可
是這種放諸四海皆準、受人擁戴的主角，倒不見得是徐克的最愛。至
於好萊塢電影那套肉麻兮兮的男女之情、倫理道德，也從來不是徐克
電影中的主題。

所以，徐克的《雙重火力》純粹是技巧的展現，劇情無聊也無所
謂，反正從頭到尾就是一陣快打。尚克勞范達美和羅德曼只要有形有
樣、攜手抗敵就好，何必還牽扯什麼朋友義氣、江湖道義；通常在徐
克電影中具有隱喻作用的善惡鬥爭，在此也只是簡單的官兵捉強盜；
久未在銀幕上露臉的米奇洛克雖然搶眼，卻是徐克作品中少見的空殼
壞蛋；一堆動畫特效或許加強了全片的視覺效果，也改不了可笑的劇
情；身手了得的熊欣欣為本片帶來了一段生猛的打鬥，還是救不了奄
奄一息、幾近斷氣的情節鋪排！

　　徐克的電影魅力與個人風格，從來不是建立在通俗大眾的邏輯思考與美學態度上。但是尋常的好萊塢電影，又總是以通俗觀眾的喜好為依歸。在兩相矛盾的情況下，徐克似乎不曾為了《雙重火力》而改變自己，或是力圖在好萊塢的軀殼中添加骨血、有所表現。所以，《雙重火力》會讓徐克迷失望，也會讓徐克迷懷抱希望！

變臉
FACE OFF

導演：吳宇森

　　在迷戀吳宇森的作品時看到《變臉》，似乎不必去談論好壞的問題了，只要沈浸在他的風格中便已足夠！

　　當好萊塢拍片花錢花得愈猛，而電影故事卻愈來愈低能的時候，《變臉》的劇情雖有牽強之處，但是創意引人、角色突出，精彩十足！西恩（約翰屈伏塔）是聯邦探員，為了追捕坎斯（尼可拉斯凱吉）而耗費心力，因為除了正邪對立之外，坎斯還是殺害西恩親子的兇手！影片一開始，吳宇森便以優美詩意的慢動作，將這一段恩怨傷痛暈染在柔亮的陽光下。隨即轉到六年後的現在，西恩近乎瘋狂地追捕坎斯，而吳宇森的獨特風格也一一躍上銀幕——滑動的身影、多樣的鏡位、繁複的剪接，以及拔槍互指的對立，都會讓人大呼過癮，耽溺在感官刺激中，不能自拔！

　　一場火爆華麗的聲光饗宴後，影片進入正題——坎斯陷入昏迷，西恩為了探查放置炸彈的地點，痛苦無奈的接受了「變臉」臥底的計畫，換上坎斯的臉孔進入監獄。不料坎斯醒來，也換上西恩的面容，殺了知情的人，成為正義的化身，一場錯置的善惡衝突正式展開！吳宇森拿手的主題也過癮登場！

　　在過往的作品中，吳宇森始終沈迷於絕然的男性情誼和看似極端的善惡對立中。可是他的詮釋，總帶著些許荒謬、無奈，以及宿命的悲哀。這樣的命題轉入《變臉》後，讓片中正義和邪惡的對抗充滿了善惡不明的曖昧情況，以及黑白難分的灰色地帶。西恩在換上惡人的嘴臉後，痛苦掙扎卻又要棲身於黑暗的勢力中；戴上正義臉孔的坎斯，則是難免邪惡本性，而模糊了家庭價值和道德標準。此種身分的轉換不僅爲全片帶來極加的娛樂效果，也將吳宇森鍾愛的主題盡情揮灑，在一看即明的善惡臉孔下，創造出層次多樣的對立衝突！

　　於是壞人救了好人的女兒，甚至改善了原本瀕於破裂的家庭關係；好人則是要倚靠江湖義氣，才能在壞人所帶領的緝兇行動中，死裡逃生。其中最令人動容的情節，是西恩並未惑於喪子的愁恨怨懟，而努力保護坎斯的兒子。藉由*OVER THE RAINBOW*一曲，引導出層次繁複、共容又矛盾的正義與邪惡，一路發展至最後的對決，將一切的曖昧灰色攤在聖潔的教堂中，但是誰能做出最佳的裁判？除了這個引人興味的命題外，吳宇森的風格符碼也順序搬演！教堂和白色的鴿子是直接移自《喋血雙雄》；拔槍對立是永不厭煩的戲碼，一演再演；坎斯平舉雙臂的姿態溶接於十字架上的基督，像是在底片上銘刻個人的印記；高潮迭起、緊湊驚險的追逐，則是讓好萊塢同級導演的影片看起來如同學生習作般的粗陋！當一切塵埃落定，回復原本面容的西恩收養了坎斯的獨子，又將全片拉入到傳統武俠片的人文精神中，撼動人心！

　　在進入好萊塢制片體系拍了《終極鏢靶》（*Hard Target*）和《斷箭》（*Broken Arrow*）後，吳宇森獲取的拍片條件愈來愈優，而《變臉》也成爲他最能運用好萊塢資源以彰顯個人風格的作品。不過對我而言，《變臉》似乎過於精緻，而減弱了吳宇森在香港時期所獨具的生猛力道！

　　不可否認的，香港的攝製技術不如好萊塢，而資金的多寡更影響

了影片的規模，甚至劇本故事也多蕪雜，進而降低了影片的整體說服力。但是對吳宇森而言，這些缺點似乎也成就了作品獨特的魅力！因為在各有缺陷的情況下，最能在銀幕上率性抒發、恣意揮灑的，只有個人風格而已。故事的合理性不是首要的追求，更不必像解釋名詞一般的說明戲劇轉折，劇情的發展是為了表達善惡衝突、男性情誼等命題，情節鋪排則是要讓主角能和惡人掏槍對決。

相對說來，《變臉》的故事實在太過曲折，光是一個「變臉」過程，就得實實在在拍上十幾分鐘，搞得我像是在觀賞工商簡介片一般。可是以好萊塢的要求而言，為了避免觀眾不被說服、不買帳，這一段戲不得不要，而且又是影片大賣點之一，豈能輕鬆帶過？至於片中的每一個轉折點也是如此，通通前因後果的細細交代。換句話說，就好像是在主角掏槍前要先花三分鐘解釋槍支功能，以便開打順暢！麻煩的是，即使一一交代、仔細陳述，還是沒有辦法面面俱到，反而弄得礙手礙腳！

一比之下，便發覺吳宇森在香港時期的作品快意的多！故事簡單、劇情流暢，不合理的地方也無所謂，因為吳宇森用俐落的鏡頭、凌厲的剪接，令觀眾不由自主地掉進槍林彈雨交織而成的男性世界中，失神癲狂！觀影經驗成為一種宗教的崇拜儀式——教堂、白鴿、墨鏡、風衣、追逐和拔槍對峙都成為儀式的過程；槍聲如同詩歌，讚頌著爆裂的動作和非理性的行為；善惡分野、男性情誼和道義是眾口朗誦的經文，是祈念的祝禱語，共同營造出一個滿是亢奮激情的聖殿！

不同於香港時期，構築於好萊塢Ａ級製作的《變臉》，更見精雕細琢的理性，讓我看見臻至圓熟的吳宇森，在出神入化、周轉自如的風格中，出現了雍容的神采和氣度！

替身殺手
REPLACEMENT KILLER

主演：周潤發

　　灑下香港英雄片中所有的彈藥量，配合大量的慢動作、推移鏡頭、音效，《替身殺手》以好萊塢的優秀專業，為周潤發再塑英雄形象，成為當下美國電影中「無語」英雄的新代表！

　　限於膚色和身分，周潤發在片中飾演一個受制於黑社會的中國殺手，卻在一次任務中違背組織老大的命令，放過狙殺的目標——一個警探的幼子，而受到追殺。在逃亡的過程中，不意將變造護照的女子（米拉索維諾）捲入，於是二人攜手抗敵、九死一生！

　　在這麼一個沒有創意、近乎俗套的故事中，導演努力以強大而毫無間斷的火力提供支援，讓周潤發的身手得以發揮。從影片一開始的夜總會狙殺，周潤發便被塑造成一個身影飄忽的冷酷殺手，在震耳欲聾的樂聲和五彩斑斕的光影中，神出鬼沒、逼近對象。然後掏槍而出，以冷靜沈著的姿態和表情，盡放所有的子彈，讓四濺橫飛的血肉造成瑰麗的景象，最後全身而退！就技巧的層面而言，導演將攝影轉變成一把靈活的雕刻刀，在周潤發的周身雕鑿不斷、刀痕盡露，為的只是彰顯英雄的身形！一場又一場的槍林彈雨，則是淬鍊精純的烈焰，燒灼出神采飛揚的英雄本色！

　　技巧十足，讓全片也成為技巧的堆疊。單薄的劇本、刻板的人物塑造、平鋪直敘的情節，都降低了觀影的趣味，也讓周潤發的演技幾無展現之處！在好萊塢的規則下，英雄要配美女，所以周潤發有了米拉小姐。但是不成文的禁忌——有色男人不和白色女人上床，讓這兩個人迸不出什麼火花。至於槍口餘生的警探與幼子，又是標準的龍套角色，結果周潤發在港片時期最拿手的「朋友道義」、「男性情誼」也派不上用場。從頭到尾就只能拿著槍扮憂鬱，說不上幾句話、做不

出幾種表情！至於米拉小姐雖然神勇，也只是穿著胸罩到處亂跑的花瓶，無法為全片再添分數。

　　好萊塢其實一向挺會讓一些說話不清的「大蟲」一變而為天下英雄，當初席維斯史特龍的崛起不就是個例子！就連阿諾演機器人都可以躍登巨星寶座，那麼以周潤發的演技和丰采，是不是也可以比照辦理？在電影中演了多少戲、說了多少話？都不是關鍵！《替身殺手》有專業的包裝，卻沒有生動的劇本和創作精神，才真是問題！

迎頭痛擊
KNOCK OFF

監製：施南生　**導演**：徐克

　　九七交接、香港回歸！微型炸彈卻藉著仿冒品輸往美國以及全世界！做仿冒品的尚克勞范達美和「仿冒」為成衣商的中情局探員，聯手出擊，加上香港警察的協助，終於在交接大典當日，將惡人一網打盡！

　　風格卓然成家的徐克，在好萊塢的表現不如吳宇森，卻不能因此論斷高下！在通俗的樣貌下，美學形式和創作意念充滿怪奇趣味的徐克電影，相當自然地和好萊塢模式產生既相合又排斥的關係。以《迎頭痛擊》而言，乍看之下就是沒什麼道理而接連不斷地窮追猛打；人物明確但是性格淺薄；故事簡單而不費腦筋，完全是好萊塢B級動作片的特色，也是港片中常見的通俗元素，更是徐克電影中信手拈來的玩意！操作起來收放自如、毫無滯礙，足可滿足通俗電影的感官需求！

　　在表面的感官刺激下，徐克的風格與精神又在其中大作文章！把故事地點背景設定在香港九七交接之際，雖然看來只是隨手帶到，卻

一如徐克以往的作品，塑造出一種亂世浮生的空虛與荒謬。世界億萬人口的目光焦點、港島百萬人口的身影擁塞，真實新聞影片中的各國政要，共同創造了徐克電影中未曾有過的亂世意象與無政府狀態！而且規模龐大，非以往的武林江湖、民初社會所能比擬！

　　人聲鼎沸的香港，人物角色敵我難分！從仿冒品開始，片中做仿冒品的尚克勞范達美便一直被徐克放在一個充滿仿冒品的怪誕世界中。腳上穿的是仿冒名牌的球鞋，在大特寫下分解繃裂；拉黃包車的競賽對手用長相類似的「仿冒人」取巧求勝，不料卻被壞人當真而遭殺害，陷主角於危機之中；中情局的探員真假難分，結果以高級主管出現的女子是真的探員，原本就以真實身分出現的長官，反而是利用仿冒品運送炸彈的首惡！層層的真真假假，充分顯露出徐克慣有的人情關照！

　　至於徐克的風格手法與美學考慮，令全片的動作處理和鏡頭效果搶眼突出，較其前作《雙重火力》更見張狂俐落。以快動作、大特寫、拖影、推移和跳接串連起來的鏡頭，將每一場動作戲呈現的目不暇給，像是在宣洩一種歇斯底里的情緒！快速帶過的對話場面以及銜接緊湊的追逐打鬥，使整部影片散發出近乎偏執的精神狀態！

　　以浮誇張揚的形式手法帶出潛伏的錯亂神經！徐克的《迎頭痛擊》和好萊塢電影之間畫上了一道涇渭分明的界線。線的一邊是好萊塢那種無憂無慮的娛樂！線的另一邊似乎是九七下的焦慮與惶惑！ ✈

尖峰時刻
RUSH HOUR

主演：成龍

　　雖說製片規模不算龐大，也沒有成龍親身涉險的搏命演出，但是

賣點準確、人物搭配巧妙，使本片成為成龍近兩年來最好看好笑的電影，勝於他的《一個好人》、《我是誰》！

全片以成龍扮演的警探開始，一出場便是將一群惡匪打得七零八落，尋回中國的古董寶物，只有首惡中島逃之夭夭。隨後他的主管赴美就任新職，其幼女卻遭中島綁走，以五千萬美金要脅！於是聯邦探員遲出馬，卻因為不願成龍參與偵查，而調派洛城警局的一個大嘴探員看著成龍。

洛城的黑人警探配上來自香港的功夫高手，一黑一黃，一個嘴如連珠炮，一個身手迅捷如風，一搭一檔，就直接搗入賊窟，大打出手。雖然受到聯邦探員的打壓，最後還是在中國古文物的展覽會場上，揪出賊首惡人，救出惡女，揚眉吐氣！

如此的劇情，實在簡單，正好配上好萊塢B級電影的製作水準。乍看之下，實在不如成龍這幾年搞得大製作！場面遜色之外，《尖峰時刻》也缺了些成龍電影慣有的特色。過招打鬥、場面調度不如成龍的香港製作那般精彩繁複、創意十足。更沒有成龍向來為傲的賣命演出、動作奇觀！少了這樣的作者印記，《尖峰時刻》似乎只能算是一部有成龍參與演出的平庸作品。

不過有趣的是，《尖峰時刻》在簡單的劇情和有限的製作場面上，對角色的塑造和描繪鮮活有趣。一黑一黃、一個快嘴一個快手的搭配，是此類搭檔影片中新鮮組合！妙語如珠的黑人，彌補成龍的嘴拙少語，但是又幫襯並凸顯成龍俐落的身手。對成龍而言，如此的安排也不搶其丰采，反而避免了前作如《一個好人》、《我是誰》配角太爛的窘態！

也就是落在這一黑一黃的搭檔上，好萊塢標準的人物塑造和劇本設計被操作及格。這兩位警探在性格和情感上，也產生互動。透過不得不然的搭檔關係，黑人警探學會了與人合作行動，進而確認自己的工作價值。而成龍的演出也因此有了情感深度、性格更見立體。所

以，就算全片少了成龍的作者印記，不算是成龍作品，卻也是一部有趣好看的電影！

　　《一個好人》、《我是誰》是浮誇的場面充斥，是華而不實的成龍電影。至於《尖峰時刻》的製片方式，倒可能是成龍可以發展的方向。親身涉險、博命演出，不見得能比上工整的劇本和規矩的人物塑造！ ✐

好膽別走
THE BIG HEAT

導演：黃志強

　　香港時期的黃志強，以《重案組》和《重案實錄》展現而出的凌厲迫人，予人深刻印象。前者雖是成龍主演，卻絕無成龍慣有的喜趣動作與正面昂揚之氣，反而壓抑緊迫；後者以悍匪酷警為主，透見人性中灰色陰暗的偏執，以及良善倖存的乖謬！這樣的黃志強，拍起好萊塢B級動作片《好膽別走》，居然冒出一絲戲謔怪誕的趣味，引人入勝！

　　港片的調調和好萊塢B級製作頗有相合之處。劇本都不見得嚴謹，製作條件也算不上是齊備，商業保本與賺錢的目的更是清楚。於是香港導演到好萊塢拍起這樣的影片，似乎也是得心應手，往往還能夠運用優於香港的技術條件，玩出一番況味！黃志強導演的《好膽別走》是以凌厲的剪接和動作處理，將一個荒謬的綁架故事拍得另類幽默、自有趣味，讓通俗為上的B級電影迸發出作者丰采！

　　全片主角是個年輕的殺手。雖然殺人不眨眼，但是在感情上卻猶豫軟弱，讓兩個女人占盡便宜。至於他的拍擋，則是用好朋友的姿態吃定了他還賣乖！一日，在這個好友的計畫和慫恿卜，殺手加入了綁

架計畫，將一個日本大亨的女兒擄走好敲一筆錢。不料日本大亨正好被宣告破產，身無分文，而且又和殺手的老大頗有交情。於是老大發出追殺令，而殺手也因此陷入絕境，只好帶著肉票一起逃亡！

　　整個劇情走勢、情節鋪排，以及人物設計，都有點昆汀塔倫提若的影子。從開場的屍體處理、殺戮、日本大亨切腹，到殺手與女孩一起用手為雞塗抹佐料（多像是 *Ghost* 中的經典愛情場面），擺明率性、荒唐，以及刻意的賣弄。但是在黃志強的處理下，這原本蓄意，也可能是不太高明、原創的風格展現，反而變成一種無關緊要的輕忽。好比突兀、急轉彎式的事件安排，或許是編劇的匠心獨具，對黃志強而言，好像只是毫無所謂的劇本疏失，而成就了港片慣有的無厘趣味與神經特質。至於在場面處理上也還是具有濃烈的港片色彩，尤其動作設計與剪接更是讓主角化身成港片英雄一般，翻身、跳躍、迅捷俐落，完全超越Ｂ級動作片的現實基礎，如武林高手誇張炫耀！

　　現夠了技巧！玩足了花樣！全片超越一般Ｂ級製作的規矩與呆板，也不會局限為昆汀風格的仿作，卻成為黃志強的另類港片！🐟

不夜城
THE SLEEPLESS TOWN

導演：李志毅　**攝影**：黃岳泰　**演員**：金城武、山本未來、郎雄、周海媚、曾志偉

　　日本作家馳星周的原著，香港導演李志毅以日本華人幫派的你爭我奪、陰謀計算為故事經緯，卻是在詮釋男人女人間的慾望與激情、信任與背叛。結果，後者在迷濛閃爍的霓虹光影中，在零落殘飛的單薄雪花下，成為呆立木然的哀感悽惻。

　　健一（金城武）是新宿台灣幫大老楊爸（郎雄）的得力手下，因

爲昔日搭檔富春襲殺上海幫要角並重回新宿，而招致上海幫老大（曾志偉）的脅迫，要求在三天後的農曆年除夕交人。爲求自保，健一勉力周旋，而陷入各華人幫派間的舊愁新恨、利益衝突之中。此時，一名日本女子夏美（山本未來）約健一見面，表示有重要消息出賣。健一潛入該女子家中欲摸清底細，卻在夏美出現後步入眞假難辨的迷宮之中。

夏美自稱是富春的女人，爲了逃離富春的暴虐而潛入新宿，似乎是利用健一藉上海幫的手殺了富春。爲了引富春出現，健一也將夏美視爲手中的一張牌，但是他始終猜不透自己究竟拿到的是什麼牌？雖然疑慮重重，健一還是漸漸地陷入夏美的柔情中。即使發現夏美是富春的親妹，而且言行頗多破綻，健一還是一心要攜夏美共闖天涯！至於各幫派間則是別有圖謀，江湖上沸沸揚揚謠傳將有大風暴發生，富春是否只是個藉口？而健一能否全身而退？

除夕夜的下午，健一以交人爲由，同時用夏美爲餌，欺騙富春在街頭襲殺上海幫老大。計畫完美，但是出乎意料的，又殺出兩派人馬分別將槍口對準富春與上海幫。原來台灣幫結合上海幫中的別股勢力和另一外力，共同剷除異己。健一只是一粒被犧牲的棋子！而夏美更是深藏禍心的狠角色！最後，健一和夏美必須擊斃對方才能換取自己活命。在雪花紛飛的除夕夜，這一男一女要如何面對彼此？

在複雜糾葛的幫會利益和敵我難分的人際關係中，李志毅著力在男女情愛的慾望難分、互信背離！這個歷來在電影中屢屢出現的題旨，此番隨著曲折轉進的故事，被處理的錯綜迷亂。從健一闖入夏美住所搜查並打開上鎖的箱子後，二人的關係便從陌生初識、進而各懷鬼胎相互利用，漸次轉入莫名所以的激情愛戀。在男性觀點的詮釋與描繪下，夏美不斷因爲情節發展與訊息披露而身分變異，愈發的難以瞭解。一方面充滿魅惑，一方面又佈滿危險。相較之下，健一反倒單純易懂，幫會間的合縱連橫更顯得如同兒戲！

聰明智慧的蛇蠍美人終於被排除在男人的世界外！沒有一個男人有膽將自己的性命與未來，交付在這個女人手上。當無奈悲戚的結局到來時，李志毅似乎還想保留一絲男歡女愛的幻夢，不過那終歸是男人的天眞期盼，是健一開啓夏美的箱子後所產生的甜美憧憬。天將微明而雪花紛飛時，二人緊緊貼近爭取最後一絲溫存，槍聲響起！是男人放棄了女人，也斷去了浪漫的綺念！

不再有愛情綺想的時候，男生成了男人！李志毅確定了這樣的結局！🐟

魔鬼英豪
THE CORRUPTOR

主演：周潤發

周潤發在好萊塢的第二部演出作品，整體製作水準勝於首作。角色的設計與情感層次更爲立體豐富，可以追上他香港時期的多數演出。

全片以紐約中國城的街角爆炸開場，引入幫派火拼的故事中。周潤發飾演負責當地治安的警察陳力，表面上進行掃蕩，其實也是配合既有的幫派勢力，剷除新生的福龍幫。此時，一位白人警官華勒被調至陳力的隊上，一起辦案，並且如陳力被幫派收買。爲了徹底瓦解福龍幫，並斷絕華勒與幫派的關係，陳力冒險遊走黑白兩道。但是他必須面對幫派的窩裡反，以及華勒的眞實身分。

美國電影中的唐人街是幫派橫行、槍林彈雨。幫派分子不論首從，都是卑劣猥瑣、噁心低俗。每個族裔都有壞人，只不過主流族群在好萊塢影片中的壞人都是有型有樣，但是本片中的華人幫派卻沒一個好樣。監製奧立佛史東似乎有種族歧視！只靠周潤發一個人氣宇不

凡、英姿煥發，也救不了這種非主流且下三濫的華人形象。更何況他在片中還是一個被幫派收買的「壞」警察！

　　至於片中的中國城，則是美國本土中的異鄉！眞實的街景，被塡充奇異風情和詭譎想像，讓主角縱橫其中，出生入死，完成一連串的感官刺激，以及既虛擬又眞實的典型圖像。

香港電影 壹 觀點

香港電影壹觀點

香港電影壹觀點

香港電影壹觀點

香港電影壹觀點

香港電影壹觀點　　　　　　　　　　電影學苑 07

著　　　者／王瑋

出　　　版／揚智文化事業股份有限公司

發 行 人／葉忠賢

責任編輯／賴筱彌

執行編輯／吳曉芳

地　　　址／台北市新生南路三段 88 號 5 樓之 6

電　　　話／(02)2366-0309　　2366-0313

傳　　　真／(02)2366-0310

登 記 證／局版北市業字第 1117 號

印　　　刷／鼎易印刷事業股份有限公司

法律顧問／北辰著作權事務所　蕭雄淋律師

初版一刷／2002 年 1 月

定　　　價／新台幣：350 元

ISBN／957-818-352-6（平裝）

網址／http：//www.ycrc.com.tw

E-mail／tn605541@ms6.tisnet.net.tw

國家圖書館出版品預行編目資料

香港電影壹觀點 ＝ Hong Kong cinema POV/王
瑋著. -- 初版. -- 臺北市：揚智文化，
2002 [民 91]
　　面；　公分. -- （電影學苑 ; 7）

ISBN 957-818-352-6（平裝）

1. 電影片 － 香港特別行區 － 評論

987.9338　　　　　　　　　90018770